彩券、博彩與公益

觀光賭場篇

Lottery, Gaming and
Public Welfare:
Integrated Resort
Casinos

劉代洋｜著

執行編輯｜方崇懿
編　　輯｜李馨蘋、陳守維、范嘉莉

國家圖書館出版品預行編目（CIP）資料

彩券、博彩與公益. 觀光賭場篇 ＝ Lottery,
gaming and public welfare : integrated resort
casinos / 劉代洋著. -- 初版. -- 新北市：
揚智文化事業股份有限公司, 2021.07
　　面；　公分. --(博彩娛樂叢書)

ISBN 978-986-298-375-1(平裝)

1.賭博 2.娛樂業

998 110010343

博彩娛樂叢書

彩券、博彩與公益——觀光賭場篇

作　　者 / 劉代洋
執行編輯 / 方崇懿
編　　輯 / 李馨蘋、陳守維、范嘉莉
出 版 者 / 揚智文化事業股份有限公司
發 行 人 / 葉忠賢
總 編 輯 / 閻富萍
地　　址 / 新北市深坑區北深路三段 258 號 8 樓
電　　話 / (02)8662-6826
傳　　真 / (02)2664-7633
網　　址 / http://www.ycrc.com.tw
 E-mail / service@ycrc.com.tw
 I S B N / 978-986-298-375-1
初版一刷 / 2021 年 7 月
定　　價 / 新台幣 400 元

序

　　本人撰寫《彩券、博彩與公益——觀光賭場篇》書籍是「彩券、博彩與公益」系列叢書之一。書名的訂定主要是台灣在博彩產業的合法化歷程中，目前只有博彩產業中的公益彩券和運動彩券合法化地營運，而包括觀光賭場等其他博彩事業均尚未合法化，但它並不代表未來沒有合法化的可能。因此，本書的名稱類似2007年本人在本校成立「台灣彩券與博彩研究中心」，同時列入彩券與博彩兩項。再者，彩券與博彩其推動產業發展的動機和目的，也都是在追求公益的目標，後續我們將會分別闡述，也就是說推動博彩產業的發展是具有正當性的，這也就是為什麼世界各國都如火如荼在發展當中，而且似乎呈現越是進步的國家，其博彩產業的發展越加蓬勃。

　　出版本書主要目的是希望把本人多年來鑽研和參與台灣觀光賭場的參與規劃和研究成果做一完成的綜整，畢竟在台灣從事此項觀光賭場專業領域研究的人員非常稀少，本人算是最早也是最長時間研究觀光賭場的台灣學者，舉凡所有關於交通部、澎湖縣政府和馬祖連江縣政府在觀光賭場的政策規劃和建議、國外觀光賭場的政府管制機構和賭場飯店參訪與交流、各類國內外觀光賭場研討會的發表、國內外媒體的採訪、觀光賭場文章的發表，本人幾乎無役不與，也因此實有必要把人生畢生研究觀光賭場的成果和心得保存下來，為台灣社會留下一些難得的觀光賭場的資料，以供後續有興趣於觀光賭場研究的人士參考，因此為現在和未來的研究觀光賭場的人員提供了台灣觀光賭場發行的過去、現在與未來，所有重要史料非常具有意義。

　　本人開始接觸觀光賭場議題，是起源於1995年行政院研考會的一項「博彩事業管制與稅制規劃」專題研究計畫，本人和協同主持人法律專

家郭介恆教授,針對美國、英國、日本、香港等國家對博彩事業(指彩券、賽馬及賭場等)法律管制的情形,以及相關法規的訂定,再加上各先進國家對博彩事業的稅制的訂定和稅務行政的配合措施,進行完整的資料收集;同時也針對國內開放博彩事業有關法律及管制規定的修訂配合措施及做法,再加上國內開放博彩事業稅制訂定的相關配合措施,提出可行性的建議方案。這個研究案開啟了中央政府部門就博彩產業發展在法律管制及稅制規範進行先期的規劃,因為這個研究案讓研究團隊成員有機會先後參訪美國內華達州賭場監理委員會、內華達大學雷諾分校和拉斯維加斯分校、英國國家彩券局、英國國家賭博委員會、香港馬會、澳門馬會等機構。此項研究計畫報告後來在正中書局出版。

經過一段相當長的時間,始終有部分人士包括離島的官員和民意代表在內,提出台灣推動觀光賭場的呼聲,直到2008年當時的行政院經濟建設委員會委託本人進行台灣開放觀光賭場的社會影響評估和策略規劃研究,然後在2008年12月31日行政院提出了一份博弈產業發展政策說帖,可以考慮在離島地區透過修訂「離島建設條例」開放設置觀光賭場,針對最低投資金額、賭場可以使用面積的比例以及可能的賭場設置家數等,做一政策性的決定。2009年2月份起,澎湖縣政府是第一個離島的縣市推動博弈公投,由於澎湖博弈公投的運動興起也讓澎湖頓時成為國際媒體的焦點,在此期間澎湖經過好多場次的博弈公投說明會,本人有幸多次參與其中的多項座談會和說明會,只可惜2009年9月26日因為大意失荊州造成第一次澎湖博弈公投沒有通過。

澎湖博弈公投失敗後沉寂一段時間,非常意外地,2012年7月7日,馬祖連江縣政府竟然通過博弈公投,直到2012年10月10日受交通部之請從松山機場搭飛機,第一次踏上馬祖之旅,前後從2012年10月10日到2016年1月小英當選總統為止,這段期間我積極協助馬祖連江縣政府在博弈公投通過後的各項政策規劃,包括馬祖推動觀光賭場的可行性分析、國際招商說明會、四鄉五島的說明會,以及涵蓋各專長領域近15位研究團隊成員所

進行的馬祖推動觀光賭場的大型政策研究案。因此基本上馬祖推動國際觀光賭場的主體規劃已經完成，只可惜小英政府不買單，遂讓馬祖推動觀光賭場的美夢因此破滅。

中央政府博弈事業目的主管機關交通部，在當時的交通部長毛治國的督導下，一方面完成「觀光賭場管制條例」的草案，本人擔任此計畫的審查委員之一，負責把行政院版的政策說帖能夠有效落實在「觀光賭場管制條例」的訂定上面，畢竟此項議題在台灣大家都仍相當陌生；另一方面我也安排並隨同交通部路政司兩名承辦專員到新加坡進行考察，因為新加坡在2010年3月份完成了兩家觀光賭場飯店的營運（新加坡稱呼觀光賭場為綜合娛樂城），此項綜合娛樂城（Integrated Resort）的名稱就是新加坡兩家觀光賭場營運模式的代表作，賭場面積只占整個綜合娛樂城開發面積的5％，外加新加坡賭場管制局對於觀光賭場的管制架構非常完整，因此新加坡兩家綜合娛樂城的設置在國際觀光賭場業界樹立了新的營運模式的典範，這也就是當時馬祖推動博弈公投理想中的觀光娛樂城所參考的主要營運模式。

馬祖連江縣政府在當時楊綏生縣長的帶領下原本想藉著提出觀光賭場的設置來祈求中央政府改善馬祖和台灣兩地交通的不便，但是受到當時的反對黨以及部分反賭人士的強力反對，即使在2014年和2015年間立法院針對此議題開會，多次開會始終吵吵鬧鬧無法達成共識，都無法通過「離島建設條例」修訂所賦予的「觀光賭場管制條例」，最後在小英當選總統之後，此項夢想也就胎死腹中。

台灣推動觀光賭場的議題，從1995年開始接受中央政府的委託研究到2009年澎湖公投的失敗，2012年7月7日馬祖博弈公投通過，以及2016年1月觀光賭場的命運正式告個段落，期間長達二十一年之久，舉凡所有中央政府和離島地方政府有關博弈事業的發展之政策規劃，安排中央和地方政府官員參訪新加坡政府管制機構和兩家綜合娛樂城，以及參訪澳門六家賭場飯店和政府管制機構，本人都扮演積極協助的角色，只可惜執政者在

政策上並不支持此項事業的發展，遂落下「有志者事竟成」的遺憾。

　　當然本書之所以能夠完成出版，除了是把本人多年來所撰寫的觀光賭場文章、完成的觀光賭場研究報告以及個人對觀光賭場的研究觀察和心得彙集成書外，感謝指導博士生方崇懿博士不辭辛勞的編輯，更要感謝一路以來共同為推動觀光賭場發行的各方人士，包括觀光賭場發行的主管機關和政府官員、和我一起從事觀光賭場研究計畫的許多研究夥伴學者專家，以及觀光賭場民間團體與個人等。當然本書的出版要特別感謝揚智文化公司的負責人葉忠賢總經理的大力支持，葉總經理長期耕耘出版事業，澎湖博弈公投期間，更熱心協助出版多本博弈類相關專業書籍，令人感佩。同時也要感謝閻富萍總編輯和編輯團隊的專業和努力，戰戰兢兢，才讓本書得以順利出版。整體而言，觀光賭場的未來仍有賴更多志同道合人士，大家共同努力，再接再厲，共同為觀光賭場創造美好的未來貢獻心力。

劉代洋 謹誌

2021年5月4日於台灣科技大學

台灣彩券與博彩研究中心

目　錄

序　i

Chapter 1　前　言　1

壹、1995年行政院研考會「博彩事業管制與稅制規劃」　2

貳、修訂「離島建設條例」賦予離島地區開放設置觀光
　　賭場　4

參、台灣的第一次博弈公投──澎湖公投沒有通過　7

肆、「放羊的孩子」不再受歡迎　8

伍、2012年7月7日馬祖博弈公投通過　8

陸、參加國際會議，拓展博弈（國際觀），廣結善緣　11

柒、推動國內博弈產業教育不遺餘力　12

Chapter 2　博彩事業管制與稅制規劃　15

壹、研究背景　16

貳、各國博彩事業課稅規定之比較　17

參、我國賭場之法律制度與課稅規定探討　22

肆、研究發現　37

Chapter 3 台灣離島與本島開放觀光賭場之問卷調查 41

壹、研究背景與方法 42

貳、問卷調查結果 44

參、研究結論 48

Chapter 4 台灣發展觀光賭場之策略規劃 53

臺、研究背景 54

貳、願　景 54

參、使　命 55

肆、差異化策略 56

伍、集中化策略 57

陸、國際化策略 59

柒、合作策略 61

捌、研究結論與建議 68

Chapter 5 開放觀光賭場之社會影響與防治措施 73

壹、研究背景 74

貳、台灣本島和離島開放觀光賭場之社會影響評估 75

參、開放觀光賭場可能產生之社會影響，可採行之防治
　　措施 84

肆、結論與建議 103

Chapter 6 澎湖國際觀光度假區開發評估　107

　　　　壹、研究背景　108

　　　　貳、澎湖國際觀光度假區開發評估模型　109

　　　　參、模擬結果與趨勢分析　114

　　　　肆、整體發展計畫相關議題　147

Chapter 7 馬祖國際觀光度假區開發評估　181

　　　　壹、研究背景　182

　　　　貳、馬祖國際觀光度假區開發評估模型　183

　　　　參、建議設置家數、最適投資規模建議及環境承受力
　　　　　　分析　190

　　　　肆、馬祖國際觀光度假區開發衝擊因應措施　229

　　　　伍、馬祖國際觀光度假區市場評估分析　245

　　　　陸、馬祖國際觀光度假區區位構想及土地提供構想　254

　　　　柒、馬祖國際觀光度假區開發期程建議　271

　　　　捌、馬祖國際觀光度假區開發公共效益評估　273

　　　　玖、要求投資者承諾事項、政府承諾配合事項及地方
　　　　　　說明會　292

參考文獻　305

Chapter

1

前　言

壹、1995年行政院研考會「博彩事業管制與稅制規劃」

貳、「修訂離島建設條例」賦予離島地區開放設置觀光
　　賭場

參、台灣的第一次博弈公投——澎湖公投沒有通過

肆、「放羊的孩子」不再受歡迎

伍、2012年7月7日馬祖博弈公投通過

陸、參加國際會議，拓展博弈（國際觀），廣結善緣

柒、推動國內博弈產業教育不遺餘力

　　博彩事業的蓬勃發展已是舉世不可阻擋的潮流；彩券、賽馬及賭場等博彩事業在國內不論是過去或現在都存在著合法和非法的經濟活動之爭論，非法的博彩事業常與犯罪集團、欺詐、色情等關聯並存著，形成社會上不易管理的黑暗面。相反地，合法的博彩事業在經濟上卻可帶來相當可觀的收益，例如稅收、投資金額、就業機會、地方經濟發展以及都市更新等。然不可諱言的，從公共政策的角度，對於博彩事業開放可能帶來的社會負面影響和道德的顧慮，卻不得不加以審慎考量和處理。因此，要求以高標準（high purposes）的尺度，透過嚴謹的法律和規定加管制，以界定遊戲規則，認真而確實的執行必要的法律和命令，再輔以稅制的訂定回饋社會，保障公共利益，使全體國民的淨福利得以提升，才是開放博彩事業的不二法門。

　　台灣推動觀光賭場的議題，從1995年開始接受中央政府的委託研究到2009年澎湖公投的失敗，2012年7月7日馬祖博弈公投通過，以及2016年1月觀光賭場的命運正式告個段落，期間長達二十一年之久，舉凡所有中央政府和離島地方政府有關博弈事業的發展之政策規劃，安排中央和地方政府官員參訪新加坡政府管制機構和兩家綜合娛樂城，以及參訪澳門六家賭場飯店和政府管制機構，本人都扮演積極協助的角色，只可惜執政者在政策上並不支持此項事業的發展，遂落下「有志者事竟成」的遺憾。雖然台灣在推動觀光賭場的設置方面沒有克竟全功，但是推動觀光賭場設置的整個過程，一方面應該完整的就其研究史料加以保存以作為後續研究者的參考；另一方面或許未來還有機會再度掀起觀光賭場設置的話題時也可以作為重要參考的依據。以下將分別針對台灣觀光賭場設置的過程做一扼要的綜述。

壹、1995年行政院研考會「博彩事業管制與稅制規劃」

　　本人開始接觸觀光賭場議題，起源於1995年行政院研考會的一項

「博彩事業管制與稅制規劃」專題研究計畫，本人和協同主持人法律專家郭介恆教授，針對美國、英國、日本、香港等國家對博彩事業（指彩券、賽馬及賭場等）法律管制的情形，以及相關法規的訂定，再加上各先進國家對博彩事業的稅制的訂定和稅務行政的配合措施，進行完整的資料收集；同時也針對國內開放博彩事業有關法律及管制規定的修訂配合措施及做法，再加上國內開放博彩事業稅制訂定的相關配合措施，提出可行性的建議方案。這個研究案開啟了中央政府部門就博彩產業發展在法律管制及稅制規範進行先期的規劃，因為這個研究案讓研究團隊成員有機會先後參訪美國內華達州賭場監理委員會（Nevada Gaming Control Board）、內華達大學雷諾分校（University of Nevada at Reno）和拉斯維加斯分校（University of Nevada at Las Vegas）、英國國家彩券局（UK National Lottery Office）及國家彩券發行機構CAMALOT公司及英國賭場監理委員會（UK National Gambling Commission）、香港馬會（Hong Kong Jockey Club）、澳門馬會（Macau Jockey Club）、日本第一勸業銀行（Mizuho Financial Corp.，後來併入瑞穗銀行）等機構，後來此項研究計畫報告在正中書局出版。

　　本項研究案提出多項研究建議事項，作為爾後台灣推動觀光賭場設置的重點原則，其中包括：各項博彩事業的舉辦應先確立所欲達成的目標再決定計畫執行的步驟，如為發展觀光業，其稅率應從低，以鼓勵民間投資，但如為財政收入為主要目的，其稅率應從高；各項博彩事業應公平、公開地透過競標的方式進行以確定執照的歸屬；重視安全，排除黑道和幫派分子涉及；確保信譽和公信力，不容有舞弊情事發生；彩券發行由中央立法，交付地方執行和管理的架構可行且合宜；賭馬可仿照香港馬會模式成立一獨占型態的非營利機構去營運，並容許場外賭馬以避免非法賭注；又賽馬收入主要用於從事各項公益活動，畢竟賽馬是一項社會上人們聚會的活動之一，也是一種體育活動，又兼具娛樂性，賽馬法之制訂以提倡體育活動，結合地方社區休閒設施為立法目的，主管機關在中央教育

部，並組織財團法人「中央賽馬協會」辦理相關事宜，賽馬協會下設有
「賽馬董事會議及執照委員會」；而賭場法制訂則以發展地方觀光事業立
法目的，凡「經營觀光賭場業者」、「賭場器具放置地點」、「賭場器創
作人、販賣人、買受人」均應領有執照並受主管機關管制及監督，以利觀
光賭場之經營及地方經濟之發展；觀光主管機關在中央為交通部，並設立
觀光賭場政策委員會隸屬於交通部掌理各項必要管制事宜；賭場的開設起
點設在外島地區做法可行，但最好避開同時進行賽馬及賭場，可能兩者相
互替代，互受影響；各項博彩事業先做好「準備和研究」工作，以完成
完善細部規劃和發展策略；對於博彩事業的諸多問題，不論在經濟、財
政、社會福利面以及社會影響，均隨時予以密切注意並研擬因應對策；
最後，各項博彩事業的舉辦循序漸進，不卑不亢，要有耐心不可操之過
急。

貳、修訂「離島建設條例」賦予離島地區開放設置觀光 賭場

2008年當時行政建設委員會委託本人進行「觀光賭場的社會影響評
估」和「台灣發展觀光賭場之策略規劃」兩項專題研究，主要是在瞭解如
果台灣開放設置觀光賭場，可能帶來的社會成本多大，以及事先擬定必要
的防範措施，非常重要。另外，賭場的開放設置要如何進行大的規劃方向
也必須能夠完全掌握，記得在多次會議當中，觀光局的代表，對於觀光賭
場的名稱非常反對，顯然傳統從事觀光領域的政府官員和學者專家，都難
以接受觀光和賭場畫上等號，殊不知世界各國自1990年代開始，普遍以推
動觀光賭場的設置作為發展落後地區或促進觀光事業發展的破壞性建設的
武器（catalyst），這也就是為什麼新加坡總理李顯龍甘冒其父親的反對
在2005年眼見新加坡國家觀光人口下降，毅然決然提出以發展綜合娛樂城
作為提升新加坡觀光產業發展的最佳利器，結果只花六到七年的時間即讓

新加坡觀光人口加倍。

在「開放觀光賭場之社會影響評估」研究報告中，對於台灣在設置賭場所應顧及的各個面向，提供以下幾點建議：

1. 首先台灣設置觀光賭場的目的以發展觀光產業為宗旨，則賭場的設置，有其必然的正當性。設置賭場所帶來的社會影響包括正面的經濟效益以及社會的負面成本。設法將正面的經濟效益追求極大化，以及把負面的社會成本控制在社會可以接受的範圍，甚至最小化的程度，顯然成為未來設置觀光賭場最主要的目標，因此建議中央政府採納綜合休閒度假式賭場，以帶來最高的本益比效益。

2. 根據本研究本益比比較分析以及許多相關文獻研究之比較分析，得知在離島設置觀光賭場，相較本島設置觀光賭場而言，將可帶來較高的本益比以及較低的社會成本，因此建議中央政府由離島地區優先推動觀光賭場的設置。

3. 未來設置觀光賭場時，中央和地方政府、觀光賭場營運業者以及民眾本身均必須基於責任博彩的精神，仿照新加坡和澳大利亞許多責任博彩的積極作為和有效措施，共同致力於降低問題賭博所帶來的社會成本。

4. 為使台灣開放觀光賭場所帶來之經濟效益最大，設法與當地觀光產業和地區的觀光資源整合，結合地方文化特色，共同帶動當地觀光產業和區域經濟的發展，在發展的策略上，甚至可以考慮免簽證、自由行，進一步帶動其他相關產業的發展。

5. 政府所扮演的角色一方面協助觀光賭場正常化的發展，另一方面也必須實施嚴格的管制標準，使社會成本降到最低，提高一般民眾對觀光賭場較為正面的看法，因此觀光賭場之設置初期仍以離島地區優先推動為宜，待社會上多數民眾可以接受在本島設置觀光賭場時，則第二階段才考慮在本島設置觀光賭場。

6. 在問題賭博的防制方面，可仿照新加坡設置問題賭博防治委員會之專

責機構負責，針對問題賭博的預防以及治療訂定各種辦法和措施。

7.為求賭場開放所帶來的社會成本降至最低的程度，可參考澳大利亞的做法，制定洗錢防制法來避免其處理可能的洗錢行為。同時立法的標準可參考國外的先例。也可規定賭場的財務交易紀錄必須要求公開透明，並須定期對主管機構進行彙報，讓政府相關管制機構得以隨時掌握各項資金的流向，如此可較有效的避免洗錢問題，或是其他可能的犯罪問題。

8.在媒體、電視廣告及其他對賭博活動的宣傳活動上，應有具體比例的限制，避免變相的鼓勵大眾過度的投注注意力於賭博活動上，推動責任博彩，以有效控制社會成本。

9.在降低社會成本時，必須妥善處理青少年賭博問題，參考新加坡有效的預防措施，一方面擴大社會教育的功能和動用媒體的力量；一方面建立以學校為中心的預防體系，以學校老師和家庭緊密結合，對學生宣導正確的觀念以及深入瞭解賭博可能對青少年所帶來的危害。

　　另外在台灣發展觀光賭場策略規劃方面，研究的方向主要是參考美國內華達州賭場的管制架構，以及新加坡綜合娛樂城的營運模式兩者，提出了以下幾點重要的建議事項，其中包括：(1)台灣發展觀光賭場定位以觀光休閒為主、博弈為輔之策略；(2)發展觀光賭場需整體且完善規劃；(3)注意周邊國家發展所帶來的競爭與挑戰；(4)依循序漸進原則，邊做邊學原則發展；(5)優先考慮離島地區開放設置，以符合社會成本極小化目標；(6)觀光賭場規劃與管理，包括採用RFC與RFP做法；(7)台灣發展觀光賭場的策略規劃；(8)成立觀光賭場專責管制機構。

　　根據此兩項研究計畫的成果，我向當時的行政院政務委員蔡勳雄提出一份政策說帖，觀光賭場的設置由離島優先推動，分別針對賭場最低投資金額五億美金、賭場面積的使用比例不得超過所有開發面積的5%，以及有限度的賭場設置家數等等，大的政策方向行政院在2008年12月31日正

式對外公布此項政策說帖，後來在2009年1月立法院修正通過「離島建設條例」，正式賦予離島地區開放設置觀光賭場的法源。

參、台灣的第一次博弈公投──澎湖公投沒有通過

　　2009年2月起澎湖縣政府積極進行博弈地方公投的準備程序，透過我協助草擬的政策說帖，多次和當時的澎湖縣長王乾發和旅遊局長洪棟霖開會討論澎湖開放設置觀光賭場的所有必要程序和細節做法，也分別在澎湖各鄰里舉辦澎湖公投說明會，事實上在當時澎湖各界反對博弈的聲浪很小，也可能因此讓澎湖縣政府過度樂觀而導致後來大意失荊州的不利後果。記得在此期間，我一方面安排國外的賭場飯店業者，包括希爾頓集團在內，參訪澎湖作為國際觀光賭場地點的可行性，我還曾經安排並主持希爾頓賭場集團各高層主管和當時的澎湖縣議長及各級民意代表舉行面對面的會談，因為當時的澎湖縣代理縣長並不太支持澎湖設置觀光賭場，因此缺席沒有參加會議。由於澎湖博弈公投的運動，也讓澎湖頓時成為國際媒體的焦點，為了讓澎湖能夠順利通過博弈公投，以及後續開放觀光賭場設置的眾多難題和挑戰，我特別央請美國內華達州雷諾校區博彩研究中心主任William R. Eadington教授從美國飛抵台灣和澎湖縣長見面，給予許許多多的建議，澎湖縣王縣長以贈予澎湖市鑰以表示對Eadington教授提供澎湖發展觀光賭場建言的由衷感謝。同時Eadington教授也受邀多次來到本校國際會議廳舉辦公開的演講和參加「觀光賭場何處去」座談會。澎湖公投準備期間看似風平浪靜，情勢不錯，殊不知澎湖少數反賭人士結合本土宗教界人士及反對黨，暗中集結反對勢力，不斷壯大，終於在2009年9月22日當時的年代電視台民調中心林永法主任，電話告知本人，博弈公投支持者一方民調已經落後，我遂立即通知澎湖縣政府洪局長以及相關業者要提高警覺和積極的作為，避免馬失前蹄，不料2009年9月26日澎湖公投開票結果，結果竟然出現以4,260票之差落敗，對澎湖縣政府官員和所有支

持澎湖設置觀光賭場的人士,不啻是一個嚴重的打擊,當然檢討起來,澎湖第一次公投失敗的原因很多,其中不外乎包括中央沒有通過博弈專法的立法,沒有提供地方設置觀光賭場的法源,外加澎湖離島的交通仍有很大的改善空間,澎湖縣政府過度樂觀以及未能把支持者做強而有力的鏈結等等,此次公投失敗就注定了澎湖不太容易再出現「改變地方命運」的契機。記得原本在2009年10月在台北凱悅飯店準備舉行的亞太博弈論壇從原本規劃的慶功宴,卻演變成檢討大會,令人不勝唏噓。

肆、「放羊的孩子」不再受歡迎

在2009年澎湖公投的前後幾年,我由於協助政府規劃設置觀光賭場,也因此有機會多次受邀在國內外各項博弈相關研討會發表專題演講,其中最常出現的場合是在澳門每年舉辦的「G2E Asia」博弈研討會發表專題演講,暢談台灣開放設置觀光賭場的願景、做法、策略規劃和實施進度等等,甚至連澳門政府部分主管私下常向我表示不方便接受台灣政府官員到訪請益,因為他們也害怕台灣發展觀光賭場和澳門進行面對面的競爭;在澳門的許多次會議上面,我也經常接受國際媒體的訪問,暢談台灣即將可能開放設置觀光賭場,只可惜隨著澎湖公投的失敗,台灣的機會漸漸渺茫,國際賭場飯店業者對台灣的看法從開始的樂觀到最後走向絕望,也因此後來我就不在類似場合受邀暢談台灣設置觀光賭場的未來了,反而,爾後幾年我在類似會議場合只能談談台灣發行公益彩券和運動彩券的相關議題罷了。

伍、2012年7月7日馬祖博弈公投通過

2009年澎湖博弈公投失敗,沉寂了短暫的一段時間,2012年7月7日我人正在大連理工學院參加國際研討會時,接到交通部路政司官員打給

我的電話，告訴我馬祖連江縣政府通過博弈公投，當時我一陣錯愕，還回覆交通部官員說別鬧了，今天又不是愚人節，後來確認馬祖通過博弈公投，而馬祖連江縣政府之能夠通過博弈公投，主要是當時的楊綏生縣長和旅遊局劉德銓局長的努力促成所致。當時的楊綏生縣長希望以提出博弈公投作為向中央政府要求改善馬祖和台灣兩地交通不便的條件，沒想到博弈公投竟然通過。2012年10月10日本人應交通部之請，第一次從松山機場搭飛機踏上馬祖之行，正式開啟我對馬祖神秘島嶼的探索之旅。從2012年10月10日到2016年1月前後三年多的時間，我因為參與並協助馬祖推動觀光賭場的設置，遠赴馬祖前後可能高達二十餘次，也跟馬祖各界締下不解之緣。這段期間我積極協助馬祖連江縣政府在博弈公投通過後的各項政策規劃，包括馬祖推動觀光賭場的可行性分析、國際招商說明會、四鄉五島的說明會，我甚至和馬祖連江縣政府官員一起搭乘直升機飛抵東引島嶼辦理博弈推動說明會，也因為去過馬祖多次，深深體會馬祖地區不只面臨馬祖跟台灣兩地交通的不便，甚至四鄉五島彼此之間交通往來也實在不便，也難怪馬祖人口大量外移到台灣本島。2015年我帶領涵蓋觀光行銷、空運、海運、產業經濟、警政以及法律規範等各專長領域近十五位研究團隊成員進行「馬祖推動觀光賭場」的大型政策研究案。該研究報告基本上已經把馬祖推動設置觀光賭場的整體規劃（master plan）的雛型大致規劃完成。只可惜2016年1月小英當選總統，當時馬祖連江縣政府建設局劉德銓局長通知本計畫正式結束，任務告一個段落，從此馬祖推動設置觀光賭場的美夢也無疾而終。

在馬祖推動設置觀光賭場期間，我一方面協助中央政府博弈事業目的主管機關交通部，在當時的交通部長毛治國的督導下，完成「觀光賭場管制條例」的草案，本人擔任此計畫的審查委員之一，負責把行政院版的政策說帖能夠有效落實在「觀光賭場管制條例」的訂定上面，畢竟此項議題在台灣大家都仍相當陌生；同時我也安排並隨同交通部路政司兩名承辦專員到新加坡進行考察，因為新加坡在2010年3月完成了兩家觀光賭場飯

店的營運（新加坡稱呼觀光賭場為綜合娛樂城），此項綜合娛樂城的名稱就是新加坡兩家觀光賭場營運模式的代表作，賭場面積只占整個綜合娛樂城開發面積的5％，外加新加坡賭場管制局對於觀光賭場的管制架構非常完整，因此新加坡兩家綜合娛樂城的設置在國際觀光賭場業界樹立了新的營運模式的典範，這也就是當時馬祖推動博弈公投理想中的觀光娛樂城所參考的主要營運模式。

此外，我也先後安排並陪同馬祖連江縣政府楊綏生縣長、劉德銓局長、縣議員及部分團體代表共同參訪新加坡賭場管制局（Casio Regulatory Authority of Singapore），瞭解新加坡政府實施綜合娛樂城高度管制的各種做法，以及新加坡政府為了使社會成本降至最低，在賭場設置的一開始就設置問題賭博的防治機構，落實責任博彩。另外，也參訪的濱海灣金沙賭場綜合娛樂城（Marina Bay Sands）和聖淘沙綜合娛樂城（Resorts World Sentosa）的各項設施，美輪美奐，的確對新加坡設置綜合娛樂城的各項表現嘆為觀止，難怪新加坡兩家綜合娛樂城的設置可以為新加坡增加經濟成長率1個百分點，同時創造數萬人的工作機會，也讓新加坡的國家觀光人口在短短一年間成長一倍，「新加坡能，我們為什麼不能？」，此項議題值得國人深思。後來我也安排並陪同馬祖連江縣政府訪問團參訪澳門六大賭場集團和賭場管制機構（澳門博彩監察協調局，簡稱DICJ），對於澳門在2002年政策開放之前由一家渺小的賭場所獨占變成國際六大賭場集團在投資經營，在此大額投資開發，大興土木讓澳門變成亞洲娛樂之都，讓澳門的產業經濟澈底脫胎換骨，可見澳門政府的政策改變足以影響所有澳門人的命運和經濟狀況，澳門的成功也再度提供了各國政府事在人為的不二法門，雖然透過新加坡和澳門兩地的參訪讓馬祖博弈參訪團逐漸胸有成竹，奈何執政當局政治的考量而謀殺了馬祖得以脫胎換骨的契機。

陸、參加國際會議，拓展博弈（國際觀），廣結善緣

本人由於長期研究博弈事業，從1990年代開始，我就開始參加由美國內華達州雷諾分校博彩研究中心主任William R. Eadington教授所主持的北美國際學術研討會（簡稱Eadington Conference），透過在該國際學術研討會論文的發表，當時主要發表的論文題目多鎖定在台灣公益彩券的發行與管理方面，記得早期類似的研討會大多在拉斯維加斯米高梅賭場大飯店舉行，有來自北美和全球各地研究博弈的學者，包括在經濟、產業、法律、心理、犯罪、社會學、行銷學、公共政策、數學，以及甚至醫學方面的專家學者在此種會議的場合分別在不同的專長領域分享其研究成果，本人在1990年代初期即開始參加此項會議，應該算是最早參加此項大型國際博弈學術研討會唯一來自亞洲地區的學者，當然除了開會之外，各國專家學者齊聚一堂認識並結交國際友人，本人認識許多在博弈產業研究的專家學者，包括William R. Eadington、William Thompson、Bo Bernhard，以及日本的Sasaki教授等人，許多在此國際會議結識的友人基於同好，友好的情誼一直維繫到現在。除了世界最大的北美博弈學術研討會以外，每兩年由歐盟所召開的博弈學術研討會（簡稱EASG）也頗受歡迎，會中歐盟各會員國分別就博弈事業的各個不同種類，包括彩券、賽馬、觀光賭場，以及其他各種商業遊戲，分別由產、官、學、研各界專家學者提出觀察和研究心得，在會中和與會人士一起分享。本人先後也參加了多次在英國劍橋大學、芬蘭首都、奧地利維也納和馬爾他國，所舉辦的歐盟博弈高峰會，和歐盟各會員國與會的專家學者相互交流。事實上，台灣只要通過博弈立法自然而然就能吸引大量的外國賭場飯店業者前來投資，也能夠吸引眾多的國外博弈專長的專家學者來台提供建言。畢竟博弈產業在世界各國超過上百個國家已經合法化，所以此項產業發展已經非常成熟，沒有哪一個國家會成為白老鼠做實驗的對象。

柒、推動國內博弈產業教育不遺餘力

　　2007年11月29日本人在台灣科技大學成立「台灣彩券與博彩研究中心」主要的著眼點是長期以來研究博弈事業，雖然前期的研究以公益彩券和運動彩券為主，然由於2009年澎湖博弈公投的前後，台灣燃起觀光賭場設置的呼聲，因此為了整合更多的研究人力投注此相關產業的發展，我遂毅然決然在校內成立了此專業的研究中心，在當時不只是在台灣第一個也是唯一的一個類似的研究中心，在國際上也大約只有十五個國家成立類似的研究中心。在推動博弈教育方面，我曾經先後協助多所大學規劃相關博弈課程，其中包括台北海洋學院、嘉義稻江管理學院、義守大學等等，同時曾安排楊梅永明工商朱董事長、黃嘉明校長以及許多一級主管參觀澳門賭場，以協助其考慮在校內提供相關課程以培養相關專業技術人力。另外值得一提的是，本人多年在EMBA學程開設「博弈產業分析與管制」課程，一方面闡述世界各國以及台灣在推動觀光賭場和綜合娛樂城各方面發展的現況、優缺點、法律規定、課稅方式等等廣泛的議題，上課方式也包含了觀賞並研究博弈相關影片，如決勝21點和社會成本相關的影片。也不定期邀請博弈相關的學者和業者與EMBA學生交流並分享經驗，而此門課程最大的賣點就是每年1月初安排帶領EMBA學生一年一度海外博弈之旅，通常是一年參觀新加坡綜合娛樂城，隔一年參觀澳門賭場酒店，特別是大夥兒住在濱海灣金沙賭場飯店除了例行的參訪各項賭場飯店娛樂設施外，能夠在55層樓高的頂樓進入360公尺長的空中游泳池游泳，真是人生難得的一次體驗。參觀澳門賭場飯店時，巧妙的時間安排不僅可以參訪澳門理工學院博弈人才培訓中心，或到澳門大學聆聽澳門學者對澳門博彩業發展的簡報；安排時間盡覽澳門各地的觀光景點，雖然只選擇入住一家賭場飯店，而且也可以走遍其他五家賭場飯店，算是兼具知性和感性、滿載而歸的行程。此項EMBA海外博弈參訪，受到疫情的影響，最近一次參訪的時間是在2019年1月5日到8日，安排參訪菲律賓馬尼拉濱海灣岡田賭場

酒店（OKADA），該賭場酒店是由日本人所投資興建，並組成國際賭場專家，包括來自保加利亞、澳大利亞和菲律賓等國的經營團隊所組成，其內部的設施足以媲美拉斯維加斯和澳門任何一家賭場飯店，可見日本人早已為日後推動設置觀光賭場有所準備，參加此次博弈參訪的EMBA學生們，由於大多都是第一次接觸到賭場飯店產業，參觀全部賭場和休閒娛樂的設施及聽取營運簡報，自然而然對觀光賭場的發展留下深刻的印象。

　　雖然台灣在推動觀光賭場的設置上沒有成功，然而世界各國普遍以綜合娛樂城的設置，吸引國家觀光客的流入，帶動國內觀光產業的發展，此項作為的確為國家產業發展帶來相當大的助益，期盼未來我決策當局能夠體察國際觀光產業發展趨勢，改弦更張，有朝一日能讓台灣成為國際觀光賭場成員之一，讓觀光產業的發展更加多元、更加蓬勃發展。

Chapter
2

博彩事業管制與稅制規劃[1]

壹、研究背景

貳、各國博彩事業課稅規定之比較

參、我國賭場之法律制度與課稅規定探討

肆、研究發現

[1] 本章節錄自1996年行政院研究發展考核委員會「博彩事業管制與稅制規劃」委託研究報告。

壹、研究背景

博彩事業已成為全球各國（不論是先進國家或是發展中國家）普遍發展的趨勢，就拿彩券來說，歐洲三十二個國家中，已有二十七國發行彩券，美國也有三十七州發行彩券，在亞洲也有十一個國家發行彩券。特別是世界各國的地方政府（中央政府亦間接受益）為了廣開籌措財源的管道，對於各類博彩事業（如彩券、賽馬、職業球賽競賭、賽狗、賭場、電動遊樂器、慈善賓果遊戲、奇諾（keno）以及其他各種商業性賭博遊戲等）的賭注已從過去的嚴格禁止到寓禁於徵，演進到目前視為一種商業性遊戲，是休閒娛樂事業（leisure industry）的一支。特別是地方政府為了財政自主，紛紛轉向頗受歡迎而又容易爭取大量稅收的商業遊戲事業（commercial gaming industry）發展，一方面它能滿足人們的慾望及需求，有效抑制地下非法賭博；一方面又能很輕易地獲得可觀的收入促進地方經濟的發展，國外如此，我國在民間盛行的大家樂及六合彩又何嘗不是如此！因此本研究將針對國外博彩事業各種不同賭博方式及工具之有關法律（legal）、稅制（fiscal-tax）兩方面管制規定及制度，作一全面而系統性的探討，以作為我國未來發展該事業的參考，同時並針對本國現有的法律（包括刑法與稅法等）有關規定如何配合修訂亦提出建議。

本研究從法律及管制層面來看，從發給執照的條件、註冊登記、適當性的調查及確定是否核發執照等階段的管制規定，以及行政組織的健全及其功能的界定均可獲得一套脈絡可循的制度以資參考。其次，博彩事業的稅賦（包括執照規費、賭贏的課徵毛利潤稅、賭場的娛樂稅等）及其稅務行政措施的配合均可獲得有用的資訊以資參考借鏡。這些法律與稅制方面的研究對於我國來說，未來開放（大規模或局部性）博彩事業也是不可遏阻的潮流，政府有關當局（立法和財政當局）當未雨綢繆，預先規劃以應不時之需。

歡迎來到絢麗的拉斯維加斯招牌

貳、各國博彩事業課稅規定之比較

對彩券、賽馬及賭場等賭博活動課稅基本上是屬於一種選擇性消費稅（selective consumption tax），此種課稅方式如同對煙、酒、機動車輛及石油能源等課稅，係針對某一種特定的消費行為或經濟活動加以課稅，依個別課稅的理論基礎不同，而分別據以課稅。以博彩事業而言，其據以課稅的理論基礎主要是希望能減少或不鼓勵賭博勞務的過度消費，畢竟它將可能對賭博的當事人及其他第三者造成損害。此種對賭注（betting）或賭博活動（gambling）的課稅方式不外乎下列幾種方式：

1.對活動發行處所課稅，如賽馬場、賭場等。
2.併入一般性消費稅課徵。
3.將賭博收益視同一般所得課徵所得稅，如美國之做法。
4.對中獎獎金課稅，如同丹麥、荷蘭。
5.對從事此項活動之企業因而獲得的利潤總額課稅。

6.國營獨占方式經營盈餘繳庫。

7.以授予執照方式交由民營但以其收入之某一百分比強制移轉繳庫。

至於稅率高低之選擇主要取決於其目的為何？如以財政收入為主要目的，則稅率宜偏高；但如以促進地方經濟發展和繁榮，促進地方投資活動者，則以較低稅率比較適當。

一、美、英、日、港各國博彩稅制比較

美、英、日、港各國對彩券稅、賽馬稅、賭場稅之規定比較如**表2-1**、**表2-2**、**表2-3**，以便於訂定國內博彩事業課稅規定時之參考。

表2-1　美、英、日、港各國課徵彩券稅比較表

國別	稅目	稅率
美國	一、聯邦稅 (一)國產稅 (二)賭博印花職業稅 (三)個人彩券稅	淨收入之0.25% 每年50美元 獎金超過600美元者課徵28%
	二、州稅（印第安那州） 印第安那州對彩券發行人及中獎人皆不課稅	
英國	彩券稅	彩券銷售額之12%
日本	發行彩券之所有盈餘皆納入公益基金	
香港	獎券博彩稅	彩券銷售額之20%
台灣愛心彩券	承銷人之折扣收入，若承銷人個人則課徵綜合所得稅，其餘依法課徵營業稅及所得稅	

資料來源：本研究整理。

表2-2　美、英、日、港各國課徵賽馬稅比較表

國別	稅目	稅率
美國	一、聯邦稅 (一)國產稅 (二)賭博印花職業稅	 淨收入之0.25% 每年50美元
	二、州稅（印第安那州） (一)賽馬場特許金 (二)賽馬彩池稅 (三)捐款金 (四)總賭金稅 (五)入場券稅 (六)衛星設備稅	 下注金額之18% 現場比賽18% 衛星比賽10% 現場比賽8% 衛星比賽5% 現場比賽2% 衛星比賽5% 每張入場券課0.2美元 該衛星賭注之0.5%
英國	中央賽馬稅	下注金額之4%
日本	賽馬稅	下注金額之10%
香港	賽馬稅	普通彩池依投注金額之11.5%課徵 特別彩池依投注金額之11.5%課徵

資料來源：本研究整理。

二、土耳其伊斯坦堡賭場課稅

土耳其共有六十五個賭場，其課稅規定如下：

1.前六個table games，每一個table games每月支付美金2,300元。
2.前六十個slot machine，每部機器支付230美元，超過六十部機器時，每部機器支付172.5美元。
3.license fee：每一個table games須支付15,000美元，每部slot machine支付800美元。
4.政府主管機關：財政部和觀光部。
5.53%稅賦，其中30%用於國防支出，23%為VAT。加入之license fee總稅率高達80%。

表2-3　美、英、日、港各國課徵賭場稅比較表

國別	稅目	稅率
美國	一、聯邦稅 (一)國產稅 (二)賭博印花職業稅	 淨收入之0.25% 每年50美元
	二、州稅（內華達州） (一)毛收益之比例稅 (二)每年州之投幣機稅 (三)每年州之權利金 (四)受限制之投幣機權利金 (五)未受限之投幣機稅 (六)每季之比例稅 (七)賭場娛樂稅 (八)賭博資訊稅 (九)合資彩池稅 (十)賭博設備製造、銷售稅	 3～6.25% 每台機器每年100美元 每個賭局每年100～6,000美元，賭局數愈多者愈高 每台投幣機每季45～90美元 每台機器每年80美元 每個賭局每年50～4,800美元，賭局數愈多者愈高 10% 每日10美元 3% 製造商每月500美元 銷售商每月200美元
英國	一、賭場權利金 二、賭博收入稅 三、賓果稅 四、賭博機器之權利金	半年10英鎊 2.5%-33.3% 10% 每台機器每年450英鎊

資料來源：本研究整理。

三、委內瑞拉賭場課稅

　　1.賭場限定設立在官方指定的觀光特定區，且有五星級的旅館內。
　　2.稅率：20%總額稅，或10%利潤稅，或4%賭具交易額稅賦。

四、我國及各國對個人賭博活動之中獎獎金課稅規定

　　在瞭解英、美、日本、香港及其他國家針對博彩事業之課稅規定之後，茲將介紹各國對個人賭博活動之中獎獎金課稅規定。
　　一般來說，目前各國對個人賭博活動之中獎獎金之課稅方式可分為

賭城大道（Las Vegas Strip）（引自Eadington教授2008年演講簡報）

拉斯維加斯威尼斯人酒店（引自Eadington教授2008年演講簡報）

下列三種：

 1.中獎獎金併入綜合所得課稅。

 2.中獎獎金不併入綜合所得課稅。

 3.獎金分離課稅20%。

我國及各國對個人賭博活動之中獎獎金課稅規定如**表2-4**。

表2-4　各國對個人賭博活動中獎獎金課稅規定比較表

國別	課稅方式
美國	中獎獎金併入綜合所得課稅
香港	中獎獎金不併入綜合所得課稅
新加坡	中獎獎金不併入綜合所得課稅
馬來西亞	中獎獎金併入綜合所得課稅
荷蘭	中獎獎金不併入綜合所得課稅
英國	中獎獎金不併入綜合所得課稅
中華民國	政府舉辦之彩券獎金分離課稅20% 民間舉辦者獎金金額在4,000以上者分離課稅15%

資料來源：本研究整理。

參、我國賭場之法律制度與課稅規定探討

一、相關法律制度之配合檢討

博彩事業立法是一種特別立法之管制行為，不涉及一般立法之管制，畢竟博彩活動由於具有潛在負面之影響，以特許權有限度開放為原則並不是一般營業自由之範疇，因此本研究主要採美國立法精神為之。有關增加行政管制規定部分，個別事業在具體立法時再分別納入管理辦法。另外，有關黑道防堵條款屬於一般性規定，「公司法」中可加以規定經營者

必須是公開上市組織。目前國內相關法律制度配合之檢討如下：

　　「民法」自然債務之範圍解釋上，不再包括合法化之博彩事業所衍生之金錢債權請求權。我國現行法並無開放賭博合法化之規範，惟國人至國外因參與合法博彩行為致發生債務糾紛者，時有所聞，依「民法」第180條第四款規定，因不法原因所為給付固不得請求返還，債務人亦不負給付義務（學理上有稱為自然債務者），法院在處理類此案例時，有援引涉外民事法律適用法第25條，論明適用外國法律時，如其規定有悖於中華民國公序良俗者，不適用之，係指適用外國法之結果與我國公序良俗有違背而言，並非以外國法本身之規定作為評價對象，而判決美國內華達州法律可為適用之準據（參見台灣台北地方法院81年度重訴字第225號民事判決及82年度簡上字第398號民事判決），於博彩事業合法化後，當可免於論斷外國博彩法律有無違背公序良俗及參與博彩行為所生債務是否合法之爭議。

　　為吸引外資之投入，宜檢討外匯管制措施，在一定之限度授權博彩事業得仿觀光旅館之例辦理申報及代結匯外幣。博彩事業之運作宜考量國際化，始足以促進相關產業之發展及繁榮地方建設，同時對吸引外國具有經營管理經驗之公開發行上市公司來華投資，俾將博彩事業之發展導入正確之方向，始能克竟全功，為使跨國間資金之自由移動能將障礙減至最低，似宜參考現行觀光旅館代辦結匯之規定，授權予博彩事業經營人，得依外幣收兌處設置及管理辦法申請設置外幣收兌處，辦理結匯，以吸引更多之國際觀光客及投資人。

　　外國人及華僑回國投資條例宜增訂開放外資投資博彩事業，俾利引進專業管理及資金，以促進地方建設。現行外國人及華僑回國投資條例雖採負面表列方式限制部分外人投資之事業，博彩事業之經營雖未明確列入負面表列，惟在博彩事業法制化前，博彩事業之經營管理如開放外資經營則不免有無違背公序良俗之訾議，於博彩事業法制化後，對投資博彩事業之投資人似宜明訂宣示開放投資之意旨。

拉斯維加斯巴黎酒店（引自Eadington教授2008年演講簡報）

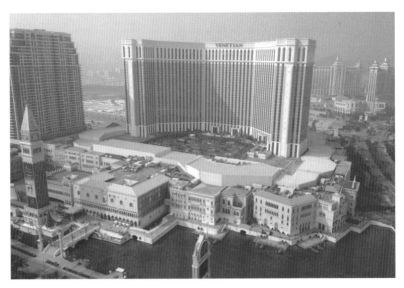

澳門威尼斯人賭場

　　開放衛星傳送頻道之管理，以利各項運動轉播及下注之必要，以利國際化之經營。我國「電信法」及「廣播電視法」，對應用有線、無線、光學系統或其他電磁系統以發送、發射或接收電視、電話、數據、廣播、電視及各種符號、文字、影像、聲音或任何性質之通信，設有一般之使用限制規範，博彩事業例如賽馬、觀光賭場等，均須大量使用衛星等通信設備，宜納入專用電信設置使用（「電信法」相關規定），以合法管制，並因應國際化經營之需要。

　　建立賭博機器或器具之標準化管理及檢驗制度，以確保賭博機器及器具公平、客觀，保障消費者權益。我國「標準法」規定經濟部中央標準局掌理全國各種標準事宜，制定全國共同遵守之標準制定程序，博彩事業所使用之賭博機器或器具對博彩行為之公平保障影響極為重大，宜制定全國性之標準，確保其品質與精確，以杜不公或詐騙行為之發生，保障博彩參與者之權益，以期博彩事業之健全發展，並昭公信。在國家標準未制定前，中央主管機關亦應建立賭博機器或器具之審核標準，以利適用。

　　儘速通過「洗錢防制法」以遏止洗錢或其他犯罪行為之滋生。行政院已於84年4月27日將法務部草擬之「洗錢防制法」函送立法院查照，其中對犯罪洗錢行為設有一般性之規範，以防杜不當之犯罪行為介入金融體系，在博彩事業法制後，由於大量資金之流通，極易為洗錢犯罪所利用，除適用「洗錢防制法」外，更宜對博彩事業採取更嚴格之管制，以避免博彩事業為不法分子掌控利用，影響博彩事業之健全發展。

　　區域計畫及都市計畫相關法令之配合檢討，以建立專業區制度，避免影響居民之權益及環境品質。我國有關土地分區使用管制，以都市計畫法及區域計畫法等兩項法律為主要規範依據，其相關子法例如「都市計畫法臺灣省施行細則」及「非都市土地使用管制規則」等，對土地使用分區均有明確之分類，博彩事業合法化後，相關之土地使用分區管制法令上，宜予納入管理，以確保博彩地區所在地居民生活品質，將博彩事業之負面影響減至最低。

　　檢討「發展觀光條例」，適度納入博彩事業之獎勵，以結合觀光資源與博彩事業，期能吸引國際旅客。現行「發展觀光條例」側重於觀光旅館業、旅行業之經營管理及觀光資源之規劃設計等，對博彩事業與觀光事業之發展尚無具體規範可資遵循，博彩事業法制化後，對相關博彩事業與觀光資源之結合，似宜酌建立制度性之管理或獎勵措施。同時「觀光旅館業管理規則」亦應予以修正，明定觀光賭場等附隨於觀光旅館業之條件及設施標準，以資適用，以建立健全之管理制度。

　　檢調及警政單位宜建立專責單位，查察博彩事業有無犯罪介入或其他違法活動之進行，以建立良好運作環境。博彩事業法制化後，為避免犯罪行為之介入，博彩事業所在地之檢察署宜與調查局及警察局建立協調聯繫之制度，以提供良好之治安環境，保障博彩參與人及經營者之權益，並確保居民生活不受不法活動影響，以帶動相關產業之繁榮及發展，進而吸引觀光遊客，擴大經營規模。

　　建構完整之資訊網路及查核軟硬體設施，以落實電腦科技之運用，並明確建立稽核制度，以防杜弊端，並落實稅費之稽徵。現代電腦科技之進步，足以提供良好之監測系統，以健全博彩事業之經營，在博彩事業之管理上宜特定資訊網路之使用，俾使管理當局能有效、迅速掌控相關資料，以監測違法活動之可能發生，同時對博彩事業經營人亦可藉由有效之科技運用，達成其內部管制之目標，防範違法或其他詐騙行為，損及其自身利益。同時在稅費之徵收上亦可由於資料蒐集及累積之完備，可減少徵納雙方之爭議，落實稅費徵收之制度設計。

　　彩券、賽馬及賭場三種博彩事業或經濟活動由於實施之次序有先後，或可有可無，目前已有「公益彩券發行條列」完成立法，為彩券發行予以合法化；但未來賽馬及賭場之命運端視中央政府政策的同意或否決而定，命運未卜。因此除非三種事業同時舉行，可採聯合立法如訂定博彩法之類法律。但目前看來，由於實施先後次序之不同以及尚未確定是否都實施，採個別單獨立法可能性仍較高。

澳門銀河娛樂賭場飯店大廳

澳門美高梅金殿

二、立法原則

(一)中央或地方特別立法原則

目前各國之做法普遍傾向於地方立法原則以適應各地方發展之需要,而在我國則由於現行管轄區域幅員不大,為便於集中事權、統一管理,目前均較偏向於採中央立法及地方訂定配合辦法及法規之方式處理。賭場之經營以美國內華達州之拉斯維加斯為最著,其規範亦係由州立法並執行,其博彩政策委員會並由州長及十位委員組成。惟我國制度之建構為基於特有法制之考量,即有關人民權利義務事項應以法律定之,以避免各地方立法對觀光賭場之設置標準不一,同時觀光賭場之設置涉及各種相關法律制度之配合修正或增訂,有以中央立法作完整規範之必要。

(二)使用者付費原則

無論為發行彩券、設置賭場及賽馬均係有其地方公益之考量及政府財政挹注之必要,採使用者付費原則,即博彩事業經營人應提撥部分之捐款或出資以協助推動地方建設,應係除稅捐收入外,最直接有效之地方財政收入,對地方繁榮發展有其正面之積極功能。

(三)財政收入原則

彩券、觀光賭場或賽馬之營收應繳交一定比例營業稅捐或以營業總額(gross revenue)課稅,在稅制體制上,宜以建立法制化之管理制度,杜絕非法之經營者,並課徵合法業者稅捐,以解決政府財政收入不敷問題,促進地方繁榮。除現有稅制下之營利事業所得稅、營業稅、娛樂稅等得依既有法律規定徵收外,在稅制體制上,宜建立以總收入為計稅基準或按經營規模比例課稅之稅制,以落實財政收入。

(四)特許原則

　　彩券、觀光賭場或賽馬場之設置，本質上均屬可能對社會產生潛在負面影響之產業，尤其對公序良俗之潛在衝擊，唯有透過嚴密之行政管理減至最低，如以特許權方式，透過公開標售之做法委由民間業者經營則政府賦予業者經營原屬一般民眾不得經營之事業，此類經由政府特許所取得之利益，應為特許利益（privilege）而非權利之一種，主管機關得予以設定條件、負擔或廢止其特許，並得逕行使政調查權等，以維持博彩事業之良性運作。因此對博彩事業之開放主張有限度的開放原則。同時，由於特許經營之特性，地方政府並得收取一定之規費收入或許可年費，以挹注地方財政之不足。

(五)公益原則

　　彩券、賭場或賽馬之營收應提撥社會福利救助之公益等目的使用，以充裕地方收入舉辦公益事業為其目的，在許可設置上，應以公益之原則為其指導，考量公益與私益之衡量予以准駁及管理。如現行「工商綜合區設置管理條例」已有前例可循。即開放博彩事業經營除經營者可獲取利潤外，在社會面言，可提供民眾休閒娛樂之另一選擇；在經濟面言，可增進地方建設所需之資金，甚或帶來資金之流入，以促進經濟繁榮，增加就業機會。

(六)專業管理原則

　　彩券發行、賭場及賽馬之管理，攸關社會治安及善良風俗維護，在管理上應由專業人員或委員會（現有如各種公用事業費率委員會或曾經發生之北市彩券發行監理委員會）予以嚴密監控，且因現代電腦科技之進步，在管理宜藉由科技化之管理，由營業收入之統計至弊端之查，均宜透過專業之管理，以避免造成弊端並正確統計稅收之估算。博彩事業經營人亦應具專業人員，建立完善之內部管制（internal control）措施，防杜不

澳門永利澳門酒店（Wynn Macau Hotel）

澳門永利皇宮賭場酒店（Wynn Palace）

法介入,並配合主管機關之管理需要,以期博彩事業之健全發展。

三、博彩事業課稅規定之建議

本研究只特別針對賭場事業或經濟活動特有之稅目,亦即其他經濟活動所沒有課稅的部分加以探討及分析,並不是把全部稅制中所關賭博之稅目加以列出。另外,有關本文建議中之稅率及稅額之訂定主要是根據所參考四個國家之數據加以折衷決定,當然其高低與博彩事之目標及課稅方式有直接的關聯。另外,博彩課稅由於傾向以立特別法及中央立法方式進行,統一訂定各項稅率及收費標準將使稅務行政執行上較為簡便,因此遂將未來地方稅法通則立法通過後地方政府有權開徵新稅目之權利部分排除在外,同時遵照「財政收支劃分法」第17條及第19條之規定。

(一)各國賭場稅課徵規定

表2-5為各國賭場稅課徵規定之彙總表,由於日本及香港並沒有賭場的設置,在參考英、美國之課稅規定,並考量國內實際情形之後,將針對國內課徵賭場稅之規定提出建議。

(二)我國現行稅法中已有規定部分

1. 營利事業所得稅:賭場經營之年度收入總額減除各項成本費用、損失及稅捐後之純益額應依我國所得稅法課徵營利事業所得稅。除了經營賭場之純益應繳納營利事業所得稅外,在賭場內外販賣和「賭博」有關之書籍、雜誌之業者所產生之純益,亦適用於營利事業所得稅之規定。
2. 營業稅:在賭場中銷售商品或提供餐飲服務所產生之收入,皆應依我國營業稅法之規定課徵營業稅。
3. 娛樂稅:賭場之入場券或賭場所附屬之職業歌唱、舞蹈、馬戲、技

彩券、博彩與公益——觀光賭場篇

32

表2-5　各國賭場稅課徵規定彙總表

	美國聯邦稅	內華達州	紐澤西州	印地安那州	英國
特許金	• 聯邦投幣機稅（Slot Tax）	• 每年州之特許金（Annual State License Fee）	• 州之特許金（State License Fee）		• 賭場特許金（Gaming Licence Duty）
毛收益稅	• 聯邦國產稅（Wagering Excise Tax）	• 毛收益比例稅（Percentage Fees）	• 毛收益稅（Gross Revenue Tax）	• 賭場稅（Tax on Adjusted Gross Receipts Received from Gambling Games）	• 賭博收入稅（Gross Gaming Yield）
投幣機稅		• 每年州之投幣機稅（Annual Slot Tax） • 受限投幣機權利金（Quarterly Restricted Slot License Fee） • 未受限之投幣機稅（Annual State License Fee for Nonrestricted Slot Machine）	• 賭博機器稅（Annual Slot Tax）		• 賭博機器權利金（Gaming Machine Licence）
其他	• 賭博證照印花稅（Occupation Stamp Tax）	• 每季之比例稅（Quarterly Flat Fee） • 賭場娛樂稅（Casino Entertainment Tax） • 賭博情報稅（Book Serviced Tax） • 合資彩池稅（Pari-Mutuel Pool Tax） • 賭博設備製造、銷售稅（Manufacturer & Distributor Tax）	• 賭場再投資稅（Casino Reinvestment Tax）	• 入場券稅（Admission Tax）	• 賓果稅（Bingo Duty Tax）

資料來源：本研究整理。

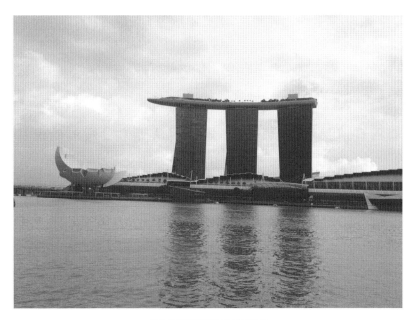

新加坡濱海灣金沙酒店

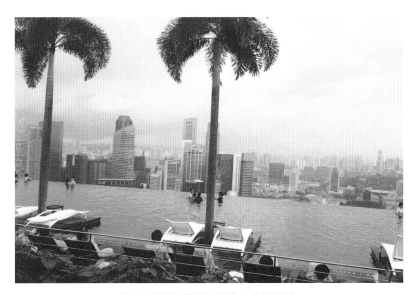

新加坡濱海灣賭場飯店空中游泳池

　　藝表演及夜總會之各種表演其門票收入，皆應依我國娛樂稅法之規
　　定課徵娛樂稅。

4.印花稅：賭場之業者所取得賭場經營之許可證，應依國我印花稅法
　之規定繳納印花稅。

(三)我國目前稅法尚無規定，未來稅法可考量增加的稅目

◆賭場毛收益稅或毛額型營業稅

　　除了經營賭場所產生之淨利應依我國所得稅法課徵營利事業所得稅
外，因為賭場之經營具特殊性（如寓禁於徵等），因此對賭場所產生之收
益亦應課徵賭場毛收益稅，否則賭場發生淨損時因不用繳交營利事業所得
稅而免除稅賦。賭場之毛收益稅乃是針對賭場之營業總額加以課徵，其性
質和毛額型營業稅類似，依現行之「財政收支劃分法」第12條規定屬省及
直轄市稅，此項稅收在省應以總收入之50%由省統籌分配所屬之縣（市）
（局）；在直轄市應以其總收入50%由中央統籌分配省及直轄市。為了使
收入較多者適用較高稅率，以符合量能課稅之原則，賭場毛收益稅可採用
累進稅率，參考英、美兩國賭場毛收益營業稅均按毛收益多寡採累進稅
率，然本研究鑑於稅制簡化之潮流及稽徵便利原則，傾向於採行比例稅之
課徵方式，其課徵詳細規定如下：

1.納稅主體：經營賭場之業者。

2.稅目：賭場毛收益稅。

3.稅率：賭場毛收益稅採比例稅率為15%，比照現行「加值型及非加
　值型營業稅法」第12條第一項特種飲食業中夜總會、有娛樂節目之
　餐飲店之營業稅率加以課徵。

4.納稅方式：以每個月之毛收益課徵此稅，由業者自行申報。

5.納稅期間：每月繳交，以每個月之第一週為繳交上個月賭場毛收業
　益稅之期限，若無準時繳交，應稅法規定繳納滯納金。

◆賭場特許金

特許金屬規費之一種，其徵收的主要目的在補償設置賭場之地點因賭場所產生之社會成本，賭場特許金由賭場所在之縣（市）徵收，其分配之方式如下：

1.50%歸入賭場所在之縣市教育及公益基金。
2.20%歸入縣市之財政收入。
3.30%由上級政府（中央或省及北高兩市）以統籌方式歸入其他縣市之教育及公益基金。

規費徵收之金額採公開標售方式決定，此特許金在繳交之後並不能退還亦不能移轉，也就是說，當賭場之經營權移轉之時，賭場之前任負責人所繳過的特許費用不能移轉給接任之賭場負責人，新的賭場負責人需重新繳交此項特許金。其詳細規定如下：

1.徵收範圍：經營賭場之業者。
2.種類：賭場特許金。
3.費率：採競標方式決定。
4.徵收方式：為一固定稅額，在業者提出賭場設立申請時繳交，設立之後每年自行向主管機關繳交。
5.繳納期間：年度之特許金，以當年之12/31為繳交期限。

◆賭博機器費

此項規費主要以賭場中所擁有的賭博機器數目為收費基礎，每台賭博機器每年課徵三萬元之賭博機器費，且以每年之繳交日7月1日時賭場之賭博機器數目為課徵基礎。若賭場有新增賭博機器之情形，則需按比例繳交此稅。賭博機器費在繳交之後不可退還，但可隨著賭博機器之移轉而移轉。有關賭博機器稅之詳細說明如下：

2012 年帶領EMBA及女兒佳昀、孟昀參訪新加坡博弈搭乘觀光遊船

新加坡聖淘沙名勝世界（照片引自Sentosa Resort World臉書）

1.徵收範圍：經營賭場之業者。

2.種類：賭博機器稅。

3.費率：每台賭博機器每年徵收三萬元。

4.徵收方式：以繳交日賭場中所擁有的賭博機器數目為基礎繳收，由業者自行申報。

5.繳納期間：每年繳交，以7/1為繳交日期。

肆、研究發現

博彩事業的蓬勃發展已是舉世不可阻擋的潮流；彩券、賽馬及賭場等博彩事業，在國內不論是過去或現在都存在著合法和非法的經濟活動，非法的博彩事業常與犯罪集團、欺詐、色情等關聯並存著，形成社會上不易管理的黑暗面。相反地，合法的博彩事業在經濟上卻可帶來相當可觀的收獲，例如稅收、投資激勵、就業機會、地方經濟發展以及都市更新等。然不可諱言的，從公共政策的角度，對於博彩事業開放可能帶來的社會負面影響和道德的顧慮，卻不得不加以審慎考量和處理。因此，要求以高標準的尺度，透過嚴謹的法律和規定加以管制，以界定遊戲規則，認真而確實地執行必要的法律和命令，再輔以稅制的訂定以回饋社會，保障公共利益，使全體國民的淨福利得以提升，才是開放博彩事業的不二法門。

本研究曾先後就國內的非法賭博活動，如大家樂及六合彩部分加以分析以瞭解其實際運作情形。又針對管制理論與實務以及相關案例探討作全盤性的介紹以提供理論基礎及具體可能做法。其次，本研究亦先後就研究所得和訪談考察心得，就美國、英國、香港及日本四個國家在彩券、賽馬及賭場等三種博彩事業的立法管制和稅制規劃作進一步研究，最後再針對國內現有法律和法規命令亟待修改和配合者提出意見和看法，冀望博彩事業如果政策決定予以開放時，能有一綜合性的參考依據。

　　從保障公共利益的角度來評斷，開放對社會可能發生負面影響的博彩事業，確有必要由政府加以有效的管制與監督。立法中明訂營業項目、營業許可及其程序、內部稽核的會計制度、執照的申請資格、審核程序及授予條件，包括廣告及地點等的特別限制、課稅的規定以及罰則等等管制措施；使得博彩事業能夠正常發展，正如同其他一般的事業一樣，以企業化的方式加以經營。彩券、賽馬及賭場等各項博彩事業由於涵蓋層面很廣，涉及管制項目很多，宜分別單獨個別立法〔雖然賽馬馬票可以發行彩券方式為之，賭場裡亦有賭馬及奇諾式電腦彩券（Keno）的活動，三者間具有部分互通性〕。同時，立法原則應兼顧中央與地方同時立法，使用者付費、財政收入、特許權、公益性以及專業管理等原則。

　　開放國內博彩事業時，包括「刑法」第266條、「公務員服務法」第5條等十種現行法律，以及「鹽務人事規則」第4條、「電影片分級處理辦法」第3條等二十五種現行法規命令相關條文規定均需加以檢討並作適度修正。此外，相關部會主管業務有關之法律制度亦應一併配合檢討，例如參考現行觀光旅館代辦結匯外幣收兌處設置及管理辦法放寬外匯管制措施；開放衛星傳送頻道之管理；建立賭博機器或器具之標準化管理及檢驗制度；制訂洗錢防治法；土地分區使用管制之範圍界定；發展觀光條例宜納入博彩事業等等。

　　賭場之經營涉及人民權利義務事項，為免各地區立法對觀光賭場之設置不一，同時觀光賭場之設置涉及各種相關法律制度之配合修訂或增訂，有以中央立法作完整規範之必要。賭場稅及規費主要包括特許權利金、賭博毛收益稅、投幣機等賭博機器規費、娛樂及印花稅等；賽馬稅及規費則包括賽馬彩池稅、賽馬場登記費及執照費、騎師及馬匹出賽登記費、入場券稅以及衛星設備稅等等。這些賭博活動的收入除由中央政府及主辦的地方政府得以分享外，應本著公益和稅收共分的原則讓更多的公益團體及其他地方政府也得以共享。

新加坡聖淘沙名勝世界環球影城

新加坡聖淘沙名勝世界S.E.A. 海洋館（照片引自聖淘沙名勝世界官網）

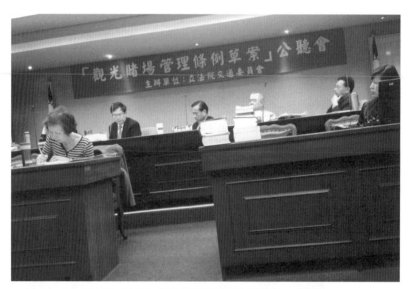

2013年立法院「觀光賭場管理條例草案」公聽會

2013年本人受邀澳門理工學院演講

Chapter

3

台灣離島與本島開放觀光
賭場之問卷調查[1]

壹、研究背景與方法

貳、問卷調查結果

參、研究結論

[1] 本章節錄自2008年行政院經濟建設委員會「開放觀光賭場之社會影響評估」委託研究報告。

壹、研究背景與方法

　　博弈產業在亞洲發燒，帶動的不只是賭場，還包括了彩券、運動休閒業、娛樂產業、主題樂園、觀光旅遊業、會議暨展覽業、旅館飯店業、航空業、百貨零售業，以及通訊與數位內容產業等都將一體受惠。而為振興台灣經濟，台灣設置博弈特區亦被視為繼開放陸客來台觀光之後，新的活水源頭。然而，在搶迎博弈商機的同時，如何落實負責任的博彩亦已成為全球博彩業發展的必然方向。為落實中央政府積極推動觀光賭場之決心與意願，行政院經建會肩負第一階段幕僚作業之先期規劃工作，本研究透過全國性的問卷調查，瞭解國人對此項議題的最新民意。本研究委託年代民意調查中心進行電話訪問，研究母體為台閩地區18歲以上民眾。為了使研究樣本具有代表性，亦即在利用樣本對母體作推論時不造成太大的偏誤，本研究以隨機抽樣法抽取樣本，希望能使受訪對象年齡層分布大且範圍廣。

　　在資料蒐集方式上，以人員電話訪問，採用電腦輔助電話調查（Computer Assisted Telephone Interviewing, CATI）系統，根據「分層隨機抽樣」的原則，戶中取樣採「任意成人法」，以接電話之第一人且符合18歲以上之條件者為本調查之合格「受訪者」，若該戶訪談失敗或無合格受訪者，CATI系統將產生相同地區的替代樣本戶電話，再行撥號，直到訪談成功，可維持樣本的地區結構不變，確保樣本代表性。抽樣方式採用RDD（Random Digital Dialing）電話隨機抽樣、撥號，問卷於電腦螢幕中顯示，訪員以滑鼠勾選答案，CATI自動將訪問結果即時寫入資料庫，不需再由人工編碼、鍵入資料，避免人為錯誤。以台閩地區為分層基礎，再根據內政部所公布之最新人口普查資料分配各縣市樣本數，共取得有效樣本1,068份，在95%信心水準下，抽樣誤差為±3.0%。調查人員將接受說明會講習，瞭解與溝通問卷調查之相關事宜，以將進行調查中可能造成之偏誤降至最低，確保調查結果之可信度。

　　問卷調查設計將分為兩部分：第一部分是針對民眾對於開放觀光賭場可能產生之有形與無形的社會衝擊的認知做調查。分別假設於本島及離島兩地區開放觀光賭場對本身地區的社會衝擊，還有對另一地區的社會衝擊為何。第二部分則詢問受訪者的個人資料，如性別、年齡、教育程度、職業、個人月平均收入及居住地區等。問卷是以循序漸進的方式詢問，本研究分別將受訪者個人特徵因素與第一部分的九個主要問題分別作交叉分析，以瞭解受訪者哪些個人特徵因素與主要問題相關。接受調查的母體是全國18歲以上民眾，第一階段電話調查之後，本研究單位將針對所回收的問卷進行過濾與整理。本計畫先就問卷中各問題的回答狀況作簡單的敘述統計分析。因本問卷所蒐集到資料大多以名目或順序尺度為衡量方式，故除了以表列方式做初步資料分析外，亦將主要問題與受訪者的基本資料進行卡方（Chi-Square）相關性的交叉分析。問卷之調查結果可作為博弈產業開放與觀光賭場設立之民意趨向，也可作為政策上的參考與衡量。

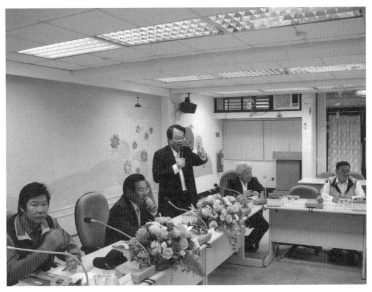

2009年在澎湖和王乾發縣長及 Eadington 教授等主持座談會

貳、問卷調查結果

　　表3-1的問卷調查結果顯示，贊成與不贊成我國開放設置觀光賭場的比例差不多，兩者皆沒有超過半數。總的來說，有近四成五的受訪者不贊成我國開放設置觀光賭場，近四成三的受訪者贊成我國開放設置觀光賭場。

　　表3-2以贊成開放觀光賭場受訪者，詢問其贊成在台灣本島還是離島開放設置觀光賭場。結果顯示，近六成二的贊成者贊成只開放離島設置觀光賭場。就所有贊成我國開放設置觀光賭場的受訪者中，贊成開放離島設置觀光賭場的民眾（只贊成離島及兩者均可）占75.3%；而贊成開放本島設置觀光賭場的民眾（只贊成本島及兩者均可）並未超過半數，占37.2%。

　　表3-3則詢問如在台灣本島設置觀光賭場，對本島會產生哪些社會成本，調查結果顯示，有三成七的受訪者認為在台灣本島設置觀光賭場會造成本島犯罪率提高；次高者為會使問題賭博更加嚴重，占22.5%。

　　相對地，**表3-4**詢問如在台灣本島設置觀光賭場，會對本島會產生哪些社會效益，結果顯示，近三成一的受訪者認為在台灣本島設置觀光賭場可增加國外觀光客人數；接下來增加國家稅收及引領相關產業發展所占比

表 3-1　是否贊成我國開放設置觀光賭場

	贊成	不贊成	沒意見	總數
人數	456	478	134	1,068
百分比	42.7%	44.8%	12.5%	100%

表3-2　贊成在台灣本島或離島開放設置觀光賭場

	本島	離島	兩者均可	沒意見	總數
人數	109	282	61	4	456
百分比	23.7%	61.8%	13.5%	1.0%	100%

表3-3 在台灣本島設置觀光賭場對本島會產生的社會成本

	犯罪率提高	問題賭博更加嚴重	青少年問題增加	社會價值觀扭曲	家庭失和
人數	398	240	149	106	101
百分比	37.3%	22.5%	14.0%	10.0%	9.5%
	工作效率降低或生產力損失	債務累積	政府管制行政成本增加	附近生活品質下降	官員貪汙
人數	99	82	64	56	51
百分比	9.3%	7.7%	6.0%	5.3%	4.8%
	洗錢	交通壅塞	健康成本	產業替代效果	社會福利成本增加
人數	44	40	38	38	37
百分比	4.2%	3.8%	3.6%	3.6%	3.5%
	自殺率提高	造成通貨膨漲	其他	不知道	總和
人數	28	22	18	175	1,068
百分比	2.7%	2.1%	1.7%	16.4%	100.0%

表3-4 在台灣本島設置觀光賭場對本島會產生的社會效益

	增加國外觀光客人數	增加國家稅收	引領相關產業發展	提高就業機會	觀光客平均停留時間較長
人數	330	221	220	173	88
百分比	30.9%	20.7%	20.6%	16.2%	8.2%
	減少地下賭博活動	增加大量資本投資	增加休閒娛樂活動和設施	增加每人所得	增加全國產值
人數	66	63	57	53	51
百分比	6.2%	5.9%	5.3%	5.0%	4.8%
	提供發財機會	增加台灣國際知名度	不知道	總和	
人數	32	17	277	1,068	
百分比	3.0%	1.6%	25.9%	100.0%	

例接近，分別為20.7%及20.6%。

　　表3-5詢問如果在台灣離島設置觀光賭場，對離島會產生哪些社會成本，結果顯示，有25.8%的受訪者認為在離島設置觀光賭場會造成離島犯罪率提高；次高者為會使社會價值觀扭曲，占10.9%。會有這樣的結果可能因離島地區環境特殊，人口少，民風較為淳樸，與賭場設置的功能有較大的差異。值得一提的是有近一成的民眾主動提到在台灣離島設置觀光賭場對離島會造成環境汙染／生態破壞，這是在有關本島社會成本的問題裡沒有提到的。

　　相對地，表3-6詢問如果在台灣離島設置觀光賭場，對離島會產生哪些社會效益，結果顯示，34.3%的受訪者認為在台灣離島設置觀光賭場可增加國外觀光客人數；接下來引領相關產業發展及提高就業機會分別為28.3%及24.5%。

表3-5　在台灣離島設置觀光賭場對離島會產生的社會成本

	犯罪率提高	社會價值觀扭曲	青少年問題增加	環境汙染／生態破壞	問題賭博更加嚴重
人數	276	116	112	104	101
百分比	25.8%	10.9%	10.5%	9.7%	9.5%
	官員貪汙	附近生活品質下降	政府管制行政成本增加	家庭失和	債務累積
人數	65	61	61	57	56
百分比	6.1%	5.7%	5.7%	5.3%	5.2%
	產業替代效果	工作效率降低或生產力損失	交通壅塞	洗錢	社會福利成本增加
人數	52	45	43	38	30
百分比	4.9%	4.2%	4.0%	3.6%	2.8%
	造成通貨膨脹	自殺率提高	健康成本	不知道	總和
人數	25	25	22	302	1,068
百分比	2.3%	2.3%	2.1%	28.3%	100.0%

表3-6　在台灣離島設置觀光賭場對離島會產生的社會效益

	增加國外觀光客人數	引領相關產業發展	提高就業機會	增加國家稅收	增加每人所得
人數	366	302	262	208	132
百分比	34.3%	28.3%	24.5%	19.5%	12.4%
	觀光客平均停留時間較長	增加大量資本投資	增加休閒娛樂活動和設施	提供發財機會	當地居住人口增加
人數	103	92	79	53	45
百分比	9.6%	8.6%	7.4%	5.0%	4.2%
	減少地下賭博活動	增加全國產值	增加離島知名度	不知道	總和
人數	44	41	12	182	1,068
百分比	4.1%	3.8%	1.1%	17.0	100.0%

　　表3-7詢問如果在台灣本島設置觀光賭場，對離島會產生哪些影響。表中提到四點，至離島的觀光消費人數下降、城鄉差距擴大、離島產業停滯及離島人口外移會增加，此四點皆可算是在本島設置觀光賭場對離島的負面影響。可發現以認為城鄉差距擴大（50.3%）、離島人口外移會增加（49.5%）問題會變得更加嚴重。而超過半數的民眾認為在本島設置觀光賭場不致使離島的觀光消費人數下降（54.9%），認為會有嚴重影響者有32.3%。

　　表3-8詢問如果在台灣離島設置觀光賭場，對本島會產生哪些影響。表中提到四點，至本島的觀光消費人數下降、城鄉差距擴大、本島產業停滯及本島人口外移會增加，此四項皆可算是在離島設置觀光賭場對本島的影響。以上結果顯示民眾認為在離島設置觀光賭場對本島影響程度不嚴重者遠多於認為嚴重者。

表3-7　如果在台灣本島設置觀光賭場對離島產生的影響程度

		非常不嚴重	不嚴重	普通	嚴重	非常嚴重	總數
至離島的觀光消費人數下降	人數	95	491	137	215	130	1,068
	百分比	8.9%	46.0%	12.8%	20.1%	12.2%	100%
	總和	586			345		
	百分比	54.9%			32.3%		
城鄉差距擴大	人數	73	342	116	297	240	1,068
	百分比	6.8%	32.0%	10.9%	27.8%	22.5%	100%
	總和	415			537		
	百分比	38.8%			50.3%		
離島產業停滯	人數	84	393	127	251	213	1,068
	百分比	7.9%	36.8%	11.9%	23.5%	19.9%	100%
	總和	477			464		
	百分比	44.7%			43.4%		
離島人口外移會增加	人數	75	378	86	262	267	1,068
	百分比	7.0%	35.4%	8.1%	24.5%	25.0%	100%
	總和	453			529		
	百分比	42.4%			49.5%		

參、研究結論

　　本研究之目的，主要想瞭解並評估台灣民眾對於是否應設置賭場的意見。本研究除了探討國外設置賭場地區之現況外，也針對各種賭場設置的研究進行歸納，並實際發放問卷，來進行統計分析，以瞭解本地民眾對於設置賭場的意願，本研究經過統計軟體分析後，以此統整出本研究之結論。

　　1.整體而言，有近四成五的受訪者不贊成我國開放設置觀光賭場，近四成三的受訪者贊成我國開放設置觀光賭場。

　　2.本島或離島觀光賭場的設置，近六成二的贊成者贊成只開放離島設

表3-8　如果在台灣離島設置觀光賭場對本島產生的影響程度

		非常不嚴重	不嚴重	普通	嚴重	非常嚴重	總數
至本島的觀光消費人數下降	人數	137	624	84	153	70	1,068
	百分比	12.8%	58.4%	7.9%	14.3%	6.6%	100%
	總和	761			223		
	百分比	71.2%			20.9%		
城鄉差距擴大	人數	381	274	99	252	62	1,068
	百分比	35.7%	25.6%	9.3%	23.6%	5.8%	100%
	總和	655			314		
	百分比	61.3%			29.4%		
本島產業停滯	人數	203	597	89	97	82	1,068
	百分比	19.0%	55.9%	8.3%	9.1%	7.7%	100%
	總和	800			179		
	百分比	74.9%			16.8%		
本島人口流向外島	人數	220	643	67	89	49	1,068
	百分比	20.6%	60.2%	6.2%	8.3%	4.6%	100%
	總和	863			138		
	百分比	80.8%			12.9%		

　　置觀光賭場；不到兩成五的贊成者只贊成開放本島設置觀光賭場；本島及離島均贊成者占一成四。

3. 贊成開放本島賭場設立的受訪者，有四分之一的人對在本島的哪裡設置沒有意見。其次以選擇台北縣的比例最高，占11.3%；再來為台中市，占10.0%；接下來依序為台北市、屏東縣、台中縣、桃園縣、雲林縣、台東縣、苗栗縣、南投縣、彰化縣、高雄市、台南縣等，但選擇在這些縣市設置觀光賭場的民眾皆沒有超過一成。

4. 贊成開放本島賭場設立的受訪者，有高達近八成的民眾贊成在澎湖縣設置觀光賭場。其次則為約一成民眾贊成在金門縣；連江縣則不到2%；沒意見受訪者近一成。

5. 設置觀光賭場在本島所產生負面的社會成本，有三成七的受訪者認

為在台灣本島設置觀光賭場會造成本島犯罪率提高；再者為會使問題賭博更加嚴重，占22.5%。其次是認為會增加青少年的問題，還有社會價值觀會遭扭曲，分別占14.0%及10.0%。還有其他社會成本依序為家庭失和、工作效率降低或生產力損失、債務累積、政府管制行政成本增加、附近生活品質下降等，但比例皆不超過一成。

6. 設置觀光賭場在本島所產生正面經濟效益，近三成一的受訪者認為在台灣本島設置觀光賭場可增加國外觀光客人數；其次認為可以增加國家稅收及引領相關產業發展，分別為20.7%及20.6%。再者提到可增加就業機會，約占一成六。還有其他社會效益依序為觀光客平均停留時間較長、可減少地下賭博活動、增加大量資本投資、增加休閒娛樂活動和設施、增加每人所得等，但比例皆不超過一成。

7. 設置觀光賭場在本島所產生負面的社會成本，有近二成六的受訪者認為會造成離島犯罪率提高；其次認為會使社會價值觀扭曲，占10.9%。接下來是認為會增加青少年的問題，占10.5%。值得一提的是有近一成的民眾主動提到在台灣離島設置觀光賭場對離島會造成環境汙染與生態破壞；而認為問題賭博會更加嚴重者亦占近一成。還有其他社會成本依序為官員貪汙、家庭失和、附近生活品質下降、政府管制行政成本增加、家庭失和、債務累積等，但比例皆不超過一成。

8. 設置觀光賭場在本島所產生正面經濟效益，近三成四的受訪者認為在台灣離島設置觀光賭場可增加國外觀光客人數；其次認為可以引領相關產業發展及提高就業機會，分別為28.3%及24.5%。再者提到可增加國家稅收，約占二成。認為會增加每人所得的民眾占12.4%。還有其他社會效益依序為觀光客平均停留時間較長、增加大量資本投資、增加休閒娛樂活動和設施、提供發財機會等，但比例皆不超過一成。值得一提的是有4.9%的民眾主動提到在離島設置觀光賭場會使當地居住人口增加。

9.本島觀光賭場的設置，會造成離島的觀光消費人數下降、城鄉差距
擴大、離島產業停滯及離島人口外移會增加等問題。

10.離島觀光賭場的設置，會造成本島觀光消費人數下降、城鄉差距
擴大、本島產業停滯及本島人口外移會增加。相較於觀光賭場設
置在本島所造成離島的負面影響，受訪者認為比較不嚴重，也就
是在本島設置觀光賭場對離島的嚴重程度會大於在離島設置觀光
賭場對本島的嚴重程度。

Chapter

4

台灣發展觀光賭場之策略規劃[1]

壹、研究背景

貳、願　景

參、使　命

肆、差異化策略

伍、集中化策略

陸、國際化策略

柒、合作策略

捌、研究結論與建議

[1] 本章節錄自2008年行政院經濟建設委員會「台灣發展觀光賭場之策略規劃」委託研究報告。

壹、研究背景

　　面臨世界各國開放觀光賭場趨勢，以及特別是亞洲鄰近國家，包括澳門、新加坡相繼開放觀光賭場，使得澳門已經成為東方的拉斯維加斯、東方的娛樂之都。觀光賭場對於澳門的整體經濟成就，令人刮目相看。另外，新加坡李光耀資政為力挽新加坡觀光產業的發展免於下滑，於2005年正式宣示以發展觀光賭場作為拉抬新加坡觀光產業的引爆點（catalyst），也因此開啟了新加坡觀賭場之契機，即將於2009年12月先完成濱海灣觀光賭場，繼之，2010年1月完成另一處聖淘沙觀光賭場之興建，新加坡當繼澳門之後成為亞洲吸引國際觀光客之明日之星。台灣馬英九先生當選總統之後為履行其總統競選時之政見，計畫於離島地區優先推動觀光賭場之興辦，一方面委由行政院經建會進行幕僚之規劃，一方面採取兩階段的立法程序，先通過「離島建設條例」讓離島優先推動觀光賭場特區，並於離島地區給予博弈除罪化；再完成觀光賭場設置條例以取得觀光賭場合法化的法源依據。不僅離島想爭取，包括台北縣、苗栗縣、台中市、彰化縣、屏東縣與高雄縣等各縣市政府，都在極力爭取設立博弈特區。因此本研究將探討全球博彩產業的發展趨勢，包括美國拉斯維加斯、大西洋城、澳大利亞、澳門及新加坡等國和地區；其次，找尋台灣推動觀光賭場可參考的營運模式；最後，從策略管理的角度，包括願景、使命、差異化策略、集中化策略、國際化策略及合作策略等，分別訂定我國推動觀光賭場策略規劃。

貳、願　景

　　台灣於2015年，預估每年觀光賭場之設置將引進500萬人次以上之觀光客至澎湖旅遊、會展與購物，並帶動全國及國際觀光人潮。另以一張賭場許可執照的發放至少可產生五千個就業機會，整體博弈產業的開放將產

2009年Eadington教授來訪博奕產業發展與決策研討會

生至少一萬個就業機會，若再加上相關周遭產業的發展，預估將創造三萬至五萬個就業機會。

　　江丙坤江董事長曾指出，2009年底兩岸政策是常態通航，第一年目標是100萬人，且每一年增加100萬人，推估在2011年，也就是三年之內大陸觀光客可以高達365萬來台灣。若大陸觀光客每年有一、兩百萬名到澎湖觀光，加上本島一、兩百萬及國際觀光客，一年約有500萬人次至澎湖觀光，平均一個人的花費為三萬至五萬，其效益十分驚人。

參、使　命

　　推動綜合觀光休閒賭場營運模式（Integrated Resort）為主要目標，以觀光休閒為主、博弈為輔，設置國際性、高品質、娛樂性與多元化的遊樂設施，並且結合中央與地方政府的力量與資源，邀請國際一流觀光賭場企業來台參與投資。

肆、差異化策略

一、發展綜合休閒度假式賭場

綜合休閒度假式賭場以觀光休閒為主，以博弈為輔之發展定位，藉由觀光賭場之興辦作為發展離島經濟弱勢地區，推動觀光賭場休閒產業之引爆點，也就是離島地方優先推動觀光賭場其目標和定位非常明確以及要發展觀光。此項發展原參酌1960年代以前的拉斯維加斯、澳門和新加坡等發展模式。仿照新加坡綜合休閒度假式之觀光賭場營運模式（Destination Integrated Resort Casino），在離島地區於觀光飯店內設置賭場，尚包括表演、購物、會議、展覽、休閒娛樂場等各項休閒娛樂設施。其主要特色為整體設施主題化，一個觀光賭場特區的資本投資金額往往在十億美元，甚至數十億美元以上，營運時僱用員工都超過萬人以上，對未來的經濟效益，包括對觀光產業的發展，甚至租稅的收入，會有非常重大正面效益，同時，也非常有助於社會成本極小化的目標。

另外，以歐洲發展的經驗來看，賭場都是設立在偏遠地區（remote area），那麼離開人口比較密集的地區，主要的理由是出現社會問題的時候，這個問題比較容易控制，所造成的社會成本將相對較低。

二、觀光賭場結合澎湖觀光旅遊

地方政府觀光資源之整合和發展特色結合，觀光賭場興辦與地區觀光資源全力整合，加入地區人文歷史、文化傳統、地方美食，澎湖已經長時間在醞釀這個議題，而且澎湖人民也過半數同意，應該怎樣跟它們做市場區隔，澎湖要有特色，以Resort為主，而不是以Casino為主，本島跟離島不同最主要是社會成本，以儒家的想法大家會把賭博當作洪水猛獸，但是社會成本總是難以避免，在離島的話它的外部性比較可以控制。

三、觀光服務品質的提升

觀光賭場的開放勢必造成澎湖觀光客的增加，故在觀光服務的品質上需有所提升，才能給予觀光客有良好印象。故對旅遊品質的包裝、宣傳與行銷可結合地方文化與特色；相關服務人員的態度與禮儀訓練等，需廣泛宣導與加強。

四、強化節能減碳措施

觀光休閒賭場的設立，勢必造成澎湖縣內用電量的增加，發電廠的設立需跟上用電成長量，且考量澎湖特殊的地形氣候，可發展風力發電廠，利用風力發電來滿足用電需求，也可減少二氧化碳的排放與汙染。另外，可在觀光賭場周遭，搭配相關遊覽景點的路線規劃，仿造台北市做法，做自行車步道鋪設，並於每個月某天推動無車日，促進觀光休閒價值，也可達到節能減碳的功效。

伍、集中化策略

一、設置專責機構

博弈產業的發展，其所涉及業務將相當複雜，故各國皆設立專責機構加以管理與監控。觀光賭場建設發展初期，由行政院轄設「觀光賭場特區推動委員會」負責觀光賭場政策之訂定，包括未來賭場設置之面積、最低資本投資金額、有限執照的開放數目、稅率高低、專責機構之設立、收入分成之規定等等均必須做政策之決定。另行政院需指定一個部會作為目的事業主管機關，其仿照美國內華達州設置賭場監管局（Nevada Gaming Control Board）、澳門博彩監察協調局（Macau Monitoring and

表4-1　各國專責機構列表

賭場	機構
拉斯維加斯賭城	內華達州設置賭場監管局
大西洋城	賭博業監管委員會（Casino Control Commission）、賭博執行部（Division of Gaming Enforcement）
澳門賭場	博彩監察協調局
新加坡濱海灣金沙、聖淘沙	賭場管制局（Casino Regulatory Authority of Singapore, CRAS）、全國賭博理事會（National Council of Gambling）
澳洲墨爾本皇冠博弈大飯店	維多利亞賭博管制委員會（Victorian Commission for Gambling Regulation）

資料來源：本研究整理。

Coordination Bureau）、新加坡賭場管制局（Casino Regulatory Authority of Singapore），在中央政府之層級設置觀光賭場專責監管機構，例如「觀光賭場監管委員會」專責機構之設置。然而此項專責機構可以座落於澎湖離島地區，以便就近負責監管。

二、設置賭博防治中心

　　博弈產業的開放，除了會帶來經濟效益外，其隨之而來的社會成本也需有所控管，其對社會最主要的影響為問題賭博、借貸問題與犯罪率的控制，因此成立相關賭博防治中心便是個重要的問題。東方人的邊際賭博傾向，相較於西方人就高出許多，存在著很大的在觀光賭場風險，其賭博習性便反映在賭注金額上，因此可以訂定最高投注金額，以遏止所產生相關社會問題，而非訂定最低投注金額，如澳門的賭場規定。劉代洋（2008）新加坡NCPG目標在於處理新加坡問題賭博上建立有力的基石。包含執行重大的計畫（譬如說提高大眾察覺對於問題賭博的風險與徵兆）、建立諮詢與服務，與政府、產業和重要相關係人一同從事處理賭博問題。因此，賭博防治中心的成立，可處理關於社會大眾的教育、相關員

工與賭客之限制、博弈產業相關統計資訊的透明化、建立民眾申訴管道與防治專線、旅客簽證與相關法令之設置等，發揮其功能性的作用，進而使博弈產業開放之社會成本極小化，讓經濟效益極大化。且在每個博弈場皆要有政府的監督人員，隨時留意賭場內金錢流動的去向，以防止賭場內洗錢犯罪情事之發生。

博弈防治中心的成立，博弈產業開辦初期，可由經建會主導，成立一專案小組，採委員制，經由二、三年的輔導上軌道後，再轉由專責機構處理相關事宜，如問題賭博防治、統計資訊的整理、賭博道德的宣導、旅遊客的簽證與管理等。

三、人力的培訓與養成

觀光賭場的開放預計將會有三萬左右之人力需求與就業機會，相關產業人才的培植，如：博弈操作人員、會計與稅務人員、電子化管理人員、博弈機設計與維修人員等博弈產業相關之專業技術人才與管理人才，由高階管理人才至基層服務人才，不同的職務需不同的人才。另隨之興起的相關產業人才之培養亦要有所著墨，尤其是在餐飲、飯店、旅遊等產業，以避免屆時無人可用之窘境，除了可設置專門的培訓機構外，亦可與大專院校合作，設立博弈相關科系或學院，還有相關觀光產業之科系，規劃訓練課程與研習，並協助取得相關證照，由廣且深的面向培育相關人才與訓練。

陸、國際化策略

採用國際標，且過程公開、公正、透明。

賭場競標作業是個關鍵性問題，要以公開、透明、公平的方式，予以招標，顯示政府對於博弈產業的開放是採取認真的態度，也可避免競標

過程中所可能產生或衍生之法律訴訟問題與麻煩。

　　新加坡等亞洲各國在開放觀光賭場時，多用開放執照或獨占的方式。台灣開放觀光賭場因採用漸進式的發展，執照發放為局部性開放，且每張執照均有設施總量上的限制，即採總量管制，且設施面積與位置都有其規範，主要的理由是可以在社會成本方面較有效的加以控制。新加坡的執照年限為三十年，澳門則為十八年至二十年，我們所提供的執照一定要比新加坡、澳門更有誘因，投資人才會更有興趣。若要求投資規模大，特許年期也必須要長才能吸引到好廠商。執照核發的時間點也都應在「離島建設條例」裡規定的非常明確，像新加坡承諾廠商投資總額開發量達到50%以後，執照可先營運，但剩下不足的50%，必須在幾年之內趕上。

　　競標方式與過程，採國際標的招標方式，競爭程序要公開、透明和公正，並確保業者投資利益。並仿照新加坡政府的做法，由行政院副院長為召集人邀請相關部會首長及學者專家成立觀光賭場委員會，提高層級組成決策機構，對觀光賭場執照數量的發放、投標業者的隣選、業者最低投資金額及賭場建設面積等，訂定一個標準的準則。根據我們的初步建議，其最低投資金額為10億美元以上，而賭場建築面積最少要達10公頃以上之規模，博弈專區樓地板面積以不超過總樓地板面積10%為原則。

　　在徵求投資計畫書前（Request for Proposal），將協助地方政府前去國外做投資招商說明會，吸引國際一流賭場來台灣投資，同時，也主動邀請國際一流賭場業者座談，根據他們的意願與想法來做意見交換，以其作為招商的規範與準備。

　　競標的過程很重要，兩家可以提供民眾一個差異化的選擇的機會，必須是堅持誠信的原則，避免一個超額競標，就是業者想要得標，但並無能力去執行也辦不到，也要避免發生，新加坡是個很好的例子，新加坡政府要求賭場業者確實執行相關規範，政府會盡量協助得標廠商來達到，國外得標的業者跟新加坡政府之間是一個合約上的關係，是個雙方制訂合約的關係。管制上方面，在立法管制的做法上，一定要非常紮

表4-2　各國賭場競標方式

賭場	機構
拉斯維加斯賭城	採用「審核制」
大西洋城	採用「審核制」
澳門賭場	採用「國際標」
新加坡濱海灣金沙、聖淘沙	採用「國際標」
澳洲墨爾本皇冠博弈大飯店	採用「國際標」

資料來源：本研究整理。

實、公平、誠實。

　　因此台灣可以仿造新加坡，興建綜合度假休閒式賭場，透過投資意見書（Request for Concepts）後提出投資計畫書前，並採行國際標，但是新加坡在RFP中有太多的限制，比較缺乏彈性，不一定適合台灣。

柒、合作策略

一、中央跨部會暨中央和地方之合作

　　博弈產業發展所涉業務甚廣，包括：都市計畫、建築管理、公共設施、生態保育、金融管理、稅收問題、航空設施、警政安全等等各部會相關業務。因此，期初有賴行政院由副院長或政務委員負責跨部會的任務協調工作。至於開發期間，在行政院下成立觀光賭場特區推動委員會（過去行政院成立觀光事業推動委員會，係由經建會江丙坤主委兼任）整合各部會，協助澎湖縣政府及得標投資者加速公、私部門相關配套之軟體與硬體建設，俾使早日開業，發揮預期經濟效益。

　　另外，中央應有常設機構負責監管觀光賭場的日常營運，仿照美國內華達州成立的「賭場管制局」，員工四百多人；澳門的「博弈監察協調局」，員工兩百多人；以及新加坡的「賭場管制局」，員工編制一百二十

人。個人以宏觀角度分析，認為澎湖所需要的博弈事業是以博弈為動力火車所帶動的綜合觀光休閒賭場。博弈之管理應縮小範圍，以經營之公平、公正、公開之監督與洗錢及相關犯罪防範為主，且以隸屬內政部為宜。

二、採用二階段立法原則

立法原則務實，未來的準備工作第一個很重要的就是立法的原則，一定要非常的務實，還要仔細思考，不能跟我們發展觀光賭場的目標衝突或是不一致。台灣要發展博弈產業，開放觀光賭場之設立，立法程序要儘速完成，採用二階段立法，優先通過「離島建設條例」，將博弈合法化，賭博除罪化，優先於離島推動，繁榮離島經濟，增加財源，另還有相關優惠稅率的制定，專責管制機構的設立與定位。待通過後，中央政府再通過「觀光賭場設置管理條例」，對觀光賭場成立後之營運與管理有法理上的規範與相關措施之制定；在地方政府方面，對觀光賭場設立加以宣導並要獲得多數民意之支持與認可。

三、優惠稅率之訂定

絕大部分觀光賭場興建結果與稅收有關，美國拉斯維加斯的稅捐只有毛利的7%，大西洋的稅率只有毛利的8%，菲律賓部分新建的賭場稅率只有毛利的5%。全世界最高的為德國柏林的92%，新加坡的15%，澳門的40%，未來台灣在訂定稅率這方面也將是關鍵。郭春敏（2008）指出，博弈娛樂事業在經濟層面影響上，對政府稅收的增加有正面的效果，尤其在天然資源不足的地區或是對財政貧乏的地方政府來說，賭場的設立可增加財源收入和地方建設費的增加，具有相當正面的效益。稅率高低的制定與其賭場型態有關，設立綜合休閒式賭場之國家或地區，其稅率通常較

表4-3　各國賭場稅率表

賭場	稅率
拉斯維加斯賭城	7～8%
大西洋城賭場	8%
澳門賭場	40%
新加坡濱海灣金沙、聖淘沙賭場	15%
澳洲墨爾本皇冠賭場	21.5%

資料來源：本研究整理。

低，因可靠博弈相關產業收入加以彌補，以拉斯維加斯賭城為其代表；而設立都會型或郊區賭場之地區，其稅率通常相對高，稅收來原主要以博弈產業為主，以澳門的例子來看，2003年繳納給政府的稅收約為12億8,000萬美元，超過了澳門政府財政稅收的一半。2004年澳門政府的博彩稅總收入比2003年多出了31%，最近四年來澳門博弈的稅收占總收入五成以上，比例相當可觀。

　　賭場稅的種類可分成為以下四種：(1)賭博稅（wagering tax）；(2)入場稅（admissions tax）；(3)特許費（fees）：牌照費、許可證費；(4)其他稅（other gambling tax）：投幣機稅、賭博機稅等。

1.澳門賭場的課稅制度，其特許金為每年澳門元3,000萬元（約373萬美元）；博彩特別稅以賭場毛利的40%課稅，其中澳門政府收36%，另外4%則用於社會發展所用。

2.澳洲的賭場稅制包含毛利稅、淨利稅與特許權利金，不同項目，不同賭場有適用不同的稅制。

3.新加坡賭場的稅制，其VIP課其總收益之12.5%，非VIP課總收益之20%；另外還有私人俱樂部博彩稅、體育賭注博彩稅。且入場稅為每日100新加坡元幣，每年為2,000新加坡幣。在執照費用方面，新加坡授予的第一張執照特許費為12億新加坡幣（約75,520萬美元）；第二張執照費用為3.05億新加坡幣（約19,194萬美元）。基

本上競標的執照費用採固定價格，其價值之計算乃按照土地的價格
計算。

是故台灣可就其各國賭場稅制為參考，希望透過課徵賭場稅所得之
稅收，彌補各項成本，如管制成本、公共安全成本、基礎建設成本、社會
成本等，但也需考量到其稅率之競爭力，做一通盤考量訂定博弈產業之稅
率，能夠專注在非「賭」的這個相關活動經濟收入的取得。稅率之訂定宜
考量事實和業者之投資和再投資意願。根據美國內華達州拉斯維加斯分校
William Thompson（2000）教授之研究，賭場的稅率如果高於20%，將喪
失競爭力，因此台灣未來觀光賭場適用之稅率建議以不高於新加坡15%稅
率為思考方向。

四、收入分成

美國賭場協會在2002年各州政府從賭場徵收的稅收高達40億美元以
上，而這些稅收可幫助當地的軟體和硬體建設、教育、公共安全、房子和
弱勢族群等支出項目。是故博弈產業所賺取之稅收須利用於社會福利方面
的改善與進步，除了澎湖縣本身治安的強化、交通設施的改善、環境汙染
改善、人才培訓等，提升公共服務設施與生活品質，另還有全國性之社會
救助提升、教育與醫療補助，要讓各縣市雨露均霑，而非澎湖縣獨享，以
促進台灣整體平衡發展與社會公平正義，也可避免排擠效果的產生，中央
與地方稅收之分配便要訂定出適當比例且立法加以規範，例如：依總收入
來分，中央40%、地方60%；或以收入種類來分，執照規費與所得稅歸中
央，博弈稅歸地方。而地方所得之稅收亦規範其用途或一定比例用於社會
福利及教育之提升，還有博弈相關社會問題心理輔導等，以達到當初博弈
稅收之目的。

五、基礎建設的完善

　　全方位考量，具備的條件，就是要考慮到基礎建設的問題、水電的問題、人力資源的問題，還有交通需求流量的問題，這些在準備工作上，都需要考量。觀光賭場的設立需具有可及性（accessibility），故相關交通設施必須務求完善，諸如：機場的興建與設施維護，大眾運輸系統的便利性與否，道路的拓寬與整修等要有完整的規劃，可利用離島建設基金來從事建設工作；另隨著觀光賭場的興建，其供電也要充足，對於發電廠的建造、電力的配送與支援，電力之安全與維護措施等，亦是考量之目標；另隨著觀光客的湧進，飲用水也是重要民生考量，因此海水淡化廠的建造便是個必要之工程。下列九點，茲以澎湖離島個案推動觀光賭場為例，作進一步說明與介紹如下：

1. 澎湖的自然資源占了很大的優勢，發展博弈要有足夠的吸引力，其機場配套措施和水電供應等都應列入考量因素。目前全球經濟不景氣，將是政府擴大內需一個很好的機會，趁此時建立完善的基礎建設，將來推動觀光賭場才得以順利進行。

2. 機場跑道、深水碼頭本身都不成問題。特別需注意的是高速氣墊船、水翼船的發展。以目前水上氣墊船的性能，一次可載三百至四百人，從本島嘉南地區到澎湖不需三十分鐘，從廈門到澎湖也不需要一個小時的時間，相當便捷。

3. 目前澎湖的公路系統並沒有什麼問題。我們可朝向減少燃油使用的方向發展。除了增加電動車之外，也可發展環島輕軌電車，除了環保之外，亦增加澎湖地區的可看性。至於管線部分，也可朝向管線共構的方向處理。

4. 澎湖地區少有大型廢棄物、醫療廢棄物也少，因此只要能充分做好垃圾分類及回收工作，垃圾處理並不會造成當地居民的困擾。建築物的廢棄物則可造假山用來擋風，又可發展環保公園，一舉兩得。

5. 汙水可分為兩種,其中一種是雨水。雨水的部分可以透過各地區增設集水塘作雨水回收,回收的雨水也作為綠化的資源。至於飲用水的部分,目前澎湖的供水足夠當地居民飲用。至於觀光客的部分,可從本島運送瓶裝水供作使用,不需要擔心。

6. 電力供應有兩種處理方法,第一種可透過海底纜線接續本島電力供澎湖縣使用,第二種可透過增加風力發電站的方式強化電力供應,也可使其成為澎湖的觀光資源。雖然風力發電的成本較高,但卻符合中央政府節能減碳的政策,同時也能增加澎湖的可看性,是值得發展的。

7. 澎湖比澳門、新加坡發展的歷史還要早,人文資源和天然資源相當豐富,未來我們在發展IR要好好發揮利用,除了保育之外,觀光飲食也相當重要。澎湖的地形曲折,海岸線特別長,海上活動如遊艇、風帆、海釣、沖浪等皆非新加坡所可比擬的。

8. 博弈的相關建設也需做好環境的保育。將來設置觀光賭場會有大量的資本投入,原則上賭場設置的地點會較靠近機場附近的大面積開發地區,而因為天候、海象等因素,三級離島仍然要保留其自然的優勢,透過改善公共設施,以符合現代觀光旅遊的標準,吸引更多觀光客的旅遊。

9. 開發建設一定要規避環境的敏感地帶,近年來澎湖已有做綠化減碳,也希望將來在建設上,運用環保工法要求減少汙染源,減少火力發電改用風力發電,減少島上燃燒汽油的交通工具,利用現有的系統做電力的捷運,未來遊客、員工等的人口會高速成長,海水淡化的問題亦需注意。在開發建設上盡量利用雨水的資源建蓄水池,在建設的景觀設計上也可以配合環保及水土保持。

六、促進國際賭場業者與國內企業進行企業同盟或合作

在招商的過程中，希望可以促進國際一流賭場業者與國內大型企業進行企業同盟或業務上的合作，讓國內企業能參與到這樣的盛事；同時藉此機會，引進國際企業專業管理經驗，從其經驗學得許多管制的做法，讓台灣相關企業在發展初期能有邊做邊學習的機會。但此一想法可能過於理想化，在執行過程中，依實際交涉過程可修正此一策略或方向。

七、注重居民感受、偏好

於澎湖興建觀光賭場爭取鄉親與周遭居民支持是很重要的，博弈產業的開放易使居民有犯罪、色情、問題賭博、財富分布不均等發生的疑慮，政府應於宣傳時，讓澎湖居民瞭解觀光賭場為資產，目的在於帶動觀光，博弈只是工具之一，要讓居民知道他們將會有更多的照顧與保障，而賭場的一部分獲利也將提撥為社會福利與社會救助，如此一來較可以得到民眾支持。

劉代洋（2008）指出，針對台灣開放設置觀光賭場進行全國性問卷調查，其中44.8%的受訪者不贊成我國開放設置觀光賭場，42.7%的受訪者贊成我國開放設置觀光賭場。另外，在贊成我國開放設置觀光賭場的受訪者中，有75.3%的比例贊成在離島設置觀光賭場，只有37.2%的民眾贊成本島設置觀光賭場，顯示民眾多數贊成在離島設置觀光賭場。而且就贊成開放離島設置觀光賭場的受訪者中，有高達78.3%的民眾贊成在澎湖縣設置觀光賭場，只有10.9%的比例贊成在金門縣設置觀光賭場。

民意的表達一方面是對未來興建觀光賭場的接受度，另一方面是在當地開發會影響到都市未來的更新發展。因此中央政府的政策訂定要衡量民意之所趨，澎湖縣政府也應開始積極籌備觀光賭場之說帖與宣傳，以備適當時候贏得多數縣民的支持，順利推動觀光賭場之興辦。

捌、研究結論與建議

一、台灣發展觀光賭場定位以觀光休閒為主、博弈為輔之策略

藉由觀光賭場之興辦作為發展離島經濟弱勢地區,推動觀光賭場休閒產業之引爆點,也是以離島地方優先推動觀光賭場,其目標和定位非常明確為發展觀光休閒產業。此發展原參酌1960年代以前的拉斯維加斯、澳門和新加坡等發展模式。仿照新加坡綜合休閒度假式之觀光賭場營運模式,在離島地區於觀光飯店內設置賭場,尚包括表演、購物、會議、展覽、休閒娛樂場等各項休閒娛樂設施。包括對觀光產業的發展,甚至租稅的收入,會帶來非常重大正面經濟效益,同時,也非常有助於達成社會成本極小化的目標。

二、發展觀光賭場需整體且完善規劃

台灣設置觀光賭場以全國利益大處著眼,每個縣市皆想要開放觀光賭場,政府應該要從全國的利益角度來看這問題,中央與地方政府間需相互合作與支援,因為博弈產業的發展需要中央政府力量的推展,特別是立法力量來參與規範,地方政府有限的權利,是無法滿足我們所謂的全國利益。

三、注意周邊國家發展所帶來的競爭與挑戰

欲發展觀光賭場在時程上需更加快腳步,澳門於2002年賭場開放自由化後,新加坡已於2005年決定開放興辦觀光賭場,並將於2009年及2010年先後二間賭場開始營運;越南、菲律賓、韓國、馬來西亞及柬埔寨等早已開放設置觀光賭場;而鄰近的日本,也有規劃開放博弈產業,其競爭

屆時將會更加激烈，只要包括「離島建設條例」修正案與「賭場管理條例」儘速通過實施，則開放離島地區優先推動設置觀光賭場帶動台灣觀光賭場產業的發展，將預期可帶動離島甚至本島觀光發展契機。

四、依循序漸進原則，邊做邊學原則發展

本文根據本益比分析法及文獻研究法顯示，由於觀光賭場的開放設置依照各國發展經驗顯示，將難免帶來「無法預期的負面社會衝擊」，因此，採取循序漸進地推動博弈產業的發展，訂定推動優先順序，一方面得以降低社會成本；另一方面以減少市場之不確定性。可行的做法，便是在開始的時候，先從離島地區優先推動，經過一段時間之後，透過公正民意調查機構對於全國民眾進行廣泛問卷調查與意見收集，如民眾滿意度達到一定水準時，第二階段再逐步地開放到本島設置觀光賭場，此項做法，無論對偏遠離島地區觀光產業的發展和帶動周邊相關產業發展等，才能產生較大的正面的經濟效益和較小的社會成本。

五、優先考慮離島地區開放設置，以符合社會成本極小化目標

有關開放本島及離島設置觀光賭場是個高度政治性問題，從社會成本最小化的角度來看，離島澎湖絕對是最安全的地方，不像在本島容易造成大量賭客集中的現象，賭客隨時隨地因一時興起，或其他種種原因容易到達賭場，形成嚴重問題賭博後果，讓社會成本各個面向突顯出來，甚至形成一發不可收拾的後果，這在政治上是一件無法容忍和接受的不利情況。更何況，根據最新全國民意調查，結果全體受訪民眾反對興辦觀光賭場比例微幅超過贊成者，而在贊成受訪者當中，近八成受訪者贊成在離島設置觀光賭場，贊成離島的受訪者則有高達八成的受訪者贊成在澎湖設置觀光賭場，因此從離島開始優先推動不但在主觀上符合民意的傾向且容易

符合「社會成本極小化」目標；在客觀上對於發展經濟弱勢地區及觀光資源豐富之離島澎湖而言，是個相當正確的原則。

六、觀光賭場規劃與管理，包括採用RFC與RFP做法

仿造新加坡做法，要求有參與競標的投資團隊務必在正式提出採購服務計畫書（RFP）時，先提出計畫構想書（RFC），邀請潛在投資公司提供各種想法，同時另外成立評估顧問委員會，針對計畫構想書很多重要的議題和參數，在正式公告之前由學者專家之顧問團隊先加以評估，以作為正式公告採購計畫書的參考。未來可要求正式遞出採購公告計畫書的賭場公司一定要提供計畫構想書，且在此兩個階段都要由申請者自行付費，在競標過程中要成立評審委員會，另要找具有公信力的人，透過公開透明的機制來加以評選。

七、台灣發展觀光賭場的策略規劃

根據本文策略規劃分析重點，採取差異化策略、集中化策略、國際化策略與合作策略等執行策略，訂定完善「觀光賭場管理條例」之各項管制規定；訂定類似新加坡15%稅率具有競爭性的賭場課稅稅率；採行公開、透明並具有公信力的競標機制，以吸引國際一流賭場營運業者參與。

2007年攝於臺灣彩券與博彩研究中心

2008年與Eadington教授簽署學術合作協議

開放觀光賭場之社會影響與防治措施[1]

壹、研究背景

貳、台灣本島和離島開放觀光賭場之社會影響評估

參、開放觀光賭場可能產生之社會影響,可採行之防治措施

肆、結論與建議

[1] 本章節錄自2008年行政院經濟建設委員會「開放觀光賭場之社會影響評估」委託研究報告。

壹、研究背景

　　為振興台灣經濟、台灣設置博弈特區亦被視為繼開放陸客來台觀光之後，新的活水源頭。然而，在搶迎博弈商機的同時，如何落實負責任的博彩亦已成為全球博彩業發展的必然方向。尤其賭博問題與賭風猖獗的現象已困擾台灣社會許久，而「賭博合法化」與「開放設置賭場特區」等議題也已數度被各方炒得沸沸揚揚，在期待藉由博弈產業創造最大產值的同時，對於開放觀光賭場對社會將帶來何種負面效應與衝擊，都應於事前審慎評估與規劃。為落實中央政府積極推動觀光賭場之決心與意願，行政院經建會肩負第一階段幕僚作業之先期規劃工作，因此本研究協助針對台灣開放觀光賭場可能帶來的社會衝擊，包括正面的經濟效益和負面的社會成本在內，尤其是社會成本方面更是各方矚目的焦點。

　　針對開放觀光賭場可能產生之社會影響，本研究的分析方法一方面引用Eadington教授針對不同觀光賭場營運模式，得出不同的本益比

2009年帶領EMBA訪澳門威尼斯人賭場飯店

帶領**EMBA**參訪新加坡

（benefit-cost ratio）以及相關研究文獻針對賭場不同營運模式可能帶來不同的效益和成本，推估和分析本島和離島推動觀光賭場分別可能產生的經濟效益和社會成本進行說明和分析。再透過瞭解各國所採行之防治措施，從中汲取值得我們借鏡的部分，提供適合之防治措施。

貳、台灣本島和離島開放觀光賭場之社會影響評估

　　觀光賭場的開放，對於當地所帶來的經濟效益與社會成本，會隨著當地的條件（地理環境、觀光資源、人文氣息、風俗民情……）與賭場的類型，而有所差異性。另一方面，賭場的設置地點，也會造成不同的衝擊。因此觀光賭場的開發與設置，必須於事前有審慎的評估與計畫。所以如下先針對賭場的類型作分類介紹，再來探討賭場在台灣本島與離島設置的差異。

一、賭場類型

　　Breen和Hing（2005）研究指出，賭場的類型大致上可以分為三種類型：第一種模式為英國式，由於賭博在社區是無法避免的，因此採行容忍但不以鼓勵的態度，政府也限制市場的擴張，並設法減少大眾接觸賭場；第二種模式為歐洲式，接受賭場跟經濟發展相互結合，政府運用權力把賭場的利益歸社區民眾得以分享；第三種模式為美國式，以偏遠地區優先推動優質的觀光業作為發展的策略，同時強調經濟自由主義、追求利潤極大化和市場擴張策略。

　　另外，Eadington和Collins依據賭場的目標客群、經營模式與規模大小，將賭場劃分成下列六種經營模式：

(一)綜合休閒度假式賭場（Destination Integrated Resort Casino）

　　綜合休閒度假式賭場，為了迎合國內旅客與國際觀光客的各種需求，提供各式各樣的資產與文化設施，包括引人注目的建築（通常與當地的環境與文化相契合）、提供全套賭博服務（包括賭桌上遊戲、老虎機、基諾彩券、撲克牌等等）、各式各樣的餐廳與食物、很多旅館房間與套裝服務（通常是四星級或五星級）、多樣化娛樂商家（展示中心、中庭表演、音樂劇、戲院、音樂會等等）、會議與展示中心、戶外活動遊樂設施。此類型賭場像是：拉斯維加斯永利賭場（Wynn, Las Vegas）、拉斯維加斯威尼斯人賭場（Venetian）、大西洋城波哥大（Borgata）賭場、澳門永利賭場（Wynn, Macau）、澳大利亞邱比特賭場（Jupiter, Australia）等等。通常這種類型賭場的建設與開幕成本，必須花費超過10億美元以上的投資。

(二)有限休閒度假型賭場（Limited Offering Destination Casinos）

　　有限休閒度假型賭場設施，包括旅館、賭博與非賭博混合設施（賭

桌上遊戲、老虎機、基諾彩券、撲克牌等等），餐館和有限制的會議設施。有限休閒度假型賭場與綜合休閒度假式賭場的差異，不單純只是規模大小的差異而已。有限休閒度假型賭場主要還是以賭博樓層為主，但是順著綜合式休閒度假賭場的方向發展──營運本質朝多面向整合式娛樂中心發展，但是賭博活動還是扮演極為重要的角色。舉例來說，2006年拉斯維加斯最大的綜合休閒度假式賭場賭博的收入占40.4%，而有限休閒度假型賭場的賭博收入則超過80%，甚至高達90%。此類型的賭場像是內華達州雷諾（Reno）的Peppermill和Atlantis兩個賭場，拉斯維加斯市中心區的賭場，還有大部分大西洋城的賭場都是有限休閒度假型賭場。通常此類型賭場的建設與開幕成本，需要1億至5億美元的投資金額。

(三)都會型或郊區賭場（Urban or Suburban Casinos）

此種類型的賭場座落在人口密集的市中心，或是主要大都市的郊區，主要是滿足當地居民的賭博需求。雖然都會型或郊區賭場有一些觀光導向的資源（如旅館和會議設施），但主要客源還是來自當地地區。此類型賭場的規模可大可小，取決於當地法令、市場規模或是競爭對手的狀況。相較於綜合式休閒度假賭場的非賭博性資產或設施明顯較少，可能是因為那些住在靠近都會型或郊區賭場的人，其需求較偏向以賭博為主，更進一步探討，也可能是因為當地的其他產業，已經提供充分的非賭博性設施或活動，所以都會型或郊區賭場較不著重於非賭博性的投資。此類型的賭場像是美國底特律市（Detroit）和加拿大溫莎（Windsor）賭場、堪薩斯城（Kansas City）市區與其附近的船上賭場、加拿大蒙特婁賭場（Casino de Montreal）、紐西蘭天空賭場（Sky City）、澳洲星城賭場（Star City）等等。此類型賭場的建設與開幕成本，需要至少百萬美元至數十億美元的投資金額。

(四)酒吧型賭場或老虎機專賣店（Gaming Saloons and Slot Arcades）

此類型的賭場提供有限的賭博設施，往往只有提供老虎機。通常賭場規模較小，每個地方可容納30台老虎機到250台不等。由於資本投資有限，所以通常設置在沿著購物中心鄰近地區、商業區或商業區鄰近地區。在有些地區，賭博設施還混合非賭博性娛樂設施，而且通常沒有年齡的限制，所以可以讓小孩和成人一同歡樂。由於此類型的賭場提供較少令遊客較感興趣的設施，所以遊客幾乎不會造訪此類型的賭場。另外，此類型的賭場可能依附在酒吧或是小酒館內，或是提供一些餐飲上的服務。此類型的賭場通常可以在英國、澳洲和斯洛維尼亞發現，其所需要的投資成本相較於上述其他類型的賭場，花費金額較低。

(五)便利商店型賭場（Convenience Gaming Locations）

此類型賭場被定義為另外一種的商業模式，只包含有限的老虎機、電子樂透遊戲機和提供獎金的遊戲機等。此類型賭場通常在酒吧、夜店、私人或會員制的俱樂部、餐廳或旅館設置，其中賭博的機器不會超過15台（端視該地區的法令）。此類型賭場不需要花費什麼成本（只有購置機器的成本），而其顧客也通常為附近的居民。通常可以在英國、加拿大、澳洲、紐西蘭、美國（蒙大拿、新墨西哥、路易斯安那、奧勒崗、南達科塔、內華達）發現該賭場的蹤影。

(六)虛擬網路型賭場（Internet Virtual Casinos）

虛擬網路型賭場是一種相對新穎的現象，起始於二十世紀中期網際網路大量興起時。虛擬網路型賭場在各國法令上有不同的規範，譬如說在美國與法國都嚴禁網路賭博，但在英國、瑞典、芬蘭和歐洲其他一些國家卻是被允許的。於2006年，全世界網路賭博產業達到120億美元。此外，網路賭博只需要投入有限的資本與人力資源。也因為虛擬網路型賭場可以設置在任何有網路且允許的地方，所以相較於其他類型的賭場，很難去獲

取顯著的稅收收入。

二、本益比分析台灣本島與離島設置觀光賭場

　　Eadington和Collins指出，如果用科學的方法評估社會經濟的效益成本，來決定是否允許或禁止該類型的賭場，則有些賭場天生的有利於其他類型的賭場。此外，那些成為賭博服務淨出口的地區（也就是主要賭客來自別的地區或是別的國家），相較於主要吸引來自當地賭客的賭場，其會帶來更大的經濟效益。因為該地區有效地賭博服務淨出口，會立即地增加該地區的就業率與收入。更進一步來看，透過乘數的效果，會為當地帶來更大的經濟效益。這就是綜合休閒度假式賭場與有限休閒度假型賭場的運用。

　　另一方面，若遊客主要花費在非賭博性上（如綜合休閒度假式賭場），則所帶來的效益成本比例，會遠高於那些主要花費在賭博性活動上（如有限休閒度假型賭場、都會型或郊區賭場）。原因來自於非賭博性消費的相關服務，會替賭場創造更大的價值。此外，部分原因是因為非賭博性活動比較屬於勞動密集活動，並且會創造較多的新工作機會。進一步來說，成功的綜合休閒度假式賭場，相較於其他類型的賭場，會顯著地刺激顧客在賭博性與非賭博性上的消費。這也指出，綜合休閒度假式賭場是多方面的刺激當地的經濟，而非單方面的刺激（如賭博）。

　　賭場市場若主要以吸引觀光客或非當地居民為主，則所造成的負面社會衝擊，相較於主要賭客來自當地居民會明顯來得小。主要原因有兩個：首先，若大部分的賭客居住地方與賭場座落的地方不同，則表示當賭客顯現出賭博問題時，也比較可能發生在賭客居住的當地。另外，地理上的距離讓賭客較難去賭場當地，也就是賭博的頻率會較少，因此較少的機會遭遇到賭博的問題。另一方面來看，意涵著這種賭客會比較少是衝動性的賭博，反而是會更加詳細的思考有多少錢可以使用在賭博上。

　　就歷史經驗來看，賭場通常設置在離人口集中地區有一段的距離。有部分原因是因為，時間與空間的不便利性，可以保護那些可能會有賭博上問題的賭客。所以在蔚藍海岸（Côte d'Azur）、拉斯維加斯、大西洋城等等的賭場，所造成負面社會的衝擊，會比將賭場設置在人口集中地區來得小。

　　都會型或郊區賭場所帶來的經濟效益，相較於以觀光遊客為主的賭場，明顯低了許多。主要原因是因為都會型或郊區賭場（通常為當地居民），只是挪用其他的花費而花在賭博上，所以只是所得上的移轉，並沒有帶來太大的經濟效益。

　　根據Eadington和Collins兩位教授成本效益分析的概念，以檢視在台灣本島或離島設置賭場，何者可能帶來較高的本益比，可以進一步加以比較分析。就本島設置賭場而言，比較可能採行有限休閒度假型賭場或是都會型或郊區賭場類型，前者類似拉斯維加斯市中心區的賭場，或是大部分大西洋城的賭場都是有限休閒度假型賭場；而後者則有美國底特律市（Detroit）和加拿大溫莎（Windsor）賭場、堪薩斯城（Kansas City）賭場、加拿大蒙特婁賭場（Casino de Montreal）、紐西蘭天空賭場（Sky City）以及澳大利亞星城賭場（Star City）等等。

　　但是離島設置觀光賭場，則可採行綜合休閒度假式賭場，類似拉斯維加斯永利賭場、拉斯維加斯威尼斯人賭場（Venetian）、大西洋城Borgata賭場、澳門永利賭場（Wynn, Macau）、澳大利亞邱比特賭場以及即將興建完成的新加坡兩個觀光賭場——濱海灣綜合休閒度假式賭場和聖淘沙綜合休閒度假式賭場等等。

　　因此，根據Eadington和Collins兩位教授針對六種不同類型的賭場，進行成本效益分析的結果顯示，由於綜合休閒度假式賭場的本益比高於有限休閒度假型賭場和都會型或郊區賭場。所以台灣在離島設置觀光賭場相較於本島設置觀光賭場所產生的本益比明顯較高。

澳門G2E博弈展覽會場

澳門G2E博弈展覽會場

三、文獻研究法比較分析本島與離島設置觀光賭場之優劣

其次，本節內容引述許多相關研究文獻作為比較分析本島與離島設置觀光賭場之優劣。其中包括下列研究文獻：

1. 根據Thomas（2005）指出，賭場的主要客源是方圓30～50英里面積的居民，因此賭場為了得到最大的潛在利益，其涵蓋面積越大越好，為了吸引鄰近的觀光客來到賭場的地區，因此賭場的設置所在地應該強化其觀光產業的發展，結合地方文化特色，並有效整合當地旅遊資源。

2. Ng（2004）研究指出，大都會地區的賭場，往往因為賭場支出金額的增加，造成賭場鄰近地區其他休閒活動的支出因而減少，亦即帶來較大的都市產業替代效果。

3. Rosenberg（2005）研究指出，賭場應設置在基礎設施完善而且面積較大的單一地區，畢竟大面積的區域便於進行管制和嚴格管理。

4. Eadington指出，綜合休閒度假式賭場比較容易留住觀光客，但是都會型或郊區賭場則因為鄰近的居民人數較多，因此其涵蓋範圍的人口自然也較多，也同時因為距離的因素帶來較高的沉溺賭博人口比例。

 都會型或郊區賭場吸引的遊客之類型，其遊客主要的動機在於純粹賭博而已，賭場所提供的非賭博性經濟的設施服務，包括餐飲、旅館住宿、購物及休閒設施等在內，往往因為都會型或郊區賭場賭客的需求較少，因此提供較少的服務。

 都會型或郊區賭場主要提供服務給鄰近地區的民眾，其移位效果（displacement effect）明顯大於偏遠地區賭場，因此都市型賭場對於地方經濟發展所可能帶來的正面效益往往有限，其乘數效果所帶來產業周邊效益也因此受限。

5. Eadington（1995）和Rephhan兩者的研究均指出，越是都市化的地區，其賭場發展所帶來的效益往往越低。Eadington同時指出，如果

同一個地區同時出現都會型或郊區賭場及綜合休閒度假式賭場時，則都會型或郊區賭場由於較容易吸收較多的遊客，將因此減少綜合休閒度假式賭場的遊客人數，畢竟就經濟效益層面而言，兩者存在相互競爭的關係。Eadington同時指出，民眾赴離島或偏遠地區的觀光賭場時，一方面需要較多的時間安排和考量，另一方面也往往會停留較長的時間，而且旅遊支出金額較大。也因此比較能夠避免發生因為一時興起或衝動而進入賭場的現象，也因而得以降低問題賭博的發生。

針對在台灣本島或離島設置觀光賭場而言，由於離島設置觀光賭場可以涵蓋的面積較大，因此得以吸引鄰近眾多的觀光客進入賭場，如果賭場的設置所在地能夠強化其觀光產業的發展，並結合地方文化特色，有效整合當地旅遊資源，自然可以帶動離島當地經濟的發展以及觀光產業的蓬勃發展。另外，如果離島地區設置觀光賭場時具備基礎設施完善而且進行大面積的開發，由於大面積的區域便於進行管制和嚴格管理，則較有利於觀光產業的發展。再者，離島設置綜合休閒度假式賭場顯然也是比較容易留住觀光客，亦有利於觀光產業的發展。

針對台灣本島設置觀光賭場，往往會因為賭場支出金額的增加，造成賭場鄰近地區其他休閒活動的支出因而減少，亦即帶來較大的都市產業替代效果。其次，都會型或郊區賭場因其涵蓋範圍的人口較多，也同時帶來較高的沉溺賭博人口比例。其乘數效果所帶來產業周邊效益也因此受限。再者，越是都市化的地區，其賭場發展所帶來的效益往往也越低。最後，當民眾赴離島或偏遠地區的觀光賭場時，由於一方面需要較多的時間安排和考量，而且另一方面也往往會停留較長的時間，旅遊支出金額也較大，比較能夠避免發生因為一時興起或衝動而進入賭場的現象，也因而得以降低問題賭博的發生。總而言之，根據上述的比較分析，可以看出離島設置觀光賭場較本島設置觀光賭場，前者所帶來觀光產業整體效益明顯較

大；而且其所造成社會成本亦將明顯較小。因此離島設置綜合休閒度假式
賭場較為合適。

參、開放觀光賭場可能產生之社會影響，可採行之防治措施

首先重述開放觀光賭場，對澎湖當地主要造成的社會衝擊，再透過
瞭解各國所採行之防治措施，從中汲取值得我們借鏡的部分，將於最後結
論與建議時，提供適合澎湖採行之防治措施。

一、開放觀光賭場之社會影響

本研究透過文獻整理，主要將開放觀光賭場之社會影響分為三大項，
分別是問題賭博、借貸問題、犯罪率。首先問題賭博方面，大部分的專家
學者與研究機構都認為，賭場的設置和病態賭博、問題賭博的人數存在著
顯著的正向關係，所以是相當重要的議題；第二個探討的是借貸方面的問
題，賭博活動的參與，會使賭博者因而產生借貸問題，且借貸問題也不僅
止於賭博者本身，也可能會延伸致其親朋好友，必須幫賭博者支付賭資，
另外，在借貸管道上，也有極高的機會演變為高利貸問題，因此也是值得
注意的議題；最後則是犯罪率的問題，研究普遍認為設置賭場後，會使人
產生新的誘因從事犯罪活動，但不代表犯罪率及件數會隨之上升，其中原
因可能是觀光人口大量上升所造成的犯罪問題，並非直接跟賭場有關。

另外，中華民國永續發展學會（2007）對澎湖開放觀光賭場後，估
計每年能夠吸引500萬名觀光客，並用此推估博弈業者的收益、地方政府
的稅收、地方產業所增加的產值。從表5-1可以得知，2007年預估的博弈
營業總收入為新台幣500億元，單以30%的博弈稅而言，其預估稅收為新
台幣150億元，博弈直接稅收預估為202.5億元，觀光相關產業及其他稅收

2008帶領EMBA參訪澳門旅遊博彩技術培訓中心

2008帶領EMBA參訪澳門旅遊博彩技術培訓中心

預估約為56.55億元。

最後，本研究簡單對澎湖開放設置觀光賭場，對台灣整體或個人的影響整理出以下幾點：

1. 應該著重澎湖當地周邊的開發，而不單單只是賭場的發展，藉此吸引更多的外國觀光客。
2. 公益彩券、運動彩券的發行，讓國人對於賭博更加理性，不會因澎湖觀光賭場的設置而過度沉溺賭博。
3. 可以防止台灣本地的錢，因本國人民到澳門、新加坡等地區賭場娛樂而流出去。

表5-1 開放設置博弈產業預估效益分析表

項目		預估效益		
每年遊客量		500萬人次／年		
產業效益	每人次平均博弈消費額	10,000元／人次		
	博弈營業總收入	500億元／年		
	每人次觀光消費額	10,000元／人次		
	觀光相關產業營業總收入	500億元／年		
	稅別	總計	中央	地方
稅後收益	博弈稅30%	150億元／年	－	150億元／年
	博弈特許費	15億元／年	7.5億元／年	7.5億元／年
	營業稅	42.5億元／年	42.5億元／年	－
	個人所得稅	19.5億元／年	19.5億元／年	－
	營利事業所得稅	25億元／年	25億元／年	－
	娛樂稅	7.05億元／年	－	7.5億元／年
	特別稅	－	－	－
	預估總稅收	259.05億元／年	約94,5億元／年	約164.55億元／年
稅收性質	博弈直接稅收	約202.5億元／年		
	觀光相關產業及其他稅收	約56.55億元／年		

資料來源：中華民國永續發展學會（2007）。《澎湖縣設置觀光特區附設博弈娛樂業計畫》，頁6-28。

4.政府要有決心去做,而不只是半調子,這樣對於發展並沒有任何幫助。若以自身為澎湖人來看,當然是希望藉由觀光賭場,帶動澎湖的發展,進而提升生活品質。

5.可以讓地下化的賭博搬上檯面,減少其風氣。

6.就地理位置、競爭力來看,台灣都位居亞洲四小龍之後,加上台灣觀光賭場開發的較晚,所以未來存在很大的風險。

7.要有配套措施,如開放簽證、法令的設置。

8.應採國際公開招標,藉由提升台灣國際形象。

9.除了賭場的發展,更要重視環境的維護(環保問題)。

10.成立賭博防治中心。

二、防治措施

經由前述,可以發現開放觀光賭場對社會之衝擊不容小覷,因此必須輔以完善的防治措施,讓台灣當地所受到的傷害最小化,又同時可以獲得開放觀光賭場所帶來之收益,所以如下針對各國對賭博問題的防治措施做歸納整理。

(一)澳洲

澳洲各省對賭場執照及管理,當地議會會透過成立法案來規範。例如,新南威爾斯省(NSW)1992年的賭場管制法案(Casino Control Act),就是跟賭場營運有關的法律,此外,各省也都成立博弈有關當局,例如澳洲的維多利亞賭場及賭博管理機構(Casino and Gaming Authority)及新南威爾斯省的NSW賭場管理機構(Nsw Casino Control Authority),此類有關當局屬於獨立部門,其成員由內政部長推薦,且必須是在管理、博弈、法律、財務及資訊科技上有一定經驗的,此機構擁有調查各地區賭場及給予處罰的權力,另外,也必須審核業者對賭場執照

的申請，還有對當地賭場課徵賭場稅。以下針對澳洲對問題賭博防治措施，有更詳細的說明。

◆ **政府對問題賭博的防治之道**

　　問題賭博，這個被澳洲民眾視為公共健康的議題，使得政府必須在博弈產業的政策上有所規範，讓社會所受到的衝擊最小化，並能充分的保護消費者，因此有以下五點措施。

● 博弈產業的法制規範

　　McMillen（1996）指出，為了能更進一步保護消費者，澳洲各地的州政府立法限制，賭場應給予玩家最小的報酬，並禁止未成年人參與賭博，另外，在各賭場建立監控管制系統。除了上述要求外，還會隨著不同地區而有些許的改變，譬如，新南威爾斯省是澳洲唯一執行博弈法案及規範到各個博弈單位的一省。透過新南威爾斯省於1999年進行的博弈法律修正案（Gambling Legislation Amendment Act），可看出新南威爾斯省想要傳達的目的，也就是將原法案可能被濫用的部分做修正，最小化因為法條被誤用而衍生出的傷害，並對與賭博相關的廣告、會讓人對賭博產生誘因的促銷實施管制、對賭場職員給予訓練及規範、問題賭博的標誌顯示、產品資訊的註明、自動櫃員機和刷卡機的擺設等等。

　　在澳洲的其他地方，博弈產業的法律與規範只能適用於一個或有限區域的賭場，會有此現象是因為不同的賭博型態，而產生了不同的要求條件，譬如昆士蘭（Queensland）和澳洲首都領地（Australian Capital Territory），賭場比旅館和俱樂部被要求必須有更嚴格的規範，但在南澳（South Australia）的情況卻反過來，對Totalisator Agency Board（TAB）和彩券的管制就比放置賭博機台的場所的規範來得較不嚴厲。

　　其他地方是透過逐步的立法來考量博弈產業所應負的責任，例如，在維多利亞省（Victory），賭博機台的控管法案（Gaming Machine Control Act）1991 VIC要求放置賭博機台的場所必須自我迴避（self-exclusion）、遵守博弈產業彼此競爭的規範、對限定地區有特別的要求條

件需要遵守、自動櫃員機和刷卡機的位置應在賭場外圍、關於使用信用卡和賒帳方式來賭博的禁止條款。維多利亞省的有關於責任賭博的賭博合法化法案（Gambling Legislation－Responsible Gambling Act）在2000年放寬了這些要求，來達到當初設定的「目標將問題賭博造成的傷害最小化」和「提供對本身和他人不會受到傷害性的賭博」。這法案使得維多利亞當地的賭博機台數目不再增加、二十四小時營業的限制、新賭博執照的授予需考量到當地經濟與社會上的衝擊、向市議會提供意見、成立博弈研究小組（Gambling Research Panel）、提出對賭博相關產業廣告的規範和玩家必須注意的事項，在2001年年中有進一步的改良，關於賭博機具必須安裝記錄器和賭博的地方必須有充足的照明。

在昆士蘭另外可以發現，當地政府相當支持由賭博業者自發性的規範，而非嚴厲的管制，然而當自發性的規範不足時，仍須透過立法來解決。

● 成立基金

大多數澳洲政府透過兩種方式來取得基金，第一個方式是課稅，通常對象是賭場、旅館、俱樂部，這些稅被用來執行特定的計畫，譬如針對問題賭博的處理；第二個方式是將賭博產業所獲得的利潤，每次提撥某個比例的金額。而西澳大利亞和南澳大利亞則是靠廠商自發性的提撥基金。

● 對於問題賭博的直接服務窗口

即使澳洲現在已有民眾、健康、福利、財務、立法的機構來處理偶而的問題賭博事件，但最近也成立專為問題賭博事件服務的機構。政府和業者分別將問題賭博服務機構分成兩種型態：

1. 將問題賭博諮詢和服務連成網絡，除了新南威爾斯省以外的澳洲地區，提供全域性的網絡服務，並且成立Break Even讓賭徒本身、家人、朋友可以免費諮詢。
2. 提供二十四小時的幫助熱線給有急迫需求的人，讓它們可以獲得資訊以及相關服務。

● 問題賭博研究計畫

　　許多澳洲政府把向博弈產業課徵的稅，用來作為賭博上的研究，像是賭博對經濟與社會的衝擊、傷害最小化措施的有效性、治療問題賭博的效力。譬如NSW賭場社區福利基金（NSW Casino Community Benefit Fund）定期地徵求有關社會和經濟影響對於個人、家庭、一般大眾的衝擊之研究。維多利亞的博弈研究小組則是每年提出新的研究計畫來探討博弈產業帶來的衝擊。Queensland Research and Community Engagement Division of Queensland Treasury則是兩種方法並用。

● 民眾教育

　　配合廣泛基礎的教育計畫，透過教導責任賭博及賭博涉及之風險因素、徵狀、問題賭博的影響，可以將賭博所造成的傷害最小化。維多利亞省（Victoria）和昆士蘭在以前，已經開始廣泛實施民眾教育策略，Victoria擁有電視、廣播、廣告板，可以和求助熱線做連結（Wootton, 1996）。最近昆士蘭的Responsible Gambling Community Awareness Campaign提出口號「不要讓賭博控制了你」和「責任賭博」，為了再次重申且強調賭徒應該負起參與賭博的責任。這些訊息透過一連串創新的廣告播放，其訴求對象是有習慣性賭博的玩家，並把焦點放在18～34歲的主要族群上，這些活動資料在澳洲當地被授予執照的展覽場、報紙、公車、計程車、客運站、廣播、電影院可以看到（Queensland Treasury, 2005）。Victoria也開始在小學和中學，教育民眾關於賭博的知識，同時昆士蘭政府在學校開了兩門課程：健康的賭博：建立溝通技巧；賭博：健康風險最小化（APC, 1999）。在其他地方，民眾教育被限制只能由Break Even職員、民眾健康與福利機構來執行，或由一般大眾自行瞭解。

◆ 業者對問題賭博的防範措施

　　近幾年來，許多管轄區、賭博產業以及賭博供應商，採用「責任賭博計畫」和「行為規範」。在澳洲，有各種說明會已發現並檢視了三十個已在執行中的行為規範。接下來即是指出和評論根據行為規範所實踐的各

種措施,並將這些措施依照「傷害最小化」和「消費者保護」的公共健康
目標分組。

● 傷害最小化措施

1.消費者的教育:消費者的教育涉及喚醒消費者對於賭博的風險意
識,以及責任賭博的忠告。有些種類的訊息則宣導包含賭博是什
麼、任何人皆可能是問題賭客、賭博的象徵(例如追求損失及損失
控制)、造成賭博的風險因子(例如憂鬱或壓力)、賭博的後果
(例如貧窮、失業、人際關係失和),以及到何處尋找協助的建
議。然而,目前賭博產業主要將焦點放在提供問題賭博支援的服務
契約,有時則附上警示訊息和問題賭客的測試量表。這樣的訊息通
常會出現在賭博區、廁所、自動櫃員機、籌碼兌換櫃附近的海報、
宣傳小冊以及名片裡。如此訊息也可能會出現在賭博機的螢幕上,
但不常見。有限的問題賭博訊息大部分能在TAB和彩券販賣處取
得。

2.自動櫃員機與刷卡機的取得:由於透過自動櫃員機與刷卡機提款可
能會增加賭博所造成的傷害,因此對於提款機數及提款額度都有所
限制,最後則全面禁止提款。在澳洲某些管轄區裡,法律規定自動
櫃員機和刷卡機等設備不能設在觀光賭場、俱樂部和旅館等賭場區
域內。在其他管轄區裡,有些地方自發性地從賭博區域裡移除自動
櫃員機和刷卡機,同時也有行為規範鼓勵這樣的做法。自動櫃員機
在某些地方僅被允許自存款裡提出現金或是檢查帳戶餘額。澳洲國
家銀行亦將其自動櫃員機從賭博區域移除,並視其為傷害最小化的
措施。

3.現金兌換的限制:雖然有一些強制性的規定在賭博區域內兌換現
金,但有些賭博供應商已將這些規定視為自發性的。然而,即使限
制兌換現金已在自發性的澳洲行為規範之內,但完全禁止兌換現金
的供應商則是少數。他們將這樣的行為規範運用在許多其他的限制

中。舉例來說,有些產業的行為規範不允許任何支票在賭博區域內被兌換成現金;有些則是限制第三人的兌現與多人共有的支票;其他則有限制每日可兌現的額度。

4.獎金以支票給付:澳洲強制規定大額獎金的得獎人僅能領取部分獎金,這便是傷害最小化及防護的措施。有些賭場則是有義警在場。有些會提供場地鼓勵贏得大筆獎金的顧客有冷靜的時間並以支票的方式領取獎金。其他賭場則會設置限制,通常在1,000～2,000澳幣之間,一旦超過這個金額的獎金將會以支票或是電子轉帳的方式支付。

5.回到現實的提醒:造型顯眼的時鐘出現在人們賭博的景象裡,能夠幫助人們不斷注意他們花在賭博的時間,並讓他們能回到現實。在澳洲管轄區之外的地方,這樣的方式是強制性的,在TAB則是必要的商業手段。有些賭博供應商自發地在賭博區域放上時鐘。有些則有窗戶和自然光,當人們在賭博時,這也能幫助他們注意時間。

6.鼓勵片刻的休息:有些賭博區域依法每日至少要關門幾個小時。除了藉由不提供食物、飲料,以及改變客房的服務,他們也鼓勵賭客休息片刻後再玩。

7.賭場員工的限制:在賭博區域內工作的員工也許就是一群會消費賭場的高危險群。在某些澳洲管轄區、觀光賭場、俱樂部以及旅館內,這些員工依法被禁止在他們的工作場所內賭博,而大部分賭博區域內也禁止同業員工進入。

8.醉漢之限制:喝醉酒的賭客在參與賭博時已經沒有能力接受任何的訊息,所以澳洲的酒精飲料執照法案(the liquor licensing acts)禁止在許多賭博區域內提供酒精飲料給喝醉酒的人。許多自發性的責任博彩存在評鑑酒醉及拒絕提供酒精飲料的標準作業程序。

9.自我迴避:所有澳洲遵守責任賭博計畫的觀光賭場、俱樂部以及旅館都有自我迴避的做法。這些做法一般來說涉及顧客與賭場相互間

關係，與問題賭博之支援服務契約內容有關，往往大部分在賭客家中執行，雖然有些採取跨區執行的方法。例如，進入維多利亞旅館和俱樂部進行自我迴避時，亦能指定特定的範圍區域不得進入，而其他自我迴避的型式亦可採用最低限度時間的限制。另外有些程序則是由顧客斟酌採納，而且指定一段最低限度的期間，通常三到六個月，雖然自我迴避和其他鼓勵問題賭博者誠實面對問題並接受輔導和支援服務可能有所幫助，但它本身仍有缺點，包括賭客需要有問題存在的認知，然而對拒絕配合的賭客則效果往往有限。

10.輔導諮詢服務：大型的賭場往往提供問題賭博的賭客直接輔導的服務，藉由招攬諮商師為員工，或是約聘的方式提供必要時的問題賭博輔導服務。

● 消費者保護措施

1.提供賭博產品資訊：為了使被告知的購買決策最適化，賭場作業員也會提供顧客一些基本資訊，包括：尚未透明化的各種不同賭博價格、勝率、賠率、贏大錢或輸大錢的可能性、遊戲是如何運作的，以及最常見對賭博遊戲的謬誤。近來所有澳洲賭場作業員提供一些資訊產品給顧客，但這改變了過去單純提供遊戲規則給詢問的顧客，成為提供說明各種賭博機台、賭博遊戲、勝率的宣傳小冊子。這是一個機會從被評鑑為最有效的內容、依賴資訊產品的媒體，以及改變購買行為的範圍來學習大眾健康議題。截至目前為止，尚未有這方面研究賭博產品的研究出現。

2.廣告及促銷的限制：雖然賭博的廣告和促銷活動被交易執行法律所規範，但這些活動仍因為軟弱的控制以及忽視賭博是否被批准擁有超過其他大部分產品的特別待遇而被批評。也許給予更嚴格的廣告控制是有理由的，因為廣告訊息會強化勝利的錯誤信念，或是運用賭博科技將賭博的危險性併入所有的賭博廣告裡。許多澳洲的負責任賭博行為規範提供了負責任廣告的準則，其中有一條準則便是針

對廣告行為的道德規範。典型的行為規範包括合法承諾、18歲以上的青少年為目標、有品味且不違背當地社區標準的廣告、不作假、不使人誤解、不欺騙的廣告，以及不將賭博和酒作連結。然而，這些行為規範主要的弱點便是需要自發性的承諾。

3. 消費者申訴機構：在澳洲管轄區內的管控體系都必須處理消費者申訴。然而消費的問題，特別是沒有獨立治理的地方，已經超過了政府的處理效率。雖然這些是基本的管控議題且重要性凌駕於賭博供應商、告訴消費者申訴途徑的單位。許多在澳洲的自發性行為規範提醒賭博供應商這些單位在哪裡。這些單位也都有其招牌提醒消費者。

4. 賭客隱私機制：雖然賭博供應商由一般隱私治理法規所規範，但其中有些供應商需面對額外的要求。有些澳洲的責任賭博行為規範強化對於賭客資訊和公開得獎人的保護。然而，在增加經由科技〔例如賭客卡（player card）〕所做的資料收集的範圍之內，和經由網際網路、電話賭博帳戶，以及隨著自我迴避計畫愈來愈常被使用，賭客隱私機制可能證明責任賭博行為規範受到更多的注意。

(二)韓國

為了能將設置賭場所帶來在社會和經濟上的衝擊最小化，韓國政府分別對執照的申請、賭場經營者、賭客、賭場員工有不同的規範，以下為各個規範之細節：

◆取得賭場執照的要件

1. 要符合達到最低的外國觀光客人數。
2. 賭場營運前需要有詳實的營運計畫。
3. 證明公司有提足夠的財務資源財務的交易。
4. 內控制度要完整公開。

5.滿足韓國觀光文化部的其他事項。

◆賭場經營者的責任博彩

1.只有政府允許的設備才可以營運。

2.營運的設備若有有調整需透過政府的許可。

3.賭場的營運只能在規定的管制區域裡。

4.除了江原道賭場其他地方不允許當地居民參與賭博。

5.賭場的廣告不能夠過度的強調贏錢的動機。

6.賭場的交易紀錄必須透明。

7.禁止19歲的青少年參與賭博。

8.賭場經營者要把總營收的10%提撥給觀光發展基金。

9.觀光發展基金將有一部分用於防治問題賭博。

◆賭客本身的責任博彩

1.除了江原道賭場其他地方不允許當地居民進入。

2.進入賭場的客人須出示身分證明。

3.禁止19歲的青少年參與賭博。

◆賭場員工的責任博彩

1.員工不能接受賭客的小費。

2.員工不能參與賭場賭博。

3.員工與顧客間不能有個人間的關係。

(三)新加坡

　　雖然新加坡預定於2009年及2010年賭場才開始營業，但針對賭博可能帶來的問題，專任機構在多年前就已進行規劃籌備外，尚有對民眾的教育，目的就在於使衝擊最小化，以下為新加坡對問題賭博之防範措施及成立機構：

◆寓禁於徵

　　新加坡為了有效禁止參與賭博的人次，而對賭場課徵稅率，或是限定新加坡國民在進入賭場時收取入場費（每人每次100新加坡幣或者每人每年2,000新加坡幣），使賭客成本上升，進而降低賭客進入賭場的意願。

◆國家問題賭博委員會（National Council on Problem Gambling, NCPG）

　　國家問題賭博委員會（NCPG），是新加坡處理賭博問題的國家級組織，屬一個獨立自主的協調會，由十九個專家組成，其成員在公共溝通、精神與心理、社會服務與諮詢服務上有專業的經驗，委員會的任期為兩年，第一屆從2005年8月31日開始任職。達成目標的關鍵，是在處理新加坡的問題賭博上建立有力的基石。包含執行重大的計畫（譬如說提高大眾察覺對於問題賭博的風險與徵兆）、建立諮詢與服務，與政府、產業和重要相關係人一同從事處理賭博問題。主要功能有：(1)給予社區發展、青年和運動部MCYS關於教育民眾計畫在問題賭博方面的建議；(2)對於發起預防及康復計畫的部門分配資金；(3)NCPG與CAMP，以整合對於問題賭博及沉溺賭博者的治療計畫的服務；(4)評估整體治療的有效性，提供處理問題賭博的計畫。

　　為了協助受到賭博問題影響的家庭與個人，NCPG成立三種服務的層級：第一個層級是訓練社區或社會服務部門的員工，讓他們能確認出那些個人（或家庭）面對賭博問題的議題，並且激勵問題賭徒尋求特殊協助；第二個層級是提供特別以社區為基礎的服務中心；第三個層級是由社區沉溺賭博管理計畫之精神醫療服務（Mental Health's Community Addictions Management Programme, CAMP）機構所提供的醫療治療，來幫助有重度沉溺和精神上有病態的人。

　　為了帶給社區幫助的服務，NCPG著手發展兩個諮詢中心，由Thye Hua Kwan Moral Society和Care Corner Counselling Centre來營運，提供特別的救助來幫助問題賭徒與他們的家庭。NCPG也邀請VWOs（Voluntary Welfare Organisations）、非營利組織和其他合法的自助性團體，來針對社

區大眾教育來提案。包括談話性節目、表演和展覽,來提升問題賭徒對於賭博問題與協助服務之體認。NCPG網站(www.ncpg.org.sg)內含關於問題賭博或成癮賭博豐富的資訊,譬如:如何辨認警告標誌、可以向誰尋求幫助及治療、最新的新聞和事件。另外也有真實的故事,故事中那些因問題賭博而被影響的例子也是這個網站的特徵。

　　此外,NCPG透過相關管道,提倡與教育國人對於賭博的認知。教育內容包括:

1.透過大眾媒體:
　　(1)透過電視、廣播與戶外看板之媒體整合,倡導通常真正遭遇賭博問題的人,並非是賭徒。
　　(2)在2006年12月,新加坡當地8號電視台(MediaCorp Channel 8)的戲劇將過度賭博的禍害具體化。
　　(3)於2007年2月農曆新年期間,透過電視、廣播與行動電視,以藝人Li Nanxing為號召,宣導救助專線與提醒居民不要沉溺於賭博。
　　(4)於2006年1月電視的教育節目《拿生命下注》(*Bet Your Life*),播放真實的問題賭徒案例與來自社會工作者與精神學家的專業建議。
　　(5)於2006年5月和2005年10月,新加坡當地報紙(Partner)每天在社論專欄呈現兩位賭徒的真實生活和他們的家庭狀況。
2.民眾教育(迄今有30,000新加坡居民受到此教育):
　　(1)與D'Rama Arts Pte Ltd和DramaBox兩家戲院合作,分別在購物商場和城鎮中心,巡迴表演《168》和《*Lucky in Life*》戲劇。
　　(2)與Olive諮詢團隊合作,透過午餐時間的幽默短劇來接觸藍領階級。
　　(3)與關懷諮商中心(Care Corner Counselling)合作及社區沉溺賭博管理計畫之精神醫療機構(Institute of Mental Health's

Community Addictions Management），舉辦公開對話和與宗教團體對話。

(4)與Fei Yue 社區服務合作，在監獄舉辦研討會。

3.社會教育資料：超過500,000教育小冊，分發給賭博的操作者、義務福利救濟組織和社區組織（如社區發展委員會、社區俱樂部）。

4.新加坡賭博問題研討會：NCPG於2007年7月5日至7日開辦了新加坡問題賭博的會議，超過500位國際和地方專家、從事者和產業業者，著手一起分享和討論最佳的訓練來面對賭博問題。

NCPG青年委員會主席（Chairman of the NCPG Youth Sub-committee）Debra Soon女士於2008年提及：「NCPG提供中小學學生的專案計畫，讓他們體悟賭博的問題。超過12,000學生接觸到這些專案計畫，並且NCPG的專案計畫會開始鎖定高中學生與較年輕的成年人。」教育內容包括：

(1)MCYC巡迴表演「不賭博才是最大贏家」（Win Big, Don't Gamble）。巡迴表演包含一系列的教育工具，提供給新加坡所有的學校，包括以真實案例改編的戲劇、年輕人賭博的討論、展覽會、由研究青年賭博著名的McGill大學開發的互動式的電腦機遊等。2007年NCPG在十個學校巡迴表演，接觸到9,000名中學學生。並且預計在2008年底將數目提升為兩倍。

(2)由聖安德魯生命線組織（St Andrew's Lifestreams）舉辦研討會「青少年賭博的防治方法」（Handling Underaged Gambling）。而課程是由共同關懷機構（We Care Foundation）和McGill大學的教育共同發展課程，並且納入為青少年課程的一部分。課程執行時間在2006年至2007年期間，有七所學校參與，共計2,000位學生。

(3)東南社區發展委員會製作的短片《風險》（Risk），於2007年5月上映，短片作為學校預防問題賭博教育的資源。它描述了一

位年輕男孩，不知不覺地淪陷於賭博。影片的宣傳資料寄發到一百所學校，並且NCPG當前考慮如何更廣泛地提供此資源。

(4)東南社區發展委員會舉辦主題為「做你自己，自我控制」（Be Yourself, Be in Control）之研討會，主要用來教育年輕學子有關賭博的負面觀點。研討會於2007年7月在西南區四間學校舉辦，共有640位學生參與。此外為了有一連串的倡導，東南社區發展委員會舉辦國際性的海報設計，共有170位參與者。最後勝出者，可以將其設計印製海報上，並透過各種管道分送給年輕學子。

(5)南洋理工學院通訊暨資訊學院（Wee Kim Wee School of Communication and Information）所製作的TORN短劇，於2008年5月上映，描述一些社會議題來增進家庭價值，與教育賭博可能造成的結果，針對青年學子。

◆專業道德團體賭博專線（Thye Hua Kwan Moral Society）

專業道德團體賭博專線於2006年6月成立賭博專線，協助遭遇賭博相關問題的人。譬如，賭徒與他們的家庭，常常要去面對處理財務與負債上管理的問題，可能會引發焦慮、沮喪或是犯罪，而專線就是希望能去傾聽賭徒與他們家庭，並且提供資訊或協助他們如何取得問題上的幫助。

◆MCYC

MCYC是為公眾服務，向那些需要的人伸出援手。家扶中心（Family Service Centres, 簡稱FSC）的社工人員以及社區發展委員會（Community Development Councils）的職員將會接受如何區分強制賭徒的訓練，並且提交給CAMP（Community Addictions Management Programme）接受治療。較不嚴重的案例將提交給FSC和社服機構（social agencies），這些機構的職員將會接受專業的訓練，同時FSC將繼續對問題賭徒和他們的家庭提供幫助。

◆賭博成癮民眾的管理計畫──國家健康中心

此計畫隸屬於精神醫療機構Institute of Mental Health（IMH），將建立一個國家健康中心，提供沉溺與賭博的人以民眾為基礎的照護，特別是那些強制賭博的問題。採用整合的方法，來幫助賭博上癮者回復正常的情形，此方法綜合了醫療、心理、社會干預程序，由五個元素所構成：

1.治療計畫：
 (1)評估賭博上癮的程度。
 (2)個案管理，給予建議和家庭治療法。
 (3)財務上的規劃以及合法的建議。
 (4)問題賭博協助機構（Gamblers Anonymous）。
 (5)對於精神狀況給予醫藥上的治療（譬如沮喪）。
 (6)對於部分有自殺傾向的嚴重案例採用住家隔離治療。
2.教育與訓練，包含了對CAMP的專家做持續的訓練計畫，訓練他們區分和簡單的調停技巧。
3.透過臨床性結果的評估，開發最適合我們文化的方法，確保治療可以達到預設的績效目標。
4.與MCYC一同發展公共認知，以及將特定風險的族群當作預防計畫的目標。與MCYC發展研究並檢驗預防計畫的有效性。
5.與其他機構（包括家扶中心、新加坡信用諮詢中心）存在社群夥伴關係，因此在提供服務與計畫上能更有效率的整合。

開放觀光賭場可採行之防治措施，依據前述各國之相關防範措施，可針對法規、顧客、政府與企業四個面項加以彙整。依序整理如**表5-2**。

此外，澳大利亞為了減少賭客成為問題賭博之可能性，有設置自我迴避之機制，並加強對問題賭博者接受輔導和諮商服務（**表5-3**）。

表5-2　各國法規之防治措施

	法規
澳大利亞	1.澳洲各地的州政府立法限制，賭場應給予玩家最小的報酬，並禁止未成年人參與賭博，另外，在各賭場建立監控管制系統。 2.新南威爾斯省於1999年進行的博弈法律修正案，內容針對與賭博相關的廣告、會讓人對賭博產生誘因的促銷實施管制，與對賭場職員給予訓練及規範、問題賭博的標誌顯示、產品資訊的註明、自動櫃員機和刷卡機的擺設等等。 3.維多利亞省，賭博機台的控管法案要求放置賭博機台的場所必須自我迴避、遵守博弈產業彼此競爭的規範、對限定地區有特別的要求條件需要遵守、自動櫃員機和刷卡機的位置應在賭場外圍、關於使用信用卡和賒帳方式來賭博的禁止條款。 4.維多利亞省在2000年有關於責任賭博的賭博合法化法案，這法案使得維多利亞當地的賭博機台數目不再增加、二十四小時營業的限制、新賭博執照的授予需考量到當地經濟與社會上的衝擊、向市議會提供意見、成立博弈研究小組、提出對賭博相關產業廣告的規範和玩家必須注意的事項。 5.2001年修正法案規定，賭博機具必須安裝記錄器和賭博的地方必須有充足的照明。 6.澳洲的酒精飲料執照法案禁止在許多賭博區域內提供酒精飲料給喝醉酒的人。 7.澳洲某些管轄區裡，法律規定自動櫃員機和刷卡機等設備不能設在觀光賭場、俱樂部和旅館等賭場區域內。 8.廣告及促銷的限制。 9.成立基金：政府透過課稅及將賭博產業之利潤提撥特定比例作為基金的來源，此基金用來處理賭博所產生的問題。 10.成立專為問題賭博事件服務的機構。 11.問題賭博研究計畫：NSW賭場社區福利基金定期地徵求有關社會和經濟影響對於個人、家庭、一般大眾的衝擊之研究。維多利亞的博弈研究小組則是每年提出新的研究計畫來探討博弈產業帶來的衝擊。 12.配合廣泛基礎的教育計畫，透過教導責任賭博及賭博涉及之風險因素、徵狀、問題賭博的影響，可以將賭博所造成的傷害最小化。
新加坡	1.為了有效禁止參與賭博的人次，而對賭場課徵稅率，或是限定新加坡國民在進入賭場時收取入場費（每人每次100新加坡幣，或者每人每年2,000新加坡幣）。 2.成立國家問題賭博委員會。 3.成立賭博成癮民眾的管理計畫——國家健康中心。

表5-3　澳大利亞針對顧客之防治措施

	項目
澳大利亞	由顧客斟酌採納自我迴避的部分，是指定一段最低限度的期間，通常三到六個月，雖然自我迴避和其他鼓勵問題賭博者誠實面對問題並接受輔導和支援服務可能有所幫助，但它本身仍有缺點，包括賭客需要有問題存在的認知，然而對拒絕配合的賭客則效果往往有限。

　　澳大利亞對於觀光賭場針對企業的防治措施部分，包括傷害最小化措施（消費者的教育、現金兌換的限制、賭場員工的限制等），以及消費者保護措施（提供賭博產品資訊、賭客隱私機制）（**表5-4**）。

表5-4　澳大利亞針對企業之防治措施

	項目
澳大利亞	1.傷害最小化措施： (1)消費者的教育：涉及喚醒消費者對於賭博的風險意識，以及責任賭博的忠告。有些種類的訊息則宣導包含賭博是什麼、任何人皆可能是問題賭客、賭博的象徵、造成賭博的風險因子、賭博的後果，以及到何處尋找協助的建議。 (2)自動櫃員機與刷卡機的取得：對於提款機數及提款額度都有所限制，最後則全面禁止提款。 (3)現金兌換的限制：有些規範不允許任何支票在賭博區域內被兌換成現金；有些則是限制第三人的兌現與多人共有的支票；其他則有限制每日可兌現的額度。 (4)獎金以支票給付：澳洲強制規定大額獎金的得獎人僅能用現金領取部分獎金。 (5)回到現實的提醒：賭博供應商自發地在賭博區域放上時鐘。有些則有窗戶和自然光，當人們在賭博時，這也能幫助他們注意時間。 (6)鼓勵片刻的休息。 (7)賭場員工的限制：員工被禁止在他們的工作場所內賭博，而大部分賭博區域內也禁止同業員工進入。 (8)輔導諮詢服務：大型的賭場往往提供問題賭博的賭客直接輔導的服務，藉由招攬諮商師為員工，或是約聘的方式提供必要時的問題賭博輔導服務。 2.消費者保護措施： (1)提供賭博產品資訊：賭場作業員也會提供顧客一些基本資訊，包括尚未透明化的各種不同賭博價格、勝率、賠率、贏大錢或輸大錢的可能性、遊戲是如何運作的，以及最常見對賭博遊戲的謬誤。 (2)賭客隱私機制。

肆、結論與建議

一、結論

1. Eadington和Collins指出效益（社會與經濟）相對於成本（社會與經濟）的比例，由高而低依序排列如下：(1)綜合休閒度假式賭場；(2)都會型或郊區賭場；(3)酒吧型賭場或老虎機專賣店；(4)便利商店型賭場；(5)虛擬網路型賭場。

2. 就本島設置賭場而言，比較可能採行有限休閒度假型賭場或是都會型與郊區賭場類型；離島設置觀光賭場，則可採行綜合休閒度假式賭場。

3. 由於綜合休閒度假式賭場的本益比高於有限休閒度假型賭場和都會型或郊區賭場，所以台灣在離島設置觀光賭場相較於本島設置觀光賭場所產生的本益比明顯較高。

4. 離島設置觀光賭場可以涵蓋的面積較大，因此得以吸引鄰近眾多的觀光客進入賭場，如果賭場的設置所在地能夠強化其觀光產業的發展，並結合地方文化特色，有效整合當地旅遊資源，自然可以帶動離島當地經濟的發展以及觀光產業的蓬勃發展。

5. 若離島地區設置觀光賭場時具備基礎設施完善而且進行大面積的開發，由於大面積的區域便於進行管制和嚴格管理，則較有利於觀光產業的發展。

6. 離島設置綜合休閒度假型觀光賭場顯然比較容易留住觀光客，亦有利於觀光產業的發展。

7. 針對台灣本島設置觀光賭場，往往會因為賭場支出金額的增加，造成賭場鄰近地區其他休閒活動的支出因而減少，亦即帶來較大的都市產業替代效果。

8. 都市型賭場因其涵蓋範圍的人口較多，也同時帶來較高的沉溺賭博

人口比例。都市型賭場主要提供服務給鄰近地區的民眾，其移位效果（displacement effect）明顯大於偏遠地區賭場，因此都市型賭場對於地方經濟發展所可能帶來的正面效益往往有限，其乘數效果所帶來產業周邊效益也因此受限。

9.當民眾赴離島或偏遠地區的觀光賭場時，由於一方面需要較多的時間安排和考量，而且另一方面也往往會停留較長的時間，旅遊支出金額也較大，比較能夠避免發生因為一時興起或衝動而進入賭場的現象，也因而得以降低問題賭博的發生。

二、建議防範措施

1.博弈產業的法制規範：澳洲各地的州政府立法限制，賭場應給予玩家最小的報酬，並禁止未成年人參與賭博，另外，在各賭場建立監控管制系統。

2.成立基金：大多數澳洲政府透過兩種方式來取得基金，第一個方式是課稅，通常對象是賭場、旅館、俱樂部，這些稅被用來執行特定的計畫，譬如針對問題賭博的處理；第二個方式是將賭博產業所獲得的利潤，每次固定提撥某個比例的金額。

3.對於問題賭博的直接服務窗口：澳洲最近成立了專為問題賭博事件服務的機構。將問題賭博諮詢和服務連成網絡，並且提供二十四小時的幫助熱線給有急迫需求的人，讓他們可以獲得資訊以及相關服務。

4.問題賭博研究計畫：澳洲政府把向博弈產業課徵的稅，用來作賭博上的研究，像是賭博對經濟與社會的衝擊、傷害最小化措施的有效性、治療問題賭博的效力。

5.賭場員工的限制：某些澳洲管轄區、觀光賭場、俱樂部以及旅館內，員工依法被禁止在他們的工作場所內賭博。

6.醉漢之限制：澳洲的酒精飲料執照法案禁止在許多賭博區域內提供酒精飲料給喝醉酒的人。

7.廣告及促銷的限制：賭場的廣告不能夠過度的強調贏錢的動機。

8.賭場經營者的責任博彩：只有政府允許的設備才可以營運、賭場的營運只能在規定的管制區域裡、賭場的交易紀錄必須透明、禁止青少年參與賭博。

9.賭場員工的責任博彩：員工不能接受賭客的小費、員工與顧客間不能有個人間的關係、員工不能參與賭場賭博，甚至在澳洲部分賭博地區禁止同業員工進入。

10.專責防制機構：新加坡NCPG目標在於處理新加坡問題賭博上建立有力的基石。包含執行重大的計畫（譬如說提高大眾察覺對於問題賭博的風險與徵兆）、建立諮詢與服務，與政府、產業和重要相關係人一同從事處理賭博問題。

11.公共教育：透過電視、廣播與戶外看板之媒體整合、藝人的號召、真實案例的上演、戲劇的巡迴演出、發放教育小冊和研討會等等，來教育一般大眾對於問題賭博的認知。

12.青少年的教育：NCPG提供中小學學生的專案計畫，讓他們體悟賭博的問題。包括短劇、研討會、互動式電腦遊戲、短片、海報設計比賽等。

2008年參訪澳門理工學院

2014年與女兒孟昀在澳門大三巴牌坊合影

澎湖國際觀光度假區開發評估[1]

壹、研究背景

貳、澎湖國際觀光度假區開發評估模型

參、模擬結果與趨勢分析

肆、整體發展計畫相關議題

1 本章節錄自2014年澎湖觀光發展研究會「澎湖推動國際觀光度假區之可行性分析」委託研究報告。

壹、研究背景

　　2009年1月12日，立法院通過「離島建設條例」修正案，新增第10-2條明定離島地區可以依公民投票的結果，開放博弈事業，當年澎湖縣商業會理事長藍俊逸，發起提案並進行連署動作，並於2009年9月26日進行公投，但最後結果公投並未過關。面臨世界各國開放觀光賭場趨勢，特別是亞洲鄰近國家，包括澳門、新加坡相繼開放觀光賭場，使得澳門已經成為東方的拉斯維加斯，觀光賭場對於澳門的整體經濟成就，令人刮目相看。

　　澎湖曾經試圖推動觀光博弈，然因為多數民眾未能看到觀光博弈所能帶來的經濟與非經濟效益，且擔心博弈的負面影響，因此未能通過公投，但根據近期各機構民調所統計分析的結果，顯示民眾對觀光博弈的看法已有改觀，加上同為離島的連江縣政府與民眾的努力下通過了博弈公投，可望藉由設置觀光博弈特區帶來豐厚經濟效益，在現階段社會氛圍下，中央政府亦正緊鑼密鼓的進行「觀光賭場管理條例」等相關法令立法程序，日前已通過行政院審查並送立法院審議，立法院交通委員會已於103年1月2日完成行政院及馬祖立委陳雪生所提有關博弈專法草案之一讀初審，同時將法案定名為「離島觀光賭場管理條例草案」，部分條文亦送院會協商，準備進入二讀程序。博弈產業在台灣的客觀發展環境幾已成熟完備，澎湖再次推動國際觀光度假區附設觀光賭場，發展為一個國際觀光島，現在或許是一個契機，也是一個澎湖民眾可期待的願景。

　　本研究主要在於澎湖計畫推動通過第二次博弈公投，評估設置國際觀光度假區之可行性，藉由系統模擬分析方式，評估整體經濟與非經濟效應，並針對環境的衝擊，提出應對建議。

跨海大橋（照片引自澎湖**Travel**臉書粉絲專頁）

貳、澎湖國際觀光度假區開發評估模型

一、模型建構

　　本研究根據世界各國開設觀光賭場的經驗及國內外相關的研究，針對澎湖設置發展國際觀光度假區附設觀光賭場，考量澎湖離島地區特性及博弈服務產業特性，分別建構「國際觀光度假區發展」、「交通建設」、「經濟效益」、「地區永續發展」、「民生基礎建設」及「環境衝擊影響」等六個子系統，並參考過去文獻所考量之變數，經本研究團隊學者專家討論後，擇定有關變數分別作為各子系統之構成因子，以建構澎湖地區「發展國際觀光度假區附設觀光賭場」之系統動態模式，各子系統包含之相關變數，需先假設模擬方案，並逐一設定參數及方程式，以進行模擬分析。本研究進一步根據各子系統中各變數間之相互關係，並考量澎湖發展國際觀光度假區附設觀光賭場之特性，將各子系統連結為一個整體的回饋環路系統（如**圖6-1**）。藉由先建構質性模式，再由系統動態學動態

彩券、博彩與公益──觀光賭場篇

110

圖6-1　澎湖地區設置國際觀光度假區系統動態流程圖

模擬的角度量化模式,最後進行模式模擬,以分析澎湖地區設置國際觀光度假區之系統發展趨勢。

二、模擬方案

本研究以「國際觀光度假區發展」、「地區永續發展」、「環境衝擊影響」、「經濟效益」、「交通建設」及「民生基礎建設」等六個子系統建構系統動態模型,各子系統包含相關變數,需先假設模擬方案,並逐一設定參數及方程式,以進行模擬分析。由於國際觀光度假區之發展受諸多因素影響,例如市場規模、市場客源、市場定位、資金籌措、開發期程、旅遊地之風土民情、天然資源、承載力等,不同之開發商有不同之投資觀點,所以也就有不同之開發策略,投資廠商透過其整體性之評估以決定其開發規模,而不同之開發規模,對於IR之房間數、樓地板面積、員工數,以及對觀光客之吸引力均有不同程度的影響,本研究因而擬定三個模擬方案,以觀察IR不同開發規模所造成不同程度吸引力,產生對澎湖的效益與影響。

(一)方案1

以較「保守」方式設定模型內變數之參數,在此方案中,IR總投資金額為10億美元,區分兩期各5億美元投資;所吸引之觀光客人數較為保守,觀光客年成長率較低,各項交通運輸及基礎設施能量擴充速度亦較為緩慢。

(二)方案2

以「一般」情況設定模型內變數之參數,在此方案中,IR總投資金額為15億美元,區分兩期投資,第一期5億,第二期10億;所吸引之觀光客人數、觀光客年成長率、各項交通運輸及基礎設施能量擴充速度均較方

案1略高。

(三)方案3

　　以較「樂觀」方式設定模型內變數之參數,在此方案中,IR總投資金額為15億美元,區分兩期投資,第一期10億,第二期5億;所吸引之觀光客人數、觀光客年成長率、各項交通運輸及基礎設施能量擴充速度在三個方案均最高。

　　由於未來IR執照開放張數需經由澎湖縣政府建議,行政院核定後公告,因此本研究之模擬方案未預設廠商投資家數,而是以總投資額進行模擬,以方案2為例,IR如果為一家,總投資額15億美元即為其出資總額,如果是兩家進行投資,則代表各出資7.5億美元;三家投資商則代表各出資5億美元。如為一家投資商則獨自享有IR觀光客帶來的營收與淨利,數家投資商則需均分IR觀光客帶來的營收與淨利。由於交通運輸及各項基礎設施的負載能量無法無限成長,每年所能吸引的觀光客人數有其上限,在市場產值規模一定的情況下,有越多家廠商共同競爭、分食市場,勢將造成投資回收期間拉長,進而影響投資意願。

　　另依澎湖國家風景區管理處(2009)「澎湖國家風景區遊客調查、旅遊人次暨產值推估模式建立規劃」及Kuo和Chen(2009)研究發現,澎湖觀光客停留天數以三天兩夜居多,本研究參考前述研究,設定模型之觀光客停留天數為三天兩夜,在進行模擬觀光客用水、用電及垃圾製造量估算時,以觀光客每日人均水、電需求量及垃圾製造量乘以3,即得觀光客年度總用水、用電需求量及垃圾製造量。

　　離島設置國際觀光度假區並附設觀光賭場在我國前所未有,無歷史數據可供研究參考,因此有關IR之參數資料來源係參考同屬亞洲地區之澳門、新加坡之統計資料進行推估或直接引用,有關澎湖縣之現況參數則以我國相關統計資料庫作為參考資料來源。

東嶼坪（照片引自澎湖Travel臉書粉絲專頁）

花火節（照片引自澎湖Travel臉書粉絲專頁）

參、模擬結果與趨勢分析

一、國際觀光度假區發展子系統

(一)觀光客人數與床位

　　國際觀光度假區發展子系統之觀光客人數為本研究進行模擬之重要參數，觀光客人數可為IR帶來鉅額營收，為澎湖創造龐大經濟效益。估算觀光客的人數與成長趨勢，能為國際觀光度假區的開發規劃與配套措施提供有用的資訊。

　　由於我國尚無設置國際觀光度假區附設觀光賭場之經驗，關於澎湖IR所吸引的觀光客型態，可參考同樣位於亞洲地區且IR發展已有相當規模與成效的澳門與新加坡，而其中澳門因賭場經營型態多數以「賭」為主，且地理位置、交通便捷等因素，使得澳門的觀光客多以內地為主，並且平均停留不到兩天，夜宿澳門之觀光客尚不足半數。因此，本研究認為未來澎湖國際觀光度假區之經營模式、市場客源將會與新加坡兩座IR類似，觀光客之成長趨勢亦可能會與新加坡相似。

　　本研究先依各方案之總投資規模及第一期投資規模，分別設定第一年將吸引之觀光客人數，後續則參考新加坡設置IR之後觀光客成長率分別設定各方案模擬參數；另觀光客人數亦受澎湖各項公共建設、基礎設施、環境承載等因素（如可提供床位及交通運輸能量）限制，本研究設定模型吸引觀光客人數上限為600萬人次。

　　國際觀光度假區發展子系統之可提供床位數受IR房間數、澎湖現有旅館及民宿房間數影響，研究發現，澎湖觀光客停留天數以三天兩夜居多，本研究設定模型之觀光客停留天數為三天兩夜，所以，澎湖地區房間數可提供總床位數將影響觀光客人數。即IR房間數與澎湖現有旅館及民宿房間數之總房間數，影響澎湖地區可提供的總床位數；可提供總床位數將影響觀光客人數，有足夠床位，觀光客較有可能進入澎湖地區觀光。即愈

多床位，能愈能滿足接待愈多觀光客。

本研究假設IR開發第一期為了儘早營運爭取現金收入，將以國際觀光飯店及博弈設施為主，第二期才開始擴充其他休閒娛樂設施；投資金額愈多，IR開發規模愈大，建造IR房間數即愈多。依交通部觀光局網站2013年8月統計資料，澎湖現有飯店、旅館及民宿房間數合計為4,018間；為因應即將到來之觀光人潮，相關業者視IR投資金額，以不同年均成長率，投資興建飯店、旅館、民宿，以同步擴充房間數規模、提供更舒適的服務；IR投資金額愈多，開發規模愈大，則澎湖現有旅館及民宿房間數之年均成長率愈高。

本研究參考澳門所有星級酒店近年床位配置型態，設定IR及澎湖飯店、旅館及民宿，每間房平均為2.5個床位。另參考澳門著名酒店2012年住房率，設定模型之住房率為95％。則澎湖年度內可供觀光客住宿之床位數計算方式為：

（IR房間數＋澎湖飯店旅館民宿房間數）× 2.5（床）× 95％ × 365（天）÷ 2（夜）＝每年可提供床位數

國際觀光度假區發展子系統之觀光客人數、IR房間數、澎湖現有旅館及民宿房間數、可提供床位等變數，模擬結果如**表6-1**。

◆ 模擬觀光客人數

根據三個方案模擬結果，方案3（樂觀）觀光客人數較方案1（保守）、方案2（一般）為高，成長較快，在第七年即吸引觀光客人數約300餘萬人次；在第十六年即吸引觀光客人數約500餘萬人次；在第二十年即成長至約600萬人次，並維持至第三十年。國際觀光度假區發展子系統之觀光客人數，模擬發展趨勢如**圖**6-2。

◆ 模擬可提供床位

根據三個方案模擬結果，方案3（樂觀）因初期投資金額較多，IR開

表6-1 國際觀光度假區之觀光客人數、IR房間數、澎湖現有旅館及民宿房間數、可提供床位模擬數據表

Time（年）	觀光客人數（百萬人／年）			IR房間數（房間數／年）(1)			澎湖現有旅館及民宿房間數（房間數／年）(2)			可提供床位（百萬床／年）(3)=[(1)+(2)]×2.5（床）×95%×365（天）÷2（夜）		
	方案1	方案2	方案3	方案1	方案2	方案3	方案1	方案2	方案3	方案1	方案2	方案3
1	1.00	1.33	2.00	584	584	1,168	4,420	4,420	5,223	2.17	2.17	2.77
2	1.07	1.45	2.26	584	584	1,168	4,553	4,597	5,484	2.23	2.25	2.88
3	1.12	1.54	2.48	584	584	1,168	4,689	4,781	5,758	2.29	2.33	3.00
4	1.18	1.62	2.62	1,168	1,752	1,752	4,830	4,972	6,046	2.60	2.91	3.38
5	1.24	1.71	2.76	1,168	1,752	1,752	4,975	5,171	6,349	2.66	3.00	3.51
6	1.31	1.81	2.92	1,168	1,752	1,752	5,124	5,378	6,666	2.73	3.09	3.65
7	1.39	1.91	3.08	1,168	1,752	1,752	5,278	5,593	6,999	2.79	3.18	3.79
8	1.47	2.02	3.25	1,168	1,752	1,752	5,436	5,816	7,349	2.86	3.28	3.94
9	1.55	2.13	3.43	1,168	1,752	1,752	5,599	6,049	7,717	2.93	3.38	4.10
10	1.63	2.25	3.63	1,168	1,752	1,752	5,767	6,291	8,103	3.01	3.49	4.27
11	1.73	2.38	3.83	1,168	1,752	1,752	5,940	6,543	8,508	3.08	3.60	4.45
12	1.82	2.51	4.04	1,168	1,752	1,752	6,118	6,804	8,933	3.16	3.71	4.63
13	1.92	2.65	4.27	1,168	1,752	1,752	6,302	7,077	9,380	3.24	3.83	4.82
14	2.03	2.80	4.51	1,168	1,752	1,752	6,491	7,360	9,849	3.32	3.95	5.03
15	2.15	2.96	4.76	1,168	1,752	1,752	6,686	7,654	10,341	3.40	4.08	5.24
16	2.27	3.12	5.03	1,168	1,752	1,752	6,886	7,960	10,858	3.49	4.21	5.47
17	2.39	3.30	5.31	1,168	1,752	1,752	7,093	8,279	11,401	3.58	4.35	5.70
18	2.53	3.48	5.61	1,168	1,752	1,752	7,306	8,610	11,971	3.67	4.49	5.95
19	2.67	3.68	5.92	1,168	1,752	1,752	7,525	8,954	12,570	3.77	4.64	6.21
20	2.82	3.88	6.00	1,168	1,752	1,752	7,751	9,312	13,198	3.87	4.80	6.48
21	2.98	4.10	6.00	1,168	1,752	1,752	7,983	9,685	13,858	3.97	4.96	6.77
22	3.14	4.33	6.00	1,168	1,752	1,752	8,223	10,072	14,551	4.07	5.13	7.07
23	3.32	4.57	6.00	1,168	1,752	1,752	8,469	10,475	15,279	4.18	5.30	7.38
24	3.50	4.83	6.00	1,168	1,752	1,752	8,723	10,894	16,043	4.29	5.48	7.71
25	3.70	5.10	6.00	1,168	1,752	1,752	8,985	11,330	16,845	4.40	5.67	7.73
26	3.91	5.38	6.00	1,168	1,752	1,752	9,255	11,783	17,687	4.52	5.87	7.73
27	4.13	5.69	6.00	1,168	1,752	1,752	9,532	12,254	18,571	4.64	6.07	7.73
28	4.36	6.00	6.00	1,168	1,752	1,752	9,818	12,745	19,500	4.76	6.28	7.73
29	4.60	6.00	6.00	1,168	1,752	1,752	10,113	13,254	20,475	4.89	6.50	7.73
30	4.86	6.00	6.00	1,168	1,752	1,752	10,416	13,784	21,499	5.02	6.73	7.73

資料來源：本研究模擬估計。

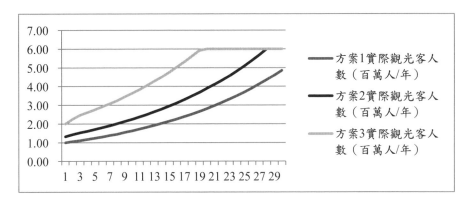

圖6-2　吸引觀光客人數模擬發展趨勢圖

資料來源：本研究模擬估計。

發規模較大，建造IR房間數即較多；相關業者也因方案3（樂觀）IR投資規模較大，即以較高年均成長率，投資興建飯店、旅館、民宿，同步擴充較多房間數；因此，方案3（樂觀）初期即較方案1（保守）及方案2（一般）能接待較多觀光客，最多可接待高達約773餘萬觀光客；方案2（一般）亦較方案1（保守）能接待較多觀光客，最多可接待高達約673餘萬觀光客。

(二)固定費用、變動費用、稅前淨利、稅後淨利

　　國際觀光度假區之稅後淨利受稅前淨利影響，稅前淨利受固定費用及變動費用影響。固定費用主要為固定資本之折舊攤銷；依「離島觀光賭場管理條例」草案第18條，為使投資者得評估經營風險及投資損益，並給予合理之觀光賭場特許營運執照期限，參考新加坡承諾觀光賭場至少得經營三十年之做法，規定觀光賭場特許營運執照有限期限為三十年。因此，本研究將每期投資金額以直線法分三十年攤提折舊費用。

　　變動費用主要包含IR之員工成本、消耗品、水電費、燃料、保養及維修、車輛、機器及設備租金、市場推廣及宣傳等經營費用。本研究以

2011年澳門各賭場年報揭露之總營運費用減去固定之折舊與攤銷費用後，除以度假、商務、博彩為目的等之「進入博彩娛樂場、度假村人數」，得到平均每位觀光客之服務成本1,361美元，即IR之經營變動費用。觀光客人數愈多則變動費用金額愈高。

國際觀光度假區發展子系統之固定費用、變動費用、稅前淨利、稅後淨利等變數，模擬結果如**表6-2**。

◆ 模擬固定費用

固定費用受投資金額影響，以三十年攤提折舊費用。根據三個方案模擬結果，方案3（樂觀）因初期投資金額、總投資金額較多，所以，每年固定費用均較方案1（保守）及方案2（一般）為多。

◆ 模擬變動費用

變動費用受觀光客人數影響，觀光客人數愈多則變動費用金額愈多。根據三個方案模擬結果，方案3（樂觀）因吸引較多觀光客人數，所以，每年變動費用均較方案1（保守）及方案2（一般）為多。

◆ 模擬稅前淨利

稅前淨利受總營運費用及IR淨營收影響。根據三個方案模擬結果，方案3（樂觀）稅前淨利均較方案1（保守）、方案2（一般）為高。

◆ 模擬稅後淨利

稅後淨利受稅前淨利及營利事業所得稅影響。根據三個方案模擬結果，方案3（樂觀）稅後淨利較方案1（保守）、方案2（一般）為高。方案1（保守）稅後淨利在第十八年突破10億美元，在第三十年突破20億美元，方案2（一般）稅後淨利在第十二年突破10億美元，在第二十四年突破20億美元。方案3（樂觀）稅後淨利在第四年突破10億美元，在第十五年突破20億美元，國際觀光度假區發展子系統之稅後淨利，模擬發展趨勢如**圖6-3**。

表6-2　國際觀光度假區之固定費用、變動費用、稅前淨利、稅後淨利模擬數據表

Time（年）	固定費用（億美元／年）			變動費用（億美元／年）			稅前淨利（億美元／年）			稅後淨利（億美元／年）		
	方案1	方案2	方案3	方案1	方案2	方案3	方案1	方案2	方案3	方案1	方案2	方案3
1	0.17	0.17	0.33	13.61	18.10	27.22	4.70	6.31	9.40	3.90	5.23	7.80
2	0.17	0.17	0.33	14.50	19.68	30.79	5.02	6.87	10.67	4.17	5.70	8.86
3	0.17	0.17	0.33	15.19	20.93	33.70	5.26	7.32	11.72	4.37	6.07	9.72
4	0.33	0.50	0.50	16.04	22.10	35.60	5.40	7.40	12.23	4.48	6.14	10.15
5	0.33	0.50	0.50	16.94	23.34	37.59	5.72	7.84	12.94	4.75	6.51	10.74
6	0.33	0.50	0.50	17.89	24.64	39.70	6.06	8.31	13.69	5.03	6.90	11.37
7	0.33	0.50	0.50	18.89	26.02	41.92	6.42	8.81	14.49	5.33	7.31	12.03
8	0.33	0.50	0.50	19.95	27.48	44.27	6.80	9.33	15.33	5.64	7.74	12.72
9	0.33	0.50	0.50	21.06	29.02	46.75	7.20	9.88	16.21	5.97	8.20	13.46
10	0.33	0.50	0.50	22.24	30.65	49.36	7.62	10.46	17.15	6.32	8.68	14.24
11	0.33	0.50	0.50	23.49	32.36	52.13	8.62	11.83	19.37	7.15	9.82	16.07
12	0.33	0.50	0.50	24.81	34.17	55.05	9.12	12.52	20.48	7.57	10.39	17.00
13	0.33	0.50	0.50	26.19	36.09	58.13	9.65	13.25	21.65	8.01	11.00	17.97
14	0.33	0.50	0.50	27.66	38.11	61.39	10.21	14.02	22.89	8.47	11.64	19.00
15	0.33	0.50	0.50	29.21	40.24	64.82	10.80	14.84	24.20	8.96	12.31	20.09
16	0.33	0.50	0.50	30.85	42.50	68.45	11.03	15.16	24.73	9.16	12.58	20.52
17	0.33	0.50	0.50	32.57	44.88	72.29	11.67	16.04	26.14	9.69	13.31	21.70
18	0.33	0.50	0.50	34.40	47.39	76.34	12.34	16.96	27.63	10.25	14.08	22.94
19	0.33	0.50	0.50	36.32	50.04	80.61	13.05	17.94	29.21	10.83	14.89	24.24
20	0.33	0.50	0.50	38.36	52.84	81.66	13.80	18.98	29.60	11.46	15.75	24.56
21	0.33	0.50	0.50	40.51	55.80	81.66	15.61	21.47	31.65	12.96	17.82	26.27
22	0.33	0.50	0.50	42.77	58.93	81.66	16.51	22.70	31.65	13.70	18.84	26.27
23	0.33	0.50	0.50	45.17	62.23	81.66	17.45	24.00	31.65	14.48	19.92	26.27
24	0.33	0.50	0.50	47.70	65.71	81.66	18.44	25.37	31.65	15.31	21.06	26.27
25	0.33	0.50	0.50	50.37	69.39	81.66	19.50	26.82	31.65	16.18	22.26	26.27
26	0.33	0.50	0.50	53.19	73.28	81.66	20.02	27.54	30.75	16.62	22.86	25.52
27	0.33	0.50	0.50	56.17	77.38	81.66	21.16	29.11	30.75	17.56	24.16	25.52
28	0.33	0.50	0.50	59.31	81.66	81.66	22.36	30.75	30.75	18.56	25.52	25.52
29	0.33	0.50	0.50	62.64	81.66	81.66	23.64	30.75	30.75	19.62	25.52	25.52
30	0.33	0.50	0.50	66.14	81.66	81.66	24.98	30.75	30.75	20.73	25.52	25.52

資料來源：本研究模擬估計。

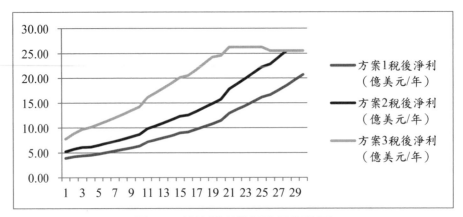

圖6-3　稅後淨利模擬發展趨勢圖

資料來源：本研究模擬估計。

二、交通建設子系統

　　澎湖屬離島，在地理上受到海洋的阻隔，因此對外的運輸需靠海運與空運，交通運輸能量將對進入澎湖地區之觀光客人數產生影響。澎湖現擁有馬公國際機場以及可停泊萬噸以上輪船的馬公港，發展博弈事業首先需加強澎湖與本島間交通便利程度。

　　海運的部分，依交通部運輸研究所（2012）「台灣與各離島間（含兩岸航線）海運整體運輸規劃」資料，澎湖現與台灣海運交通計有兩個航線七艘客輪，每日單程滿載客量為2,666人，全年單程最大載客量約為793,327人次。未來澎湖IR開始營運之後將吸引大量觀光客，除了搭乘飛機迅速抵達之外，搭乘郵輪享受慢活悠閒海洋風光也將會是未來觀光客前往澎湖的熱門選項，馬公港在我國離島港口中具極大郵輪觀光發展條件，依交通部運輸研究所（2012）「台灣與各離島間（含兩岸航線）海運整體運輸規劃」資料顯示，可靠泊4萬噸以下客輪，也曾創下停泊5萬噸級郵輪（寶瓶星號）的紀錄。因此，未來海上交通部分將可能汰換現有航線之小型船舶，改採新型、舒適、快捷之客輪，並規劃固定航班方便觀光客

搭乘。

　　本研究假設從IR興建到開始營運期間，海上交通為因應即將到來之觀光客人潮，相關業者為提供更舒適的服務，將同步汰換舊有小型船舶。本研究依各方案分別設定初始海運能量，後續則配合觀光客人數成長之海上交通需求，運量逐步擴充成長。

　　空運的部分，依民航局2012年民航統計，馬公機場與各航線2012年可售座位約為280萬個（單程約140萬人次），係因淡旺季、尖離峰、大小航機混合服務下的「實際服務容量」，且幾乎是國內航線運量，國際包機很少。澎湖是一離島，空運是最重要的交通方式。因應IR所帶來觀光客之交通需求，航空公司未來短期將可能租賃、調借大型飛機支應，長期則會投資購置新機，而因應國際航線旅客，華航、長榮或將會直接投入經營定期航班，外籍航空公司、甚至私人飛機也可能會參與營運，依現階段各航空公司服務能量（可售座位總數），還有甚多可成長空間。

　　本研究假設從IR興建到開始營運期間，空中交通為因應即將到來之觀光客人潮，航空公司為了提供更舒適的服務、爭取觀光客運輸市場，將調借、租賃或購置大型飛機，來增加運量。本研究依各方案分別設定初始空運能量，後續則配合觀光客人數成長之空運需求，運量逐步擴充成長，同時本研究亦假設為因應大量觀光客，未來航廈勢必擴建或增建，機場客運年容量將由440萬成長至1,200萬（單程約600萬）。

　　另本研究亦考量未來澎湖居民每年度海、空運交通需求，依民航局2012年民航統計年報，2012年馬公機場實際運輸人數約210萬，即乘坐飛機進入澎湖約為105萬人次，扣除2012年觀光客約70萬人次，即澎湖居民2012年約有35萬個空運座位需求。本研究預估假設未來澎湖居民每年度海、空運交通需求約50萬人次。則澎湖年度內單程可運輸觀光客人次計算方式為：

　　（海運單程運量＋空運單程運量）－50萬人次＝每年單程可運輸觀光客人次

　　交通建設子系統之觀光客人數、海運運輸能量、空運運輸能量、交通運輸能量等變數，模擬結果如**表**6-3。根據三個方案模擬結果，海、空運運輸能量，為因應觀光客進入澎湖地區，皆有其年成長率，每年呈現運輸能量成長趨勢，並影響整體交通運輸能量；惟受限本身腹地及其他因素影響，成長仍有上限，以至於交通運輸能量成長有限。方案3（樂觀）交通運輸能量較方案1（保守）、方案2（一般）為高，最高成長至約可運輸7.46餘百萬人次，其中，方案2（保守）交通運輸能量又較方案1（一般）為高，最高成長至約可運輸6.9餘百萬人次。交通建設子系統之交通運輸能量，模擬發展趨勢如**圖**6-4。

　　因應國際觀光度假區營運後帶來大量觀光客，澎湖若要成為國際度假島嶼，便捷對外海空運輸以拓展客源是為首要。交通之硬體建設在澎湖縣政府多年經營下，已具基本運輸規模，馬公機場與馬公港均已有國際包機或國際郵輪營運經驗，未來配套進行相關設施之擴充整建，應足以支應觀光客與當地居民的交通需求。澎湖海空交通之可運輸觀光客人次，方案1顯示，如航廈、碼頭等設施，及海、空航班運量能配合觀光客人數成長而擴充，交通運輸能量足夠觀光客及澎湖居民每年交通所需，方案2、3亦同。

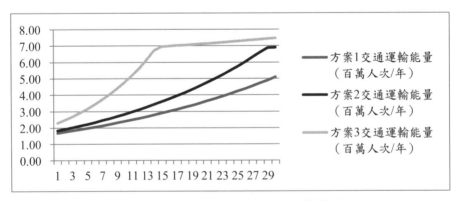

圖6-4　交通運輸能量模擬發展趨勢圖

資料來源：本研究模擬估計。

表6-3　交通建設之觀光客人數、海運運輸能量、空運運輸能量、交通運輸能量模擬數據表

Time（年）	觀光客人數（百萬人／年）			海運運輸能量（百萬人次／年）(1)			空運運輸能量（百萬人次／年）(2)			交通運輸能量（百萬人次／年）(3)＝(1)＋(2)−50萬人次		
	方案1	方案2	方案3	方案1	方案2	方案3	方案1	方案2	方案3	方案1	方案2	方案3
1	1.00	1.33	2.00	0.79	0.79	1.11	1.40	1.54	1.68	1.69	1.83	2.29
2	1.07	1.45	2.26	0.80	0.81	1.13	1.46	1.62	1.85	1.76	1.92	2.48
3	1.12	1.54	2.48	0.81	0.82	1.15	1.51	1.70	2.03	1.83	2.02	2.68
4	1.18	1.62	2.62	0.83	0.84	1.17	1.57	1.78	2.24	1.90	2.12	2.91
5	1.24	1.71	2.76	0.84	0.86	1.20	1.64	1.87	2.46	1.98	2.23	3.16
6	1.31	1.81	2.92	0.85	0.87	1.22	1.70	1.97	2.71	2.05	2.34	3.43
7	1.39	1.91	3.08	0.86	0.89	1.25	1.77	2.06	2.98	2.14	2.45	3.72
8	1.47	2.02	3.25	0.88	0.91	1.27	1.84	2.17	3.27	2.22	2.57	4.04
9	1.55	2.13	3.43	0.89	0.93	1.30	1.92	2.28	3.60	2.31	2.70	4.40
10	1.63	2.25	3.63	0.90	0.94	1.32	1.99	2.39	3.96	2.40	2.83	4.78
11	1.73	2.38	3.83	0.92	0.96	1.35	2.07	2.51	4.36	2.49	2.97	5.21
12	1.82	2.51	4.04	0.93	0.98	1.38	2.16	2.63	4.79	2.59	3.12	5.67
13	1.92	2.65	4.27	0.94	1.00	1.40	2.24	2.77	5.27	2.69	3.27	6.18
14	2.03	2.80	4.51	0.96	1.02	1.43	2.33	2.90	5.80	2.79	3.43	6.73
15	2.15	2.96	4.76	0.97	1.04	1.46	2.42	3.05	6.38	2.90	3.59	6.96
16	2.27	3.12	5.03	0.99	1.06	1.49	2.52	3.20	7.02	3.01	3.76	6.99
17	2.39	3.30	5.31	1.00	1.08	1.52	2.62	3.36	7.72	3.12	3.95	7.02
18	2.53	3.48	5.61	1.02	1.11	1.55	2.73	3.53	8.49	3.24	4.14	7.05
19	2.67	3.68	5.92	1.03	1.13	1.58	2.84	3.71	9.34	3.37	4.33	7.08
20	2.82	3.88	6.00	1.05	1.15	1.61	2.95	3.89	10.27	3.50	4.54	7.11
21	2.98	4.10	6.00	1.06	1.17	1.64	3.07	4.09	11.30	3.63	4.76	7.14
22	3.14	4.33	6.00	1.08	1.20	1.68	3.19	4.29	12.43	3.77	4.99	7.18
23	3.32	4.57	6.00	1.10	1.22	1.71	3.32	4.50	13.68	3.91	5.23	7.21
24	3.50	4.83	6.00	1.11	1.25	1.74	3.45	4.73	15.04	4.06	5.48	7.24
25	3.70	5.10	6.00	1.13	1.27	1.78	3.59	4.97	16.55	4.22	5.74	7.28
26	3.91	5.38	6.00	1.15	1.30	1.81	3.73	5.21	18.20	4.38	6.01	7.31
27	4.13	5.69	6.00	1.16	1.32	1.85	3.88	5.48	20.02	4.54	6.30	7.35
28	4.36	6.00	6.00	1.18	1.35	1.89	4.04	5.75	22.02	4.72	6.60	7.39
29	4.60	6.00	6.00	1.20	1.38	1.93	4.20	6.04	24.23	4.90	6.88	7.43
30	4.86	6.00	6.00	1.22	1.40	1.96	4.37	6.34	26.65	5.08	6.90	7.46

資料來源：本研究模擬估計。

三、經濟效益子系統

　　本研究參考澳門、新加坡的博弈發展經驗及數據，建構系統動態模型，推估澎湖設置國際觀光度假區後，所帶來政府稅收及經濟產值的變化。

　　估算觀光客平均每人於IR內消費金額，再乘上觀光客人數，可得IR之整體營收，其中包含博弈收入及非博弈之相關收益（如住宿、餐飲、零售等），並可進一步推算模型「經濟效益」子系統中，中央政府特許費、地方政府博弈特別稅、公益目的基金、嗜賭防治基金、營利事業所得稅等政府相關稅費收入。因此本研究以澳門資料進行觀光客平均每人於IR內消費金額之推估，以「澳門娛樂場博弈與非博弈整體營收」除以估算之「進入博彩娛樂場、度假村消費人數」，得到觀光客平均每人於IR內消費（含博弈及非博弈活動）金額為2,136美元。

(一)博弈總稅費

　　IR博弈收入及非博弈收入的部分，本研究假設IR開發第一期為了儘早營運爭取現金收入，將以國際觀光飯店及博弈設施為主，第二期才開始擴充其他休閒娛樂設施，同時參照各國博弈發展經驗，本研究假設IR博弈及非博弈收入比例將隨著IR的發展及觀光客旅遊型態而轉型改變。模型設定第一至十年博弈收入與非博弈收入比例為9：1；第十一至二十年比例為8：2；第二十一至三十年比例則為7：3。

　　中央政府特許費的部分，依「離島觀光賭場管理條例」草案第77條規定略以：「觀光博弈業應於取得觀光賭場特許營運執照之日起，以觀光賭場每月博弈營業收入為計算基礎，按月向主管機關繳納觀光博弈業特許費。觀光博弈業特許費，依取得觀光賭場特許營業執照期間，按每月博弈營業收入比率收取，其基準如下：一、第一年至第十五年：百分之七。二、第十六年至第二十五年：百分之八。三、第二十六年起：百分之

九。」本研究爰依法律規定，將「中央政府特許費」費率設定第一年至第十五年：7%；第十六年至第二十五年：8%；第二十六年起：9%。

　　地方政府博弈特別稅的部分，依「離島觀光賭場管理條例」草案第78條規定略以：「觀光賭場所在縣（市）政府得以觀光博弈業之博弈營業收入為計算基礎，按月徵收博弈特別稅；其稅率最高不得超過觀光博弈業每月博弈營業收入之百分之七。」本研究爰依法律規定，將「地方博弈特別稅」稅率設定為博弈營業收入之7%。

　　公益目的基金的部分，依「離島觀光賭場管理條例」草案第80條規定略以：「觀光博弈業每年應將博弈營業收入百分之零點五予主管機關，供辦理教育、文化、社會福利、醫療及公共衛生公益支出之用。」本研究爰依法律規定，將「公益目的基金」費率設定為博弈營業收入之0.5%。

　　嗜賭防治基金的部分，依「離島觀光賭場管理條例」草案第81條規定略以：「為進行嗜賭防制工作，主管機關應成立財團法人嗜賭防制基金會。觀光博弈業每年應提撥博弈營業收入百分之零點五之金額，捐贈財團法人嗜賭防制基金會。」。本研究爰依法律規定，將「嗜賭防制基金」費率設定為博弈營業收入之0.5%。

　　經濟效益子系統之中央政府特許費、地方政府博弈特別稅、公益目的基金、嗜賭防治基金、博弈總稅費等變數，模擬結果如**表6-4**。

　　根據三個方案模擬結果，方案3（樂觀）中央政府特許費較方案1（保守）、方案2（一般）為高。方案1（保守）中央政府特許費在第十八年突破100億元台幣。方案2（一般）中央政府特許費在第十四年突破100億元台幣；在第二十六年突破200億元台幣。方案3（樂觀）中央政府特許費在第四年突破100億元台幣；在第十六年突破200億元台幣。方案3（樂觀）地方特別稅收較方案1（保守）、方案2（一般）為高。方案1（保守）地方特別稅收在第二十年突破100億元台幣。方案2（一般）地方特別稅收在第十四年突破100億元台幣。方案3（樂觀）地方特別稅收在第四年突破100億元台幣；在第十八年突破200億元台幣。經濟效益子系統之中央

表6-4 中央政府特許費、地方政府博弈特別稅、公益目的基金、嗜賭防治基金、博弈總稅費模擬數據表

Time (年)	中央政府特許費 (億台幣) (1)			地方政府博弈特別稅 (億台幣) (2)			公益目的基金 (億台幣) (3)			嗜賭防治基金 (億台幣) (4)			博弈總稅費 (億台幣) (5)=(1)+(2)+(3)+(4)		
	方案1	方案2	方案3	方案1	方案2	方案3	方案1	方案2	方案3	方案1	方案2	方案3	方案1	方案2	方案3
1	40.37	53.69	80.74	40.37	53.69	80.74	2.88	3.84	5.77	2.88	3.84	5.77	86.51	115.06	173.02
2	43.01	58.38	91.32	43.01	58.38	91.32	3.07	4.17	6.52	3.07	4.17	6.52	92.17	125.10	195.68
3	45.06	62.08	99.96	45.06	62.08	99.96	3.22	4.43	7.14	3.22	4.43	7.14	96.55	133.02	214.20
4	47.58	65.55	105.59	47.58	65.55	105.59	3.40	4.68	7.54	3.40	4.68	7.54	101.96	140.47	226.27
5	50.25	69.22	111.51	50.25	69.22	111.51	3.59	4.94	7.96	3.59	4.94	7.96	107.67	148.33	238.94
6	53.06	73.10	117.75	53.06	73.10	117.75	3.79	5.22	8.41	3.79	5.22	8.41	113.70	156.64	252.32
7	56.03	77.19	124.34	56.03	77.19	124.34	4.00	5.51	8.88	4.00	5.51	8.88	120.07	165.41	266.45
8	59.17	81.52	131.31	59.17	81.52	131.31	4.23	5.82	9.38	4.23	5.82	9.38	126.79	174.68	281.37
9	62.48	86.08	138.66	62.48	86.08	138.66	4.46	6.15	9.90	4.46	6.15	9.90	133.89	184.46	297.13
10	65.98	90.90	146.43	65.98	90.90	146.43	4.71	6.49	10.46	4.71	6.49	10.46	141.39	194.79	313.77
11	61.93	85.33	137.45	61.93	85.33	137.45	4.42	6.09	9.82	4.42	6.09	9.82	132.72	182.84	294.53
12	65.40	90.10	145.14	65.40	90.10	145.14	4.67	6.44	10.37	4.67	6.44	10.37	140.15	193.08	311.02
13	69.06	95.15	153.27	69.06	95.15	153.27	4.93	6.80	10.95	4.93	6.80	10.95	148.00	203.89	328.44
14	72.93	100.48	161.85	72.93	100.48	161.85	5.21	7.18	11.56	5.21	7.18	11.56	156.28	215.31	346.83
15	77.02	106.11	170.92	77.02	106.11	170.92	5.50	7.58	12.21	5.50	7.58	12.21	165.04	227.37	366.25
16	92.95	128.05	206.27	81.33	112.05	180.49	5.81	8.00	12.89	5.81	8.00	12.89	185.90	256.11	412.54
17	98.15	135.22	217.82	85.88	118.32	190.60	6.13	8.45	13.61	6.13	8.45	13.61	196.31	270.45	435.65
18	103.65	142.80	230.02	90.69	124.95	201.27	6.48	8.92	14.38	6.48	8.92	14.38	207.30	285.59	460.04
19	109.45	150.79	242.90	95.77	131.94	212.54	6.84	9.42	15.18	6.84	9.42	15.18	218.91	301.59	485.81
20	115.58	159.24	246.07	101.14	139.33	215.31	7.22	9.95	15.38	7.22	9.95	15.38	231.17	318.48	492.13
21	106.80	147.14	215.31	93.45	128.74	188.40	6.67	9.20	13.46	6.67	9.20	13.46	213.60	294.27	430.62
22	112.78	155.38	215.31	98.68	135.95	188.40	7.05	9.71	13.46	7.05	9.71	13.46	225.56	310.75	430.62
23	119.10	164.08	215.31	104.21	143.57	188.40	7.44	10.25	13.46	7.44	10.25	13.46	238.19	328.15	430.62
24	125.77	173.27	215.31	110.05	151.61	188.40	7.86	10.83	13.46	7.86	10.83	13.46	251.53	346.53	430.62
25	132.81	182.97	215.31	116.21	160.10	188.40	8.30	11.44	13.46	8.30	11.44	13.46	265.62	365.94	430.62
26	157.78	217.37	242.22	122.72	169.06	188.40	8.77	12.08	13.46	8.77	12.08	13.46	298.02	410.58	457.53
27	166.61	229.54	242.22	129.59	178.53	188.40	9.26	12.75	13.46	9.26	12.75	13.46	314.71	433.57	457.53
28	175.94	242.22	242.22	136.84	188.40	188.40	9.77	13.46	13.46	9.77	13.46	13.46	332.33	457.53	457.53
29	185.79	242.22	242.22	144.51	188.40	188.40	10.32	13.46	13.46	10.32	13.46	13.46	350.95	457.53	457.53
30	196.20	242.22	242.22	152.60	188.40	188.40	10.90	13.46	13.46	10.90	13.46	13.46	370.60	457.53	457.53

資料來源：本研究模擬估計。

政府特許費、地方政府博弈特別稅，模擬發展趨勢如**圖6-5**、**圖6-6**。

　　本研究參考澳門的數據進行模擬分析，IR將帶給政府包含「中央政府特許費」、地方政府「博弈特別稅」、「公益目的基金」、「嗜賭防治基金」等各項博弈稅費的收入將相當可觀。

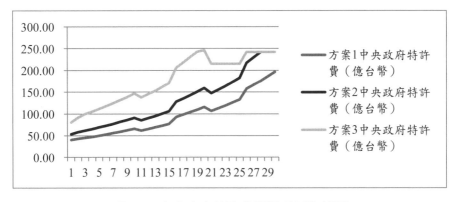

圖6-5　中央政府特許費模擬發展趨勢圖

資料來源：本研究模擬估計。

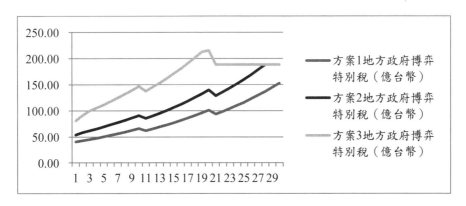

圖6-6　地方政府博弈特別稅模擬發展趨勢圖

資料來源：本研究模擬估計。

(二)IR淨營收、博弈淨收入、IR總營收

　　IR淨營收的部分，則受IR非博弈收入及博弈淨收入等變數影響，其中，博弈淨收入又受IR博弈收入及博弈總稅費等變數影響。另IR非博弈收入及IR博弈收入等變數影響IR總營收。經濟效益子系統之觀光客人數、IR博弈收入、IR非博弈收入、IR總營收、博弈淨收入、IR淨營收等變數，模擬結果如**表6-5**。

(三)模擬IR總營收

　　IR總營收受觀光客人數、IR博弈收入及IR非博弈收入影響。根據三個方案模擬結果，方案3（樂觀）IR總營收較方案1（保守）、方案2（一般）為高；方案3（樂觀）IR博弈收入亦較方案1（保守）、方案2（一般）為高。方案1（保守）IR總營收在第十七年突破50億美元，在第三十年突破100億美元；IR博弈收入在第二十四年突破50億美元。方案2（一般）IR總營收在第十一年突破50億美元，在第二十四年突破100億美元；IR博弈收入在第十五年突破50億美元。方案3（樂觀）IR總營收在第三年突破50億美元，在第十五年突破100億美元；IR博弈收入在第四年突破50億美元，在第十九年突破100億美元。經濟效益子系統之IR博弈收入、IR非博弈收入及IR總營收，模擬發展趨勢如**圖6-7**、**圖6-8**、**圖6-9**。

(四)模擬博弈淨收入

　　博弈淨收入受IR博弈收入及博弈總稅費影響。根據三個方案模擬結果，方案3（樂觀）博弈淨收入較方案1（保守）、方案2（一般）為高。方案1（保守）博弈淨收入在第二十七年突破50億美元；方案2（一般）博弈淨收入在第十九年突破50億美元；方案3（樂觀）博弈淨收入在第七年突破50億美元。

表6-5　IR營收及地方特別稅模擬數據表

Time (年)	觀光客人數 （百萬人／年）			IR博弈收入（億美元） (1)			IR非博弈收入（億美元） (2)		
	方案1	方案2	方案3	方案1	方案2	方案3	方案1	方案2	方案3
1	1.00	1.33	2.00	19.22	25.57	38.45	2.14	2.84	4.27
2	1.07	1.45	2.26	20.48	27.80	43.48	2.28	3.09	4.83
3	1.12	1.54	2.48	21.46	29.56	47.60	2.38	3.28	5.29
4	1.18	1.62	2.62	22.66	31.22	50.28	2.52	3.47	5.59
5	1.24	1.71	2.76	23.93	32.96	53.10	2.66	3.66	5.90
6	1.31	1.81	2.92	25.27	34.81	56.07	2.81	3.87	6.23
7	1.39	1.91	3.08	26.68	36.76	59.21	2.96	4.08	6.58
8	1.47	2.02	3.25	28.18	38.82	62.53	3.13	4.31	6.95
9	1.55	2.13	3.43	29.75	40.99	66.03	3.31	4.55	7.34
10	1.63	2.25	3.63	31.42	43.29	69.73	3.49	4.81	7.75
11	1.73	2.38	3.83	29.49	40.63	65.45	7.37	10.16	16.36
12	1.82	2.51	4.04	31.14	42.91	69.12	7.79	10.73	17.28
13	1.92	2.65	4.27	32.89	45.31	72.99	8.22	11.33	18.25
14	2.03	2.80	4.51	34.73	47.85	77.07	8.68	11.96	19.27
15	2.15	2.96	4.76	36.67	50.53	81.39	9.17	12.63	20.35
16	2.27	3.12	5.03	38.73	53.36	85.95	9.68	13.34	21.49
17	2.39	3.30	5.31	40.90	56.34	90.76	10.22	14.09	22.69
18	2.53	3.48	5.61	43.19	59.50	95.84	10.80	14.87	23.96
19	2.67	3.68	5.92	45.61	62.83	101.21	11.40	15.71	25.30
20	2.82	3.88	6.00	48.16	66.35	102.53	12.04	16.59	25.63
21	2.98	4.10	6.00	44.50	61.31	89.71	19.07	26.27	38.45
22	3.14	4.33	6.00	46.99	64.74	89.71	20.14	27.75	38.45
23	3.32	4.57	6.00	49.62	68.37	89.71	21.27	29.30	38.45
24	3.50	4.83	6.00	52.40	72.19	89.71	22.46	30.94	38.45
25	3.70	5.10	6.00	55.34	76.24	89.71	23.72	32.67	38.45
26	3.91	5.38	6.00	58.44	80.51	89.71	25.04	34.50	38.45
27	4.13	5.69	6.00	61.71	85.01	89.71	26.45	36.43	38.45
28	4.36	6.00	6.00	65.16	89.71	89.71	27.93	38.45	38.45
29	4.60	6.00	6.00	68.81	89.71	89.71	29.49	38.45	38.45
30	4.86	6.00	6.00	72.67	89.71	89.71	31.14	38.45	38.45

資料來源：本研究模擬估計。

（續）表6-5　IR營收及地方特別稅模擬數據表

IR總營收（億美元）(3)＝(1)＋(2)			博弈淨收入（億美元）(4)＝(1)－博弈總稅費			IR淨營收（億美元）(5)＝(2)＋(4)		
方案1	方案2	方案3	方案1	方案2	方案3	方案1	方案2	方案3
21.36	28.41	42.72	16.34	21.73	32.68	18.48	24.57	36.95
22.76	30.89	48.32	17.41	23.63	36.96	19.69	26.72	41.79
23.84	32.84	52.89	18.24	25.13	40.46	20.62	28.41	45.75
25.18	34.68	55.87	19.26	26.53	42.74	21.78	30.00	48.33
26.59	36.63	59.00	20.34	28.02	45.13	23.00	31.68	51.03
28.07	38.68	62.30	21.48	29.59	47.66	24.28	33.46	53.89
29.65	40.84	65.79	22.68	31.24	50.33	25.64	35.33	56.91
31.31	43.13	69.47	23.95	32.99	53.15	27.08	37.31	60.10
33.06	45.55	73.37	25.29	34.84	56.12	28.60	39.40	63.46
34.91	48.10	77.47	26.71	36.79	59.27	30.20	41.60	67.01
36.87	50.79	81.81	25.07	34.54	55.63	32.44	44.69	71.99
38.93	53.63	86.39	26.47	36.47	58.75	34.26	47.20	76.03
41.11	56.64	91.23	27.95	38.51	62.04	36.18	49.84	80.28
43.41	59.81	96.34	29.52	40.67	65.51	38.20	52.63	84.78
45.84	63.16	101.74	31.17	42.95	69.18	40.34	55.58	89.53
48.41	66.69	107.43	32.53	44.82	72.20	42.21	58.16	93.68
51.12	70.43	113.45	34.35	47.33	76.24	44.58	61.41	98.93
53.98	74.37	119.80	36.28	49.98	80.51	47.07	64.85	104.47
57.01	78.54	126.51	38.31	52.78	85.02	49.71	68.49	110.32
60.20	82.94	128.16	40.45	55.73	86.12	52.49	72.32	111.76
63.57	87.58	128.16	37.38	51.50	75.36	56.45	77.77	113.81
67.13	92.49	128.16	39.47	54.38	75.36	59.61	82.13	113.81
70.89	97.66	128.16	41.68	57.43	75.36	62.95	86.73	113.81
74.86	103.13	128.16	44.02	60.64	75.36	66.48	91.58	113.81
79.05	108.91	128.16	46.48	64.04	75.36	70.20	96.71	113.81
83.48	115.01	128.16	48.50	66.82	74.46	73.55	101.32	112.91
88.15	121.45	128.16	51.22	70.56	74.46	77.66	107.00	112.91
93.09	128.16	128.16	54.09	74.46	74.46	82.01	112.91	112.91
98.30	128.16	128.16	57.11	74.46	74.46	86.61	112.91	112.91
103.81	128.16	128.16	60.31	74.46	74.46	91.46	112.91	112.91

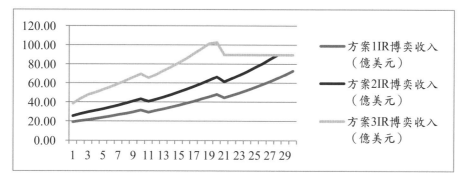

圖6-7　IR博奕收入模擬發展趨勢圖

資料來源：本研究模擬估計。

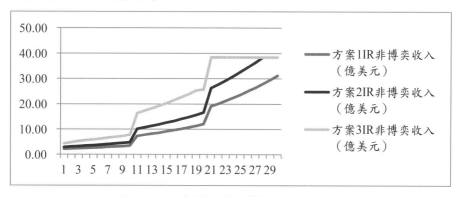

圖6-8　IR非博奕收入模擬發展趨勢圖

資料來源：本研究模擬估計。

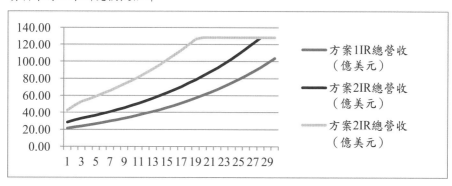

圖6-9　IR總營收模擬發展趨勢圖

資料來源：本研究模擬估計。

(五)模擬IR淨營收

　　IR淨營收受IR非博弈收入及博弈淨收入影響。根據三個方案模擬結果，方案3（樂觀）IR淨營收較方案1（保守）、方案2（一般）為高。方案1（保守）IR淨營收在第二十年突破50億美元；方案2（一般）IR淨營收在第十四年突破50億美元，在第二十六年突破100億美元；方案3（樂觀）IR淨營收在第五年突破50億美元，在第十八年突破100億美元。經濟效益子系統之IR淨營收，模擬發展趨勢如**圖6-10**。

　　本研究參考澳門、新加坡的博弈發展經驗及數據，建構系統動態模型推估澎湖設置國際觀光度假區後，所帶來經濟產值的變化，依據各方案模擬的結果顯示，博弈產業預期仍會持續帶來可觀的經濟效益，相信對當地的經濟情況能有極為正向的助益。

四、地區永續發展子系統

　　觀光產業的範疇相當的廣，博弈娛樂事業也是觀光產業的一種，若一地區設立了觀光賭場，將提升觀光業產值，並且會連帶的帶動了其他相

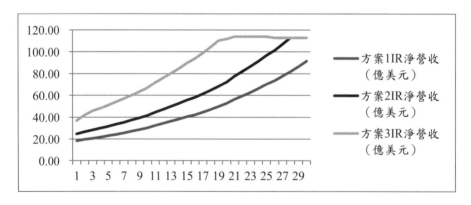

圖6-10　IR淨營收模擬發展趨勢圖

資料來源：本研究模擬估計。

關產業的發展，所創造的就業機會也將使澎湖居住人口增加，由於觀光客及人口的成長，也帶動了周邊產業的發展，如IR周邊與觀光活動相關之住宿服務業、餐飲業、陸上運輸業、航空運輸業、汽車租賃業、旅行業、藝文及休閒服務業、零售業等所產生的影響與效益，增加更多的工作機會。過去許多研究皆顯示開放賭場確實能增加就業機會，研究顯示，賭場產業直接與間接創造了工作機會和薪資收入，且賭場的營業提供了立即的工作機會，並因其給付的工資與稅賦而影響了當地經濟。賭場設立對於工作機會的增加是獲得大多數學者專家與研究機構所支持的。

開放觀光賭場或許會對社會帶來衝擊，在期待藉由博弈產業創造最大產值的同時，對於開放觀光賭場對社會將帶來何種負面效應與衝擊，都應於事前審慎評估與規劃。在我國相關文獻的論述中，呈現出民眾對地區設置觀光賭場最大的疑慮似乎都是治安問題方面；當大量的人潮湧入、大批的現金流動、一大群贏錢或輸錢的賭客在街頭出現，感覺上可能會導致犯罪數量大增，犯罪率應該會激增。由國內民意調查結果所呈現的民眾認知，和針對「博弈產業對地區整體犯罪率之影響」的國外相關研究結果相互比較，可以看出兩者之間有相當大的落差。足見「治安」是民眾認為設置觀光賭場後所首先必須處理的問題。本次研究針對澎湖地區的現況，以及對設置觀光賭場在治安層面影響之分析，以降低發展觀光賭場之社會影響。

相較於澳門與大陸內地相連結，澎湖屬於封閉的離島地區，有利於遏止犯罪的發生，加上澎湖原本的警政與治安防治工作已有良好的基礎與成效，未來博弈產業發展之後，澎湖民眾所得提高、失業率降低，影響犯罪的危險因子減少。因此本研究認為澎湖未來治安犯罪率應介於新加坡及澳門之間，且對於博弈產業的管理，我國係仿效星國高度管制的做法，加上業者的自律機制、罪犯之犯罪成本較高，因此未來澎湖設置國際觀光度假區後，犯罪率的變化趨勢與新加坡相似逐年下降。新加坡兩座綜合娛樂城於2010年相繼開幕，帶來大量觀光人潮，然而在其高度監管政策、嚴謹

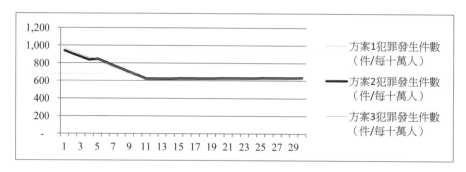

圖6-11　犯罪發生件數模擬發展趨勢圖

資料來源：本研究模擬估計。

的博弈管理體系之下，整體犯罪率由2006年每十萬人756件，逐年下降至
2012年每十萬人581件，犯罪率平均每年遞減約4%，顯示只要管控得宜，
博弈產業並未造成治安惡化。本研究假設犯罪率每年遞減4%，連續遞減
十年後不再遞減。

　　模擬犯罪發生件數，根據三個方案模擬結果，犯罪發生件數受犯
罪率、實際觀光客人數及澎湖居住總人口影響，方案1（保守）、方案2
（一般）、方案3（樂觀）之犯罪發生件數皆由約900餘件逐年降至約600
餘件。地區永續發展子系統之犯罪發生件數，模擬發展趨勢如**圖6-11**。

　　地區永續發展子系統之現有人口數、遷入就業人口、澎湖居住總人
口、失業人口、犯罪發生件數等變數，模擬結果如**表6-6**。

　　在三個模擬方案中，每十萬人犯罪件數由第一年的940件，逐年降至
第十年之後，均控制在600餘件；如澎湖在設置IR後採類似新加坡高度監
控管制的做法，犯罪率及犯罪件數將呈現下降的趨勢。

五、民生基礎建設子系統

　　淡水供給的部分，澎湖為水資源匱乏地區，依經濟部能源局澎湖低
碳島規劃網站資料顯示，澎湖水庫、海淡廠每日可供水量為27,200噸，其

表6-6 地區永續發展子系統之現有人口數、遷入就業人口、澎湖居住總人口、失業人口、
犯罪發生件數模擬數據表

Time (年)	現有人口數（人／年）(1)			遷入就業人口（人／年）(2)			澎湖居住總人口（人／年）(3)=(1)+(2)			失業人口（人／年）			犯罪發生件數（件／年）		
	方案1	方案2	方案3	方案1	方案2	方案3	方案1	方案2	方案3	方案1	方案2	方案3	方案1	方案2	方案3
1	98,843	98,843	98,843	1,121	1,121	4,048	99,964	99,964	102,891	1,806	1,806	1,806	940	940	968
2	98,942	98,942	98,942	1,121	1,121	4,048	100,063	100,063	102,990	1,687	1,687	1,687	905	905	932
3	99,041	99,041	99,041	1,240	1,240	4,167	100,281	100,281	103,208	1,568	1,568	1,568	871	871	896
4	99,140	99,140	99,140	1,359	1,359	4,286	100,499	100,499	103,426	1,449	1,449	1,449	836	836	861
5	99,239	99,239	99,239	4,405	7,332	7,332	103,644	106,571	106,571	1,329	1,329	1,329	825	849	849
6	99,338	99,338	99,338	4,525	7,452	7,452	103,863	106,790	106,790	1,210	1,210	1,210	789	812	812
7	99,438	99,438	99,438	4,644	7,571	7,571	104,082	107,009	107,009	1,090	1,090	1,090	753	775	775
8	99,537	99,537	99,537	4,764	7,691	7,691	104,301	107,228	107,228	969	969	969	717	738	738
9	99,637	99,637	99,637	4,885	7,812	7,812	104,522	107,449	107,449	849	849	849	681	700	700
10	99,736	99,736	99,736	5,005	7,932	7,932	104,741	107,668	107,668	850	850	850	645	663	663
11	99,836	99,836	99,836	5,004	7,931	7,931	104,840	107,767	107,767	851	851	851	607	624	624
12	99,936	99,936	99,936	5,003	7,930	7,930	104,939	107,866	107,866	851	851	851	608	625	625
13	100,036	100,036	100,036	5,003	7,930	7,930	105,039	107,966	107,966	852	852	852	609	626	626
14	100,136	100,136	100,136	5,002	7,929	7,929	105,138	108,065	108,065	853	853	853	609	626	626
15	100,236	100,236	100,236	5,001	7,928	7,928	105,237	108,164	108,164	854	854	854	610	627	627
16	100,336	100,336	100,336	5,000	7,927	7,927	105,336	108,263	108,263	855	855	855	610	627	627
17	100,436	100,436	100,436	4,999	7,926	7,926	105,435	108,362	108,362	856	856	856	611	628	628
18	100,537	100,537	100,537	4,998	7,925	7,925	105,535	108,462	108,462	857	857	857	612	628	628
19	100,637	100,637	100,637	4,997	7,924	7,924	105,634	108,561	108,561	857	857	857	612	629	629
20	100,738	100,738	100,738	4,997	7,924	7,924	105,735	108,662	108,662	858	858	858	613	630	630
21	100,839	100,839	100,839	4,996	7,923	7,923	105,835	108,762	108,762	859	859	859	613	630	630
22	100,940	100,940	100,940	4,995	7,922	7,922	105,935	108,862	108,862	860	860	860	614	631	631
23	101,041	101,041	101,041	4,994	7,921	7,921	106,035	108,962	108,962	861	861	861	614	631	631
24	101,142	101,142	101,142	4,993	7,920	7,920	106,135	109,062	109,062	862	862	862	615	632	632
25	101,243	101,243	101,243	4,992	7,919	7,919	106,235	109,162	109,162	863	863	863	616	633	633
26	101,344	101,344	101,344	4,991	7,918	7,918	106,335	109,262	109,262	864	864	864	616	633	633
27	101,445	101,445	101,445	4,990	7,917	7,917	106,435	109,362	109,362	864	864	864	617	634	634
28	101,547	101,547	101,547	4,990	7,917	7,917	106,537	109,464	109,464	865	865	865	617	634	634
29	101,648	101,648	101,648	4,989	7,916	7,916	106,637	109,564	109,564	866	866	866	618	635	635
30	101,750	101,750	101,750	4,988	7,915	7,915	106,738	109,665	109,665	867	867	867	618	635	635

資料來源：本研究模擬估計。

136

中以馬公系統（含湖西、澎南）海淡廠每日出水15,500公噸為主要供水來源。本研究以每日可供水量27,200噸作為模型淡水供給量之參數。

居民用水需求量的部分，依經建會「2012年都市及區域發展統計彙編」資料，澎湖縣2011年自來水總配水量9,031公噸，平均每人每日用水量274公升，本研究以此作為模型參數，估算居民用水需求量。

居民人均用水年成長率的部分，依經濟部水利署各年度用水統計，澎湖縣人均生活用水量於1983年為每日148公升，因經濟成長、生活習慣及產業結構改變，人均用水量逐年成長，至2005年時成長至最高384公升，後因環保意識推廣、改善漏水率等因素，人均用水量反逐年下降，至2011年時人均用水量為274公升。為瞭解居民用水習慣是否會因博弈產業的發展而改變，可藉由觀察澳門居民歷年的人均用水量來進行分析，研究顯示2004年澳門娛樂場相繼開幕營運之後，對居民的用水習慣影響不大。本研究認為澎湖設置國際觀光度假區後經濟將顯著發展，居民生活習慣或略有改變，用水需求應會成長，然因對於離島水資源之珍惜，及改善漏水等因素，長期而言應成長有限，然為寬裕估計用水需求，以提供政府相關單位預為因應，本研究假設澎湖居民人均用水量平均每年微幅成長1%。

觀光客人均用水需求的部分，澎湖設置IR之後將吸引大量觀光客，淡水供應將會是未來首需解決的課題。為推估澎湖未來的淡水供給缺口，需先估計IR之觀光客每日人均用水量。澎湖未來國際觀光度假區係以大型綜合度假村之型態經營，本研究考量國情不同、民眾用水習慣各異，因此本研究係以經濟部水資源局（2001）之研究台灣地區觀光旅館每人每日用水量約902公升，作為模型用水量推估參數。

用電供給的部分，據「經濟部能源局2010建置澎湖低碳島專案計畫」，澎湖之電力供以尖山電廠為主，尖山電廠為澎湖本島單一電廠，負責供電及調度。本研究依台電公司資料推算，尖山電廠在最大供電能力91.18千瓩時年度可售電度數約為487百萬度，並假設此為尖山電廠年度最

大供電量。

居民人均用電需求的部分，依澎湖縣2011年統計年報，2011年澎湖縣總售電度數為3億8,393萬2,699度，每人年均用電3,953度，日均用電約10.83度，本研究以此作為模型參數，估算居民用電需求量。

居民人均用電年成長率的部分，依澎湖縣統計年報，澎湖縣2002年至2011年每日人均用電維持約為10度左右。本研究認為澎湖設置國際觀光度假區後經濟將顯著發展，居民生活習慣及產業活動將有所改變，用電需求應會成長，然因環保政策，生活電器將陸續汰換為節能電器，長期而言用電成長應有限，本研究參考澳門近幾年居民用電成長率，假設人均用電平均每年成長3%，十年後維持不再成長。

觀光客人均用電需求的部分，IR中飯店、娛樂場、購物中心等設施的電力使用量視多種因素而定，如大小、級別、設備、系統、房客占用率及設施的使用壽命等。IR總用電量可利用觀光客人均用電（將所有活動總用電按人數攤算）或以用電密度（將所有活動總用電按樓地板面積攤算）估算，由於未來澎湖IR房間數有限，勢必需要其他周邊飯店或旅館來容納觀光客的住宿需求，澎湖未來IR開發規模需視投資業者而定，且周邊飯店或旅館之大小、面積亦難以預計估算，因此本研究採用觀光客人均用電量作為估算基礎，並以澳門經驗作為模型參數設定之參考。本研究參考澳門統計暨普查局以及電力公司年報資料，以澳門2004年至2012年歷年觀光客人數、商業酒店娛樂業用電度數等資料推估，每位進入娛樂場、度假村的遊客平均每日用電度數從2004年20.46度，上升到2012年39.12度，原因是業者在近幾年所興建的賭場度假村規模愈來愈大，電力消耗也愈來愈多，且為了增加吸引力，各種聲光娛樂、表演、展覽等活動頻繁，亦增加大量電力需求。澎湖未來國際觀光度假區係以大型綜合度假村之型態經營，因此本研究以澳門觀光客2008年之每日人均用電量約30度作為參考基準。

觀光客人均用電成長率的部分，澳門2008年至2012年之觀光客每

日人均用電量，平均每年成長7%，然基於環保意識提高及經營成本之管控，經營業者近年均致力於節能省電，汰換省電燈具或空調、電機設備，因此觀光客人均用電量長期而言應成長有限。本研究假設未來觀光客人均用電量第一年成長7%，爾後成長率每年遞減1%，第八年起維持人均用電量不再成長。

(一)模擬用水供需缺口

　　依據模擬用水供需缺口的部分，根據三個方案模擬結果，用水供需缺口受淡水供給量及用水需求（主要受觀光客人數影響）影響，方案3（樂觀）用水供需缺口較方案1（保守）、方案2（一般）為高，其中，方案2（一般）用水供需缺口也較方案1（保守）為高。三個方案均在第一年即有用水供需缺口產生。民生基礎建設子系統之用水供需缺口，模擬發展趨勢如圖6-12。

　　澎湖為水資源匱乏地區，未來設置國際觀光度假區後，確保淡水供應會是較大的課題。居民生活習慣將隨經濟顯著發展而或略有改變，用水需求應會成長，然因環保意識推廣、改善漏水率等因素，長期而言用水量

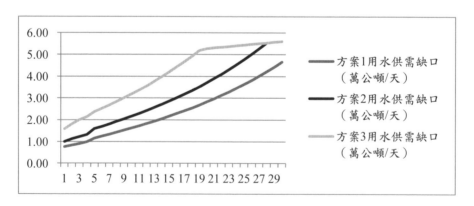

圖6-12　用水供需缺口模擬發展趨勢圖

資料來源：本研究模擬估計。

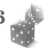

應成長有限。依本研究模擬分析顯示，如分別以三個模擬方案之最高峰觀光客人次來推算，每天淡水缺口約在46,558公噸至56,044公噸之間。為補足淡水供給缺口，未來澎湖縣政府除可開發新的蓄水庫、在既有海水淡化廠之基礎上擴增機組提高供水處理能量以外，同時可適度要求投資人提出水資源供給儲備計畫，自行增設淡水廠以穩定用水品質，並應提出開發區內水資源回收再利用計畫以減少水資源浪費。民生基礎建設子系統之觀光客人數、用水需求、用水供需缺口、用電需求、用電供需缺口等變數，模擬結果如**表**6-7。

(二)模擬用電供需缺口

　　根據三個方案模擬結果，用電供需缺口受發電廠供電量及用電需求（主要受觀光客人數影響）影響，方案3（樂觀）用電供需缺口較方案1（保守）、方案2（一般）為高，其中，方案2（一般）用電供需缺口也較方案1（保守）為高。三個方案均在第一年即有用電供需缺口產生。民生基礎建設子系統之用電供需缺口，模擬發展趨勢如**圖**6-13。

　　未來如果國際觀光度假區在澎湖營運，帶動周邊觀光產業之附設，

圖6-13　用電供需缺口模擬發展趨勢圖

資料來源：本研究模擬估計。

表6-7　民生基礎建設子系統之觀光客人數、用水需求、用水供需缺口、用電需求、用電供需缺口

Time (年)	觀光客人數 (百萬人／年)			用水需求 (千萬公噸／年)			用水供需缺口 (萬公噸／天)			用電需求 (億度／年)			用電供需缺口 (億度／年)		
	方案1	方案2	方案3	方案1	方案2	方案3	方案1	方案2	方案3	方案1	方案2	方案3	方案1	方案2	方案3
1	1.00	1.33	2.00	1.27	1.36	1.57	0.76	1.01	1.58	4.91	5.23	5.99	0.04	0.36	1.12
2	1.07	1.45	2.26	1.30	1.40	1.65	0.84	1.12	1.81	5.09	5.45	6.35	0.22	0.58	1.48
3	1.12	1.54	2.48	1.32	1.44	1.72	0.91	1.22	2.00	5.26	5.66	6.66	0.39	0.79	1.79
4	1.18	1.62	2.62	1.35	1.47	1.77	0.99	1.32	2.14	5.43	5.85	6.90	0.56	0.98	2.03
5	1.24	1.71	2.76	1.41	1.57	1.86	1.16	1.59	2.36	5.74	6.31	7.28	0.87	1.44	2.41
6	1.31	1.81	2.92	1.45	1.61	1.91	1.24	1.69	2.51	5.93	6.52	7.53	1.06	1.65	2.66
7	1.39	1.91	3.08	1.48	1.65	1.97	1.33	1.81	2.67	6.12	6.73	7.79	1.25	1.86	2.92
8	1.47	2.02	3.25	1.51	1.69	2.03	1.42	1.92	2.84	6.32	6.96	8.09	1.45	2.09	3.22
9	1.55	2.13	3.43	1.55	1.74	2.09	1.52	2.04	3.01	6.53	7.21	8.39	1.66	2.34	3.52
10	1.63	2.25	3.63	1.58	1.78	2.16	1.62	2.16	3.18	6.74	7.45	8.70	1.87	2.58	3.83
11	1.73	2.38	3.83	1.62	1.83	2.22	1.72	2.29	3.37	6.83	7.57	8.89	1.96	2.70	4.02
12	1.82	2.51	4.04	1.66	1.88	2.29	1.82	2.42	3.56	6.92	7.70	9.09	2.05	2.83	4.22
13	1.92	2.65	4.27	1.70	1.93	2.37	1.93	2.56	3.76	7.02	7.83	9.30	2.15	2.96	4.43
14	2.03	2.80	4.51	1.74	1.98	2.44	2.04	2.70	3.97	7.13	7.97	9.53	2.26	3.10	4.66
15	2.15	2.96	4.76	1.78	2.03	2.52	2.16	2.85	4.19	7.23	8.12	9.76	2.36	3.25	4.89
16	2.27	3.12	5.03	1.82	2.09	2.61	2.28	3.01	4.42	7.35	8.27	10.01	2.48	3.40	5.14
17	2.39	3.30	5.31	1.87	2.15	2.69	2.41	3.17	4.66	7.47	8.44	10.27	2.60	3.57	5.40
18	2.53	3.48	5.61	1.92	2.21	2.79	2.54	3.34	4.92	7.60	8.61	10.54	2.73	3.74	5.67
19	2.67	3.68	5.92	1.97	2.28	2.88	2.67	3.52	5.18	7.73	8.79	10.83	2.86	3.92	5.96
20	2.82	3.88	6.00	2.02	2.34	2.92	2.82	3.70	5.27	7.87	8.98	10.91	3.00	4.11	6.04
21	2.98	4.10	6.00	2.08	2.41	2.93	2.97	3.90	5.30	8.02	9.19	10.91	3.15	4.32	6.04
22	3.14	4.33	6.00	2.13	2.49	2.94	3.12	4.10	5.34	8.18	9.40	10.92	3.31	4.53	6.05
23	3.32	4.57	6.00	2.19	2.57	2.95	3.29	4.31	5.37	8.34	9.63	10.92	3.47	4.76	6.05
24	3.50	4.83	6.00	2.25	2.65	2.97	3.46	4.54	5.40	8.51	9.86	10.93	3.64	4.99	6.06
25	3.70	5.10	6.00	2.32	2.73	2.98	3.63	4.77	5.44	8.70	10.12	10.93	3.83	5.25	6.06
26	3.91	5.38	6.00	2.39	2.82	2.99	3.82	5.01	5.47	8.89	10.38	10.94	4.02	5.51	6.07
27	4.13	5.69	6.00	2.46	2.92	3.00	4.01	5.27	5.50	9.09	10.66	10.94	4.22	5.79	6.07
28	4.36	6.00	6.00	2.53	3.01	3.01	4.22	5.54	5.54	9.31	10.95	10.95	4.44	6.08	6.08
29	4.60	6.00	6.00	2.61	3.03	3.03	4.43	5.57	5.57	9.54	10.95	10.95	4.67	6.08	6.08
30	4.86	6.00	6.00	2.69	3.04	3.04	4.66	5.60	5.60	9.78	10.96	10.96	4.91	6.09	6.09

資料來源：本研究模擬估計。

用電需求勢必增加，整體供電有必要及早規劃因應。為能讓台灣本島既有電廠之發電量可輸配澎湖地區，目前台電已經規劃完成從澎湖到雲林口湖的台澎海底電纜，估計每年可生產8億8千萬度的電力。如分別以三個模擬方案之最高峰觀光客人次來推算，每年的電力缺口約在4.9億至6億度之間，如海底電纜如期完成，加上現有尖山火力發電廠之供電，澎湖地區的未來用電需求可確保供應無虞。此外，澎湖是世界上風力發電的最佳風場之一，配合經濟部的澎湖低碳島計畫發展風力發電，不只對澎湖地區電力供應有幫助，同時是符合時代潮流的綠色能源，如配合海底電纜的鋪設，將可加強澎湖電力系統的可靠與穩定，並可將多出來的電力經由電纜回輸至台灣本島。

六、環境衝擊影響子系統

居民人均垃圾製造量的部分，本研究所稱居民及觀光客製造之「垃圾」係指無法透過堆肥、資源回收減量，需以焚化或掩埋進行處理之固體廢棄物，以探討未來可能產生的無法回收再利用之垃圾量，預為規劃因應。依澎湖2011年統計年報，澎湖縣居民平均每人每日製造固體廢棄物約0.997公斤，扣除資源回收後，每人每日所製造之垃圾量約為0.53公斤，本研究以此作為模型居民人均垃圾製造量參數初始值。

居民人均垃圾年成長率的部分，對照澳門居民的人均垃圾年成長狀況，根據澳門統計暨普查局2001年至2012年生活垃圾統計，澳門居民2001年每人每日垃圾製造約0.866公斤，至2003年時微量成長為0.945公斤，此後逐年下降，至2012年時每日人均垃圾製造約0.86公斤，顯示澳門環境保護局推廣資源回收、綠色消費、源頭減量、垃圾分類、廚餘回收亦有成效，居民人均垃圾製造量並未受到博彩產業發展而增加。本研究認為澎湖設置國際觀光度假區後經濟將顯著發展，居民生活習慣或略有改變，人均垃圾製造量應會成長，然因政府推廣環保，落實資源回收垃圾減量，加

奎壁山地質公園（摩西分海）（照片引自澎湖Travel臉書粉絲專頁）

雙心石滬（澎湖國家風景區管理處網站）

上各種可回收材質之用品大量使用,長期而言人均垃圾製造量應成長有限,本研究假設人均垃圾製造量平均每年微量成長1‰。

　　觀光客人均垃圾製造量的部分,觀光客之垃圾製造量,非僅限於觀光客丟棄之垃圾,應包含各娛樂場、飯店、餐館、商家或公共設施等,為提供給觀光客服務而產生之固體廢棄物。研究顯示針對澎湖觀光客之旅遊型態,調查研究發現平均每位觀光客每日製造約0.61公斤之垃圾,然而此係針對澎湖現階段的旅遊型態進行估算,如澎湖設置IR之後,會改變觀光客原有之旅遊活動,人均垃圾量應會增加,因此本研究仍參考澳門的觀光客人均垃圾製造量,作為模型參數之設定參考。本研究認為未來設置國際觀光度假區後,澎湖觀光客之旅遊型態將有所改變,因此以澳門觀光客2012年之每日人均垃圾製造量1.911公斤作為參考基準,惟為進一步估計其中不可回收之垃圾量,本研究以2011年澎湖縣居民不可回收垃圾約占垃圾總量50%之比例,估算並假設模型觀光客人均垃圾製造量為0.955公斤。

　　觀光客人均垃圾年成長率的部分,由於澎湖縣政府極力推廣環保減碳政策,落實資源回收垃圾減量,加上各種可回收材質之用品大量使用,長期而言觀光客人均垃圾製造量應成長有限,本研究假設平均每年微量成長1‰。

　　汙水產生的部分,依內政部營建署2002年「台灣地區家庭汙水量及汙染量推估研究」,人口5萬人以上之地區汙水量約占用水量80～90%之間;依澳門環境保護局的資料顯示,酒店業的用水量中,約90%最終將變為汙水排放;本研究假設模型之汙水產生率為用水量之90%。

　　環境衝擊影響子系統之觀光客人數、汙水產生量、垃圾產生量、垃圾處理缺口等變數,模擬結果如**表**6-8。

(一)模擬汙水產生量

　　根據三個方案模擬結果,汙水產生量受用水需求(主要受觀光客人

表6-8　環境衝擊影響子系統之觀光客人數、汙水產生量、垃圾產生量、垃圾處理缺口
模擬數據表

Time (年)	觀光客人數 (百萬人／年)			汙水產生量 (萬公噸／天)			垃圾產生量 (公噸／天)			垃圾處理缺口 (公噸／年)		
	方案1	方案2	方案3	方案1	方案2	方案3	方案1	方案2	方案3	方案1	方案2	方案3
1	1.00	1.00	1.00	3.13	3.35	3.87	60.83	63.42	70.23	3,953	4,898	7,384
2	1.07	1.07	1.07	3.20	3.46	4.07	61.46	64.45	72.41	4,182	5,274	8,180
3	1.12	1.12	1.12	3.27	3.55	4.25	62.03	65.35	74.28	4,392	5,602	8,864
4	1.18	1.18	1.18	3.34	3.64	4.37	62.70	66.21	75.57	4,637	5,916	9,334
5	1.24	1.24	1.24	3.49	3.88	4.58	64.96	70.22	78.48	5,460	7,381	10,394
6	1.31	1.31	1.31	3.57	3.97	4.71	65.69	71.17	79.89	5,727	7,726	10,910
7	1.39	1.39	1.39	3.65	4.07	4.85	66.45	72.15	81.38	6,006	8,086	11,452
8	1.47	1.47	1.47	3.73	4.18	5.00	67.25	73.19	82.94	6,297	8,464	12,022
9	1.55	1.55	1.55	3.82	4.28	5.15	68.09	74.27	84.58	6,601	8,860	12,621
10	1.63	1.63	1.63	3.91	4.40	5.31	68.96	75.41	86.30	6,919	9,275	13,251
11	1.73	1.73	1.73	4.00	4.51	5.48	69.80	76.54	88.05	7,228	9,686	13,889
12	1.82	1.82	1.82	4.09	4.63	5.65	70.69	77.72	89.89	7,553	10,119	14,562
13	1.92	1.92	1.92	4.19	4.75	5.83	71.63	78.97	91.84	7,894	10,574	15,270
14	2.03	2.03	2.03	4.29	4.88	6.02	72.61	80.28	93.88	8,252	11,053	16,017
15	2.15	2.15	2.15	4.39	5.01	6.22	73.64	81.66	96.04	8,628	11,557	16,804
16	2.27	2.27	2.27	4.50	5.15	6.43	74.72	83.12	98.31	9,024	12,088	17,634
17	2.39	2.39	2.39	4.61	5.30	6.64	75.86	84.65	100.71	9,439	12,646	18,509
18	2.53	2.53	2.53	4.73	5.45	6.87	77.06	86.26	103.24	9,877	13,234	19,431
19	2.67	2.67	2.67	4.85	5.61	7.11	78.32	87.95	105.90	10,337	13,853	20,404
20	2.82	2.82	2.82	4.98	5.78	7.19	79.65	89.74	106.68	10,821	14,506	20,687
21	2.98	2.98	2.98	5.12	5.95	7.22	81.04	91.62	106.83	11,331	15,193	20,745
22	3.14	3.14	3.14	5.26	6.14	7.25	82.51	93.61	106.99	11,867	15,917	20,803
23	3.32	3.32	3.32	5.40	6.33	7.28	84.06	95.70	107.15	12,431	16,680	20,861
24	3.50	3.50	3.50	5.56	6.53	7.31	85.69	97.90	107.31	13,026	17,485	20,919
25	3.70	3.70	3.70	5.72	6.74	7.34	87.40	100.23	107.47	13,652	18,333	20,977
26	3.91	3.91	3.91	5.89	6.96	7.37	89.21	102.68	107.63	14,312	19,227	21,035
27	4.13	4.13	4.13	6.06	7.19	7.40	91.11	105.26	107.79	15,007	20,170	21,093
28	4.36	4.36	4.36	6.24	7.43	7.43	93.12	107.95	107.95	15,739	21,152	21,152
29	4.60	4.60	4.60	6.44	7.46	7.46	95.24	108.11	108.11	16,511	21,210	21,210
30	4.86	4.86	4.86	6.64	7.49	7.49	97.47	108.27	108.27	17,325	21,268	21,268

資料來源：本研究模擬估計。

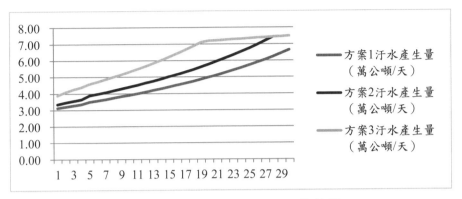

圖6-14　汙水產生量模擬發展趨勢圖

資料來源：本研究模擬估計。

數影響）影響，方案3（樂觀）汙水產生量較方案1（保守）、方案2（一般）為高，其中，方案2（一般）汙水產生量也較方案1（保守）為高。環境衝擊影響子系統之汙水產生量，模擬發展趨勢如**圖6-14**。

　　澎湖雖無汙染性的工業廢水排放，但現無設置公共汙水下水道，專用汙水下水道普及率亦僅1.94%，幾無汙水處理能力，內政部營建署現雖正規劃澎湖公共汙水處理廠及連接管線工程，目標將興建每日能處理約10萬公噸汙水的處理廠及地下接管，然而在設施完成啟用前，汙水只能逕流入海，容易對海洋生態環境造成衝擊損害。未來IR營運之後，觀光客及居民除了大量的淡水需求外，亦會產生大量的汙水，如分別以三個模擬方案之最高峰觀光客人次來推算，每天汙水產生量約在66,382公噸至74,920公噸之間。因此，未來除應儘快完成公共汙水處理廠及連接管線工程，並應要求IR業者做好汙水處理及再循環利用，以避免造成澎湖乾淨海域的汙染。

(二)模擬垃圾產生量

　　根據三個方案模擬結果，垃圾產生量受澎湖居住總人口及觀光客人數（主要）影響，方案3（樂觀）垃圾產生量較方案1（保守）、方案2

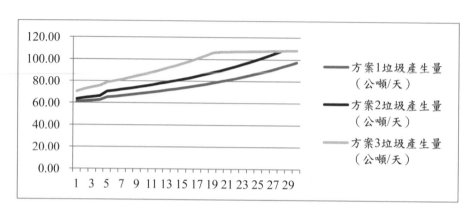

圖6-15　垃圾產生量模擬發展趨勢圖

資料來源：本研究模擬估計。

（一般）為高，其中，方案2（一般）垃圾產生量也較方案1（保守）為高。環境衝擊影響子系統之垃圾產生量，模擬發展趨勢如**圖6-15**。

　　未來澎湖設置IR帶來大量觀光客後，勢必會產生較多的廢棄物，澎湖縣政府環境保護局在「2011至2014年度中程施政計畫」表示澎湖現有掩埋場將逐一轉型為緊急應變場，或進行復育綠化工程。現階段澎湖垃圾掩埋場的處理量占總垃圾量比例極微，因此澎湖未來垃圾處理仍以運台（高雄）為主。依本研究模擬顯示，如分別以三個模擬方案之最高峰觀光客人次來推算，平均每日垃圾產生量約在60.83公噸至108.27公噸之間。澎湖縣自2008年起實施一般廢棄物轉運高雄焚化爐焚化，每日約處理、轉運50公噸之一般廢棄物，一年約可轉運處理18,250公噸，因此未來除了透過宣導居民及適度要求IR業者加強資源回收、綠色消費、源頭減量、垃圾分類、廚餘回收等措施，有效控制廢棄物產量，未來對於委託業者垃圾運台的合約運量亦要逐年擴充調整，以維持澎湖整潔衛生的旅遊環境。

肆、整體發展計畫相關議題

　　為促進離島經濟與觀光發展，增加就業機會及增裕財源，「離島建設條例」第10-2條訂定離島設置觀光賭場之條件規定，同條第二項規定觀光賭場應附設於國際觀光度假區內，並於同條第三項授權中央觀光主管機關訂定國際觀光度假區投資計畫之申請時程、審核標準及相關程序等事項，報請行政院同意後公布之，交通部觀光局因而擬具國際觀光度假區投資計畫申請審核辦法草案（以下簡稱投資計畫申請審核辦法），俾利國際觀光度假區投資計畫之審核程序作業有所依循。

　　「國際觀光度假區投資計畫申請審核辦法」第3條規定：「國際觀光度假區應依本辦法核准之國際觀光度假區投資計畫辦理開發、興建及營運。國際觀光度假區之設施，應包含觀光賭場、國際觀光旅館、觀光旅遊設施、國際會議展覽設施、購物商場及其他發展觀光有關之服務設施。國際觀光度假區之設置，應位於通過設置觀光賭場地方性公民投票之離島地區。」詳細律定了國際觀光度假區之定義、設置地區及應有設施項目。

　　同辦法第4條規定：「各該離島地區之縣政府應於觀光賭場地方性公民投票通過後，公開蒐集地方各界及潛在投資者意見，參酌研擬適合各該離島地區發展之國際觀光度假區整體發展計畫建議書送主管機關審議評估，以作為公告受理投資計畫申請條件之參考。」此係為考量各離島面積大小、發展特性、條件及觀光發展容受程度不同，且國際觀光度假區之開發涉及當地土地取得、使用變更及地方協調溝通等，事涉當地縣政府權責、當地瞭解程度及其未來發展，為因地制宜及符合未來發展需求，國際觀光度假區之發展願景應由各該離島地區縣政府先納入地方各界意見以及潛在投資者意見，透過市場評估及客源分析，並衡酌各該離島之發展條件、環境限制、設置區位構想及土地提供方式、適宜發展之基地規模、位置及相關設施需求、水電及交通如何因應、開發衝擊因應措施、開發期程建議、開發公共效益評估、要求投資者承諾事項及離島縣政府承諾協助及

配合事項等後，研擬適合各該離島地區發展之國際觀光度假區整體發展計畫建議書，以作為主管機關公告該離島地區受理國際觀光度假區投資計畫申請條件之參考。

為使建議書內容要求能呈現一致性，交通部於投資計畫申請審核辦法中訂定整體發展計畫建議書，研擬原則包含九大項，本研究利用系統動態學等方法，探討包含「壹、國際觀光度假區建議設置家數、最適投資規模建議及環境承受力分析」、「貳、開發衝擊因應措施」、「參、市場評估分析」、「伍、開發期程建議」、「陸、開發公共效益評估」等五項，可提供澎湖未來博弈公投過後，研提整體發展計畫建議書之參考，而「肆、區位構想及土地提供構想」、「柒、要求投資者承諾事項及縣政府承諾配合事項」、「捌、請求中央政府協助事項」、「玖、地方說明會」等四項因需澎湖縣政府審酌辦理，本研究暫不探討。茲分別討論如後：

一、建議設置家數、最適投資規模建議及環境承受力分析

本項將針對國際觀光度假區之「設置家數（執照張數）」、「投資金額及開發規模」、「整體環境承受力之評估」進行討論，並特別探討「治安之影響」。

(一)國際觀光度假區設置家數之探討

關於觀光賭場設立地區及家數之規定，依交通部「離島觀光賭場管理條例」草案第7條第一項：「各離島觀光賭場特許營運執照張數，依行政院核定各該離島得設置之國際觀光度假區家數定之。」同條第二項：「主管機關於離島核發觀光賭場特許營運執照之張數，達前項行政院首次核定之國際觀光度假區家數上限數起十年內，除觀光賭場特許營運執照有遭撤銷或廢止之情形外，不得再於該離島核發觀光賭場特許營運執

照。」此條文係因觀光賭場於我國係屬特許事業，開放觀光賭場亦係為帶動我國離島經濟及觀光發展，故而採用有限度開放之方式。基於離島土地、資源及人口數有限，觀光賭場開放家數，故由行政院視各離島之環境、人力、社會現狀、觀光及公投等情況核定之，同時各離島資源有限，為吸引業者投資，參酌已開放觀光博弈業之其他國家規定，多對觀光賭場特許營運執照數量設限，同時並定有執照獨占或寡占期間，為給予業者合理之資金回收期間。

　　澎湖設置觀光博弈特區廠商家數之決定，看來不外乎一家、兩家或三家等選擇，應考量澎湖的地理位置、交通便利性、甚至地形上可以作為開發成為綜合娛樂城的土地等等條件因素，同時考量吸引國外一流的賭場集團，能夠前來澎湖參與重大投資，觀光賭場設置的家數的多寡，勢必嚴重影響國外廠商參與投資的意願，及投資金額的大小。因此，廠商設置家數多寡的決定，必須審慎為之。基本上，廠商設置家數一家或一家以上，在產業結構上的分類，成為獨占和寡占兩種不同的市場結構，獨占廠商對於產品和服務的定價，具有相當大的影響力，雖然仍必須遵循負斜率的需求曲線，也因此有利於生產者或供應廠商，但是對於廣大消費者非常不利；至於寡占市場結構下的廠商，雖然對於所提供的產品和服務，也具有相當大的影響力和控制力，但畢竟由於廠商之間有高度相互依存性，除非違法進行相互勾結外，廠商之間特別是大廠之間，彼此均面臨相當程度的競爭。因此，不論產業結構是獨占或是寡占，對於廣大消費者而言都處於劣勢，包括在價格的訂定和產品的選擇方面，均受到兩種市場結構的相當程度的限制。然而獨占的廠商具有更大意願及自由度進行大規模的投資，同時也可能更有意願進行不斷的研究發展投資，然而區域的獨占，仍然必須面臨國際的競爭。

　　學者Siu（2006）研究澳門博弈產業，在2000年從獨占轉型為寡占市場，在社會和經濟方面的影響效果。研究指出澳門在90年代發展博弈事業，由於貴賓廳受制於賭場仲介的操控，出現嚴重的組織犯罪問題，造成

社會某種程度的不安；但是由於一家廠商獨占的結果，鉅額的經濟租使得獨占廠商獲利非常優渥，對於澳門公共設施和建設的捐獻貢獻良多，某種程度帶來相當大的外部效益。2000年開始，澳門博弈產業走向寡占市場，一方面保留獨占廠商具備規模經濟的好處，一方面引進廠商間的相互競爭，Siu（2006）研究指出，在澳門博弈產業從獨占市場走向寡占市場後，包括到達澳門的觀光客人數和平均每位到澳門博弈消費的金額，兩種數字均在開放局部競爭，及寡占市場下有顯著的改善，其中前者從2003年到2004年成長超過40%以上，而2003年博弈產業對澳門的GDP貢獻度在40%以上；而後者2003年和2004年較2002年成長達30%。其他包括澳門博弈產業的持續蓬勃發展，創造當地居民眾多的就業機會，政府的財政收入大量增加，人民的財政紅利相對受益許多。因此簡而言之，從澳門博弈發展的經驗看來，促進公平競爭的環境，確保競爭的效率存在，一方面讓所有應徵廠商，完全遵守政府的管制規定；另一方面，讓競爭性的廠商彼此之間共同分擔社會責任，使得廣大的消費者權益可以獲得提升。

國際間發展觀光博弈產業，大部分以寡占市場的形態出現，包括鄰近的國家如新加坡（兩家賭場）、澳門（大小不一共三十五家賭場）、韓國（十七家賭場），以及拉斯維加斯（賭場大小家數百餘家）、大西洋城（十一家賭場）、歐洲國家包括荷蘭（十一家賭場）、奧地利、英國及其他歐洲國家等等，基本上均超過一家，代表多數國家或地區，傾向賭場的設置，一方面透過廠商間彼此的競爭關係，可以提高經營效率；一方面又可形成產業群聚效果（clusters）。況且以「離島觀光賭場管理條例」草案規定，澎湖開始設置綜合娛樂城，第一批的執照授予後，必須等到十年後才准允發行第二批執照。

依本研究模擬分析結果，方案1保守的推估下，第三年累計稅後淨利約12.4億美元，不到三年即可回收總投資額10億美元；方案2為一般狀況的推估，第三年累計稅後淨利約17億美元，不到三年即可回收總投資額15億美元；以方案3為樂觀的推估，第二年累計稅後淨利已達16.6億美元，

將近兩年的時間即可回收總投資額15億美元。模擬結果顯示每個模擬方案在三年內都可回收其投資額，然而這是在假設一家投資廠商的情況下。由於交通運輸及各項基礎設施的負載能量無法無限成長，每年所能吸引的觀光客人數有其上限，在市場產值規模一定的情況下，有越多家廠商共同競爭、分食市場，勢將造成投資回收期間拉長，進而影響投資意願，然而多家廠商卻有利於規模經濟和範疇經濟的效果出現，廠商彼此之間共同分擔社會責任，也能提升廣大的消費者的權益。

正如同學者Eadington（1999）研究顯示，寡占市場結構同樣使得新進廠商面臨進入障礙，但是有利於規模經濟和範疇經濟的效果出現。此種部分廠商相互競爭的制度設計，在博弈產業具有相當的優點（效率與競爭）存在，因此，整體看來，在澎湖博弈特區發展初期，對於廠商設置家數或許可以保留彈性，不要只限定廠商設置家數只有一家。如果參與投標的廠商，有意願時，可以同時提出非常具有吸引力的設置企畫書，初期或許可以增加澎湖博弈特區廠商設置的家數至兩家，如此一來，一方面澎湖觀光博弈特區的發展會產生群聚效果，另一方面對地方整體發展更可帶來巨大正面的效應。

(二)國際觀光度假區投資金額及開發規模之探討

國際觀光度假區投資開發規模及投資金額，與博弈特區廠商設置家數及開發地點擇定有關，投資廠商在開發基地的選擇和規劃安排部分以獨立完整較為理想，整體大型區域的開發面積越大提供的設施自然越多，也自然容易聚集人潮帶來大量營收，因此選定的開發地點與可供開發的面積將影響廠商的投資金額。本研究則認為開發的規模應給予業者保留投資規劃的彈性空間，但有關國際觀光度假區的開發規模，博弈的開發面積或許以低於5%的比例為原則，且絕大部分土地開發面積作為觀光休閒娛樂非博弈用途的土地。而國際觀光度假區（IR）通常包含下列六大項：

1.飯店空間：住宿單元、餐廳、酒館、美食街等。

2.會展空間：會議室空間、展場空間、美術館等。

3.娛樂空間：遊艇碼頭、影城、休閒中心、健身中心、游泳池、夜總會、劇場等。

4.商業空間：購物中心、主題餐廳、宴會場所等。

5.博弈空間：博弈遊戲區、附屬餐飲設施等。

6.特色空間：具當地特色之親水樂園、水族館、生態館、博物館、體驗館等。

Eadington和Collins兩位學者將賭場概略區分為「綜合休閒度假式賭場」、「有限休閒度假型賭場」、「都會型或郊區賭場」、「酒吧型賭場或老虎機專賣店」、「便利商店型賭場」、「虛擬網路型賭場」等六種，並認為「綜合休閒度假式賭場」可帶來較大的經濟效益以及較低的社會成本。澎湖未來國際觀光度假區發展將是朝向綜合休閒度假式賭場的模式，以觀光休閒為主，以博弈為輔之發展定位，藉由觀光賭場之興辦以幫助發展離島經濟弱勢地區，推動觀光賭場休閒產業。此項發展原參酌新加坡綜合休閒度假式之觀光賭場營運模式，在離島地區於觀光飯店內設置賭場，尚包括表演、購物、會議、展覽、休閒娛樂場等各項休閒娛樂設施。其主要特色為整體設施主題化，一個觀光賭場特區的資本投資金額往往在10億美元，甚至數10億美元以上，營運時僱用的直接員工及間接員工都超過萬人以上，對未來的經濟的效益，包括對觀光產業的發展，甚至租稅的收入，會有非常重大正面效益，同時，也非常有助於社會成本極小化的目標。另外，以歐洲發展的經驗來看，賭場都是設立在偏遠地區，離開人口比較密集的地區，主要的理由是出現社會問題的時候，這個問題比較容易控制，所造成的社會成本將相對的低。

本研究之模型設定，即是參考澳門「美高梅中國」投資興建於2007年開幕的美高梅酒店（MGM Macau）、「金沙中國」投資興建亦於2007年開幕的威尼斯人（Venetian Macau）及銀河娛樂投資興建於2011年開幕的澳門銀河（Galaxy Macau）等三家投資規模約十餘億美元之綜合度假村

之賭場個案，作為未來澎湖IR投資額與開發規模之推估參考。澎湖由於交通及基礎設施均有一定的水準規模，且土地具有相對完整性，投資商無需再投入更多的資金來進行填海造陸或協助地方政府建設。因此根據上述三家澳門具IR代表性的賭場度假村開發規模，依本研究的推估結果，在總投資額10～15億美元的情況下，客房數可達1,168～1,752個房間數之開發規模，如此將包含飯店空間、會展空間、娛樂空間、商業空間、博弈空間等項目及周邊設施，達到一個具有綜合娛樂功能的休閒度假園區。

　　澎湖為「世界最美麗海灣組織」會員，設置國際觀光度假區不同於澳門、新加坡，將採差異化的經營策略，以觀光休閒為主、博弈為輔，其中包括澎湖有良好的水域可以發展各式各樣的水上活動；另外澎湖有絕佳的天然景觀有玄武岩等；有悠久的歷史文化和美食，換言之，澎湖有其利基市場，群島環圍的內灣海域水面平穩，較不受東北季風影響，適合打造一個擁有陸地、海洋美景的度假勝地，可包含遊艇基地、風帆、泛舟等水上活動，充分利用「世界最美麗海灣」的優勢，細部開發計畫可依投標廠商針對其產品定位、開發策略、營運計畫等做整體且彈性之調整，除此之外，依據「離島觀光賭場管理條例」草案第39條第二項：「觀光賭場內供從事博弈活動區域之總面積，不得超過國際觀光度假區樓地板總面積之百分之五。但經主管機關依離島當地特性及市場規模核准者，不在此限。」此係為鼓勵業者設置其他觀光娛樂設施，提升擴大投資國際觀光度假區之誘因，並確保以國際觀光度假區為主、觀光賭場為輔之開發模式，故觀光賭場內供從事博弈活動區域之總面積，不得超過國際觀光度假區樓地板總面積之5%，除可確保賭場場內舒適性、俾利監管外，並以觀光賭場可隨國際觀光度假區擴張之做法，積極鼓勵業者擴大離島觀光投資。惟因各離島之大小、特性、規模均不同，故5%之限制或許無法滿足於離島市場，為保留主管機關合理因應空間，以兼顧觀光發展及觀光賭場之經營。而以其他國家的經驗，新加坡兩家綜合娛樂城，濱海灣金沙賭場飯店和聖淘沙大型家庭式度假勝地，其賭場所占總開發面積的比例分別為

3%和5%，絕大部分土地開發面積作為觀光休閒娛樂非博弈用途的土地，此項比例限制標準可作為未來澎湖設置IR的規劃參考。

(三)整體環境承受力之評估

　　國際觀光度假區的興辦會為澎湖帶來商機，透過開放小規模的博弈事業，來帶動大型的觀光事業投資，藉由引進一流國際業者挹注資金進行投資，發展觀光休閒產業，促進島嶼躍升為國際觀光水準。未來澎湖將有大型兼具娛樂、觀光、商業等綜合性質的娛樂城進駐，目標市場除了台灣2,300萬本國的人民之外，還有中國大陸、日本、韓國及港澳市場，依本研究評估及模擬結果，最多將有600萬人次至澎湖觀光，預計最大尖峰觀光客人數為49,000餘人，而尖峰住宿估計有32,000餘人，而國際觀光度假區也將創造出許多工作機會，直接員工的需求帶來遷入人口，使得澎湖當地人口將超過106,000餘人。大量的觀光客及大幅成長的人口，對於交通、水、電等需求亦將大幅成長，也將產生汙水、垃圾等，對自然環境承載造成負荷，同時對於澎湖當地的人文、社會亦產生一定的影響，分別討論如後：

◆交通承載力

　　空運的部分，馬公機場的跑道最大營運機型為空中巴士A321，起降容量為每小時36架次，若考量營運時間、軍機演訓、天候等因素，平均每天可服務的最大容量可達300個航班以上。如果起降均為大型的A321客機，每航班約可以載180位旅客，每天可售座位可達5萬個以上，每年最大運量應可達到1,800萬以上，然而航廈之原設計客運年容量為440萬（進、出），若航空站效率高一些，或者服務（單程約900萬人次）品質降一些，或可勉強增加一至兩成的客運容量，但也就到達機場航廈的最大承載極限，如不擴充航廈容量將造成壅塞、運轉及服務效率低落、惡劣，影響觀光客旅遊意願。

　　海運的部分澎湖現與台灣海運交通計有兩個航線7艘客輪，每日單程

滿載客量為2,666人,全年單程最大載客量約為793,327人,由於布袋—馬公航線冬季海象較差,且旅客較少,故10～3月多處於停航狀態;且除了台華輪噸位較大外,其餘客輪噸位較小,冬季風浪較大時之舒適性及安全性較差,乘客搭乘意願較低,因此,近年馬公港進港人數均僅約16～18萬人次。

　　未來澎湖IR開始營運之後將吸引大量觀光客,除了搭乘飛機迅速抵達之外,搭乘郵輪享受慢活悠閒海洋風光也將會是未來觀光客前往澎湖的熱門選項。依本研究模擬結果,現階段澎湖的空中及海上交通尚足以應付IR營運初期之觀光人潮,然而隨著IR與澎湖的發展勢必產生大量的觀光客需求,航廈、碼頭等設施及航班運量等須隨之擴充,避免產生嚴重不足的缺口。

◆水、電需求

　　澎湖設置IR之後將吸引大量觀光客,且設置IR後經濟將顯著發展,居民生活習慣或略有改變,用水、用電需求亦會成長。澎湖為水資源匱乏地區,澎湖水庫、海淡廠每日可供水量為27,200噸,其中以馬公系統(含湖西、澎南)海淡廠每日出水15,500公噸為主要供水來源,然而現階段淡水供應尚足以應付居民及現在60～70萬的觀光客所需,然而在設置IR後帶進數百萬的觀光客,淡水供應將會是首需解決的課題。

　　澎湖之電力供應以尖山電廠為主,尖山電廠為澎湖本島單一電廠,負責供電及調度。尖山電廠目前有12部機組,可靠供電能力為91.18千瓩,依尖山電廠資料,2011年度發電量(含中屯8部風力發電)約349百萬度,湖西鄉6部風力發電2011年度年產僅約34百萬度。根據台灣電力公司(2007)「台灣～澎湖161kV電纜線路工程環境影響說明書」之推估,尖山電廠售電度數在478百萬度到497百萬度時,澎湖之尖峰負載為89.99千瓩到93.67千瓩,將超出尖山電廠之最大供電能力91.18千瓩。依台電公司資料推算,尖山電廠在最大供電能力91.18千瓩時年度用電度數約為487百萬度。依本研究各方案之模擬結果,水、電供需缺口情況如下,亟需提早

規劃建置配套方案妥為因應：

1. 模擬方案1（保守）：第一年總居住人口99,964人、觀光客人數100萬人，淡水供應每日已有7,604公噸的缺口，全年電力之供應則已有約446萬度的缺口，模擬三十年之後，在總居住人口106,738人、觀光客人數約486萬人的情況下，淡水供應每日已達46,558公噸的缺口，全年電力之供應則已有約4億9千萬度的缺口。

2. 模擬方案2（一般）：第一年總居住人口99,964人、觀光客人數133萬人，淡水供應每日已約有10,050公噸的缺口，全年電力之供應則已有約3,623萬度的缺口，模擬至第三十年觀光客人數到達600萬人，總居住人口109,665人，淡水供應每日已達56,044公噸的缺口，全年電力之供應則已有約6億895萬度的缺口。

3. 模擬方案3（樂觀）：方案3因吸引最多遊客數量，初期之供需缺口最為嚴重，第一年總居住人口102,891人、觀光客人數200萬人，淡水供應每日已約有15,820公噸的缺口，全年電力之供應則已有約1億1,232萬度的缺口，模擬三十年之後，總居住人口109,665人、觀光客人數達600萬人的情況下，淡水供應每日已達56,044公噸的缺口，全年電力之供應則已有約6億895萬度的缺口。

◆垃圾、汙水

1. 垃圾汙染：廢棄物泛指人類社會活動如生產或消費過程所產生之無利用價值而要將之排棄的物質，包括液態、氣態及固態廢棄物。固態廢棄物質可透過分類方式以進行堆肥、資源回收等再利用，如無法再利用則需以掩埋或焚化方式處理。依澎湖縣政府環境保護局「100至103年度中程施政計畫」，現有掩埋場將逐一轉型為緊急應變場，或進行復育綠化工程，因此澎湖垃圾處理自2008年起實施一般廢棄物轉運高雄焚化爐焚化，每日約處理、轉運50公噸之一般廢棄物，一年約可轉運處理18,250公噸。未來澎湖設置IR帶來大量觀

光客後，與現況相較勢必會產生較多的廢棄物，依模擬結果顯示，
方案1在第一年的垃圾處理缺口計3,953公噸，平均每日剩餘待處理
垃圾約10.83公噸；在第三十年的垃圾處理缺口計17,325公噸，平均
每日剩餘待處理垃圾約47.46公噸。方案2在第一年的垃圾處理缺口
計4,898公噸，平均每日剩餘待處理垃圾約13.41公噸；方案3在第一
年的垃圾處理缺口計7,384公噸，平均每日剩餘待處理垃圾約20.23
公噸。方案2及分案3在第三十年的垃圾處理缺口均達21,268公噸，
平均每日剩餘待處理垃圾約58.26公噸，每日剩餘待處理垃圾若無
法透過堆肥、資源回收來加強減量，則需載運至台灣焚化處理，因
此現有之垃圾轉運量每日50公噸應予提高。

2. 汙水排放：一般而言汙水量約占用水量80～90%之間，而酒店業的
 用水量中，約90%最終將變為汙水排放；澎湖縣現無設置公共汙水
 下水道，專用汙水下水道普及率亦僅1.94%，幾無汙水處理能力，
 內政部營建署現雖正規劃澎湖公共汙水處理廠及連接管線工程，然
 而在設施完成啟用前，汙水只能逕流入海，容易對海洋生態環境造
 成衝擊損害。汙水產生量在設置IR之後會更加顯著成長，如未能完
 成汙水處理設施或加強中水回收，將對海洋造成嚴重的汙染。本
 研究模擬顯示，在沒有汙水下水道及處理設備的情況下，方案1保
 守之模擬結果，第一年每日產生約31,323公噸的汙水，第三十年時
 每日會有約66,382公噸的汙水排入海洋；方案2一般情況之模擬結
 果，第一年每日產生約33,525公噸的汙水，第三十年時每日會有約
 74,920公噸的汙水排入海洋；方案3觀光客人數最多情況之樂觀情
 況模擬結果，第一年每日產生約38,717公噸的汙水，第三十年時每
 日則會有約74,920公噸的汙水排入海洋。

◆人文、社會

回顧博弈相關研究發現，很多研究建立在不同的測量準則、不同測
量標的、不同的方法論和不同的研究觀點等等，而其研究結果可能是直接

或間接的。另一方面，研究主要以社會影響或經濟衝擊作為研究方向。例如，總體衝擊的研究著重在衡量賭博的經濟效益，如收益、稅收與員工利益。對社會影響方面，主要針對賭博所造成失業問題、破產成本、健康問題、社會福利等進行社會影響評估。其中社會成本的探討，又可分成兩種研究方向：第一是針對賭場所帶來的影響，如失業率與犯罪率；另外則是針對個人問題和病態賭徒所造成之相關成本作為分析探討。另有一些研究，則是針對賭博對財務價值所帶來的負面外部性作相關分析。

根據過去研究賭場開放所造成的社會問題，本研究將之概分為六大類：

1.問題賭博者與病理賭博者所帶來之問題。
2.對商業活動或非賭博性事業會造成反效果，如：工作生產力的損失、工作時間的損失與公司其他損失。
3.對社會公共設施負荷成本過大，如：犯罪之拘捕、判決、監禁與警察成本。
4.賭博的合法化造成犯罪與自殺行為的增加。
5.賭博開放對於個人、社區或社會影響其環境與生活品質，如：破產、自殺、憂鬱、焦慮、認知扭曲、心血管疾病與家庭問題等。
6.對個人或社會的價值觀會可能產生巨大改變，如：騙錢與詐騙。

開放觀光賭場或許會對社會帶來衝擊，然而從世界主要觀光賭場發展狀況過程可以發現，過去賭場可能帶來的社會影響，主要原因是沒有一個良善的管理機制，而現代化賭場的營運管理方式及政府高度監督，使現在觀光賭場的負面影響下降，以澳門和新加坡的例子來看，自澳門開放賭權及新加坡IR開幕後，犯罪率接呈現下降的情形，因此如果輔以完善的防治措施，讓觀光賭場對當地的影響最小化，同時可以獲得開放觀光賭場所帶來之收益。

對治安之影響

依據艾普羅民意調查股份有限公司於2013年7月對澎湖民眾進行民意調查，在1,503份有效問卷中，有66.3%的民眾擔心澎湖設置國際觀光度假區附設觀光賭場後，會衝擊社會治安，因此本研究將針對治安的影響進行模擬分析及探討。相較於澳門與大陸內地相連結，澎湖屬於封閉的離島地區，有利於遏止犯罪的發生，加上澎湖原本的警政與治安防治工作已有良好的基礎與成效，未來博弈產業發展之後，澎湖民眾所得提高、失業率降低，影響犯罪的危險因子減少，因此本研究認為澎湖未來治安犯罪率應介於新加坡及澳門之間，因此以澎湖2008～2012年五年之平均刑案發生率每十萬人940.67件，作為模型犯罪率之初始參數，並以新加坡設置IR後全國犯罪率變化的情況進行模擬，依據三個模擬方案的結果，第一年的犯罪件數約在940～968件之間，第四年的犯罪件數約在836～861件之間，已較2008～2012年五年中任一年之犯罪件數都要低，如澎湖在設置IR後採類似新加坡高度監控管制的做法，犯罪率及犯罪件數是呈現下降的趨勢。

「台灣地區是否適宜設立觀光賭場」的議題於90年代，立法委員陳癸淼在立法院舉行「我國應否設立觀光賭場公聽會」後，社會開始對相關問題有熱烈的討論，1995年內政部警政署在考察美國觀光賭場之後，提出賭場開放最大的衝擊就是治安的看法（內政部警政署，1995）；但同年台灣省政府交通處旅遊事業管理局，在分析了美國拉斯維加斯及大西洋城之治安報告後也提出，治安的好壞與觀光賭場之設置不見得有因果關係（交通處旅遊事業管理局，1995）。

惟在我國所有相關文獻的論述中，呈現出民眾對地區設置觀光賭場最大的疑慮似乎都是治安問題方面；當大量的人潮湧入、大批的現金流動、一大群贏錢或輸錢的賭客在街頭出現，感覺上可能會導致犯罪數量大增，犯罪率應該會激增。

從1996年「澎湖縣是否設置觀光娛樂特區附設賭場民意調查」、1996年「台灣地區開放觀光賭場之可行性評估」、2001年「台灣地區觀光

賭場設置與犯罪關聯性之調查研究」、2008年「開放觀光賭場之社會影響評估」、2008年「台灣發展觀光賭場之策略規劃」研究、2011年「金門地區犯罪趨勢及治安管理」研究，到2013年「澎湖博弈公投民意調查」等研究中，顯示國內有許多針對地區設置觀光賭場的民意調查，似乎都顯現這種看法。

由於我國迄今尚無設置觀光賭場的經驗，這些民意調查對地區設置觀光賭場會造成治安問題的主觀疑慮；但由國外針對「觀光賭場對地區整體犯罪率之影響」的相關探討來看，卻往往會因為研究者以及委託研究單位之不同，而呈現出不同的研究結果。

本研究發現，Curran and Scarpitti（1991）、Altheimer（1997）、Reuter（1997）、New Jersey Casino Control Commission（1998）、Albanese（1999）、APC（1999）、Omar（2005）以及Phineas（2005）進行的研究，認為觀光賭場和犯罪狀況不相關或低相關性。從考慮到人口數量因素的犯罪率來看，似乎設置觀光賭場後的犯罪現象並沒有更嚴重；有些國家地區在觀光賭場設置後，反而有犯罪率降低的現象。

本研究進一步分析發現，設置觀光賭場對犯罪狀況的影響，可以區分為犯罪數量及犯罪率兩個層面。就犯罪數量而言，在設置觀光賭場後，犯罪的數量多少都會增加；而在犯罪率方面，在考量到大批的觀光人潮的湧入因素後，大多數地區的犯罪率並沒有明顯的上升，有些地區還有犯罪率下降的現象。事實上，依澳門統計暨普查局的資料顯示，澳門自2002年開放賭權之後，犯罪率幾乎維持在每十萬人兩千餘件左右，並無治安惡化的現象，而新加坡警察部（Singapore Police Force）公布的資料也顯示，2010年兩家綜合娛樂城開幕後，犯罪率更由2010年的每十萬人653件至2012年降低至581件，顯示新加坡對綜合娛樂城的高度管制，對於治安能有效的控制。

澎湖若設置觀光賭場，在治安層面的影響，依據澎湖縣政府委託澎湖縣警察局（2006）進行的「澎湖地區設置觀光博弈事業對治安影響與對

策」之研究報告，以及官政哲、陳耀宗等人（2006）之研究，認為若設置觀光賭場，以澎湖縣警察局現有刑事警力編制員額而言，在犯罪偵防工作的推動上，勢必無法因應；而以現有交通警力編制，若設置觀光賭場在交通疏導、交通執法、交通事故防制等勤務將會更加繁重，在交通勤業務的處理方面，一定難以負荷。此外，澎湖雖有在地理上區位孤立，使地區與外隔絕的效果，在治安上可能產生犯罪的情況勢必大大降低，而且有較易防範、掌控的優勢；但也因海岸線綿延甚長，不易管制，若設置觀光賭場，有心人士將更容易假借觀光、賭博之名，而進行走私之活動。

二、開發衝擊因應措施

澎湖推動發展國際觀光度假區除了應思考如何增加吸引力之外，必須考慮前述所提之交通、電力、淡水供應、垃圾、汙水等設施承載力或造成環境之各項衝擊，以及對社會、治安之影響衝擊，雖然目前澎湖的基礎設施盡皆完善，但IR正式營運後將會帶來大量的觀光客，若要接待最大每年600萬人次之觀光客，必須預先規劃充實基礎建設的完備，加強可及性設施承載力，本研究分別對相關因應措施進行探討，而由於水、電供應、垃圾、汙水處理等基礎建設涉及專業技術及縣政府政策，本研究僅模擬未來可能之供需缺口，並就本研究團隊之專業領域提出部分建議，作為政府及投資業者之參考，而不涉上述基礎建設之專業技術、設計或規劃等層面。

(一)交通

澎湖是一離島，空運是最重要的交通方式，馬公機場跑道最大營運機型為空中巴士A321，每年最大運量應可達到1,800萬（單程約900萬人次）以上。然而馬公機場之航廈原設計客運年容量為440萬，如要因應每年600萬觀光客的進出需求（進出人次1,200萬）將可能造成壅塞、運轉及

服務效率低落、惡劣,影響觀光客旅遊意願。因此,為因應IR所帶來觀光客之交通需求,運量的部分可由航空公司在短期透過租賃、調借大型飛機支應,長期則投資購置新機,而因應國際航線旅客,華航、長榮或將會直接投入經營定期航班,外籍航空公司、甚至私人飛機也可能會參與營運,配合觀光的人數的成長,逐年擴充運量,然而受限航廈的容量限制,運量成長將有其上限。未來除了藉由海上交通運輸分流外,空中運輸能量如要擴充就需再增加設施設備(如停機坪、停機位、棧橋、航站櫃檯空間、安檢動線、行李輸送帶等),或是增建新的航廈始能因應,然而這需要時間與空間來提早規劃建置。

除了搭乘飛機迅速抵達澎湖之外,搭乘郵輪享受慢活悠閒海洋風光也將會是未來觀光客前往澎湖的熱門選項,馬公港在我國離島港口中具極大郵輪觀光發展條件,依交通部運輸研究所(2012)「台灣與各離島間(含兩岸航線)海運整體運輸規劃」資料顯示,可靠泊4萬噸以下客輪,也曾創下停泊5萬噸級郵輪(寶瓶星號)的紀錄。因此,未來海上交通部分除了增加海運入境遊客的通關處理能量,可汰換現有航線之小型船舶,改採新型、舒適、快捷之客輪或高速快艇,並規劃固定航班方便觀光客搭乘,配合觀光客人數成長之海上交通需求,逐步擴充海運能量。此外,亦可擴建國際深水港並規劃貨運及客運碼頭分離,使運送建設、補給所需物質之貨輪以及載運大量觀光客之大型郵輪得以迅速靠泊,而部分漁港可規劃建置為遊艇港,發展離島間交通及內海間之高級風帆、遊艇活動,充分利用澎湖海洋風情之優勢。

而澎湖的公路系統已規劃無虞,未來可藉由大眾運輸工具(如軌道捷運系統或電聯車)連結機場、海港、主要聚落、重要觀光景點及IR園區,減少小客車的使用以避免壅塞,而各類機動車輛鼓勵改採電動或瓦斯引擎,並建置加電站或加氣站,配合低碳島計畫的減碳目標。

因應國際觀光度假區營運後帶來大量觀光客,澎湖若要成為國際度假島嶼,便捷對外海空運輸以拓展客源是為首要。交通之硬體建設在澎湖

縣政府多年經營下，已具基本運輸規模，馬公機場與馬公港均已有國際包機或國際郵輪營運經驗，未來配套進行相關設施之擴充整建，應足以支應觀光客與當地居民的交通需求。

(二)電力

澎湖設置國際觀光度假區後經濟將顯著發展，居民生活習慣及產業活動將有所改變，用電需求應會成長，加上近幾年世界興建的賭場度假村的趨勢規模愈來愈大，電力消耗也愈來愈多，且為了增加吸引力，各種聲光娛樂、表演、展覽等活動頻繁，亦增加大量電力需求。然而業者在基於環保意識提高及經營成本之管控，近年均致力於節能省電，汰換省電燈具或空調、電機設備，因此人均用電量長期而言應成長有限。

電力供應方面台電在澎湖已設有尖山火力發電廠，總裝置容量約129.77千瓩（另有風力發電約4.8千瓩），可靠供電能力約91.18千瓩，目前在夏季尖峰用電容量為約83.37千瓩，未來如果國際觀光度假區在澎湖營運，帶動周邊觀光產業之附設，用電需求勢必增加，整體供電有必要及早規劃因應。為能讓台灣本島既有電廠之發電量可輸配澎湖地區，目前台電已經規劃完成從澎湖到雲林口湖的海底電纜，興建長度66.5公里，最大供電容量可達200千瓩的台澎海底電纜，估計每年可生產8億8千萬度的電力，加上現有尖山火力發電廠之供電，如分別以三個模擬方案之最高峰觀光客人次來推算，每年的電力缺口約在4.9億至6億度之間，如海底電纜如期完成，澎湖地區的未來用電需求可確保供應無虞。此外，澎湖是世界上風力發電的最佳風場之一，配合經濟部的澎湖低碳島計畫發展風力發電，不只對澎湖地區電力供應有幫助，同時是符合時代潮流的綠色能源，如配合海底電纜的鋪設，將可加強澎湖電力系統的可靠與穩定，並可將多出來的電力經由電纜回輸至台灣本島。

(三)淡水供應

　　澎湖為水資源匱乏地區，未來設置國際觀光度假區後，確保淡水供應會是較大的課題。居民生活習慣將隨經濟顯著發展而或略有改變，用水需求應會成長，然因環保意識推廣、改善漏水率等因素，長期而言用水量應成長有限。而依新加坡及澳門的經驗，近幾年所興建的賭場度假村規模愈來愈大，且為了增加吸引力、強化服務品質，因而增加了空調、清潔、洗滌、游泳池、SPA等高用水量的服務，以提供觀光客更好的度假享受。依本研究模擬分析顯示，如分別以三個模擬方案之最高峰觀光客人次來推算，每天淡水缺口約在46,558公噸至56,044公噸之間。為補足淡水供給缺口，未來澎湖縣政府除可開發新的蓄水庫、在既有海水淡化廠之基礎上擴增機組提高供水處理能量以外，同時可適度要求投資人提出水資源供給儲備計畫，自行增設淡水廠以穩定用水品質，並應提出開發區內水資源回收再利用計畫以減少水資源浪費。

(四)垃圾

　　依行政院環保署「垃圾處理方案之檢討與展望」指出，未來對全國垃圾清理政策將以「源頭減量、資源回收」為主，達到垃圾「零廢棄」。而「零廢棄」的定義是：「提倡以綠色生產、綠色消費、源頭減量、資源回收、再使用及再生利用等方式，將資源有效循環利用，逐步達成垃圾全回收、零廢棄之目標。」未來澎湖設置IR帶來大量觀光客後，勢必會產生較多的廢棄物，澎湖縣政府環境保護局在「100至103年度中程施政計畫」表示澎湖現有掩埋場將逐一轉型為緊急應變場，或進行復育綠化工程。現階段澎湖垃圾掩埋場的處理量占總垃圾量比例極微，因此澎湖未來垃圾處理仍以運台（高雄）為主。依本研究模擬顯示，如分別以三個模擬方案之最高峰觀光客人次來推算，每年的垃圾處理缺口約在17,325公噸至21,268公噸之間，平均每日垃圾處理缺口約在47.46公噸至58.26公噸之間。澎湖縣自2008年起實施一般廢棄物轉運高雄焚化爐焚化，每日約處

理、轉運50公噸之一般廢棄物，一年約可轉運處理18,250公噸，因此未來除了透過宣導居民及適度要求IR業者加強資源回收、綠色消費、源頭減量、垃圾分類、廚餘回收等措施，有效控制廢棄物產量，未來對於委託業者垃圾運台的合約運量亦要逐年擴充調整，以維持澎湖整潔衛生的旅遊環境。

(五)汙水

　　澎湖雖無汙染性的工業廢水排放，但現無設置公共汙水下水道，專用汙水下水道普及率亦僅1.94%，幾無汙水處理能力，內政部營建署現雖正規劃澎湖公共汙水處理廠及連接管線工程，目標將興建能每日處理約10萬公噸汙水的處理廠及地下接管，然而在設施完成啟用前，汙水只能逕流入海，容易對海洋生態環境造成衝擊損害。未來IR營運之後，觀光客及居民除了大量的淡水需求外，亦會產生大量的汙水，如分別以三個模擬方案之最高峰觀光客人次來推算，每天汙水產生量約在66,382公噸至74,920公噸之間。因此，未來除應儘快完成公共汙水處理廠及連接管線工程，並應要求IR業者做好汙水處理及再循環利用，以避免造成澎湖乾淨海域的汙染。

(六)社會成本

　　欲享受觀光賭場所帶來的經濟效益，必須考量與其所伴隨而來的另一個重要議題——社會成本之增加。尤其賭博問題與賭風猖獗的現象已困擾台灣社會許久，而「賭博合法化」與「開放設立賭場特區」等議題也已數度被各方炒得沸沸揚揚，在期待藉由博弈產業創造最大產值的同時，對於開放觀光賭場對社會將帶來何種負面效應與衝擊，都應於事前審慎評估與規劃。本次研究認為針對降低發展觀光賭場之社會影響，政府與業者共同負起公共服務之責任，除了政府每年提撥一定比例之專款用於特定族群之外，經營賭場之企業亦需提撥一定金額支付社會服務之支出。在保障澎

大菓葉柱狀玄武岩（照片引自澎湖Travel臉書粉絲專頁）

漁翁島燈塔（照片引自澎湖Travel臉書粉絲專頁）

湖縣民眾之安全的部分，則是強化現有警政及消防系統，針對觀光賭場周圍及其他可能發生犯罪事件之高危險區域亦須進行重點式巡查，另外以「教育」、「監管」及「執法」防治洗錢問題，而在問題賭博的部分，則需加強教育宣導以導正可能扭曲之社會價值觀，並提高醫療服務之質量，並加強賭博可能引發離婚、家庭暴力、問題賭徒以及病態賭徒之輔導。

行政院已於2013年4月25日完成「觀光賭場管理條例草案」的審查，並於5月2日通過行政院會核定並交付立法院進行審議，立法院交通委員會已於103年1月2日完成行政院及馬祖立委陳雪生所提有關博弈專法草案之一讀初審，同時將法案定名為「離島觀光賭場管理條例」草案，部分條文亦送院會協商，準備進入二讀程序。「離島觀光賭場管理條例」之規範主要係建構博弈事業經營管理所需之各項法制，明定博弈產業之申請程序、設置標準、執照核發及執照費、博弈特別稅及相關監督管理事項等各項規範，對博弈事業之營運提供良好之經營環境，建立遊客對博弈事業經營之信心，同時防止不必要之弊病。草案中並明定了博弈特別稅之課徵及嗜賭防治基金的提撥，均可挹注作為未來降低賭場的社會成本的作業基金。

開放設置觀光賭場或許會帶來社會成本，然透過發揮最大的經濟效益以及追求社會成本最小化的目標，仍然可以贏得地方民眾多數的支持，甚至全國多數民眾的肯定。在期待藉由博弈產業創造最大產值的同時，對於開放觀光賭場對社會將帶來何種負面效應與衝擊，都應於事前審慎評估與規劃，本次研究針對降低發展觀光賭場之社會影響，從公共政策的角度，提出正面的可行配套措施如下：

1.政府與業者共同負起公共服務之責任。除了政府每年提撥一定比例之專款用於特定族群之外，經營賭場之企業亦需提撥一定金額支付社會服務之支出。在美國的紐澤西州的賭場，其8%的稅收專款專

用於殘障和老人福利上；康乃狄克的印地安保留區，每年固定提撥公基金1億美元來拯救保留區；明尼蘇達州則將博弈收入的40%用於醫學研究等等；特別是在澳門，賭場除繳納稅款外，還需負起重大公共投資及社會服務的責任，像支援五星級酒店的興建、建造政府船塢等；在菲律賓，則利用賭場稅收來成立社會基金，並用在教育、環境與基本生活的救助上；在澳洲，則把賭場稅收用來重整市容；在烏拉圭，則將賭場收入用在古蹟維修、獎學金等等的項目上。

2.強化現有警政及消防系統。針對開放觀光賭場之後可能引發當地治安之問題，包括借貸問題（高利貸）、偷盜、搶劫、詐騙以及縱火等問題，除了地方政府須有效運用現有警政人力資源，尚須編列預算擴編現有警政及消防系統，並強化與觀光賭場及各地社區的警民連線作業。另外，針對觀光賭場周圍及其他可能發生犯罪事件之高危險區域亦須進行重點式巡查，保障澎湖縣民眾之安全。

3.以「教育」、「監管」及「執法」防治洗錢問題。關於如何防治洗錢問題，可參考澳大利亞相關洗錢防制規定。澳大利亞關於洗錢的管制方法採用教育、監管及執法三步驟，其執法技巧包括現場檢查及與主要管制者結盟等等。澳大利亞洗錢防制立法對於可疑的交易紀錄加以稽查，對於1萬澳幣以上的大額金錢移轉加以稽查，對於國際資金的移轉他們也有一套SOP，透過蒐集各項情資加以分析及分類，最後交給警察單位及國家安全單位處理。澳大利亞政府設有交易報告與分析中心專門處理賭場金錢交易的活動，因為澳大利亞有六千家的旅館擁有博弈的機器，2007年博弈總收入為1,500億美元。澳大利亞經常與美國各個管制機構共同分享資訊，包括參與國際博弈管制者協會（International Gaming Association of Regulators）。最重要的是，賭場的經營者本身亦需強力地支持反洗錢的活動。

4.提高醫療服務質量，加強可能引發離婚、家庭暴力、問題賭徒及病態賭徒之輔導。建議新設醫院及醫療中心以提高醫療服務之質量，並加強當地醫療體系與社會福利部門之合作，並賭場收入當中提撥一定的金額來吸引更多心理師及社會工作者前往從事諮商輔導工作、處理相關問題。同時設法協助受害的個人必要時禁止沉溺賭博者一到五年甚至終身不得進入賭場。賭場經營者本身亦須配合禁止問題賭博者進入賭場。

5.加強教育宣導以導正可能扭曲之社會價值觀。針對未來開放觀光賭場後，賭場業者或政府以直接或間接的方式為廣告、行銷等手法鼓勵人們投入博弈產業消費或就業，使人們提高了賭場的接受程度，逐漸造成民眾的價值觀改變，使得賭博人口增加，投入賭博產業的年齡層開始下降。有鑑於此，澎湖縣及中央政府應加強教育宣導，強化旅遊相關單位與教育相關單位合作，宣導開放觀光賭場之目的乃提振地方經濟，充實政府財政收入以提高社會服務之質量；同時針對沉溺賭博所可能造成之各種傷害透過相關單位及學校傳遞出去，以導正社會價值觀。必要時，亦須限制賭場業者以「賭博」作為吸引人們觀光消費之宣傳。

(七)治安

依據艾普羅民意調查股份有限公司於2013年7月對澎湖民眾進行民意調查，在1,503份有效問卷中，有66.3%的民眾擔心澎湖設置國際觀光度假區附設觀光賭場後，會衝擊社會治安，由國內民意調查結果所呈現的民眾認知，和針對「博弈產業對地區整體犯罪率之影響」的國外相關研究結果相互比較，可以看出兩者之間有相當大的落差。足見「治安」是民眾認為設置觀光賭場後所首先必須處理的問題；而這也有賴規劃相關的治安管理策略，以消除民眾對設置觀光賭場後治安狀況的疑慮與不安。

雖然大多數地區在設置觀光賭場後的犯罪率並沒有明顯的上升，但

仍有少數地區（尤其是早期）在設置觀光賭場後有犯罪率大增的現象。究其原因，應是在設置觀光賭場之初，沒有考量治安的因應方法，或對其可能產生的犯罪狀況過於輕忽，以致犯罪現象變得嚴重。

由針對國外相關研究結果的分析，可知在設置觀光賭場之初，事先對其可能造成的犯罪影響不能掉以輕心，以免造成得不償失的後果；規劃管理、控制犯罪狀況的策略，以防範其負面作用擴散，相當重要。

針對澎湖地區的現況，以及對設置觀光賭場在治安層面影響之分析，本研究結合孫義雄（2009）、官政哲及陳耀宗（2006）、吳吉裕及余育斌（2006）等人的研究探討，規劃出情境治安管理、特別治安管理以及犯罪及社會問題抗制等三個層面的治安管理策略，其具體治安管理作為分別如下：

◆情境治安管理策略

1.禁止18歲以下青少年進入賭場。

2.限制賭博廣告的播放，勿使民眾深化其賭博行為。

3.增加見警率，藉見警率的幽靈效應，減少犯罪者的僥倖心理。

4.以社區家戶聯防的聯結及監視系統的監控，建構環島區域聯防機制，形成地區治安管理的天網。

5.依「離島觀光賭場管理條例」草案規定，觀光博弈業不得接受客戶以現金卡、信用卡及其他簽帳工具支付從事博弈活動之籌碼或現金。除有寄託資金超過一定金額者外，不得貸款予具中華民國國籍或永久居留證者（依「離島觀光賭場管理條例」草案，寄託金額為新台幣200萬元）。

◆特別治安管理策略

1.整合社會網絡，防範問題賭博；如設置輔導問題賭博的二十四小時專線電話與專屬網站，提供問題賭博之諮商、矯治等服務。

2.強化警察局勤務指揮中心的指揮管控功能；依據犯罪斑點圖，針對

犯罪熱時、熱點加強巡邏；巡邏車設置衛星定位系統，以對犯罪能立即反應。

3. 成立專責之「賭場管制局」，核發經營及工作執照，過濾從業人員並列檔管制；有特定犯罪前科者不發給執照。

4. 觀光賭場入場電腦驗證，凡領取社會救助金者、破產者、信用不佳者、有酒醉或吸毒狀態者不得進入。

5. 建立觀光博弈業者的自我保全系統；要求觀光賭場強化對賭場內及四周之治安管理能力，並廣設監視系統。

6. 警察局成立「觀光警察隊」、設置機動服務站、規劃建置「觀光安全服務網絡」。

7. 地區的偵查隊、「觀光警察隊」、「賭場特勤隊」適度介入賭場安全及秩序管理；並要求觀光賭場建立本身的保安系統，且須與警方保持密切聯繫，以共同預防違序及犯罪行為。以確實有效的處理發生在觀光賭場內外的治安問題。

◆ **犯罪及社會問題抗制策略**

1. 問題賭徒須接受強制診療，警方發現有問題賭徒，立即轉介至「戒治中心」等相關社福單位輔導。

2. 警方每週或隔週執行「緝犴專案」，強力取締地下錢莊、高利貸放及債務催收公司暴力討債，並配合法務部「洗錢防治中心」全力取締非法洗錢活動。

3. 警察成立「賭場特勤隊」（編制官警共約30人），成員須受過相關特殊專業訓練，專門負責偵辦觀光賭場內所發生之各類刑案，並處理賭場內之組織犯罪等特殊犯罪。

4. 因應衍生交通治安問題，警察局組織編制應予擴增；原有之編制警力員額，已不足以因應治安局勢的轉變，警局組編應予以擴增（目前澎湖居民人數約98,000多人，現有員額警力約800人，警民比約為1：122.5）。

5.博弈產業設置後，需有足夠經費擴增後勤警政設備支援工作，以因應日見繁重的治安狀況。

6.劃歸一定比率博弈稅收分配，以充實警政因設置觀光賭場而擴增的經費。

7.加強與拉斯維加斯、新加坡等設置觀光賭場地區警界進行經驗心得交換，以增進犯罪偵查專業，提升偵查相關犯罪之職能。

三、市場評估分析

評估IR的市場規模，需透過獨立的經濟分析，針對財務上的各項數據、賭場規模大小以及國內外觀光客之偏好等數據進行評估，然而在現在相關研究文獻當中，不易找到與澎湖相類似情境的研究及有關台灣離島博弈市場潛在消費金額的文獻。分析澳門觀光客結構，以大陸內地遊客居多，其次為香港，再次為台灣，台灣每年均有120餘萬以上人次前往澳門觀光旅遊，推估未來澎湖設置IR之後，主要吸引的客源還是來自於台灣本島居民。而依交通部觀光局統計，2012年來台旅客已近732萬人次，近十年來台旅客，以觀光為目的之比例，由2001年的36%，至2012年增加為64%；2012年來台主要客源國以「中國大陸」最多，攀升至258萬餘人次，高居第一位；顯示我國觀光客人數正逐漸擴大，而其中來自中國大陸的客源將會是未來觀光度假區及觀光博弈要積極爭取的對象。結合澎湖在兩岸歷史淵源的深刻意涵，與海洋島嶼資源的主題，絕對有助於吸引大陸遊客直接到澎湖旅遊，或者由台灣本島入境一定也會將澎湖列為遊程據點之一站，如此增加澎湖的觀光主題吸引力，而澎湖如果設置國際觀光度假區，在發展主題與旅遊模式上絕對會與澳門有所區別，客源將以台灣為主，周邊日、韓、香港、大陸等將會成為潛力市場。然而，政治外力的影響是一個不可控制的變數，中國大陸對大陸觀光客來台的規定和限制，可能受到政治因素的影響，將會連帶影響到澎湖推動IR的市場潛力評估。

　　依本研究模型設定及模擬結果，在方案1總投資額10億美元的情況下（保守情況），預估第一年澎湖至少能吸引100萬人次觀光客，到第三十年則可吸引約485萬人次的觀光客；如投資業者願意投入更多的資金開發，方案2（一般情況）總投資額15億美元，能在第一年吸引到133萬人次的觀光客，到第二十八年可吸引到600萬人次的觀光客；在最樂觀的情況下，方案3總計投入15億美元，第一年可吸引200萬人次的觀光客，到了第二十年即可到達600萬人次的規模。然而為了要能夠吸引多數台灣居民以及外國籍觀光客到澎湖觀光，除了海、空運交通的硬體設備提升、擴充班次、航次增加載運能量之外，包括增建澎湖地區旅館、水電供應、垃圾及汙水處理等各項基礎建設的擴建也成為重要的關鍵因素之一，如未來博弈公投通過後政府能周全妥善的做好全般規劃，擴充基礎設施及完成配套措施，提供一個完善的觀光旅遊環境，對照國外包括新加坡、巴哈馬群島等觀光賭場，能夠被國際觀光界所肯定，澎湖也將成為一個被國際公認為具吸引力的觀光勝地。

　　目前亞洲觀光賭場收入由於所占比例仍屬偏低，而亞洲的人口占世界人口之比例近乎一半以上，顯示亞洲觀光賭場發展之潛力無窮。亞洲觀光賭場之發展除了澳門、韓國、馬來西亞、新加坡、菲律賓外，日本也準備加入開放觀光賭場的行列，澎湖如能更積極推動國際觀光度假區之興辦，對於市場之占有才能獲取先占先贏的優勢。

四、開發期程建議

　　關於國際觀光度假區開發期程之規定，依「離島觀光賭場管理條例」草案第14條第一、二項規定：「申請人完成觀光博弈業籌設，並依國際觀光度假區投資計畫內容完成開發計畫後，得向主管機關申請觀光賭場特許營運執照。國際觀光度假區投資計畫如載明分期開發，且國際觀光度假區開發期程已達觀光賭場可營運階段者，亦得依前項規定申請觀光賭場

特許營運執照。」此係因觀光賭場需附設於國際觀光度假區內，故以觀光博弈業完成籌設，且其所在之國際觀光度假區已依投資計畫內容完成開發計畫，為申請觀光賭場特許營運執照之條件，又國際觀光度假區之興建及開發係屬大型投資計畫，在未來營運或有不確定因素下，允許業者就國際觀光度假區採較彈性之分期開發與擴張計畫，避免發生因一次投入巨額資金無法回收之風險；且為爭取時效，帶動離島經濟及觀光發展，觀光博弈業提出國際觀光度假區投資計畫申請時，應同時載明觀光賭場營運期程，如該國際觀光度假區分期開發計畫經主管機關核可，且觀光博弈業已如實籌設完成，即得申請核發觀光賭場特許營運執照。

國際觀光度假區因開發所需辦理之土地整合、環境影響評估及水土保持等程序，均應併入開發期程。第一期通常包括博弈設施，包括大眾廳和貴賓廳等博弈設施在內，以及國際觀光旅館在內，前者可帶來源源不斷的現金收入，後者可配合觀光導向的發展，帶動地區整體經濟發展，而事實上根據「離島建設條例」第10-2條的規定，博弈設施必須附設在五星級的觀光旅館內，因此第一期的開發包括國際觀光旅館在內，則無庸置疑。況且，綜合娛樂城之興建第一期主要投入博弈設施的興建完成，以便儘早營運爭取現金流以作為後續階段開發所需財源的重要來源之一。

依「離島觀光賭場管理條例」草案及「國際觀光度假區投資計畫申請審查辦法（草案）」，國際觀光度假區之開發作業程序，中央政府及地方政府分別負有權責，投資者亦必須完成投資計畫申請通過使能取得特許執照，期間過程各級政府機關需緊密分工協調，以期順利完成各項事務。本研究參酌各項法規程序提出綜合開發期程建議（以博弈法三讀通過後起算）：

1.二至三年完成土地產權歸屬、用地變更與都市計畫變更等事宜。
2.六個月內完成專責之工程專案管理顧問團隊（PCM）之徵選作業。徵選具財務、經營管理與規劃設計之整合型專案管理顧問團隊，代表政府機關執行相關本案之公權力，同時藉由客觀環境和博弈開發

之特性，運用科學、技術原理和經濟及法律等管理手段，確定品質與成本控制，技術更新與風險調整，經營與管理等實際問題，力求合理使用人力、物力及財力，達到提高政府機關或相關營利團隊投資效益和經濟效益的執行控管行為和組織活動，並提升政府機關滿意度及促進專案執行績效目標之達成。

3. 六個月內由PCM團隊訂定本案完整之作業開發期程：

(1)完成投資商之招商徵選辦法、土地開發經營辦法與營運維護計畫。

(2)完成招商評選辦法與成立評選委員會（評委背景除政府機關代表外，另需包含具有經濟財務、經營管理、法務、社會福利、生態保育、環境保護、營建工程、建築設計等學術機構、專業團體與業界人士之背景組成）。

(3)全區開發所需之開發許可與用地變更時程、環境影響評估作業時程、水土保持審查與設施等與各期開發作業之里程碑推估。

(4)推估都市設計審議、雜項與建築執照之審查作業時程、第一期工程發包作業、工程施工時程（需考量離島特性與室內設計裝修工程）、使用執照取得與營運時程推估。

4. 六個月內完成建築師設計團隊之徵選作業。

5. 二至三年內完成環境影響評估作業、基本設計與建築執照申請、都市設計審議與細部設計作業，並協助開發者完成營建團隊遴選與工程發包事宜。

6. 二至三年內完成第一期工程與試車營運。

7. 二至三年內完成第二期工程與試車營運。

五、開發公共效益評估

有關開發公共效益評估係指開發國際觀光度假區預期產生之開發效

益，包括就業效益、經濟效益、社會效益及財務效益等。一般有關公共效益之評估需依據設置國際觀光度假區之可行性分析及針對所有潛在投資業者個別預估之數據，加上研究團隊專業判斷，始能推估出合理之開發效益。然因現階段澎湖縣政府尚無設置國際觀光度假區可行性分析之完整報告，因此，本研究蒐集澳門、新加坡等已設置賭場之國家相關資訊及參考數據，透過建構系統動態模型，進行模擬分析以推估相關開發效益。以下將針對澎湖設置國際觀光度假區後，就產值的變化、就業機會、政府的稅收以及帶動周邊產業的發展來分別討論。

(一)產值的變化

本研究參考澳門、新加坡的博弈發展經驗，建構系統動態模型推估澎湖設置國際觀光度假區後，所帶來經濟產值的變化，各方案模擬的產值分別說明如下：

◆模擬方案1（保守）

以總投資額10億美元估算，第一年博弈營收約576.7億元，IR總營收約640.8億元；到了第十四年時，博弈營收已突破千億到達約1,041.9億元的規模，IR總營收已達約1,302.3億元之規模；到第二十九年時，博弈營收已突破2,000億到達約2,064.3億元的規模，IR總營收已達約2,949.1億元之規模。

◆模擬方案2（一般）

以總投資額15億美元估算，第一年博弈營收約776億元，IR總營收約852.3億元；到了第六年時，博弈營收已突破千億到達約1,044.3億元的規模，IR總營收已達約1,160.3億元之規模；到第二十三年時，博弈營收已突破2,000億到達約2,051億元的規模，IR總營收已達約2,929.9億元之規模；第二十八年時，博弈營收來到最高，約2,691.4億元的規模，IR總營收則約3,844.8億元之規模。

◆ 模擬方案3（樂觀）

　　以總投資額15億美元及最樂觀之情況估算，第一年博弈營收已突破千億，約1,153.4億元，IR總營收約1,281.6億元；到了第十年時，博弈營收為2,091.8億元，IR總營收為約2,324.2億元之規模；第二十年時，博弈營收到達最高，約3,075.8億元的規模，IR總營收則約達3,844.8億元之規模。

　　澳門自開放賭權之後，博弈產值連年增加，2012年澳門博彩業的年度收益高達約3,052億澳門元（約1兆1,298億台幣），居世界第一，新加坡自兩座IR開幕後，2010年新加坡的博弈營收達51億美元（約1,530億台幣），2011年上升到54億美元（約1,512億台幣），2012年則上升到約59億美元（約1,770億台幣）。亞洲人口眾多，人民日趨富裕，加上熟悉賭博文化，博弈產業預期仍會持續帶來可觀的經濟效益，由澳門及新加坡的經驗，澎湖縣若開放觀光賭場之建設，相信對當地的經濟情況能有極為正向的助益。

(二)就業機會

　　國際觀光度假區提供大量之直接與間接工作機會，依澳門統計暨普查局2012年第四季的博彩業人力資源調查，澳門博彩從業人員計有54,835人，平均薪酬為18,040 澳門元（約新台幣66,547元），新加坡兩座綜合娛樂城估計也為新加坡創造至少35,000個就業機會，而根據澳門與新加坡失業率的資料顯示，澳門自2002年賭權開放後，失業率由2002年6.3%下降至2012年2%，每年平均遞減約10%，新加坡兩座綜合娛樂城於2010年開幕，2009年即開始招募員工訓練，失業率自2009年3%降至2012年2%，每年平均遞減約5%，顯示開放賭場確實能增加就業機會。本研究參考澳門「美高梅中國」投資興建於2007年開幕的美高梅酒店（MGM Macau）、「金沙中國」投資興建亦於2007年開幕的威尼斯人（Venetian Macau）及銀河娛樂投資興建於2011年開幕的澳門銀河（Galaxy Macau）等三家澳門具IR代表性的賭場度假村開發規模，作為未來澎湖IR投資額與開發規模之

推估參考，根據推估結果，在總投資額10～15億美元的情況下，IR所需的直接員工的人數可達5,854～8,781人之間，估計間接工作機會將有8,000～13,000餘人，而由於觀光客及人口的成長，帶動了周邊產業的發展，也將增加更多的工作機會。

(三)政府的稅收

絕大部分觀光賭場興建結果與稅收有關，博弈娛樂事業在經濟層面影響上，對政府稅收的增加有正面的效果，即藉由賭場龐大的收益，促使政府稅收改善，有利於政府推行其他建設。尤其在天然資源不足的地區或是對財政貧乏的地方政府來說，賭場的設立可增加財源收入和地方建設費的增加，具有相當正面的效益。以新加坡的例子來看，兩家賭場分別在2010、2011年貢獻9億新元、11億新元的稅收，而澳門的博彩業在2011年繳納給政府的博彩稅收約為996億澳門元（約3,688億新台幣），占澳門政府財政稅收的81%，2012年博彩稅收較2011年成長了13.7%，繳納給政府的博彩稅收約為1,133億澳門元（約4,195億新台幣），也占澳門政府財政稅收達78%，比例相當可觀。

根據「離島觀光賭場管理條例」草案，IR將帶給政府包含「中央政府特許費」、地方政府「博弈特別稅」、「公益目的基金」、「嗜賭防治基金」等博弈稅費，而從本研究的系統模擬顯示，博弈稅費相當可觀，依各方案模擬結果說明如下：

◆模擬方案1（保守）

以總投資額10億美元估算，第一年IR將貢獻中央及地方等稅費合計約86.5億元，其中包含地方特別稅收40.37億元；第五年時，中央及地方等稅費計約107.66億元，包含地方特別稅50.24億元；第十年時，中央及地方等稅費計約141.38億元，包含地方特別稅65.98億元；第十五年時，中央及地方等稅費計約165.03億元，包含地方特別稅77.01億元；到第三十年時，中央及地方等稅費合計約370.59億元，地方特別稅已突破百億，可貢

獻約152.59億元。

◆ 模擬方案2（一般）

以總投資額15億美元估算，第一年IR將貢獻中央及地方等稅費合計約115.05億元，其中包含地方特別稅收53.69億元；第五年時，中央及地方等稅費計約148.33億元，包含地方特別稅69.22億元；第十年時，中央及地方等稅費計約194.78億元，包含地方特別稅90.9億元；第十五年時，中央及地方等稅費計約227.36億元，地方特別稅已達到106.1億元；到第三十年時，中央及地方等稅費合計約457.53億元，包含地方特別稅188.39億元。

◆ 模擬方案3（樂觀）

以總投資額15億美元及最樂觀之情況估算，第一年IR將貢獻中央及地方等稅費合計約173.01億元，其中包含地方特別稅收80.74億元；第五年時，中央及地方等稅費計約238.94億元，地方特別稅已有111.5億元的規模；第十年時，中央及地方等稅費計約313.76億元，包含地方特別稅146.42億元；第十五年時，中央及地方等稅費計約366.25億元，包含地方特別稅170.91億元；到第三十年時，中央及地方等稅費合計約457.53億元，包含地方特別稅188.39億元。

本研究參考澳門的數據進行模擬分析，結果顯示政府各項博弈稅費的收入將相當可觀，而這些稅收則可幫助澎湖地區從事各項公共基礎建設，以及包括教育、治安、人才培訓、問題賭博防治等等各項公益用途。

(四)帶動周邊產業的發展

觀光產業的範疇相當的廣，博弈娛樂事業也是觀光產業的一種，若一地區設立了觀光賭場，將提升觀光業產值，並且會連帶的帶動了其他相關產業的發展，根據澳門統計暨普查局對旅客人均消費（非博弈消費）的統計調查，2011年過夜旅客平均每人消費2,777澳門元（約10,284元新台幣），2012年平均每人消費3,229澳門元（約11,957元新台幣），其中

平均每人住宿消費約864澳門元（約3,200元新台幣），飲食消費約635澳門元（約2,351元新台幣），用於購物消費約1,465澳門元（約5,425元新台幣）。

　　依本研究的模擬結果，三個不同假設的模擬方案，最多可吸引約485萬至600萬人次的觀光客，所創造的就業機會也將使澎湖居住人口增加，由於觀光客及人口的成長，也帶動了周邊產業的發展，如IR周邊與觀光活動相關之住宿服務業、餐飲業、陸上運輸業、航空運輸業、汽車租賃業、旅行業、藝文及休閒服務業、零售業等所產生的影響與效益，增加更多的工作機會。事實上，以本研究模擬澎湖未來設置IR的房間數規模，最大1,752間來計算，在最多每年600萬人次觀光客的情況下，預計尖峰住宿估計有32,000餘人，IR房間數根本不夠容納，觀光客勢必往IR園區以外住宿及消費，因為蜂擁而至的遊客，不但刺激了相關產業的就業機會，更可能帶來不容忽視的收益。

　　澎湖已是「世界最美麗海灣組織」的會員，擁有歷史悠久的玄武岩、美麗海洋、沙灘等天然美景，也有珊瑚、燕鷗、綠蠵龜、候鳥魚群等自然生態，及咕咾石建築、石滬、燈塔、天后宮等人文景觀，能提供豐富的觀光資源，帶給觀光客IR以外的休閒享受，而澎湖的美食如海鮮、紫菜、風茹草茶、仙人掌冰等，伴手禮如黑糖糕、丁香魚乾、干貝醬、小管等，都能讓觀光客品嚐再三，提供有別於IR的在地風味。藉由IR所吸引來的大量觀光人潮，將使得澎湖當地的住宿業、餐飲業、零售業、交通運輸等與觀光旅遊有關的行業蓬勃發展。

　　由於本研究主要目的為探討設置IR對澎湖所產生的影響及直接貢獻的經濟效益，因此IR周邊與觀光活動相關之產業等所產生的影響與效益，本研究不列入模型變數考量及模擬分析，進一步的研究可在未來透過產業關聯之投入產出表進行推估。但如以澳門遊客2012年平均每人消費約11,957新台幣來概算，600萬觀光客將有約717億的潛在商機，將帶給澎湖IR周邊產業極大的經濟效益。

Chapter

7

馬祖國際觀光度假區
開發評估[1]

壹、研究背景

貳、馬祖國際觀光度假區開發評估模型

參、建議設置家數、最適投資規模建議及環境承受力分析

肆、馬祖國際觀光度假區開發衝擊因應措施

伍、馬祖國際觀光度假區市場評估分析

陸、馬祖國際觀光度假區區位構想及土地提供構想

柒、馬祖國際觀光度假區開發期程建議

捌、馬祖國際觀光度假區開發公共效益評估

玖、要求投資者承諾事項、政府承諾配合事項及地方說明會

1 本章節錄自2016年連江縣政府「馬祖國際觀光度假區整體開發計畫研究評估案」委託研究報告。

壹、研究背景

馬祖連江縣由於受限先天條件，交通不便、資源匱乏、各項基礎建設不足。依財政部國庫署資料，馬祖連江縣在全國縣市中自有財源占歲出比例最低（2012年占26%、2013年占21%、2014年20%），財政自主性嚴重不足，不足以維持政府基本需求及各項資本性支出，大部分基礎建設及各項施政計畫之推動，每年均需仰賴中央補助款挹注始得以推行，惟若因中央政策轉折，導致若干補助款驟減或扣減，各項建設將轉由自籌款支應，在自有財源不足下，將使許多建設計畫無法順利推動，嚴重影響縣政發展。

「離島建設條例」第10-2條，使我國離島地區得以藉由國際觀光度假區附設觀光賭場的方式，達到推動離島開發建設，健全產業發展，改善生活品質，增進居民福利的目的。馬祖連江縣政府為了發展的需要與居民的期許，尤其是為求有效改善交通基礎設施，同時也期盼能夠帶動馬祖地區整體觀光產業發展，依「離島建設條例」第10-2條辦理公民投票，並於2012年7月7日以57%對43%的比例通過同意設置國際觀光度假區附設觀光賭場，為我國推動博弈合法化的首要開端，且行政院已於102年5月2日通過「觀光賭場管理條例」草案，並交付立法程序，立法院交通委員會已於103年1月2日完成行政院及馬祖陳雪生立委所提有關博弈專法草案之一讀初審，同時將法案定名為「離島觀光賭場管理條例草案」，部分條文亦送院會協商，惟目前此法草案仍未完成立法院三讀程序，呈現停滯狀態。

由於馬祖發展國際觀光度假區主要目的之一是為了藉由引進業者投資挹注資金，以改善對內及對外之交通，尤其是南北竿跨海大橋及機場之改善，對於馬祖居民福祉及發展觀光至為重要。現待博弈相關法令通過並實行後，未來遊客勢必劇增。然目前馬祖仰賴空中交通甚深，而南北竿機場及主要政經中心分居北竿、南竿兩島，實耗損不少行政資源及運輸成本；且南北竿若因交通因素未能整體配合以全力開發觀光資源，實屬可

惜。因此國際觀光度假區規劃應必須能連接前二項交通設施,並能考量相
關效益與衝擊影響之因素,進行整體、宏觀之布局規劃。綜此,本研究依
馬祖連江縣政府「馬祖國際觀光度假區整體開發計畫研究評估案」委託
工作項目,並依交通部「國際觀光度假區投資計畫申請審核辦法」(草
案)內有關「國際觀光度假區整體發展計畫建議書」規範項目執行,結合
馬祖連江縣之「馬祖南北竿跨海大橋可行性評估案」及「北竿機場4C跑
道規劃及環評案」,進行馬祖連江縣設置國際觀光度假區之整體效益與衝
擊影響評估,以因應未來馬祖國際觀光度假區發展馬祖現有各項基礎民生
建設不足等疑慮,並提出應對建議。

貳、馬祖國際觀光度假區開發評估模型

由於國際觀光度假區(Integrated Resorts, IR)具有附設博弈設施之特殊
性,使各界對IR之設置常有廣泛的討論,且IR的發展涉及許多複雜層面,

馬祖連江縣政府

除了經濟效益、也造成環境和社會文化的影響，利害關係人包括經營者、居民與政府之間亦各有立場，使IR與觀光的發展產生各種效益與衝擊，因此造成相關管理者難以評估與決策。也因為IR的發展需考量因素非常多，各種因素彼此交互作用、環環相扣、互為因果，屬於動態性複雜問題，決策者唯有以整體與結構性的系統觀點來思考，較能發展適當之政策。

回顧有關IR規劃、發展之研究，大多僅就於社會環境影響、經濟效益、居民滿意等方面探討，較少從整體的觀點進行研究，由於馬祖設置國際觀光度假區的開發過程涉及許多交互影響的變數，互為因果環環相扣，且包含了許多難以量化且具非線性關係的參數，加上多無歷史數據可供參考，採用一般的計量方法較難處理這類動態複雜的問題，因此本研究採用系統動態學方法進行研究及建構模型，以系統觀點將馬祖連江縣國際觀光度假區視為一個整體、動態之系統以進行模擬研究。透過廣泛的蒐集澳門、新加坡、拉斯維加斯等地區的研究與統計數據，參考其博弈產業發展成功的經驗作為本研究模型建構的基礎與假設，模擬分析獲得數據與發展趨勢，並依據Forrester和Senge（1980）及Sterman（2000）所提出模型驗證方法進行模型效度驗證，置重點於系統邊界、模式結構、參數驗證等測試檢驗，利用文獻探討、資料蒐集並邀請領域專家檢視、討論及參與模型建構過程，以確認模型的有效性。

本研究根據設置國際觀光度假區可能發展之情況與影響構面，研擬「國際觀光度假區發展」、「經濟效益」、「交通建設」、「旅館業發展」、「人力供需」、「民生基礎建設」、「環境負載影響」及「社會影響與發展」等八個系統動態子系統，藉由文獻蒐集匯集有關變數，並透過本研究團隊的專業評估及判斷，以萃取主要關鍵影響因素，以作為建構系統動態模式的基礎，本研究建構之系統動態模式，同時可作為馬祖設置國際觀光度假區之「政策實驗室」（Policies Laboratory），後續將透過模擬實驗觀察系統受到環境衝擊、政策改變或系統結構改變所造成的變動與影響，進行各種政策方案模擬實驗。

一、模型建構

　　本研究以「國際觀光度假區發展」、「經濟效益」、「交通建設」、「旅館業發展」、「人力供需」、「民生基礎建設」、「環境負載影響」及「社會影響與發展」等八個系統動態子系統建構系統動態模型，各子系統包含相關變數，需先界定系統邊界，進行系統假設，接著選擇重要變數建構系統模式，並逐一設定變數參數及方程式，以進行後續模擬分析。

　　國際觀光度假區附設觀光賭場，其設置與開發為離島地區所帶來的經濟效益與環境衝擊，一直是贊成與反對雙方意見不斷探討的議題。發展觀光賭場帶來國際投資資金、改善交通運輸及民生基礎等建設、觀光客增加、政府稅收成長、帶動相關產業發展、增加就業機會、改善社會福利等正面效益；然而遊客增加對於離島地區環境保護及永續發展等衝擊亦會伴隨而來。觀光賭場的發展更是充滿了複雜性，需考量之因素非常多，且因素之間彼此交互作用、環環相扣、互為因果，關係複雜。例如：投資金額影響IR規模、房間數，房間數及交通運輸能量影響可接待觀光客人數，觀光客人數影響IR營收，同時影響政府博弈稅收，可是過多的觀光客人數相對也會影響用水用電及垃圾、汙水處理的需求；IR需求的員工人數增加遷入馬祖的就業人口，增加的居住人口及觀光客則影響馬祖之環境負載與社會文化。這些影響是眾多變數相互關聯與重疊交織的，各變數間存在許多非線性關係，各環節間又互相影響，因果關係無法切割獨立，政府決策單位無法只改變其中一個環節而不影響其他現象。若要完整瞭解其彼此間的相互關係，唯有由整體交互作用間抽絲剝繭，釐清彼此間的因果回饋關係，方可清楚瞭解問題的全貌。

　　本研究依據研究目的，以馬祖為個案進行問題特性分析並決定系統邊界，透過相關領域學者與專家（包括博弈產業、經濟、交通運輸、觀光規劃、建築設計、環境工程、警政治安）及國外IR業者之訪談以獲取IR

發展實務經驗,並參考拉斯維加斯、澳門、新加坡等發展IR模式及相關文獻,以「國際觀光度假區發展」、「經濟效益」、「交通建設」、「旅館業發展」、「人力供需」、「民生基礎建設」、「環境負載影響」及「社會影響與發展」等八個構面影響因素為系統研究範圍,據以找出關鍵變數並探討彼此間因果互動關係,進而發展出質性因果回饋環路圖。

　　由於設置國際觀光度假區是一項大型開發案,可預期將使馬祖地區澈底脫胎換骨,而根據與產、官、學界之專家學者、國際業者的看法,多認為以馬祖現有的交通設施,無法滿足國際觀光度假區的需要,因此機場提升與南北竿跨海大橋將是必須具備的條件。本研究系統動態模型係為模擬馬祖國際觀光度假區「設置後」之各種可能情況,因此假定的情境是馬祖未來具備可以設置國際觀光度假區的條件。由於馬祖重要設施、人口集中於南、北竿兩島,未來國際觀光度假區也將設置於南、北竿,觀光客主要活動範圍亦為南、北竿兩島,因此為聚焦於研究目的,觀察關鍵變數的變化與影響,本研究界定系統邊界為馬祖南竿、北竿之相關研究變數,同時設定系統相關假設,才能模擬觀察「設置IR後」馬祖的相關影響變化,相關假設說明如下:

(一)模擬時間

　　由於「離島觀光賭場管理條例」於立法院懸而未決,法案何時通過?何時進行招商?何時開始營運等諸多不確定因素,因此本研究以「D-day」作為業者開始投入資金興建的起始年,「D期」開始逐年投資興建馬祖觀光度假區及相關周邊設施、旅館等,各期項目均經兩年興建完工。例如第一期項目在「D期」開始投資興建「D+2期」完工營運、第二期於「D+1期」興建「D+3期」完工營運……以此類推;另依「離島觀光賭場管理條例」規定,觀光賭場特許營運執照之有效期限為三十年,本研究設定模擬期間為IR完工營運後三十年。

(二)兩島整合

　　未來馬祖設置IR後，如要發展蓬勃勢必需擴大IR腹地，加強南北竿之間的交通聯繫，因此南北竿之間跨海大橋的建造相當重要，能使南北竿整合為一個區塊，資源共享、人口流通、觀光客通行無礙，才能使IR的經濟效益發揮到最大。因此本研究假設系統中南北竿大橋已建造完畢，各項水、電等民生基礎設施、觀光資源都能整合規劃。

(三)機場提升

　　馬祖仰賴空中交通甚深，機場、跑道之改善，對於馬祖居民福祉及發展觀光至為重要，以馬祖現有的交通設施，無法滿足國際觀光度假區的需要，因此機場、跑道完成提升將是必須具備的條件。因此本研系統究假設機場跑道及相關儀降設備等均能滿足空運航班起降運輸之需求。

(四)時間影響

　　本研究由於系統模擬期間較長，為便於前後期比較，系統不考慮貨幣時間價值及通貨膨脹等因素。

(五)產業觀點

　　本研究認為馬祖為一海島，自然發展條件受限，接待觀光客之各項基礎設施無法無限增加，投資國際觀光度假區無論家數多寡，其能獲得之總市場產值規模一定，因此本研究模型假設以博弈產業投資經營的觀點，模擬其總投資規模、房間數、樓地板面積、營收、費用、損益等。

　　本研究根據世界各國開設觀光賭場的經驗及國內外相關的研究，針對馬祖設置發展國際觀光度假區，考量離島地區特性及博弈服務產業特性，分別建構「國際觀光度假區發展」、「經濟效益」、「交通建設」、「旅館業發展」、「人力供需」、「民生基礎建設」、「環境負載影響」及「社會影響與發展」等八個子系統，並參考過去文獻所考量之變數，經本

研究團隊學者專家討論後，擇定有關變數分別作為各子系統之構成因子，以建構馬祖發展國際觀光度假區附設觀光賭場之系統動態模式，經由建構質性模式將各子系統連結為一個整體的系統因果回饋環路。

二、量化模式

離島設置國際觀光度假區並附設觀光賭場在我國前所未有，無歷史數據可供研究參考，因此系統模型中關於IR之參數資料來源係參考同屬亞洲地區之澳門、新加坡之統計資料進行推估或直接引用，其中關於IR發展、營運所需統計資料，由於受限於新加坡相關資料取得不易，而澳門資料完整齊全且容易取得，因此IR發展、營運相關變數之參數主要取自澳門資料，另有關馬祖連江縣之現況參數則以我國相關統計資料庫作為參考資料來源。

本研究整合前述因果回饋環路圖中相關變數，並運用Vensim PLE6.2版軟體建構量化模式之系統動態流程圖（如圖7-1），系統動態模型主要透過學者、相關領域專家及國外IR業者之訪談以獲取IR發展實務經驗，及參考相關文獻建構而成，其中包含一百七十八個變數及一百二十七條方程式，模型內各變數間的敏感度及異常行為現象，均經逐一重複測試與調整，使模擬結果在合理正常之變化範圍內。

系統動態學擅長處理動態複雜（dynamic complexity）的問題，因此模式中變數間常具有非線性（non-linear）、時間滯延（time delay）及存在互為因果（causal feedback loop）的特性，因此模型的效度驗證與一般統計檢定要求精確數據不同，主要是為確保模型能模擬出系統所產生的變化「趨勢」以及變化「程度」，是否能夠符合模型的目的，能夠切合馬祖連江縣政府所要解決的實際問題。

因此本研究依據Forrester和Senge（1980）及Sterman（2000）所提出模型驗證方法進行模型效度驗證，置重點於系統邊界、模式結構、參數

圖7-1　馬祖設置發展國際觀光度假區系統回饋環路圖

驗證等測試檢驗,利用文獻探討、資料蒐集,並邀請領域專家檢視、討論及參與模型建構過程,以確認模型的有效性。因此本研究建構之系統動態模式經過相關領域學者與專家(包括博弈產業、經濟、交通運輸、觀光規劃、建築設計、環境工程、警政治安)檢視及討論,應具一定效度。

參、建議設置家數、最適投資規模建議及環境承受力分析

一、設置家數

馬祖設置國際觀光度假區廠商家數之決定,看來不外乎一家、兩家或三家等選擇,受限於馬祖的地形、地理位置、交通便利性,開發IR有許多先天條件的限制。為吸引國外一流的賭場集團,能夠前來馬祖參與重大投資,開放設置的家數的多寡,勢必嚴重影響國外廠商參與投資的意願,及投資金額的大小。因此,廠商設置家數多寡的決定,必須審慎為之。基本上,設置家數一家或一家以上,在產業結構上的分類,成為獨占和寡占兩種不同的市場結構,獨占廠商對於產品和服務的定價,具有相當大的影響力,雖然仍必須遵循負斜率的需求曲線,也因此有利於生產者或供應廠商,但是對於廣大消費者非常不利;至於寡占市場結構下的廠商,雖然對於所提供的產品和服務,也具有相當大的影響力和控制力,但畢竟由於廠商之間有高度相互依存性,除非違法進行相互勾結外,廠商之間特別是大廠之間,彼此均面臨相當程度的競爭。因此,不論產業結構是獨占或是寡占,對於廣大消費者而言都處於劣勢,包括在價格的訂定和產品的選擇方面,均受到兩種市場結構的相當程度的限制。

然而獨占的廠商具有更大意願及自由度進行大規模的投資,同時也可能更有意願進行不斷的研究發展投資,然而區域的獨占,仍然必須面臨國際的競爭。至於獨占廠商的缺點,包括消費者面臨較高的市場價格,以及因為缺乏競爭和替代品,因而出現較低品質水準的產品與服務,甚至產

生員工的不公平待遇等缺點。

　　學者Siu（2006）研究澳門博弈產業，在2000年從獨占轉型為寡占市場，在社會和經濟方面的影響效果。研究指出澳門在90年代發展博弈事業，由於貴賓廳受制於賭場仲介的操控，出現嚴重的組織犯罪問題，造成社會某種程度的不安；但是由於一家廠商獨占的結果，鉅額的經濟租使得獨占廠商獲利非常優渥，對於澳門公共設施和建設的捐獻貢獻良多，某種程度帶來相當大的外部效益。顯然澳門在一家廠商獨占整個博弈事業時，經濟效益偏低，市場集中度過高，顧客滿意度偏低，缺乏不斷提升相關博弈設施的誘因等等缺點。2000年開始，澳門博弈產業走向寡占市場，一方面保留獨占業者具備規模經濟的好處，一方面引進業者間的相互競爭，正如同學者Eadington（1999）研究顯示，寡占市場結構同樣使得新進業者面臨進入障礙，但是有利於規模經濟和範疇經濟的效果出現。此種部分廠商相互競爭的制度設計，在博弈產業具有相當的優點（效率與競爭）存在。Siu（2006）研究指出，在澳門博弈產業從獨占市場走向寡占市場後，包括到達澳門的觀光客人數和平均每位到澳門博弈消費的金額，兩種數字均在開放局部競爭，及寡占市場下有顯著的改善，其中前者從2003年到2004年成長超過40%以上，而2003年博弈產業對澳門的GDP貢獻度在40%以上；而後者2003年和2004年較2002年成長達30%。其他包括澳門博弈產業的持續蓬勃發展，創造當地居民眾多的就業機會，政府的財政收入大量增加，人民的財政紅利相對受益許多。

　　因此簡而言之，從澳門博弈發展的經驗看來，促進公平競爭的環境，確保競爭的效率存在，一方面讓所有參與投資業者，完全遵守政府的管制規定；另一方面，讓競爭性的業者彼此之間共同分擔社會責任，使得廣大的消費者權益可以獲得提升。

　　國際間發展觀光博弈產業，大部分以寡占市場的形態出現，包括鄰近的國家如新加坡（兩家賭場）、澳門（大小不一共三十四家賭場）、韓國（十七家賭場），以及拉斯維加斯（賭場大小家數不少）、大西洋城

（十一家賭場）、歐洲國家包括荷蘭（十一家賭場）、奧地利、英國及其他歐洲國家等等，基本上均超過一家，代表多數國家或地區，傾向賭場的設置，一方面透過業者間彼此的競爭關係，可以提高經營效率，一方面又可形成產業群聚效果（clusters）。

　　因離島資源有限，開放家數多寡將影響業者投資意願，為吸引業者投資，世界各國多對執照有數量限制，因此「離島觀光賭場管理條例」草案訂有十年之排他期間，以給予業者合理資金回收期間，且因觀光賭場於我國係屬特許事業，開放觀光賭場亦係為帶動我國離島經濟及觀光發展，觀光賭場開放家數，從政治的角度評析，中央政府為兼顧各離島的均衡發展，當「離島觀光賭場管理條例」通過後，金門和澎湖亦可能先後通過博弈公投，推動觀光博弈的發展，故可能由行政院視各離島之環境、人力、社會現狀、觀光及公投等情況，有限度開放。整體看來，針對馬祖國際觀光度假區發展初期，若先給予設置家數一家。在考量澎湖和金門等離島未來亦有可能通過博弈公投的假設條件下，則各離島分別特許設置家數一家，將使全國設置家數共計三家；如果允許馬祖在國際觀光度假區發展初期，特許設置家數為兩家時，基於政治上的可行性考量勢必保留澎湖和金門兩個離島亦有分別設置兩家的可能性，則全國設置家數增為六家，顯然超乎一般、特別是業者所預期，畢竟設置家數過多，勢必影響未來業者的收入多寡，也連帶可能降低業者參與投資的意願。因此，客觀而言，在馬祖國際觀光度假區發展初期特許設置家數從一家開始較為可行，但是當澎湖和金門離島未來相當長時間，均無法通過博弈公投時，或許在適當時期馬祖得以特許設置家數兩家或更多家數。

二、最適投資規模

　　由於馬祖國際觀光度假區之發展受諸多因素影響，不同之開發商有不同之投資觀點，所以也就有不同之開發定位與策略，投資廠商透過其

整體性之評估以決定其開發規模,而不同之開發規模,對於IR之設施規模如房間數、樓地板面積、員工數,以及對觀光客之吸引力均有不同程度的影響,因此為尋求對馬祖整體效益較佳之投資規模,擬定三個投資規模方案,藉模擬觀察不同投資金額所造成不同程度吸引力,及產生對馬祖的效益與影響:

1. 方案1:分五年期投資50億美元,參考新加坡之賭場的投資金額。
2. 方案2:分五年期投資30億美元,介於10億美元及50億美元中間的方案。
3. 方案3:分五年期投資10億美元,為行政院2008年規劃澎湖IR的投資金額。

由於三個投資規模方案均設定分五年期投資興建IR,在IR第五期興建完成後,IR將不再投入資本支出,假設此後IR可吸引之觀光客人次以每年一固定之成長率持續十五年增長,十五年後則不再增長而人次保持不變,為進行敏感性分析,進一步對三個投資規模方案分別設定「保守」、「一般」、「樂觀」三種發展狀況:

1. 保守狀況:成長率較「一般狀況」減少三成,即自「D+7」期起IR觀光客人次持續十五年每年成長2.54%,「D+20」期之後不再成長。
2. 一般狀況:自「D+7」期起IR觀光客人次持續十五年每年成長3.62%,「D+20」期之後不再成長。
3. 樂觀狀況:成長率較「一般狀況」增加三成,即自「D+7」期起IR觀光客人次持續十五年每年成長4.71%,「D+20」期之後不再成長。

依建構之系統動態模型顯示,業者投入越多資金開發建設國際觀光度假區,可吸引越多觀光客,為業者帶來越多利潤,馬祖縣政府及中央也能收取越多稅收豐實財政,也將有越多的資源可開發建設馬祖、提升居民福利,為一個正向的循環。系統動態模型同時也顯示,大量觀光客與居民

人數的增加，會造成馬祖交通、民生基礎設施承載不足，並增加垃圾與汙水的產生，然而此開發衝擊可透過投資業者的回饋以及政府增加稅收後改善交通、擴增民生基礎設施的能量而獲得改善，可見國際觀光度假區之發展受諸多因素影響，欲比較分析對馬祖整體效益較佳之投資方案，後續將以三個投資規模方案及三種發展狀況，總計九種情境（如**表7-1**），從「觀光客人次」、「水、電基礎設施承載」、「IR業者投資損益及報酬率」等三個面向進行模擬分析。

(一)觀光客人次分析

表7-2為不同IR投資規模與發展情境之「觀光客人次」模擬結果，不同IR投資規模與發展情境觀光客人次模擬趨勢如**圖7-2**所示，可發現，50億美元的投資方案在觀光客人次的成長速度及數量都優於30億美元及10億美元的投資方案。

(二)水、電基礎設施承載分析

基礎設施承載可從水、電基礎設施之供需狀況進行分析。**表7-3**為不同IR投資規模與發展情境之「用水供需」模擬結果，馬祖南北竿包含水庫水、海淡水等每日最大供水能量（Cubic Meter per Day, CMD）約為5,879

表7-1　IR投資規模與發展情境模擬方案

成長率／投資金額	4.71%	3.62%	2.54%
50億美元	情境1 50億美元 保守狀況	情境2 50億美元 一般狀況	情境3 50億美元 樂觀狀況
30億美元	情境4 30億美元 保守狀況	情境5 30億美元 一般狀況	情境6 30億美元 樂觀狀況
10億美元	情境7 10億美元 保守狀況	情境8 10億美元 一般狀況	情境9 10億美元 樂觀狀況

表7-2 馬祖設置IR投資規模與發展情境觀光客人次模擬結果

期數	觀光客人次								
	50億保守狀況	50億一般狀況	50億樂觀狀況	30億保守狀況	30億一般狀況	30億樂觀狀況	10億保守狀況	10億一般狀況	10億樂觀狀況
D	108,485	108,485	108,485	108,485	108,485	108,485	108,485	108,485	108,485
1	108,485	108,485	108,485	108,485	108,485	108,485	108,485	108,485	108,485
2	558,423	558,423	558,423	378,448	378,448	378,448	198,473	198,473	198,473
3	962,577	962,577	962,577	620,940	620,940	620,940	279,303	279,303	279,303
4	1,310,700	1,310,700	1,310,700	829,812	829,812	829,812	348,927	348,927	348,927
5	1,586,580	1,586,580	1,586,580	995,339	995,339	995,339	404,103	404,103	404,103
6	1,798,110	1,814,170	1,830,230	1,122,260	1,131,900	1,141,530	446,410	449,622	452,834
7	1,840,950	1,875,950	1,911,300	1,147,960	1,168,960	1,190,180	454,978	461,978	469,049
8	1,884,870	1,939,970	1,996,190	1,174,320	1,207,380	1,241,110	463,763	474,782	486,026
9	1,929,910	2,006,310	2,085,070	1,201,340	1,247,180	1,294,440	472,771	488,049	503,803
10	1,976,090	2,075,040	2,178,140	1,229,050	1,288,420	1,350,280	482,007	501,797	522,417
11	2,023,440	2,146,270	2,275,600	1,257,460	1,331,160	1,408,750	491,477	516,043	541,907
12	2,072,000	2,220,080	2,377,640	1,286,590	1,375,440	1,469,980	501,187	530,804	562,315
13	2,121,780	2,296,560	2,484,480	1,316,460	1,421,330	1,534,080	511,144	546,101	583,684
14	2,172,820	2,375,820	2,596,360	1,347,090	1,468,880	1,601,210	519,030	561,951	606,060
15	2,225,160	2,457,940	2,713,500	1,378,490	1,518,160	1,671,500	519,030	578,376	629,489
16	2,278,830	2,543,040	2,836,160	1,410,690	1,569,220	1,745,090	519,030	588,918	654,021
17	2,333,860	2,631,220	2,964,600	1,443,710	1,622,120	1,822,150	519,030	588,918	679,708
18	2,390,280	2,722,590	3,099,080	1,477,560	1,676,950	1,902,840	519,030	588,918	706,604
19	2,448,130	2,817,270	3,239,900	1,512,270	1,733,760	1,987,330	519,030	588,918	734,767
20	2,507,450	2,915,380	3,387,340	1,547,860	1,792,620	2,075,800	519,030	588,918	764,256
21	2,507,450	2,915,380	3,387,340	1,547,860	1,792,620	2,075,800	519,030	588,918	764,256
22	2,507,450	2,915,380	3,387,340	1,547,860	1,792,620	2,075,800	519,030	588,918	764,256
23	2,507,450	2,915,380	3,387,340	1,547,860	1,792,620	2,075,800	519,030	588,918	764,256
24	2,507,450	2,915,380	3,387,340	1,547,860	1,792,620	2,075,800	519,030	588,918	764,256
25	2,507,450	2,915,380	3,387,340	1,547,860	1,792,620	2,075,800	519,030	588,918	764,256
26	2,507,450	2,915,380	3,387,340	1,547,860	1,792,620	2,075,800	519,030	588,918	764,256
27	2,507,450	2,915,380	3,387,340	1,547,860	1,792,620	2,075,800	519,030	588,918	764,256
28	2,507,450	2,915,380	3,387,340	1,547,860	1,792,620	2,075,800	519,030	588,918	764,256
29	2,507,450	2,915,380	3,387,340	1,547,860	1,792,620	2,075,800	519,030	588,918	764,256
30	2,507,450	2,915,380	3,387,340	1,547,860	1,792,620	2,075,800	519,030	588,918	764,256
31	2,507,450	2,915,380	3,387,340	1,547,860	1,792,620	2,075,800	519,030	588,918	764,256

表7-3　馬祖設置IR投資規模與發展情境用水供需模擬結果

期數	馬祖現有供水能量（CMD）	不含IR總用水需求（CMD）								
		50億保守狀況	50億一般狀況	50億樂觀狀況	30億保守狀況	30億一般狀況	30億樂觀狀況	10億保守狀況	10億一般狀況	10億樂觀狀況
D	5,879	4,310	4,310	4,310	4,310	4,310	4,310	4,310	4,310	4,310
1	5,879	6,677	6,677	6,677	5,751	5,751	5,751	4,825	4,825	4,825
2	5,879	13,092	13,637	14,234	9,962	10,280	10,637	6,548	6,642	6,867
3	5,879	17,010	17,681	18,379	12,339	12,698	13,090	7,372	7,477	7,722
4	5,879	20,499	21,317	22,144	14,494	14,900	15,332	8,125	8,244	8,510
5	5,879	22,146	23,057	23,968	16,384	16,872	17,378	8,805	8,935	9,224
6	5,879	22,845	23,866	24,886	16,882	17,430	17,997	9,031	9,180	9,491
7	5,879	23,036	24,132	25,233	17,033	17,628	18,246	9,127	9,292	9,622
8	5,879	23,233	24,406	25,596	17,187	17,832	18,504	9,225	9,407	9,758
9	5,879	23,435	24,690	25,974	17,346	18,043	18,774	9,326	9,527	9,900
10	5,879	23,642	24,984	26,369	17,509	18,261	19,055	9,430	9,650	10,046
11	5,879	23,854	25,288	26,782	17,677	18,486	19,349	9,537	9,778	10,199
12	5,879	24,073	25,603	27,213	17,849	18,720	19,655	9,647	9,909	10,357
13	5,879	24,297	25,928	27,663	18,026	18,961	19,974	9,760	10,045	10,522
14	5,879	24,527	26,265	28,132	18,207	19,210	20,306	9,876	10,185	10,693
15	5,879	24,763	26,613	28,623	18,393	19,468	20,653	9,995	10,329	10,871
16	5,879	25,005	26,974	29,135	18,584	19,735	21,015	10,117	10,478	11,055
17	5,879	25,254	27,346	29,669	18,781	20,010	21,392	10,243	10,632	11,247
18	5,879	25,510	27,732	30,228	18,983	20,295	21,786	10,373	10,791	11,446
19	5,879	25,772	28,131	30,811	19,190	20,590	22,197	10,505	10,955	11,654
20	5,879	26,041	28,544	31,420	19,402	20,895	22,625	10,642	11,125	11,869
21	5,879	26,134	28,637	31,512	19,495	20,988	22,718	10,735	11,217	11,962
22	5,879	26,229	28,732	31,608	19,590	21,083	22,813	10,830	11,313	12,057
23	5,879	26,327	28,830	31,706	19,689	21,181	22,911	10,928	11,411	12,155
24	5,879	26,428	28,931	31,807	19,790	21,282	23,012	11,029	11,512	12,256
25	5,879	26,532	29,035	31,911	19,893	21,386	23,116	11,133	11,616	12,360
26	5,879	26,639	29,142	32,018	20,000	21,493	23,223	11,240	11,723	12,467
27	5,879	26,749	29,252	32,128	20,110	21,603	23,333	11,350	11,833	12,577
28	5,879	26,862	29,365	32,241	20,224	21,716	23,446	11,463	11,946	12,690
29	5,879	26,979	29,482	32,357	20,340	21,833	23,563	11,580	12,063	12,807
30	5,879	27,099	29,602	32,477	20,460	21,953	23,683	11,700	12,182	12,927
31	5,879	27,222	29,725	32,601	20,583	22,076	23,806	11,823	12,306	13,050

含IR總用水需求（CMD）								
50億保守狀況	50億一般狀況	50億樂觀狀況	30億保守狀況	30億一般狀況	30億樂觀狀況	10億保守狀況	10億一般狀況	10億樂觀狀況
4,310	4,310	4,310	4,310	4,310	4,310	4,310	4,310	4,310
6,677	6,677	6,677	5,751	5,751	5,751	4,825	4,825	4,825
14,151	14,696	15,293	10,597	10,915	11,273	6,760	6,854	7,078
19,330	20,001	20,700	13,292	13,651	14,043	7,690	7,795	8,039
24,569	25,387	26,214	15,764	16,170	16,602	8,549	8,667	8,934
26,970	27,881	28,791	18,705	19,192	19,699	9,334	9,465	9,753
27,669	28,690	29,709	19,203	19,751	20,318	9,561	9,709	10,021
27,860	28,956	30,057	19,353	19,948	20,566	9,656	9,821	10,152
28,057	29,230	30,419	19,508	20,152	20,825	9,755	9,937	10,288
28,258	29,514	30,798	19,667	20,363	21,095	9,856	10,056	10,429
28,466	29,808	31,193	19,830	20,581	21,376	9,960	10,180	10,576
28,678	30,112	31,606	19,997	20,807	21,669	10,067	10,307	10,728
28,897	30,427	32,037	20,169	21,040	21,975	10,176	10,438	10,887
29,121	30,752	32,486	20,346	21,281	22,294	10,289	10,574	11,051
29,351	31,089	32,956	20,528	21,531	22,627	10,405	10,714	11,222
29,587	31,437	33,446	20,714	21,789	22,974	10,524	10,859	11,400
29,829	31,797	33,958	20,905	22,055	23,336	10,647	11,008	11,585
30,078	32,170	34,493	21,101	22,331	23,713	10,773	11,162	11,776
30,333	32,556	35,051	21,303	22,616	24,107	10,902	11,321	11,976
30,596	32,955	35,634	21,510	22,911	24,517	11,035	11,485	12,183
30,865	33,368	36,243	21,723	23,216	24,946	11,172	11,654	12,399
30,957	33,461	36,336	21,816	23,308	25,038	11,264	11,747	12,491
31,053	33,556	36,432	21,911	23,404	25,134	11,360	11,842	12,587
31,151	33,654	36,530	22,009	23,502	25,232	11,458	11,940	12,685
31,252	33,755	36,631	22,110	23,603	25,333	11,559	12,041	12,786
31,356	33,859	36,735	22,214	23,707	25,437	11,663	12,145	12,890
31,463	33,966	36,841	22,321	23,814	25,544	11,770	12,252	12,997
31,573	34,076	36,951	22,431	23,924	25,654	11,880	12,362	13,107
31,686	34,189	37,065	22,544	24,037	25,767	11,993	12,475	13,220
31,802	34,306	37,181	22,661	24,153	25,884	12,109	12,592	13,336
31,922	34,426	37,301	22,781	24,273	26,003	12,229	12,712	13,456
32,046	34,549	37,424	22,904	24,397	26,127	12,353	12,835	13,579

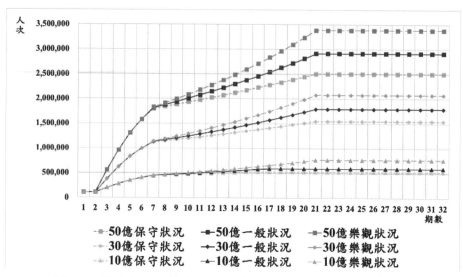

圖7-2 馬祖設置IR投資規模與發展情境觀光客人次模擬趨勢

CMD，目前尚足供馬祖的常住人口、駐軍以及觀光客使用。馬祖設置IR後，IR開始投資興建籌備過程（D+1期），已開始招聘員工，IR所產生的直接與間接工作機使遷入工作人口增加，會將使總居住人口大幅成長，對用水的需求也大量增加，在投資50億美元的情況下，不論是否考慮IR園區的用水，IR籌備興建期間（D+1期）的用水需求已超過現有的供給能量，投資30億美元及10億美元的情況下，不論是否考慮IR園區的用水，則在IR營運第一年（D+2期）超過現有的供給能量。

不同IR投資規模與發展情境用水供需模擬趨勢，不含IR用水的部分如**圖7-3**所示，含IR用水的部分如**圖7-4**所示，可發現50億美元投資方案因為開發規模較大、觀光客與居民人數最多，因此整體用水需求較30億美元及10億美元的投資方案高，而不論是否要求IR的用水必須由業者自給自足，馬祖現有的淡水供應能量均不足以支撐未來設置國際觀光度假區整體發展所需。

用電供需的部分，**表7-4**為不同IR投資規模與發展情境之「用電供

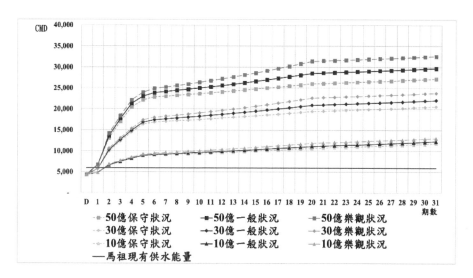

圖7-3　馬祖設置IR投資規模與發展情境用水供需（不含IR）模擬趨勢

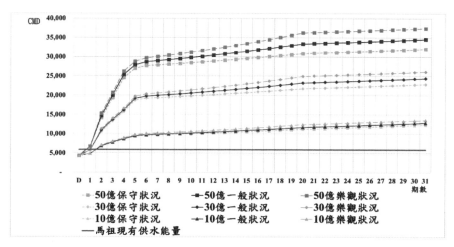

圖7-4　馬祖設置IR投資規模與發展情境用水供需（含IR）模擬趨勢

需」模擬結果，馬祖南北竿電廠發電裝置容量在不考慮廠用電及機組老化所減少之出力之裝置容量約為33,126千瓦，目前尚足以供馬祖的常住人口、駐軍以及觀光客使用。

表7-4 馬祖設置IR投資規模與發展情境用電尖峰負載模擬結果

| 期數 | 馬祖現有發電容量（千瓦） | 不含IR尖峰用電負載（千瓦） | | | | | | | | |
|---|---|---|---|---|---|---|---|---|---|
| | | 50億保守狀況 | 50億一般狀況 | 50億樂觀狀況 | 30億保守狀況 | 30億一般狀況 | 30億樂觀狀況 | 10億保守狀況 | 10億一般狀況 | 10億樂觀狀況 |
| D | 33,126 | 12,211 | 12,211 | 12,211 | 12,211 | 12,211 | 12,211 | 12,211 | 12,211 | 12,211 |
| 1 | 33,126 | 40,481 | 47,577 | 55,661 | 30,684 | 34,883 | 39,763 | 17,182 | 18,386 | 21,410 |
| 2 | 33,126 | 49,474 | 57,610 | 66,879 | 36,531 | 41,346 | 46,941 | 19,340 | 20,721 | 24,188 |
| 3 | 33,126 | 55,311 | 63,447 | 72,716 | 39,657 | 44,471 | 50,066 | 20,462 | 21,843 | 25,310 |
| 4 | 33,126 | 61,624 | 69,759 | 79,028 | 42,786 | 47,601 | 53,195 | 21,588 | 22,968 | 26,435 |
| 5 | 33,126 | 63,940 | 72,075 | 81,344 | 46,626 | 51,441 | 57,036 | 22,716 | 24,097 | 27,564 |
| 6 | 33,126 | 64,070 | 72,206 | 81,475 | 46,757 | 51,572 | 57,166 | 22,847 | 24,227 | 27,695 |
| 7 | 33,126 | 64,205 | 72,340 | 81,609 | 46,891 | 51,706 | 57,301 | 22,982 | 24,362 | 27,830 |
| 8 | 33,126 | 64,343 | 72,479 | 81,748 | 47,030 | 51,844 | 57,439 | 23,120 | 24,500 | 27,968 |
| 9 | 33,126 | 64,485 | 72,621 | 81,890 | 47,172 | 51,987 | 57,581 | 23,262 | 24,643 | 28,110 |
| 10 | 33,126 | 64,632 | 72,767 | 82,036 | 47,319 | 52,133 | 57,728 | 23,409 | 24,789 | 28,257 |
| 11 | 33,126 | 64,783 | 72,918 | 82,187 | 47,469 | 52,284 | 57,879 | 23,560 | 24,940 | 28,407 |
| 12 | 33,126 | 64,938 | 73,073 | 82,342 | 47,624 | 52,439 | 58,034 | 23,715 | 25,095 | 28,563 |
| 13 | 33,126 | 65,097 | 73,233 | 82,502 | 47,784 | 52,599 | 58,193 | 23,874 | 25,255 | 28,722 |
| 14 | 33,126 | 65,262 | 73,397 | 82,666 | 47,948 | 52,763 | 58,358 | 24,038 | 25,419 | 28,886 |
| 15 | 33,126 | 65,431 | 73,566 | 82,835 | 48,117 | 52,932 | 58,527 | 24,207 | 25,588 | 29,055 |
| 16 | 33,126 | 65,605 | 73,740 | 83,009 | 48,291 | 53,106 | 58,701 | 24,381 | 25,762 | 29,229 |
| 17 | 33,126 | 65,783 | 73,919 | 83,188 | 48,470 | 53,285 | 58,879 | 24,560 | 25,941 | 29,408 |
| 18 | 33,126 | 65,968 | 74,103 | 83,372 | 48,654 | 53,469 | 59,064 | 24,744 | 26,125 | 29,592 |
| 19 | 33,126 | 66,157 | 74,292 | 83,561 | 48,844 | 53,658 | 59,253 | 24,934 | 26,314 | 29,782 |
| 20 | 33,126 | 66,352 | 74,487 | 83,756 | 49,039 | 53,853 | 59,448 | 25,129 | 26,509 | 29,977 |
| 21 | 33,126 | 66,552 | 74,688 | 83,957 | 49,239 | 54,054 | 59,648 | 25,329 | 26,710 | 30,177 |
| 22 | 33,126 | 66,759 | 74,894 | 84,163 | 49,445 | 54,260 | 59,855 | 25,536 | 26,916 | 30,384 |
| 23 | 33,126 | 66,971 | 75,107 | 84,376 | 49,658 | 54,472 | 60,067 | 25,748 | 27,128 | 30,596 |
| 24 | 33,126 | 67,190 | 75,325 | 84,594 | 49,876 | 54,691 | 60,286 | 25,966 | 27,347 | 30,814 |
| 25 | 33,126 | 67,414 | 75,550 | 84,819 | 50,101 | 54,916 | 60,510 | 26,191 | 27,572 | 31,039 |
| 26 | 33,126 | 67,646 | 75,781 | 85,050 | 50,332 | 55,147 | 60,742 | 26,423 | 27,803 | 31,271 |
| 27 | 33,126 | 67,884 | 76,019 | 85,288 | 50,571 | 55,385 | 60,980 | 26,661 | 28,041 | 31,509 |
| 28 | 33,126 | 68,129 | 76,264 | 85,533 | 50,815 | 55,630 | 61,225 | 26,906 | 28,286 | 31,754 |
| 29 | 33,126 | 68,381 | 76,516 | 85,785 | 51,067 | 55,882 | 61,477 | 27,158 | 28,538 | 32,006 |
| 30 | 33,126 | 68,640 | 76,776 | 86,045 | 51,327 | 56,141 | 61,736 | 27,417 | 28,797 | 32,265 |
| 31 | 33,126 | 68,907 | 77,042 | 86,312 | 51,594 | 56,408 | 62,003 | 27,684 | 29,064 | 32,532 |

含IR尖峰用電負載（千瓦）								
50億保守狀況	50億一般狀況	50億樂觀狀況	30億保守狀況	30億一般狀況	30億樂觀狀況	10億保守狀況	10億一般狀況	10億樂觀狀況
12,211	12,211	12,211	12,211	12,211	12,211	12,211	12,211	12,211
49,056	56,152	64,236	35,829	40,028	44,908	18,897	20,101	23,125
66,624	74,760	84,029	46,821	51,636	57,231	22,770	24,151	27,618
81,036	89,172	98,441	55,092	59,906	65,501	25,607	26,988	30,455
95,924	104,059	113,328	63,366	68,181	73,775	28,448	29,828	33,295
106,815	114,950	124,219	72,351	77,166	82,761	31,291	32,672	36,139
106,945	115,081	124,350	72,482	77,297	82,891	31,422	32,802	36,270
107,080	115,215	124,484	72,616	77,431	83,026	31,557	32,937	36,405
107,218	115,353	124,623	72,755	77,569	83,164	31,695	33,075	36,543
107,360	115,496	124,765	72,897	77,712	83,307	31,837	33,218	36,685
107,507	115,642	124,911	73,044	77,858	83,453	31,984	33,364	36,832
107,658	115,793	125,062	73,194	78,009	83,604	32,135	33,515	36,982
107,813	115,948	125,217	73,349	78,164	83,759	32,290	33,670	37,138
107,972	116,108	125,377	73,509	78,324	83,918	32,449	33,830	37,297
108,137	116,272	125,541	73,673	78,488	84,083	32,613	33,994	37,461
108,306	116,441	125,710	73,842	78,657	84,252	32,782	34,163	37,630
108,479	116,615	125,884	74,016	78,831	84,426	32,956	34,337	37,804
108,658	116,794	126,063	74,195	79,010	84,604	33,135	34,516	37,983
108,842	116,978	126,247	74,379	79,194	84,789	33,319	34,700	38,167
109,032	117,167	126,436	74,569	79,383	84,978	33,509	34,889	38,357
109,227	117,362	126,631	74,764	79,578	85,173	33,704	35,084	38,552
109,427	117,563	126,832	74,964	79,779	85,373	33,904	35,285	38,752
109,634	117,769	127,038	75,170	79,985	85,580	34,111	35,491	38,959
109,846	117,982	127,251	75,383	80,197	85,792	34,323	35,703	39,171
110,065	118,200	127,469	75,601	80,416	86,011	34,541	35,922	39,389
110,289	118,425	127,694	75,826	80,641	86,235	34,766	36,147	39,614
110,521	118,656	127,925	76,057	80,872	86,467	34,998	36,378	39,846
110,759	118,894	128,163	76,296	81,110	86,705	35,236	36,616	40,084
111,004	119,139	128,408	76,540	81,355	86,950	35,481	36,861	40,329
111,256	119,391	128,660	76,793	81,607	87,202	35,733	37,113	40,581
111,515	119,651	128,920	77,052	81,866	87,461	35,992	37,372	40,840
111,782	119,917	129,186	77,319	82,133	87,728	36,259	37,639	41,107

馬祖設置IR後，IR開始投資興建籌備過程（D+1期），已開始招聘員工，IR所產生的直接與間接工作機使遷入工作人口增加，會將使總居住人口大幅成長，民生住宅用電的需求也大量增加，加上IR與馬祖各式商業建築用電的需求也會隨著馬祖觀光產業的發展而增加，在投資50億美元的情況下，不論是否考慮IR園區的用電，IR籌備興建期間（D+1期）的尖峰用電負載已超過現有的供給能量。

投資30億美元的情況下，若不考慮IR園區的用電，一般狀況及樂觀狀況在（D+1期）的尖峰用電負載已超過現有的供給能量，保守狀況則在IR營運第一年（D+2期）超過現有的供給能量。

投資10億美元的情況下，因為整體發展規模較小，觀光客人數及居民人數較少，若不考慮IR園區的用電，在IR營運三十年（D+31期）期間，現有發電容量足以供應；若考慮IR園區的用電，保守狀況在IR營運第十六年（D+17期）的尖峰用電負載將超過現有的供給能量，一般狀況在IR營運第八年（D+9期）超過現有的供給能量，樂觀狀況則在IR營運第三年（D+4期）超過現有的供給能量。

不同IR投資規模與發展情境用電尖峰負載模擬趨勢，不含IR用電的部分如**圖7-5**所示，含IR用電的部分如**圖7-6**所示，可發現50億美元投資方案因為開發規模較大、觀光客與居民人數最多，因此整體用電需求較30億美元及10億美元的投資方案高，若要求IR的用電必須由業者自給自足，10億美元的投資方案馬祖得以不用擴充現有的發電裝置容量；若IR業者願意投資但不願承諾自備發電，馬祖現有的發電裝置容量在三個投資方案下均不足以支撐未來設置國際觀光度假區整體發展所需。

(三)IR業者投資損益與報酬率分析

業者投資報酬可從IR業者的淨現金流入，以及投資報酬率進行分析。**表7-5**為不同IR投資規模與發展情境之「IR業者累計損益」模擬結果，**圖7-7**為不同IR投資規模與發展情境之「IR業者投資損益」模擬趨

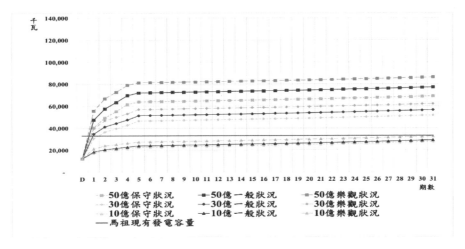

圖7-5　馬祖設置IR投資規模與發展情境用電尖峰負載（不含IR）模擬趨勢

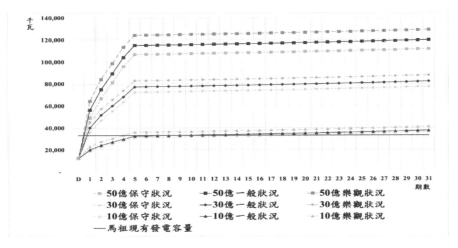

圖7-6　馬祖設置IR投資規模與發展情境用電尖峰負載（含IR）模擬趨勢

勢，顯示50億美元的投資方案因為開發規模大，初期IR業者淨現金流出較
大，但回收較快，累計淨現金流較早由負轉正，後期的累計淨現金流入也
較大；10億美元的投資方案則因為開發規模較小，初期IR業者淨現金流出

表7-5　馬祖設置IR投資規模與發展情境IR業者累計損益模擬結果

期數	IR業者累計損益（台幣億元）								
	50億保守狀況	50億一般狀況	50億樂觀狀況	30億保守狀況	30億一般狀況	30億樂觀狀況	10億保守狀況	10億一般狀況	10億樂觀狀況
D	0	0	0	0	0	0	0	0	0
1	-591	-591	-591	-471	-471	-471	-351	-351	-351
2	-901	-901	-901	-657	-657	-657	-413	-413	-413
3	-1,155	-1,155	-1,155	-805	-805	-805	-455	-455	-455
4	-1,373	-1,373	-1,373	-931	-931	-931	-489	-489	-489
5	-1,560	-1,560	-1,560	-1,039	-1,039	-1,039	-517	-517	-517
6	-1,424	-1,424	-1,424	-952	-952	-952	-480	-480	-480
7	-1,264	-1,263	-1,261	-852	-851	-850	-439	-439	-438
8	-1,098	-1,093	-1,087	-747	-744	-741	-396	-395	-394
9	-927	-915	-904	-640	-633	-626	-353	-350	-348
10	-749	-730	-709	-529	-517	-505	-308	-304	-300
11	-566	-535	-504	-414	-396	-377	-262	-256	-249
12	-376	-332	-287	-295	-269	-242	-214	-206	-197
13	-180	-121	-59	-173	-137	-100	-166	-154	-142
14	22	100	183	-47	0	49	-116	-100	-84
15	230	331	437	83	143	207	-65	-45	-24
16	445	571	704	216	292	372	-14	12	39
17	667	821	986	354	446	545	37	71	105
18	891	1,077	1,277	493	604	725	87	129	172
19	1,122	1,343	1,583	636	769	913	138	187	243
20	1,360	1,620	1,905	783	939	1,111	188	245	316
21	1,605	1,908	2,243	935	1,117	1,318	239	303	393
22	1,850	2,196	2,582	1,087	1,295	1,526	290	361	470
23	2,096	2,486	2,921	1,239	1,473	1,734	341	420	547
24	2,343	2,776	3,262	1,392	1,652	1,943	392	479	624
25	2,591	3,067	3,602	1,545	1,831	2,152	444	537	702
26	2,839	3,358	3,944	1,698	2,010	2,361	495	596	779
27	3,087	3,650	4,286	1,852	2,190	2,571	547	655	857
28	3,332	3,937	4,622	2,004	2,367	2,778	598	713	933
29	3,578	4,225	4,959	2,155	2,544	2,984	649	771	1,009
30	3,823	4,513	5,297	2,307	2,721	3,191	700	830	1,086
31	4,070	4,802	5,635	2,460	2,899	3,399	751	888	1,163

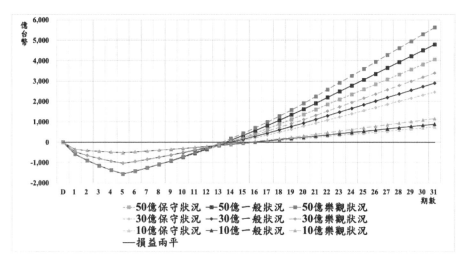

圖7-7 馬祖設置IR投資規模與發展情境IR業者投資損益模擬趨勢

較小，但回收較慢，後期的累計淨現金流入也較小。

　　進一步分析不同IR投資規模與發展情境之「投資報酬率」，模擬趨勢如**圖7-8**所示，各方案之投資報酬率在IR籌備興建期間（D+1期）因尚未營運無收入，故報酬率為負。IR營運初期因業者持續投資擴充營運規模，觀光客人次、營收獲利與投資報酬率成長較快，爾後因為觀光客人次成長較為緩慢，投資報酬率成長的幅度較低。投資報酬率在約D+20期之後明顯開始降低，主要是因後期觀光客人次不再成長，且中央政府特許費調增，因此降低了每年淨利，加上業者每年盈餘轉公積及投入每年維持營運的經常性支出，使總投入資本逐年累積增加，稀釋了報酬率所致。從報酬率模擬趨勢可看出，50億美元的投資方案報酬率明顯較30億美元與10億美元的方案高，10億美元投資方案除了樂觀狀況之外，一般及保守狀況的投資報酬率明顯較低，顯示業者投資開發應達一定規模，才能有較佳的報酬率。

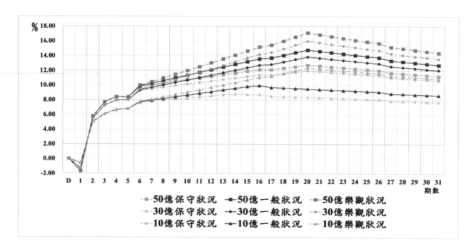

圖7-8　馬祖設置IR投資規模與發展情境IR業者投資報酬率模擬趨勢

(四)最佳投資規模分析

　　從50億美元、30億美元與10億美元三個投資規模方案中，比較「觀光客人次」、「水、電基礎設施承載」、「IR業者投資損益與報酬率」等面向之模擬分析結果：

1.觀光客人次：50億美元的投資方案可吸引較多觀光客，對於政府稅收及馬祖觀光產業發展有較大的助益。

2.水、電基礎設施承載：三個方案的用水需求均超過馬祖現有供應量，必須規劃擴充海水淡化能量；用電負載的部分，如不論是否考慮IR用電，50億美元與30億美元的投資方案所需用電均超過現有發電容量，10億美元的投資方案若不考慮IR園區的用電，現有發電容量足以供應；若考慮IR園區的用電，在IR營運數年之後也將超過現有的發電容量。

3.IR業者投資損益與報酬率：50億美元的投資方案回收速度較30億美元及10億美元投資方案快，能為IR投資業者帶來最多的獲利及較高

　　的報酬率，模擬結果也顯示，業者投資開發應達一定規模以上，才能有較佳的報酬率。

　　模擬結果顯示，業者如願意投入越多資金開發建設國際觀光度假區，可吸引越多觀光客，為業者本身帶來越多利潤，馬祖縣政府及中央也能收取越多稅收豐實財政，也將有越多的資源可開發建設馬祖、提升居民福利，為一個正向的循環。而大量觀光客與居民人數的增加，會造成馬祖交通、民生基礎設施承載不足，並增加垃圾與汙水的產生，然而此開發衝擊可透過投資業者的回饋以及政府增加稅收後改善交通、擴增民生基礎設施的能量而獲得改善。因此綜合「觀光客人次」、「水、電基礎設施承載」、「IR業者投資損益與報酬率」等面向之模擬分析結果，本府認為50億美元的投資方案應為對馬祖整體利益較佳之方案，而根據參考的澳門綜合娛樂型賭場的開發項目，在50億美元的投資金額情況下，評估馬祖國際觀光度假區大約可興建總樓地板面積428,750平方公尺的建築，包含約2,228個客房數及其他休閒娛樂設施，如餐廳、酒館、美食街、會議展場空間、購物中心、主題餐廳，亦可將馬祖當地觀光環境資源為主軸之特色空間如海洋博物館、戰地風情體驗館納入建築規劃設計中，兼顧發展馬祖觀光及IR之經營。

三、環境承受力分析

　　觀光地區之環境承受力指的是一個觀光地區提供使旅客滿意的接待，並對資源產生很小影響的前提下，所能進行觀光活動的規模，一般承受力可用能容納的旅客人數來表示。馬祖設置國際觀光度假區後，與觀光活動相關之住宿服務業、餐飲業、陸上運輸業、航空運輸業、汽車租賃業、旅行業、藝文及休閒服務業、零售業等其他觀光相關產業也帶動發展，增加許多的工作機會，將使馬祖居住人口增加，加上大量觀光客的湧

入，影響當地的水、電、接待、交通、環保等設施承載與供需，這些因素的供給與需求實際上都是是環環相扣相互影響，透過系統動態學的分析，可針對不同的情境與發展策略得到其影響結果。以下將以馬祖水、電、汙水、垃圾、房間床位等設施承載量，從供需的角度分析馬祖設置國際觀光度假區之環境承受力。

(一)承載壓力分析

設施承載壓力來自於設施的使用人數，除了觀光客人數之外，也要將馬祖居民的人口變化納入考慮，**表7-6**是以最適投資金額50億美金方案，以樂觀、一般及保守三種情境，並假定水、電、接待、交通、環保等設施均供應無虞，模擬馬祖設置IR前後之「觀光客人次」、「平均每日停留觀光客人數」、「總居住人口」以及「平均每日島上活動人口」等變數之變化情形。其中「總居住人口」包含了馬祖南北竿「設籍且常住人口」、「遷入工作人口」及「駐軍人數」。

尚未設置IR時（D期），每日在馬祖南、北竿島上活動的人口約11,000餘人，在IR在開始投資興建與籌備過程（D+1期），已開始招聘員工，IR所產生的直接與間接工作機使遷入工作人口增加，會將使每日在南、北竿島上活動的人口成長到平均每日約17,000餘人，IR開始營運第一年（D+2期），因為大量成長的觀光客，島上活動人口成長到平均每日約30,000～32,000餘人之間，IR營運三十年之後（D+31期），雖然整年觀光客人次可能達到約250萬餘人至338萬餘人之間，但每日在島上活動的居民約50,000～52,000餘人、觀光客約13,000～18,000餘人，平均每日馬祖南北竿島上活動人口總計約63,000～71,000餘人，而馬祖各項設施承載也將以此人數進行評估。

(二)馬祖現有設施承載能量分析

馬祖南北竿兩島現有供水能量總計約5,879（Cubic Meter per Day,

表7-6 馬祖設置IR後人口與觀光客人數變化模擬結果

期數	觀光客人次			平均每日停留觀光客人數			馬祖總居住人口			平均每日島上活動人口		
	保守狀況	一般狀況	樂觀狀況	保守狀況	一般狀況	樂觀狀況	保守狀況	一般狀況	樂觀狀況	保守狀況	一般狀況	樂觀狀況
D	108,485	108,485	108,485	594	594	594	10,578	10,578	10,578	11,172	11,172	11,172
1	108,485	108,485	108,485	594	594	594	16,617	16,617	16,617	17,212	17,212	17,212
2	558,423	558,423	558,423	3,060	3,060	3,060	27,221	28,447	29,844	30,281	31,507	32,904
3	962,577	962,577	962,577	5,274	5,274	5,274	34,103	35,329	36,726	39,377	40,603	42,000
4	1,310,700	1,310,700	1,310,700	7,182	7,182	7,182	41,545	42,771	44,168	48,727	49,953	51,350
5	1,586,580	1,586,580	1,586,580	8,694	8,694	8,694	44,276	45,502	46,899	52,969	54,195	55,592
6	1,798,110	1,814,170	1,830,230	9,853	9,941	10,029	44,430	45,656	47,053	54,282	55,597	57,082
7	1,840,950	1,875,950	1,911,300	10,087	10,279	10,473	44,588	45,814	47,211	54,676	56,094	57,684
8	1,884,870	1,939,970	1,996,190	10,328	10,630	10,938	44,751	45,978	47,375	55,080	56,608	58,313
9	1,929,910	2,006,310	2,085,070	10,575	10,994	11,425	44,919	46,145	47,542	55,494	57,139	58,967
10	1,976,090	2,075,040	2,178,140	10,828	11,370	11,935	45,092	46,318	47,715	55,920	57,688	59,650
11	2,023,440	2,146,270	2,275,600	11,087	11,760	12,469	45,270	46,496	47,893	56,357	58,256	60,362
12	2,072,000	2,220,080	2,377,640	11,353	12,165	13,028	45,453	46,679	48,076	56,806	58,844	61,104
13	2,121,780	2,296,560	2,484,480	11,626	12,584	13,614	45,641	46,867	48,264	57,267	59,451	61,878
14	2,172,820	2,375,820	2,596,360	11,906	13,018	14,227	45,834	47,061	48,458	57,740	60,079	62,684
15	2,225,160	2,457,940	2,713,500	12,193	13,468	14,869	46,034	47,260	48,657	58,226	60,728	63,525
16	2,278,830	2,543,040	2,836,160	12,487	13,934	15,541	46,239	47,465	48,862	58,725	61,399	64,402
17	2,333,860	2,631,220	2,964,600	12,788	14,418	16,244	46,450	47,676	49,073	59,238	62,093	65,317
18	2,390,280	2,722,590	3,099,080	13,097	14,918	16,981	46,667	47,893	49,290	59,764	62,811	66,271
19	2,448,130	2,817,270	3,239,900	13,414	15,437	17,753	46,890	48,116	49,513	60,305	63,553	67,266
20	2,507,450	2,915,380	3,387,340	13,740	15,975	18,561	47,120	48,346	49,743	60,859	64,321	68,304
21	2,507,450	2,915,380	3,387,340	13,740	15,975	18,561	47,356	48,582	49,979	61,096	64,557	68,540
22	2,507,450	2,915,380	3,387,340	13,740	15,975	18,561	47,600	48,826	50,223	61,339	64,800	68,784
23	2,507,450	2,915,380	3,387,340	13,740	15,975	18,561	47,850	49,076	50,473	61,590	65,051	69,034
24	2,507,450	2,915,380	3,387,340	13,740	15,975	18,561	48,108	49,334	50,731	61,847	65,308	69,292
25	2,507,450	2,915,380	3,387,340	13,740	15,975	18,561	48,373	49,599	50,996	62,112	65,574	69,557
26	2,507,450	2,915,380	3,387,340	13,740	15,975	18,561	48,646	49,872	51,269	62,385	65,846	69,829
27	2,507,450	2,915,380	3,387,340	13,740	15,975	18,561	48,926	50,152	51,549	62,666	66,127	70,110
28	2,507,450	2,915,380	3,387,340	13,740	15,975	18,561	49,215	50,441	51,838	62,954	66,416	70,399
29	2,507,450	2,915,380	3,387,340	13,740	15,975	18,561	49,512	50,738	52,135	63,252	66,713	70,696
30	2,507,450	2,915,380	3,387,340	13,740	15,975	18,561	49,818	51,044	52,441	63,557	67,019	71,002
31	2,507,450	2,915,380	3,387,340	13,740	15,975	18,561	50,133	51,359	52,756	63,872	67,333	71,316

CMD，公噸／每日）、 發電容量總計約33,126千瓦，目前尚足以供馬祖的常住人口、駐軍以及觀光客使用。而馬祖設置IR之後，在IR在開始投資興建與籌備過程（D+1期），已開始大量招聘員工，IR所產生的直接與間接工作機會使得遷入工作人口增加，會將使總居住人口大幅成長，對水、電的需求也大量增加，模擬結果顯示，投資金額50億美金方案的情況下，在IR在開始投資興建與籌備過程中（D+1期），總居住人口的用水需求與尖峰用電負載均已超過現有的供給能量。

根據前述模擬分析，發現在IR開始投資興建與籌備過程中，馬祖現有水電基礎設施供應居民民生所需顯然不足，更無法供應觀光客用水。因此，馬祖若要發展國際觀光度假區，水電等民生基礎設施必須及早因應。然而馬祖自有財源不足，恐無法提供IR投資商一個水電無虞的投資環境，因此未來不論要求IR投資商必須自行負擔IR園區的用水用電，或由政府透過向中央申請或自籌財源的方式擴充馬祖的淡水供應以及發電能量，才能使設置國際觀光度假區的計畫繼續進行。

(三)馬祖基礎設施承載供需缺口分析

後續以最適投資金額50億美金的模擬方案，以樂觀、一般及保守三種情境針對供水、供電、廢棄物、汙水、房間床位等可量化研究的基礎設施分析其供需缺口，同時也就IR對馬祖人文、社會、土地等不可量化之影響提出分析，作為規劃配套措施參考。

◆淡水供應

馬祖南北竿每日最大供水能量，包含水庫水、海淡水等，如不考慮未來水庫蓄水、淤積、設備折舊耗損等減少供水能量的問題，2015年南北竿水庫水、海淡之供水能量合計為5878.77 CMD。因馬祖資源匱乏，未來邀請IR業者提出投資計畫時，可請業者承諾自備海水淡化設備，自給自足供應IR園區之用水。

如**表7-7**所示，若不計IR用水，則三個情境模擬結果均在IR開始投資

表7-7 馬祖設置IR後用水供需與缺口分析表

期數	馬祖現有供水能量（CMD）	不含IR總用水需求（CMD）						含IR總用水需求（CMD）					
		保守狀況		一般狀況		樂觀狀況		保守狀況		一般狀況		樂觀狀況	
		需求	缺口	需求	缺口	需求	缺口	需求	缺口	需求	缺口	需求	缺口
D	5,879	4,310	-1,569	4,310	-1,569	4,310	-1,569	4,310	-1,569	4,310	-1,569	4,310	-1,569
1	5,879	6,677	799	6,677	799	6,677	799	6,677	799	6,677	799	6,677	799
2	5,879	13,092	7,213	13,637	7,758	14,234	8,355	14,151	8,272	14,696	8,817	15,293	9,414
3	5,879	17,010	11,131	17,681	11,802	18,379	12,500	19,330	13,451	20,001	14,123	20,700	14,821
4	5,879	20,499	14,620	21,317	15,438	22,144	16,265	24,569	18,690	25,387	19,508	26,214	20,335
5	5,879	22,146	16,267	23,057	17,178	23,968	18,089	26,970	21,091	27,881	22,002	28,791	22,913
6	5,879	22,845	16,966	23,866	17,988	24,886	19,007	27,669	21,790	28,690	22,811	29,709	23,830
7	5,879	23,036	17,158	24,132	18,253	25,233	19,354	27,860	21,981	28,956	23,077	30,057	24,178
8	5,879	23,233	17,354	24,406	18,528	25,596	19,717	28,057	22,178	29,230	23,351	30,419	24,541
9	5,879	23,435	17,556	24,690	18,812	25,974	20,095	28,258	22,380	29,514	23,635	30,798	24,919
10	5,879	23,642	17,763	24,984	19,106	26,369	20,491	28,466	22,587	29,808	23,929	31,193	25,314
11	5,879	23,854	17,976	25,288	19,410	26,782	20,903	28,678	22,799	30,112	24,233	31,606	25,727
12	5,879	24,073	18,194	25,603	19,724	27,213	21,334	28,897	23,018	30,427	24,548	32,037	26,158
13	5,879	24,297	18,418	25,928	20,050	27,663	21,784	29,121	23,242	30,752	24,873	32,486	26,608
14	5,879	24,527	18,648	26,265	20,386	28,132	22,253	29,351	23,472	31,089	25,210	32,956	27,077
15	5,879	24,763	18,884	26,613	20,734	28,623	22,744	29,587	23,708	31,437	25,558	33,446	27,568
16	5,879	25,005	19,126	26,974	21,095	29,135	23,256	29,829	23,950	31,797	25,919	33,958	28,080
17	5,879	25,254	19,375	27,346	21,468	29,669	23,790	30,078	24,199	32,170	26,291	34,493	28,614
18	5,879	25,510	19,631	27,732	21,853	30,228	24,349	30,333	24,454	32,556	26,677	35,051	29,173
19	5,879	25,772	19,893	28,131	22,252	30,811	24,932	30,596	24,717	32,955	27,076	35,634	29,756
20	5,879	26,041	20,162	28,544	22,665	31,420	25,541	30,865	24,986	33,368	27,489	36,243	30,365
21	5,879	26,134	20,255	28,637	22,758	31,512	25,634	30,957	25,079	33,461	27,582	36,336	30,457
22	5,879	26,229	20,350	28,732	22,853	31,608	25,729	31,053	25,174	33,556	27,677	36,432	30,553
23	5,879	26,327	20,448	28,830	22,952	31,706	25,827	31,151	25,272	33,654	27,775	36,530	30,651
24	5,879	26,428	20,549	28,931	23,053	31,807	25,928	31,252	25,373	33,755	27,876	36,631	30,752
25	5,879	26,532	20,653	29,035	23,157	31,911	26,032	31,356	25,477	33,859	27,980	36,735	30,856
26	5,879	26,639	20,760	29,142	23,263	32,018	26,139	31,463	25,584	33,966	28,087	36,841	30,963
27	5,879	26,749	20,870	29,252	23,373	32,128	26,249	31,573	25,694	34,076	28,197	36,951	31,073
28	5,879	26,862	20,983	29,365	23,487	32,241	26,362	31,686	25,807	34,189	28,310	37,065	31,186
29	5,879	26,979	21,100	29,482	23,603	32,357	26,479	31,802	25,924	34,306	28,427	37,181	31,302
30	5,879	27,099	21,220	29,602	23,723	32,477	26,598	31,922	26,043	34,426	28,547	37,301	31,422
31	5,879	27,222	21,343	29,725	23,846	32,601	26,722	32,046	26,167	34,549	28,670	37,424	31,546

興建籌備期間（D+1期）發生供水不足產生缺口的情況，原因是因IR所產生的直接與間接工作機使遷入工作人口增加，會將使總居住人口大幅成長，對用水的需求也大量增加。在IR籌備期（D+1期）缺口為799CMD，IR營運第五年（D+6期）三個模擬情境的缺口為16,966～19,007CMD之間，營運第十年（D+11期）缺口為17,976～20,903CMD之間，營運第二十年（D+21期）缺口為20,255～25,634CMD之間，營運第三十年（D+31期）缺口為21,343～26,722CMD之間。

若計入IR用水，則三個情境模擬結果亦均在IR開始投資興建籌備期間（D+1期）發生供水不足產生缺口的情況，在IR籌備期（D+1期）缺口為799CMD，IR營運第五年（D+6期）三個模擬情境的缺口為21,790～23,830CMD之間，營運第十年（D+11期）缺口為22,799～25,727CMD之間，營運第二十年（D+21期）缺口為25,079～30,457CMD之間，營運第三十年（D+31期）缺口為26,167～31,546CMD之間，用水需求與現有供水能量模擬趨勢如圖7-9。

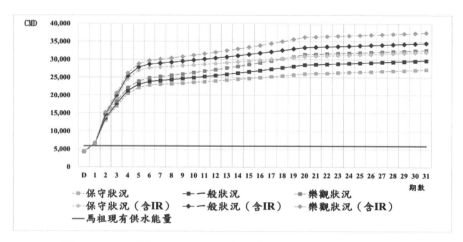

圖7-9　馬祖設置IR後用水需求與現有供水能量模擬趨勢圖

東引鄉中柱港

2015年與研究團隊於馬祖之劍

◆電力供應

　　馬祖電廠發電裝置容量，如不考慮廠用電及機組老化所減少之出力，2015年發電容量為33,126千瓦，未來邀請IR業者提出投資計畫時，可請業者承諾自備發電機組設備，自給自足供應IR園區之電力，因此以最適投資金額50億美金的模擬方案，以樂觀、一般及保守三種情境模擬馬祖設置IR後電水供需與缺口，並分別呈現包含IR之尖峰用電與不包含IR之尖峰用電情形（如**表**7-8），以供未來政府及IR業者籌備電力之決策參考。

　　如**表**7-8所示，若不計IR用電，則三個情境模擬結果均在IR開始投資興建籌備期間（D+1期）發生供電不足產生缺口的情況，原因是因IR所產生的直接與間接工作機使遷入工作人口增加，會將使總居住人口大幅成長，對用電的需求也大量增加。在IR籌備期（D+1期）缺口為7,355～22,535千瓦之間，IR營運第五年（D+6期）三個模擬情境的缺口為30,944～48,349千瓦之間，營運第十年（D+11期）缺口為31,657～49,061千瓦之間，營運第二十年（D+21期）缺口為33,426～50,831千瓦之間，營運第三十年（D+31期）缺口為35,781～43,916千瓦之間。

　　若計入IR用電，則三個情境模擬結果亦均在IR開始投資興建籌備期間（D+1期）發生供電不足產生缺口的情況，在IR籌備期（D+1期）缺口為15,930～31,110千瓦之間，IR營運第五年（D+6期）三個模擬情境的缺口為73,819～91,224千瓦之間，營運第十年（D+11期）缺口為74,532～91,936千瓦之間，營運第二十年（D+21期）缺口為76,301～93,706千瓦之間，營運第三十年（D+31期）缺口為78,656～96,060千瓦之間，尖峰用電需求與現有供電能量模擬趨勢如**圖**7-10。

◆垃圾處理

　　廣義的廢棄物泛指人類社會活動如生產或消費過程所產生之無利用價值而要將之排棄的物質，包括液態、氣態及固態廢棄物。狹義的解釋乃指

表7-8　馬祖設置IR後電力供需與缺口分析表

期數	馬祖現有發電容量（千瓦）	不含IR尖峰用電負載（千瓦）						含IR尖峰用電負載（千瓦）					
		保守狀況		一般狀況		樂觀狀況		保守狀況		一般狀況		樂觀狀況	
		需求	缺口	需求	缺口	需求	缺口	需求	缺口	需求	缺口	需求	缺口
D	33,126	12,211	-20,915	12,211	-20,915	12,211	-20,915	12,211	-20,915	12,211	-20,915	12,211	-20,915
1	33,126	40,481	7,355	47,577	14,451	55,661	22,535	49,056	15,930	56,152	23,026	64,236	31,110
2	33,126	49,474	16,348	57,610	24,484	66,879	33,753	66,624	33,498	74,760	41,634	84,029	50,903
3	33,126	55,311	22,185	63,447	30,321	72,716	39,590	81,036	47,910	89,172	56,046	98,441	65,315
4	33,126	61,624	28,498	69,759	36,633	79,028	45,902	95,924	62,798	104,059	70,933	113,328	80,202
5	33,126	63,940	30,814	72,075	38,949	81,344	48,218	106,815	73,689	114,950	81,824	124,219	91,093
6	33,126	64,070	30,944	72,206	39,080	81,475	48,349	106,945	73,819	115,081	81,955	124,350	91,224
7	33,126	64,205	31,079	72,340	39,214	81,609	48,483	107,080	73,954	115,215	82,089	124,484	91,358
8	33,126	64,343	31,217	72,479	39,353	81,748	48,622	107,218	74,092	115,353	82,227	124,623	91,497
9	33,126	64,485	31,359	72,621	39,495	81,890	48,764	107,360	74,234	115,496	82,370	124,765	91,639
10	33,126	64,632	31,506	72,767	39,641	82,036	48,910	107,507	74,381	115,642	82,516	124,911	91,785
11	33,126	64,783	31,657	72,918	39,792	82,187	49,061	107,658	74,532	115,793	82,667	125,062	91,936
12	33,126	64,938	31,812	73,073	39,947	82,342	49,216	107,813	74,687	115,948	82,822	125,217	92,091
13	33,126	65,097	31,971	73,233	40,107	82,502	49,376	107,972	74,846	116,108	82,982	125,377	92,251
14	33,126	65,262	32,136	73,397	40,271	82,666	49,540	108,137	75,011	116,272	83,146	125,541	92,415
15	33,126	65,431	32,305	73,566	40,440	82,835	49,709	108,306	75,180	116,441	83,315	125,710	92,584
16	33,126	65,605	32,479	73,740	40,614	83,009	49,883	108,479	75,353	116,615	83,489	125,884	92,758
17	33,126	65,783	32,657	73,919	40,793	83,188	50,062	108,658	75,532	116,794	83,668	126,063	92,937
18	33,126	65,968	32,842	74,103	40,977	83,372	50,246	108,842	75,716	116,978	83,852	126,247	93,121
19	33,126	66,157	33,031	74,292	41,166	83,561	50,435	109,032	75,906	117,167	84,041	126,436	93,310
20	33,126	66,352	33,226	74,487	41,361	83,756	50,630	109,227	76,101	117,362	84,236	126,631	93,505
21	33,126	66,552	33,426	74,688	41,562	83,957	50,831	109,427	76,301	117,563	84,437	126,832	93,706
22	33,126	66,759	33,633	74,894	41,768	84,163	51,037	109,634	76,508	117,769	84,643	127,038	93,912
23	33,126	66,971	33,845	75,107	41,981	84,376	51,250	109,846	76,720	117,982	84,856	127,251	94,125
24	33,126	67,190	34,064	75,325	42,199	84,594	51,468	110,065	76,939	118,200	85,074	127,469	94,343
25	33,126	67,414	34,288	75,550	42,424	84,819	51,693	110,289	77,163	118,425	85,299	127,694	94,568
26	33,126	67,646	34,520	75,781	42,655	85,050	51,924	110,521	77,395	118,656	85,530	127,925	94,799
27	33,126	67,884	34,758	76,019	42,893	85,288	52,162	110,759	77,633	118,894	85,768	128,163	95,037
28	33,126	68,129	35,003	76,264	43,138	85,533	52,407	111,004	77,878	119,139	86,013	128,408	95,282
29	33,126	68,381	35,255	76,516	43,390	85,785	52,659	111,256	78,130	119,391	86,265	128,660	95,534
30	33,126	68,640	35,514	76,776	43,650	86,045	52,919	111,515	78,389	119,651	86,525	128,920	95,794
31	33,126	68,907	35,781	77,042	43,916	86,312	53,186	111,782	78,656	119,917	86,791	129,186	96,060

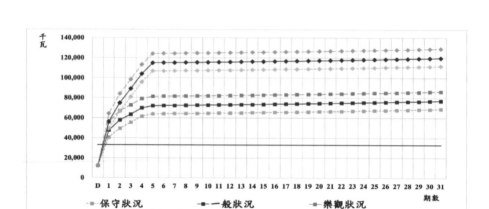

圖7-10　馬祖設置IR後用電需求與現有發電容量模擬趨勢

固態廢棄物質。廢棄物可透過分類方式以進行堆肥、資源回收等再利用，如無法再利用則需以掩埋或焚化方式處理。此處所稱居民及觀光客製造之「垃圾」係指無法透過堆肥、資源回收減量，需以焚化或掩埋進行處理之固體廢棄物，而馬祖無法再回收利用之垃圾以轉運台灣基隆焚化為主。

　　馬祖現在垃圾處理能量，根據馬祖縣政府環保局資料，馬祖過去單月清運處理垃圾之最大量為1,468公噸，每年最大可清運處理垃圾約1,468×12=17,616公噸。馬祖設置IR後，可預期觀光客及居住人口會大幅增加，垃圾若過量無法清運處理，將造成環境負擔，因此以垃圾處理情形作為觀光環境負載的指標。以最適投資金額50億美金的模擬方案，以樂觀、一般及保守三種情境模擬馬祖設置IR後垃圾處理供需與缺口，此外，雖依廢棄物清理法，事業廢棄物應由該事業自行清理、共同清理或自行委託清理，仍分別呈現包含IR之垃圾量與不包含IR之垃圾量（如**表7-9**），以供未來政府及IR業者環保決策參考。

　　如**表7-9**所示，若不計IR垃圾量，則在IR營運三十年（D+31期）期間，保守狀況之全年垃圾量16,649公噸應能完全清運垃圾，一般狀況及樂觀狀況則有17,766～19,048公噸之垃圾需要清運，最多有每年

表7-9　馬祖設置IR後垃圾處理供需與缺口分析表

期數	垃圾清運處理能量（公噸／年）	不含IR垃圾產生量（公噸／年）						含IR垃圾產生量（公噸／年）					
		保守狀況		一般狀況		樂觀狀況		保守狀況		一般狀況		樂觀狀況	
		需求	缺口	需求	缺口	需求	缺口	需求	缺口	需求	缺口	需求	缺口
D	17,616	3,103	-14,513	3,103	-14,513	3,103	-14,513	3,103	-14,513	3,103	-14,513	3,103	-14,513
1	17,616	4,756	-12,860	4,756	-12,860	4,756	-12,860	4,756	-12,860	4,756	-12,860	4,756	-12,860
2	17,616	8,387	-9,229	8,748	-8,868	9,149	-8,467	8,518	-9,098	8,854	-8,762	9,236	-8,380
3	17,616	10,743	-6,873	11,152	-6,464	11,593	-6,023	11,174	-6,442	11,510	-6,106	11,892	-5,724
4	17,616	13,001	-4,615	13,467	-4,149	13,958	-3,659	13,876	-3,740	14,212	-3,404	14,595	-3,022
5	17,616	13,972	-3,645	14,474	-3,143	14,996	-2,620	15,151	-2,465	15,487	-2,130	15,869	-1,747
6	17,616	14,260	-3,356	14,805	-2,811	15,370	-2,246	15,597	-2,019	15,963	-1,653	16,376	-1,240
7	17,616	14,354	-3,262	14,927	-2,689	15,523	-2,093	15,722	-1,894	16,125	-1,491	16,575	-1,041
8	17,616	14,450	-3,166	15,053	-2,563	15,684	-1,933	15,851	-1,765	16,292	-1,324	16,782	-835
9	17,616	14,548	-3,068	15,183	-2,433	15,850	-1,766	15,983	-1,633	16,464	-1,152	16,997	-619
10	17,616	14,649	-2,967	15,318	-2,298	16,024	-1,592	16,118	-1,498	16,643	-973	17,222	-394
11	17,616	14,753	-2,863	15,457	-2,159	16,205	-1,411	16,257	-1,359	16,828	-788	17,457	-159
12	17,616	14,860	-2,756	15,601	-2,015	16,394	-1,222	16,400	-1,216	17,019	-597	17,702	86
13	17,616	14,970	-2,646	15,750	-1,866	16,591	-1,025	16,547	-1,069	17,216	-400	17,958	342
14	17,616	15,082	-2,534	15,904	-1,712	16,796	-820	16,697	-919	17,421	-195	18,224	608
15	17,616	15,198	-2,418	16,063	-1,553	17,010	-606	16,852	-764	17,632	16	18,503	887
16	17,616	15,317	-2,300	16,227	-1,389	17,233	-383	17,010	-606	17,851	235	18,793	1,177
17	17,616	15,438	-2,178	16,397	-1,219	17,465	-151	17,173	-443	18,077	461	19,096	1,480
18	17,616	15,564	-2,052	16,573	-1,044	17,708	92	17,340	-276	18,311	695	19,412	1,796
19	17,616	15,692	-1,924	16,754	-862	17,960	344	17,512	-104	18,553	937	19,742	2,126
20	17,616	15,824	-1,792	16,942	-674	18,224	608	17,688	72	18,803	1,187	20,087	2,471
21	17,616	15,889	-1,727	17,006	-610	18,288	672	17,753	137	18,868	1,252	20,152	2,536
22	17,616	15,956	-1,660	17,073	-543	18,355	739	17,820	204	18,934	1,318	20,218	2,602
23	17,616	16,024	-1,592	17,142	-474	18,424	808	17,888	272	19,003	1,387	20,287	2,671
24	17,616	16,095	-1,521	17,212	-404	18,494	878	17,959	343	19,074	1,458	20,357	2,741
25	17,616	16,167	-1,449	17,285	-331	18,567	951	18,031	415	19,146	1,530	20,430	2,814
26	17,616	16,242	-1,374	17,359	-257	18,641	1,025	18,106	490	19,221	1,605	20,505	2,889
27	17,616	16,319	-1,297	17,436	-180	18,718	1,102	18,183	567	19,298	1,682	20,581	2,965
28	17,616	16,398	-1,218	17,515	-101	18,797	1,181	18,262	646	19,377	1,761	20,661	3,045
29	17,616	16,479	-1,137	17,597	-19	18,879	1,263	18,343	727	19,458	1,842	20,742	3,126
30	17,616	16,563	-1,053	17,680	64	18,962	1,346	18,427	811	19,542	1,926	20,826	3,210
31	17,616	16,649	-967	17,766	150	19,048	1,432	18,513	897	19,628	2,012	20,912	3,296

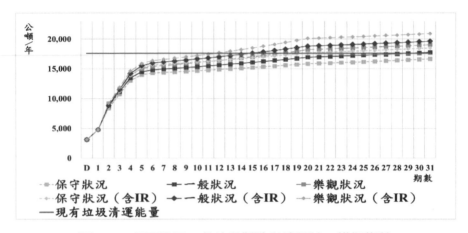

圖7-11　馬祖設置IR後垃圾製造與清運缺口模擬趨勢

150～1,432公噸的垃圾（換算每日約0.41～3.9公噸）超過清運能量；若計入IR垃圾，則在IR營運三十年（D+31期）期間，三種模擬情境計有18,513～20,912公噸之垃圾需要清運，最多有每年897～3,296公噸的垃圾（換算每日約2.45～9.03公噸）超過清運能量，垃圾製造與清運缺口模擬趨勢如**圖**7-11。

◆汙水處理

汙水量是伴隨用水量而產生，馬祖地區居住人口不多，無汙染性的工業廢水排放，汙水均由民生用水或旅館用水產生。目前連江縣汙水處理率含公共汙水下水道普及率、專用汙水下水道普及率及建築物汙水設施設置率合計達88.89%，而汙水處理廠都屬小型，單日處理能量總計1,245公噸／日。馬祖設置IR後，可預期觀光客及居住人口會大幅增加，汙水若無法處理逕排入海，將造成環境負擔，因此以汙水處理情形作為觀光環境負載的指標。以最適投資金額50億美金的模擬方案，以樂觀、一般及保守三種情境模擬馬祖設置IR後汙水處理供需與缺口，而依下水道法IR必須自建專用汙水下水道，並依水汙染防治法設置汙水處理廠（設備），因此僅探討不包含IR之汙水量（如**表**7-10），以供未來政府環保決策參考。

表7-10　馬祖設置IR後汙水處理供需與缺口分析表

期數	汙水處理廠能量（公噸／日）	不含IR汙水量（公噸／每日）					
		保守狀況		一般狀況		樂觀狀況	
		需求	缺口	需求	缺口	需求	缺口
D	1,245	3,464	2,219	3,464	2,219	3,464	2,219
1	1,245	5,358	4,113	5,358	4,113	5,358	4,113
2	1,245	10,716	9,471	11,158	9,913	11,640	10,395
3	1,245	13,972	12,727	14,528	13,283	15,102	13,857
4	1,245	16,820	15,575	17,508	16,263	18,198	16,953
5	1,245	18,196	16,951	18,968	17,723	19,732	18,487
6	1,245	18,819	17,574	19,690	18,445	20,553	19,308
7	1,245	18,985	17,740	19,923	18,678	20,859	19,614
8	1,245	19,155	17,910	20,163	18,918	21,179	19,934
9	1,245	19,330	18,085	20,412	19,167	21,513	20,268
10	1,245	19,510	18,265	20,670	19,425	21,862	20,617
11	1,245	19,694	18,449	20,937	19,692	22,226	20,981
12	1,245	19,884	18,639	21,213	19,968	22,607	21,362
13	1,245	20,078	18,833	21,498	20,253	23,004	21,759
14	1,245	20,277	19,032	21,794	20,549	23,419	22,174
15	1,245	20,482	19,237	22,099	20,854	23,853	22,608
16	1,245	20,692	19,447	22,416	21,171	24,306	23,061
17	1,245	20,908	19,663	22,743	21,498	24,779	23,534
18	1,245	21,129	19,884	23,082	21,837	25,273	24,028
19	1,245	21,356	20,111	23,432	22,187	25,789	24,544
20	1,245	21,590	20,345	23,795	22,550	26,328	25,083
21	1,245	21,664	20,419	23,869	22,624	26,402	25,157
22	1,245	21,740	20,495	23,945	22,700	26,478	25,233
23	1,245	21,819	20,574	24,024	22,779	26,557	25,312
24	1,245	21,899	20,654	24,104	22,859	26,638	25,393
25	1,245	21,983	20,738	24,188	22,943	26,721	25,476
26	1,245	22,068	20,823	24,273	23,028	26,806	25,561
27	1,245	22,156	20,911	24,361	23,116	26,894	25,649
28	1,245	22,247	21,002	24,452	23,207	26,985	25,740
29	1,245	22,340	21,095	24,545	23,300	27,078	25,833
30	1,245	22,436	21,191	24,641	23,396	27,174	25,929
31	1,245	22,534	21,289	24,739	23,494	27,273	26,028

如**表7-10**所示，因馬祖現均為小型汙水處理廠，以現有能量完全無法處理未來居民及觀光客產生的大量汙水，在IR營運三十年（D+31期）期間，三個模擬情境最大每日將有21,289～26,028公噸之汙水無法處理，汙水處理缺口模擬趨勢如**圖7-12**。

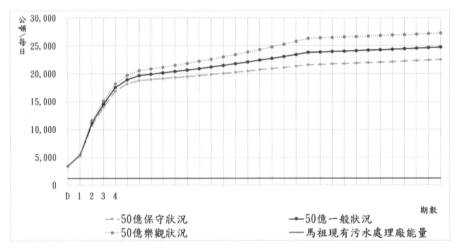

圖7-12　馬祖設置IR後汙水處理缺口模擬趨勢

◆接待能量（旅館床位供需）

　　觀光接待業主要以觀光旅館飯店為基本設施，是觀光產業中重要的組成部分，旅館床位決定可接待多少前來馬祖旅遊的觀光客人數。依2015年交通部觀光局統計資料，馬祖現有之旅館、民宿等房間數計557間，以2015年台灣觀光旅館每間房平均床位數1.85床計算，馬祖現有床位數計有1,030床。根據模擬結果，馬祖未來設置IR後，若投資50億美元，IR的規模將具備2,228個房間、5,348個床位，可預判IR房間床位數無法容納全部的觀光客，觀光客勢必往IR園區以外的旅館飯店。以最適投資金額50億美金的模擬方案，以樂觀、一般及保守三種情境模擬馬祖設置IR後馬祖旅館床位供需與缺口（如**表7-11**），以供未來政府觀光規劃決策參考。

表7-11 馬祖設置IR後旅館床位供需與缺口分析表

期數	現有旅館房間數	現有床位數	IR房間數	IR床位數	總床位數 供給	平均每日停留觀光客床位供需					
						保守狀況		一般狀況		樂觀狀況	
						需求	缺口	需求	缺口	需求	缺口
D	557	1,030	0	0	1,030	594	-436	594	-436	594	-436
1	557	1,030	245	0	1,030	594	-436	594	-436	594	-436
2	557	1,030	489	1,174	2,204	3,060	855	3,060	855	3,060	855
3	557	1,030	1,072	2,573	3,603	5,274	1,671	5,274	1,671	5,274	1,671
4	557	1,030	1,880	4,513	5,543	7,182	1,639	7,182	1,639	7,182	1,639
5	557	1,030	2,228	5,348	6,378	8,694	2,315	8,694	2,315	8,694	2,315
6	557	1,030	2,228	5,348	6,378	9,853	3,474	9,941	3,562	10,029	3,650
7	557	1,030	2,228	5,348	6,378	10,087	3,709	10,279	3,901	10,473	4,095
8	557	1,030	2,228	5,348	6,378	10,328	3,950	10,630	4,252	10,938	4,560
9	557	1,030	2,228	5,348	6,378	10,575	4,197	10,994	4,615	11,425	5,047
10	557	1,030	2,228	5,348	6,378	10,828	4,450	11,370	4,992	11,935	5,557
11	557	1,030	2,228	5,348	6,378	11,087	4,709	11,760	5,382	12,469	6,091
12	557	1,030	2,228	5,348	6,378	11,353	4,975	12,165	5,786	13,028	6,650
13	557	1,030	2,228	5,348	6,378	11,626	5,248	12,584	6,206	13,614	7,235
14	557	1,030	2,228	5,348	6,378	11,906	5,528	13,018	6,640	14,227	7,848
15	557	1,030	2,228	5,348	6,378	12,193	5,814	13,468	7,090	14,869	8,490
16	557	1,030	2,228	5,348	6,378	12,487	6,108	13,934	7,556	15,541	9,162
17	557	1,030	2,228	5,348	6,378	12,788	6,410	14,418	8,039	16,244	9,866
18	557	1,030	2,228	5,348	6,378	13,097	6,719	14,918	8,540	16,981	10,603
19	557	1,030	2,228	5,348	6,378	13,414	7,036	15,437	9,059	17,753	11,375
20	557	1,030	2,228	5,348	6,378	13,740	7,361	15,975	9,596	18,561	12,182
21	557	1,030	2,228	5,348	6,378	13,740	7,361	15,975	9,596	18,561	12,182
22	557	1,030	2,228	5,348	6,378	13,740	7,361	15,975	9,596	18,561	12,182
23	557	1,030	2,228	5,348	6,378	13,740	7,361	15,975	9,596	18,561	12,182
24	557	1,030	2,228	5,348	6,378	13,740	7,361	15,975	9,596	18,561	12,182
25	557	1,030	2,228	5,348	6,378	13,740	7,361	15,975	9,596	18,561	12,182
26	557	1,030	2,228	5,348	6,378	13,740	7,361	15,975	9,596	18,561	12,182
27	557	1,030	2,228	5,348	6,378	13,740	7,361	15,975	9,596	18,561	12,182
28	557	1,030	2,228	5,348	6,378	13,740	7,361	15,975	9,596	18,561	12,182
29	557	1,030	2,228	5,348	6,378	13,740	7,361	15,975	9,596	18,561	12,182
30	557	1,030	2,228	5,348	6,378	13,740	7,361	15,975	9,596	18,561	12,182
31	557	1,030	2,228	5,348	6,378	13,740	7,361	15,975	9,596	18,561	12,182

不需擴充碼頭數，但是空運部分硬體容量供給如欲支撐國際觀光度假區的旅客則顯不足。

Prideaux（2000）認為觀光目的地的發展很大程度上依賴於正確的規劃和發展交通設施，希望擴展國際市場的觀光目的地必須具備國際機場，缺乏國際機場不僅影響國際市場的發展，也影響目的地基礎設施和服務的宣傳。Bieger和Wittmer（2006）指出，航空交通是許多觀光目的地的主要交通方式，某些情況下也是國際市場的唯一交通方式，航空交通與觀光產業的發展相互交織在一起。因此，如馬祖欲發展國際觀光度假區，機場硬體設施必需改善，由於機場長年受天候因素影響甚多，應朝改善提升機場跑道設置及助導航裝備方向著手，而海運硬體設施部分，由於未來觀光客多數由海運前往馬祖，則可朝提升旅運大樓之軟硬體，提供海運觀光客舒適旅遊體驗。

島際交通部分，如欲擴大IR的腹地，提高IR帶給馬祖的效益，南北竿之間必須有效串連，以現有的船舶運量無法迅速、有效率的承載觀光客在南北竿往返，南北竿跨海大橋的興建是重要選項，而觀光客帶給島內交通的影響不管是道路、大小客車等運輸供給數量、停車場面積等都必須規劃因應。

◆社會影響

國際觀光度假區對馬祖社會影響，從質性研究的角度分析，回顧博弈相關研究發現，很多研究建立在不同的測量準則、不同測量標的、不同的方法論和不同的研究觀點等等，而其研究結果可能是直接或間接的。另一方面，研究主要以社會影響或經濟衝擊作為研究方向。例如，總體衝擊的研究著重在衡量賭博的經濟效益，如收益、稅收與員工利益。對社會影響方面，主要針對賭博所造成失業問題、破產成本、健康問題、社會福利等進行社會影響評估。其中社會成本的探討，又可分成兩種研究方向：第一是針對賭場所帶來的影響，如失業率與犯罪率。另外則是針對個人問題和病態賭徒所造成之相關成本作為分析探討。另有一些研究，則是針對賭

馬祖交通船「馬祖之星」

2015年與研究團隊於枕戈待旦紀念公園

博對財務價值所帶來的負面外部性作相關分析。根據過去研究賭場開放所造成的社會問題，將之概分為六大類：

1. 問題賭博者與病理賭博者所帶來之問題。
2. 對商業活動或非賭博性事業會造成反效果，如：工作生產力的損失、工作時間的損失與公司其他損失。
3. 對社會公共設施負荷成本過大，如：犯罪之拘捕、判決、監禁與警察成本。
4. 賭博的合法化造成犯罪與自殺行為的增加。
5. 賭博開放對於個人、社區或社會影響其環境與生活品質，如：破產、自殺、憂鬱、焦慮、認知扭曲、心血管疾病與家庭問題等。
6. 對個人或社會的價值觀會可能產生巨大改變，如：騙錢與詐騙。

社會影響多為主觀認知且不易量測，影響的好壞難以決定，也很難證明是因觀光賭場所引起的，其中較能量化的部分有「犯罪」及「問題賭博」。問題賭博是一種持續需要賭博，儘管患者明知其負面危害，又或希望停止。隨著賭博人口的增加，問題賭博行為的盛行可能隨著升高，其影響將不只是問題賭徒本身，其家庭與朋友都可能連帶受到影響。美國心理精神協會（American Psychological Association, APA）估計有1～3%的成年人沉迷於賭博（APA, 1994），其他研究顯示約有4%美國成年人患有「問題賭博行為」（Shaffer and Hall, 2001; Morasco et al., 2006）；在1976～2008年三十三年間，美國問題賭博的比例約在2.3～4.2%之間（Stewart, 2011）。而犯罪的部分，由我國各個民意調查的結果可知，民眾對設置觀光博弈最大的疑慮，是犯罪增加、治安惡化的問題。但觀諸世界，各國設置觀光博弈後對治安影響狀況不一，故設置觀光博弈不一定會導致治安惡化；但若沒有做好治安管理工作，則治安的問題一定會變嚴重。

以最適投資金額50億美金的模擬方案，以樂觀、一般及保守三種情境模擬馬祖設置IR後犯罪件數與問題賭博人數（如**表7-12**），以供未來政府治安規劃決策參考。

表7-12　馬祖設置IR後犯罪件數與問題賭博人數分析表

期數	犯罪件數			問題賭博人數			犯罪與問題賭博件數（治安防治需求）		
	50億保守狀況	50億一般狀況	50億樂觀狀況	50億保守狀況	50億一般狀況	50億樂觀狀況	50億保守狀況	50億一般狀況	50億樂觀狀況
D	66	66	66	0	0	0	66	66	66
1	104	104	104	0	0	0	104	104	104
2	402	420	441	490	512	537	892	932	978
3	504	522	543	614	636	661	1,118	1,158	1,204
4	614	632	653	748	770	795	1,362	1,402	1,448
5	654	673	693	797	819	844	1,451	1,492	1,537
6	657	675	695	800	822	847	1,456	1,497	1,542
7	659	677	698	803	825	850	1,462	1,502	1,548
8	661	680	700	806	828	853	1,467	1,507	1,553
9	664	682	703	809	831	856	1,472	1,513	1,558
10	666	685	705	812	834	859	1,478	1,518	1,564
11	669	687	708	815	837	862	1,484	1,524	1,570
12	672	690	711	818	840	865	1,490	1,530	1,576
13	675	693	713	822	844	869	1,496	1,536	1,582
14	677	696	716	825	847	872	1,502	1,543	1,588
15	680	699	719	829	851	876	1,509	1,549	1,595
16	683	702	722	832	854	880	1,516	1,556	1,602
17	687	705	725	836	858	883	1,523	1,563	1,609
18	690	708	729	840	862	887	1,530	1,570	1,616
19	693	711	732	844	866	891	1,537	1,577	1,623
20	696	715	735	848	870	895	1,545	1,585	1,631
21	700	718	739	852	874	900	1,552	1,593	1,638
22	704	722	742	857	879	904	1,560	1,601	1,646
23	707	725	746	861	883	909	1,569	1,609	1,655
24	711	729	750	866	888	913	1,577	1,617	1,663
25	715	733	754	871	893	918	1,586	1,626	1,672
26	719	737	758	876	898	923	1,595	1,635	1,681
27	723	741	762	881	903	928	1,604	1,644	1,690
28	727	746	766	886	908	933	1,613	1,653	1,699
29	732	750	771	891	913	938	1,623	1,663	1,709
30	736	754	775	897	919	944	1,633	1,673	1,719
31	741	759	780	902	924	950	1,643	1,684	1,729

　　根據**表7-12**模擬結果，IR營運三十年（D+31期）期間，犯罪與問題賭博件數最高約1,643～1,729件，係因人口與觀光客人數皆大量增加，較現在馬祖每年犯罪件數高在所難免，但仍遠低於台灣各縣市犯罪數量，然若設置國際觀光度假區，以連江縣縣警察局現有刑事警力編制員額而言，在犯罪偵防工作的推動上，勢必無法因應；而以現有交通警力編制，若設置國際觀光度假區在交通疏導、交通執法、交通事故防制等勤務將會更加繁重，在交通勤業務的處理方面，一定難以負荷。此外，馬祖雖有在地理上區位孤立，使地區與外隔絕的效果，在治安上可能產生犯罪的情況勢必大大降低，而且有較易防範、掌控的優勢；但也因海岸線綿延，不易管制，若設置觀光賭場，有心人士將更容易假借觀光、賭博之名，而進行走私之活動。

　　開放觀光賭場或許會對社會帶來衝擊，然而從世界主要觀光賭場發展狀況過程可以發現，過去賭場可能帶來的社會影響，主要原因是沒有一個良善的管理機制，而現代化賭場的營運管理方式及政府高度監督，使現在觀光賭場的負面影響下降，以澳門和新加坡的例子來看，自澳門開放賭權及新加坡IR開幕後，犯罪率接呈現下降的情形，因此如果輔以完善的防治措施，讓觀光賭場對當地的影響最小化，同時可以獲得開放觀光賭場所帶來之收益。

◆人文影響

　　國際觀光度假區所帶動的觀光發展對馬祖人文的影響，主要是可能會改變地區的社會結構，原先單一的本土社區增加許多流動不定的外來人口，作為主人的當地居民和作為客人的外來旅客在許多場合面臨直接的接觸，因此觀光發展除了帶來經濟繁榮，卻也可能影響到當地原有的特色與魅力。

　　馬祖因地勢險要，早期為重要的軍事據點，擁有相當豐富的戰地文化特色，在這樣的時空背景下也孕育出相當具有特色的聚落文化，戰地文化與聚落文化對於馬祖都是相當珍貴的文化資產，也有多項特有宗教節慶

活動（如擺暝嘉年華、鐵板燒塔節、馬祖昇天祭等活動），未來國際觀光度假區帶來大量的觀光客，且大陸與台灣遊客占多數，觀光客與居民的文化差異與影響不大，反而在文化保存與再活化思潮下，馬祖可以利用自身文化優勢結合國際觀光度假區，帶動地方生活與產業發展。

◆土地使用

馬祖之土地使用由於全部隸屬國家風景特定區範圍，受都市計畫管制，且因地形因素，在土地使用上受到相當的限制，加上都市計畫的檢討與變更程序非常緩慢冗長，確實不利其土地的使用與管理。面對馬祖未來設置國際觀光度假區，整體發展與開發用地的需求，如機場、港埠、觀光旅館、商場、觀光相關服務設施、海淡廠、汙水處理廠、道路、停車場等開發，土地問題將是迫切需要解決的議題。

而根據「離島建設條例」第7條：「為鼓勵離島產業發展，經中央主管機關核定為重大建設投資計畫者，其土地使用變更審議程序，自申請人送件至土地使用分區或用地變更完成審查，以不超過一年為限。……重大建設投資計畫其都市計畫主要計畫及非都市土地使用變更由縣（市）政府核定之，不受都市計畫法、非都市土地使用管制規則暨相關法令之限制。」依據上述規定，馬祖的都市計畫在地區發展背景與特性下，可在土地使用管制上加以放寬，並授權縣政府可以視發展需要，訂定土地使用開發審查要點，因此馬祖縣政府對於國際觀光度假區相關開發計畫應整體規劃，統籌進行開發所需土地之評估與取得作業。

關於土地承載問題，以其他國家為例，摩納哥全國面積僅1.8平方公里，常住人口約24,000人，每年能吸引150萬以上之觀光客；澳門在1840年時面積僅有2.78平方公里，自1866年開始不斷進行填海，至今達到30.3平方公里，每年能吸引3,000萬人次觀光客。對照馬祖面積約29.62平方公里，與澳門歷年填海後之面積相當，如相關基礎設施能配合擴充，應足以容納觀光客、居民，及相關停車位、住所等。

肆、馬祖國際觀光度假區開發衝擊因應措施

　　利用系統動態學的模擬結果，從離島永續發展的角度，分析人文、社會、交通、電力、自來水、汙水、垃圾、大／小客車數、停車位所需面積、人文、自然生態及社會環境等各項衝擊，在參考國外相關國家做法並與學者專家多次研討後，分別整理、評估、計算各項目基本需求後，並提出建議及因應措施。

　　參考國外業者中，美國拉斯維加斯賭場因處大陸型地區自有大型水壩（胡佛水壩）負責供應自來水及發電達自給自足，且其地理位置與馬祖離島型態差異頗大，故在民生基礎建設部分暫不將其列入為主要參考對象。而參考亞洲目前已有的主要博弈業者國家，如澳門及新加坡其相關做法為主。本章節以IR業者投入最多的50億美金並營運三十年（D+31期）後提出在「樂觀」、「一般」及「保守」三不同狀況下之各項需求。

一、淡水因應措施

　　國外業者中澳門地理位置上鄰近中國大陸，澳門絕大部分原水來自中國珠海市的西江磨刀門水道，經由輸水管輸入澳門水廠後再做處理[2]。新加坡水資源來源有包含來自鄰近馬來西亞柔佛州供應的進口水、傳統的雨水集水、再生水及海水淡化水。將後三者占的比例堤提升是新加坡政府後持續努力的目標[3]。

　　馬祖地區為海島型多山地區，腹地狹小是水資源匱乏之地區，加以兩岸目前的政治關係無法依靠對岸供應自來水及電力等民生項目所需；並距離台灣本島遙遠無法直接以管線連接支援。故未來設置國際觀光度假區

[2] https://www.macaowater.com/index.php?option=com_content&view=article&id=121&Itemid=232

[3] http://www.pub.gov.sg/Pages/default.aspx

後，確保淡水供應會是較大的課題。南竿目前有勝利、儲水沃、金沙等近十座水庫，北竿鄉目前四座水庫（坂里水庫、橋仔水庫、中興水庫、午沙水庫）；但目前各水庫優養化及淤積情形嚴重且仍有滲水問題，目前供水量尚足，但旱季仍有危機。輸水管線部分，部分地區自來水管線老舊，常在輸送時滲漏。若雨量不如預期，則出現缺水情形，此一問題在海水淡化廠開始營運，水源供應不穩的情形逐漸改善。在經濟部的「馬祖地區供水改善計畫」下，雖已可保障至民110年馬祖地區用水不虞匱乏，然而天然水源的缺乏及海水淡化廠成本過高，仍有必要建立珍惜水資源的未雨綢繆策略。依據水庫供水量及南竿海水淡化廠（目前是二、三期運轉）及北竿海水淡化廠的供應量，供水量的總計計算出南／北竿地區每日生活用水供水能量約為5878 CMD（立方米／每日）[4]。

而依新加坡及澳門的經驗，近幾年所興建的賭場度假村規模愈來愈大，且為了增加吸引力、強化服務品質，因而增加了空調、清潔、洗滌、游泳池、SPA等高用水量的服務，以提供觀光客更好的度假享受。預估若IR業者投入50億美金營運三十年（D+31期）後，按照樂觀、一般及保守三不同狀況下，不含IR與包含IR所產生之總用水需求及與現有供水量之差距分析如下（**表7-13**）：

含IR用水最大需求為37,424（CMD），最小需求為32,046（CMD），不含IR用水最大需求為32,601（CMD），最小需求為27,222（CMD）。考量馬祖地區土地資源有限及當地氣候與水量因素下，且在

表7-13　馬祖設置IR後用水供需與缺口分析表

期數	馬祖現有供水能量（CMD）	不含IR總用水需求（CMD）						含IR總用水需求（CMD）					
		樂觀狀況		一般狀況		保守狀況		樂觀狀況		一般狀況		保守狀況	
		需求	缺口	需求	缺口	需求	缺口	需求	缺口	需求	缺口	需求	缺口
31	5,879	32,601	26,722	29,725	23,846	27,222	21,343	37,424	31,546	34,549	28,670	32,046	26,167

[4] 不考量地下水。

政治因素下不考慮自中國引水[5]而又距離台灣太遠的環境下,未來淡水需求增加並不再適合興建水庫,建議未來IR業者及縣政府未來供水增加皆以興建海淡廠為主。

二、電力因應措施

　　國外業者中澳門所需電力目前主要是從珠海輸入的電力,可滿足其約90%的電力需求,其餘的電力則由當地以石油天然氣及垃圾焚化(轉廢為能)供應[6]。新加坡的電力供應,目前除小部分自行火力發電外,2013年已有80%的電力是由印尼所接天然氣管線輸送之天然氣所產生[7]。

　　未來馬祖設置國際觀光度假區後經濟將顯著發展,居民生活習慣及產業活動將有所改變,用電需求應會成長,加上近幾年世界興建的賭場度假村的趨勢規模愈來愈大,電力消耗也愈來愈多,且為了增加吸引力,各種聲光娛樂、表演、展覽等活動頻繁,亦增加大量電力需求。然而業者在基於環保意識提高及經營成本之管控,近年均致力於節能省電(如汰換為省電之燈具、空調及相關電機設備),長期而言應可減少用電量的大幅度成長。目前,馬祖地區南竿原電力廠不夠負荷已在民國92年開始興建珠山電廠,並於99年9月正式營運提供南北竿的生活所需電力。北竿發電廠(軍魂發電廠)位於北竿鄉塘岐村,目前共有五部發電機組,使用燃料為輕柴油,供應全島需求。北竿電廠的供電量可達到4,976瓩,較目前北竿地區尖峰期的用電量猶多出一倍左右。目前為止,馬祖電廠(南竿與北竿兩地)供電能量為33,126(千瓦)。整體馬祖地區電力供應容量遠大於實

5　目前澳門別行政區水資源需求是以引進中國廣東省的水源來滿足其需求(資料來源:澳門特別行政區海事及水務局-2013/2014水資源報告http://www.marine.gov.mo/subpage.aspx?a_id=1431488385)

6　http://news.takungpao.com.hk/paper/q/2014/0320/2365634.html

7　http://apecenergy.tier.org.tw/energy2/singapore.asp

際需求。

　　預估若IR業者投入50億美金營運三十年（D+31期）後，在樂觀、一般及保守三狀況下，不含IR與包含IR對電力供需及差距分析如下（**表7-14**）：

表7-14　馬祖設置IR後電力供需與缺口分析表

期數	馬祖現有發電容量（千瓦）	不含IR尖峰用電負載（千瓦）						含IR尖峰用電負載（千瓦）					
		樂觀狀況		一般狀況		保守狀況		樂觀狀況		一般狀況		保守狀況	
		需求	缺口	需求	缺口	需求	缺口	需求	缺口	需求	缺口	需求	缺口
31	33,126	86,312	53,186	77,042	43,916	68,907	35,781	129,186	96,060	119,917	86,791	111,782	78,656

　　全部總用電最大尖峰需求（含IR）為129,186（千瓦），最小需求為111,782（千瓦），不含IR最大尖峰用電負載為86,312（千瓦），最小為68,907（千瓦）。雖馬祖營業處表示已準備好擴增（2組）發電機組的位置並已通過環評，考量馬祖地區土地資源有限且在政治因素下不考慮自中國接電支援而又距離台灣太遠的環境下，仍建議應及早規劃未來電廠擴充可能新增所需的土地與經費。

三、汙水處理因應措施

　　目前馬祖地區（南竿及北竿地區）已興建完成多處汙水處理站（如介壽、福沃、清水、馬港、津沙、后沃等）。馬祖地區無汙染性的工業廢水排放，根據內政部營建署的「全國下水道用戶接管普及率及整體汙水處理率統計資料」，顯示連江縣汙水處理率包含公共汙水下水道普及率、專用汙水下水道普及率、建築物汙水設施設置率合計達88.89%，為全國各縣市第一。

　　未來IR營運之後，觀光客及居民除了大量的淡水需求外，亦會產生大量的汙水。預估若IR業者投入50億美金營運三十年（D+31期）後，不

論IR所產生汙水量多少，依下水道法，業者必須自建專用汙水下水道，並依水汙染防治法設置汙水處理廠（設備）。因此，IR所產生之汙水IR業者必負責建立汙水處理設備將其所產生之汙水加以處理後才可排出IR園區外。因此，在樂觀、一般及保守三狀況下不含IR每日所產生之汙水量與馬祖現有汙水處理量產生之差距分析如下（**表7-15**）：

表7-15　馬祖設置IR後汙水處理供需與缺口分析表

期數	汙水處理廠能量（公噸／日）	不含IR汙水量（公噸／每日）					
		樂觀狀況		一般狀況		保守狀況	
		需求	缺口	需求	缺口	需求	缺口
31	1,245	27,273	26,028	24,739	23,494	22,534	21,289

不含IR每日最大汙水量為27,273公噸，最少汙水量為22,534公噸。因此，未來除應儘快完成全區公共汙水處理廠及連接管線工程，地方政府並應增建單日處理能量達30,000公噸以上之汙水處理廠，擴增汙水處理能量，避免可能的未處理汙水就直接排放造成馬祖乾淨海域的汙染。

四、垃圾處理因應措施

國外業者中，澳門的垃圾處理自1992年後以垃圾焚化為主，興建多台垃圾焚化爐令每天垃圾處理能力提升至1,728噸以能容納開放博弈產業後的垃圾增加量[8]。 新加坡目前興建有六座垃圾焚化廠可日處理8,000噸垃圾，足夠處理目前全新加坡產生之垃圾[9]。

依行政院環保署「垃圾處理方案之檢討與展望」指出，未來對全國垃圾清理政策將以「源頭減量、資源回收」為主，達到垃圾「零廢

[8] http://www.manetic.org/index.php?option=com_content&task=view&id=370&___=&Itemid=0
&lang=en

[9] http://ww.daliulian.net/cat39/node490247

棄」。而「零廢棄」的定義是：「提倡以綠色生產、綠色消費、源頭減量、資源回收、再使用及再生利用等方式，將資源有效循環利用，逐步達成垃圾全回收、零廢棄之目標。」未來若馬祖設置IR帶來大量觀光客後，勢必會產生較多的廢棄物。現階段及未來馬祖垃圾處理仍以運回台灣為主。依據連江縣政府103年度「基本設施補助計畫年度績效報告」垃圾轉運回台灣基隆天外天焚化爐處理，全年運送3,183噸，讓連江縣垃圾得以妥善處理。

預估若IR業者投入50億美金營運三十年（D+31期）後，在樂觀、一般及保守三狀況下，不含IR與包含IR所產生垃圾處理供需與差距分析如下（表7-16）：

表7-16 馬祖設置IR後垃圾處理供需與缺口分析表

期數	垃圾清運處理能量（公噸／年）	不含IR垃圾產生量（公噸／年）						含IR垃圾產生量（公噸／年）					
		樂觀狀況		一般狀況		保守狀況		樂觀狀況		一般狀況		保守狀況	
		需求	缺口	需求	缺口	需求	缺口	需求	缺口	需求	缺口	需求	缺口
31	17,616	19,048	1,432	17,766	150	16,649	-967	20,912	3,296	19,628	2,012	18,513	897

含IR每年所產生垃圾最多為20,912公噸，最少為18,513公噸；不含IR每年所產生垃圾最多為19,048公噸，最少為16,649公噸。參考澳門及新加坡之做法可要求博弈業者自行設立垃圾焚化廠或由當地縣政府設立並向IR業者收取處理費用。但考量馬祖當地環境保護及腹地有限因素，建議短期內IR業主及縣政府仍採取目前將垃圾清運回台焚燒處理之策略。未來也應對垃圾設有專用廢棄物暫時儲存區，除避免視覺與嗅覺的汙染外，並委託進行定期清洗及衛生消毒。

建議未來除了透過宣導居民及要求IR業者加強資源回收、綠色消費、源頭減量、垃圾分類、廚餘回收等措施，有效控制廢棄物產量，未來對於委託業者垃圾運台的合約運量亦要逐年擴充調整，以維持馬祖整潔衛生的旅遊環境。

五、瓦斯供給因應措施

國外業者在此項目上，如澳門及新加坡因其本身皆無能源產出，故皆仰賴進口。馬祖地區情況雷同，現有的瓦斯需求皆是由台灣轉運過去，由私人企業經營。考量馬祖腹地有限，建議未來政策上建議仍循此模式來滿足增加的需求。

六、石油供給因應措施

國外業者在此項目上，如澳門及新加坡地區本身皆無能源產出，故皆仰賴進口。馬祖地區情況雷同，現有的石油需求皆是由台灣轉運過去，由私人企業經營——目前有中國石油一家。其目前做法是向軍方閒置的儲運槽來儲存油料。因時空背景的轉換，目前軍方尚有大量閒置的既有儲運槽可在未來隨時作為中國石油擴充所需空間之用。建議未來政策上建議仍循此模式來滿足增加的需求。

七、運輸車輛及停車需求因應措施

為能估算出未來可能的運輸車輛及停車面積之最大需求，依據假設IR業者投入50億美金營運三十年（D+31期）後，在「樂觀」狀況下，將馬祖所需運輸搭載的乘客分為三類：

1. 觀光旅客，並根據資深旅行業者訪談的工作經驗分享，將遊客分為團客（旅遊團）與散客（自由行）的比例約為80％對20％；且團客以搭乘大客車，自由行的客戶以搭乘小客車為主。以及多數在馬祖當地的旅遊是以三天兩夜的行程為主。也考量到旅遊業的淡／旺季之分，並預設旺季旅遊人口為為淡季人數的1.2倍。

2.因應IR成立所增加的人數，包含，IR的工作員工為主。參考國外做法，IR業者應提供員工宿舍及為員工提供大客車往返工作場地及宿舍。並因此設定搭乘大客車與小客車比例為80%比20%。

3.設籍且常住之馬祖人口。因此部分為在地居民，故將一般搭乘運輸工具大／小客車比例設為40%比60%。

根據上述狀況換算出營運後第一年（D+2期）至第三十年（D+31期）「樂觀」狀況下，一天最多在馬祖的人口數。再以一大客車搭載40人及一小客車搭載3人為一單位之運量，計算出馬祖地區所需要的大客車、小客車的最大需求數量。再依據連江縣汽車運輸業停車場設置辦法（交通類）：小客車：長5公尺，寬2.0公尺，計需10平方公尺。停車場應另留設車輛通行車道，其面積依停車場總面積5%計算。

根據上述蒐集資料及法規要求估算得出在假設IR業者投入50億美金，營運三十年（D+31期）後，在「樂觀」狀況下，對運輸工具需求的最大量為：大客車需要約1,369輛，小客車需求約為8,087輛；並需要總停車位面積約為：46,517坪（參考IR投入50億美金營運後第三十年（D+31期）「樂觀」狀況下，每日觀光客對大／小客車數量及停車面積的最大需求計算，以及營運後大／小客車數量及停車面積最大需求計算）。

由於大／小客車需求數量遠較現有馬祖租賃營業之大／小客車數量為多，加以馬祖地區多山平地面積有限，因此所需車輛旅遊的公路運輸負荷未來會是一項挑戰，建議請連江縣政府函轉中央政府交通部另做馬祖地區公路交通運輸之發展與規劃專案；並將停車場可能所需土地函轉中央相關單位（如軍方）協調釋出及支援開發所需經費。並建議未來並可鼓勵私人業者在馬祖當地經營停車場之開發及管理經營相關事業。

表7-17 每日觀光客對大／小客車數量及停車面積的最大需求計算

一日過夜的觀光人數	旺季（1.2倍）	(1)最大觀光客數	乘大客車比例	乘小客車比例	乘大客車人數	乘小客車人數	每輛大客車承載人數	每輛小客車承載人數	大客車需求量（輛）	小客車需求量（輛）	大客車需求停車面積（坪）	小客車需求停車面積（坪）
18,561	1.2	22,273	80%	20%	17,819	4,455	40	3	445	1,485	6,792	4,709
	(2)IR設立所產生最多（直接及間接）工作機會	35,613	80%	20%	28,491	7,123	40	3	712	2,374	10,859	7,529
	(3)設籍目常住馬祖最多總人口	21,138	40%	60%	8,455	12,683	40	3	211	4,228	3,223	13,406
		搭車人數小計			54,765	24,260	客車需求小計		1,369	8,087	20,874	25,643
	總數	79,025			79,025				9,456		46,517	

附註：IR投入50億美金營運後第三十年「樂觀」狀況下。

表7-18　營運後各年每日大／小客車數量及停車面積最大需求計算

期數	每日停留觀光客人數（50億樂觀狀況）	大客車需求量（輛）	小客車需求量（輛）	總停車面積小計（坪）	IR設立所產生最多（樂觀狀態下）工作機會	大客車需求量（輛）	小客車需求量（輛）	總停車面積小計（坪）
D	594	14	48	368.3	-	-	-	0.0
1	594	14	48	368.3	5,906	118	394	3,049.5
2	3,060	73	245	1,895.8	12,837	257	856	6,627.8
3	5,274	127	422	3,267.9	20,020	400	1,335	10,337.0
4	7,182	172	575	4,449.8	27,300	546	1,820	14,095.6
5	8,694	209	695	5,386.4	30,249	605	2,017	15,618.0
6	10,029	241	802	6,213.6	30,973	619	2,065	15,992.2
7	10,473	251	838	6,488.8	31,215	624	2,081	16,116.7
8	10,938	263	875	6,777.0	31,467	629	2,098	16,246.9
9	11,425	274	914	7,078.8	31,731	635	2,115	16,383.4
10	11,935	286	955	7,394.7	32,007	640	2,134	16,526.1
11	12,469	299	998	7,725.6	32,297	646	2,153	16,675.6
12	13,028	313	1,042	8,072.0	32,600	652	2,173	16,832.3
13	13,614	327	1,089	8,434.8	32,918	658	2,195	16,996.2
14	14,227	341	1,138	8,814.6	33,251	665	2,217	17,168.0
15	14,869	357	1,189	9,212.3	33,598	672	2,240	17,347.5
16	15,541	373	1,243	9,628.7	33,962	679	2,264	17,535.4
17	16,244	390	1,300	10,064.8	34,343	687	2,290	17,732.0
18	16,981	408	1,359	10,521.3	34,742	695	2,316	17,938.0
19	17,753	426	1,420	10,999.4	35,160	703	2,344	18,153.9
20	18,561	445	1,485	11,500.0	35,597	712	2,373	18,379.6
21	18,561	445	1,485	11,500.0	35,613	712	2,374	18,387.7
22	18,561	445	1,485	11,500.0	35,613	712	2,374	18,387.7
23	18,561	445	1,485	11,500.0	35,613	712	2,374	18,387.7
24	18,561	445	1,485	11,500.0	35,613	712	2,374	18,387.7
25	18,561	445	1,485	11,500.0	35,613	712	2,374	18,387.7
26	18,561	445	1,485	11,500.0	35,613	712	2,374	18,387.7
27	18,561	445	1,485	11,500.0	35,613	712	2,374	18,387.7
28	18,561	445	1,485	11,500.0	35,613	712	2,374	18,387.7
29	18,561	445	1,485	11,500.0	35,613	712	2,374	18,387.7
30	18,561	445	1,485	11,500.0	35,613	712	2,374	18,387.7
31	18,561	445	1,485	11,500.0	35,613	712	2,374	18,387.7

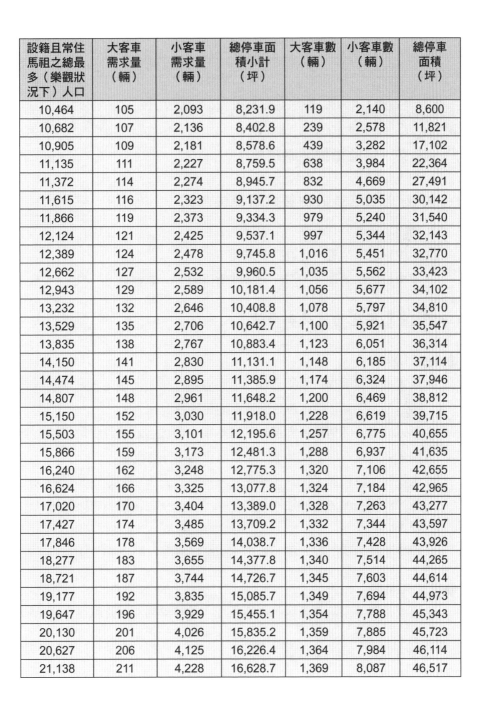

設籍且常住馬祖之總最多（樂觀狀況下）人口	大客車需求量（輛）	小客車需求量（輛）	總停車面積小計（坪）	大客車數（輛）	小客車數（輛）	總停車面積（坪）
10,464	105	2,093	8,231.9	119	2,140	8,600
10,682	107	2,136	8,402.8	239	2,578	11,821
10,905	109	2,181	8,578.6	439	3,282	17,102
11,135	111	2,227	8,759.5	638	3,984	22,364
11,372	114	2,274	8,945.7	832	4,669	27,491
11,615	116	2,323	9,137.2	930	5,035	30,142
11,866	119	2,373	9,334.3	979	5,240	31,540
12,124	121	2,425	9,537.1	997	5,344	32,143
12,389	124	2,478	9,745.8	1,016	5,451	32,770
12,662	127	2,532	9,960.5	1,035	5,562	33,423
12,943	129	2,589	10,181.4	1,056	5,677	34,102
13,232	132	2,646	10,408.8	1,078	5,797	34,810
13,529	135	2,706	10,642.7	1,100	5,921	35,547
13,835	138	2,767	10,883.4	1,123	6,051	36,314
14,150	141	2,830	11,131.1	1,148	6,185	37,114
14,474	145	2,895	11,385.9	1,174	6,324	37,946
14,807	148	2,961	11,648.2	1,200	6,469	38,812
15,150	152	3,030	11,918.0	1,228	6,619	39,715
15,503	155	3,101	12,195.6	1,257	6,775	40,655
15,866	159	3,173	12,481.3	1,288	6,937	41,635
16,240	162	3,248	12,775.3	1,320	7,106	42,655
16,624	166	3,325	13,077.8	1,324	7,184	42,965
17,020	170	3,404	13,389.0	1,328	7,263	43,277
17,427	174	3,485	13,709.2	1,332	7,344	43,597
17,846	178	3,569	14,038.7	1,336	7,428	43,926
18,277	183	3,655	14,377.8	1,340	7,514	44,265
18,721	187	3,744	14,726.7	1,345	7,603	44,614
19,177	192	3,835	15,085.7	1,349	7,694	44,973
19,647	196	3,929	15,455.1	1,354	7,788	45,343
20,130	201	4,026	15,835.2	1,359	7,885	45,723
20,627	206	4,125	16,226.4	1,364	7,984	46,114
21,138	211	4,228	16,628.7	1,369	8,087	46,517

表7-19　103年馬祖南竿鄉及北竿鄉營業用租賃與載客交工具數量統計[10]

	大客車	小客車
南竿鄉	45	91
北竿鄉	0	12
總計	45	103

八、人文、生態衝擊因應措施

(一)IR對生態環境的衝擊建議把握原則

1.勿破壞當地原有人文與生態特色。

2.對敏感區IR業者的建設應要避開。

3.注重環保永續觀念，勿汙染當地價值觀。

(二)對IR業實施的建議與要求

◆IR施工期間

1.確實遵守說明書所承諾之施工期間各項汙染防治措施，尤其注意水質汙染、空氣汙染，避免影響當地生態環境。

2.鄰近尚有許多植被覆蓋度較高之地區，需加強管理並要嚴格禁止工程承包商有任何砍伐林木、棄置廢棄物等行為發生。

3.確實執行改善施工機具所產生之噪音及設置施工圍籬等噪音防制措施，並縮短產生衝擊性噪音之工期，以減少對當地動物與居民之干擾。

4.嚴格要求相關工程人員，禁止一切捕捉野生動物之情事發生。

◆IR營運期間

1.遵守各項汙染防制措施，尤其是汙水及廢棄物應妥善處理，避免影

[10] 連江縣監理站http://matsu-mv.thb.gov.tw/CP.aspx?pageID=4

響生態環境。

2.在工程完工之後，極力進行綠化工作，選擇不同生活習性的物種（如喬木、灌木、草本），以增強水土保持、綠化環境。

3.景觀維護將減少使用農藥及殺蟲劑，以免危害棲息區內之動物及植物。

4.提撥部分收入於人文、生態之保護。

九、社會衝擊因應措施

在期待藉由博弈產業創造最大產值的同時，對於開放觀光賭場對社會將會產生何種負面效應與衝擊，都應於事前審慎評估與規劃，降低發展國際觀光度假區之社會影響，根據前述治安認知調查研究及各國經驗，提出下列建議：

(一)政府與業者共同負起公共服務之責任

除了政府每年提撥一定比例之專款用於特定族群之外，經營賭場之企業亦需提撥一定金額支付社會服務之支出。在美國紐澤西州的賭場，其8%的稅收專款專用於殘障和老人福利上；康乃狄克州印地安保留區，每年固定提撥公基金1億美元來拯救保留區；明尼蘇達州則將博弈收入的40%用於醫學研究等等；特別是在澳門，賭場除繳納稅款外，還需負起重大公共投資及社會服務的責任，像支援五星級酒店的興建、建造政府船塢等；在菲律賓，則利用賭場稅收來成立社會基金，並用在教育、環境與基本生活的救助上；在澳洲，則把賭場稅收用來重整市容；在烏拉圭，則將賭場收入用在古蹟維修、獎學金等等的項目上。

(二)強化現有警政及消防系統

針對開放觀光賭場之後可能引發當地治安之問題，包括借貸問題

（高利貸）、偷盜、搶劫、詐騙以及縱火等問題，除了地方政府須有效運用現有警政人力資源，尚須編列預算擴編現有警政及消防系統，並強化與觀光賭場及各地社區的警民連線作業。另外，針對觀光賭場周圍及其他可能發生犯罪事件之高危險區域亦須進行重點式巡查，保障馬祖縣民眾之安全。

(三)以「教育」、「監管」及「執法」防治洗錢問題

關於如何防治洗錢問題，可參考澳大利亞相關洗錢防制規定。澳大利亞關於洗錢的管制方法採用教育、監管及執法三步驟，其執法技巧包括現場檢查及與主要管制者結盟等等。澳大利亞洗錢防制立法對於可疑的交易紀錄加以稽查，對於1萬澳幣以上的大額金錢移轉加以稽查，對於國際資金的移轉他們也有一套SOP，透過蒐集各項情資加以分析及分類，最後交給警察單位及國家安全單位處理。澳大利亞政府設有交易報告與分析中心（Australian Transaction Reports and Analysis Centre）專門處理賭場金錢交易的活動，因為澳大利亞有六千家的旅館擁有博弈的機器，2007年博弈總收入為1,500億美元。澳大利亞經常與美國各個管制機構共同分享資訊，包括參與國際博弈管制者協會（International Gaming Association of Regulators）。最重要的是，賭場的經營者本身亦需強力地支持反洗錢的活動。

提高醫療服務質量，加強可能引發離婚、家庭暴力、問題賭徒（problem gamblers）以及病態賭徒（compulsive gamblers）之輔導。

建議新設醫院及醫療中心以提高醫療服務之質量，並加強當地醫療體系與社會福利部門之合作，並以賭場收入當中提撥一定的金額來吸引更多心理師及社會工作者前往從事諮商輔導工作、處理相關問題。同時設法協助受害的個人必要時禁止沉溺賭博者一到五年甚至終身都不得進入賭場，例如，新加坡政府在處理問題賭徒時，訂了「自我申請」（Self-Exclusion）、「家人申請」（Family- Exclusion）及「第三人申請」（Third-Party Exclusion）等三種入場禁止令。賭場經營者本身亦須配合禁

止問題賭博者進入賭場。事實上，在我國「離島觀光賭場管理條例」中規定觀光賭場業者每年應提撥博弈營業收入0.5%之金額，捐贈財團法人嗜賭防制基金會，新加坡則有NCPG（政府處理賭博社會問題的委員會）的設置，澳門則推行「負責任博彩」（Responsible Gambling），並有「志毅軒」等問題賭博防治機構，其他包括美國、澳大利亞等各國皆有豐富經驗可為借鏡。

(四)加強教育宣導以導正可能扭曲之社會價值觀

針對未來開放觀光賭場後，賭場業者或政府以直接或間接的方式為廣告、行銷等手法鼓勵人們投入博弈產業消費或就業，使人們提高了賭場的接受程度，逐漸造成民眾的價值觀改變，使得賭博人口增加，投入賭博產業的年齡層開始下降。有鑑於此，連江縣及中央政府應加強教育宣導，強化旅遊相關單位與教育相關單位合作，宣導開放觀光賭場之目的乃提振地方經濟，充實政府財政收入以提高社會服務之質量；同時針對沉溺賭博所可能造成之各種傷害透過相關單位及學校傳遞出去，以導正社會價值觀。必要時，亦須限制賭場業者以「賭博」作為吸引人們觀光消費之宣傳。

在犯罪影響的部分，由針對國外相關研究結果的分析，可知在設置觀光賭場之初，事先對其可能造成的犯罪影響不能掉以輕心，以免造成得不償失的後果；規劃管理、控制犯罪狀況的策略，以防範其負面作用擴散，相當重要。

針對馬祖地區的現況，以及對設置觀光賭場在治安層面影響之分析，結合孫義雄（2009）、官政哲及陳耀宗（2006）、吳吉裕及余育斌（2006）等人的研究探討，規劃出情境治安管理、特別治安管理，以及犯罪及社會問題抗制等三個層面的治安管理策略，其具體治安管理作為分別如下：

◆情境治安管理策略

1.禁止18歲以下青少年進入賭場。

2.限制賭博廣告的播放，勿使民眾深化其賭博行為。

3.增加見警率，藉見警率的幽靈效應，減少犯罪者的僥倖心理。

4.以社區家戶聯防的聯結及監視系統的監控，建構環島區域聯防機制，形成地區治安管理的天網。

5.依「離島觀光賭場管理條例」草案規定，觀光博弈業不得接受客戶以現金卡、信用卡及其他簽帳工具支付從事博弈活動之籌碼或現金。除有寄託資金超過一定金額者外，不得貸款予具中華民國國籍或永久居留證者（依「離島觀光賭場管理條例」草案，寄託金額為新台幣200萬元）。

◆特別治安管理策略

1.整合社會網絡，防範問題賭博；如設置輔導問題賭博的二十四小時專線電話與專屬網站，提供問題賭博之諮商、矯治等服務。

2.強化警察局勤務指揮中心的指揮管控功能；依據犯罪斑點圖，針對犯罪熱時、熱點加強巡邏；巡邏車設置衛星定位系統，以對犯罪能立即反應。

3.成立專責之「賭場管制局」，核發經營及工作執照，過濾從業人員並列檔管制；有特定犯罪前科者不發給執照。

4.觀光賭場入場電腦驗證，凡領取社會救助金者、破產者、信用不佳者、有酒醉或吸毒狀態者不得進入。

5.建立觀光博弈業者的自我保全系統；要求觀光賭場強化對賭場內及四周之治安管理能力，並廣設監視系統。

6.警察局成立「觀光警察隊」、設置機動服務站、規劃建置「觀光安全服務網絡」。

7.地區的偵查隊、「觀光警察隊」、「賭場特勤隊」適度介入賭場安全及秩序管理；並要求觀光賭場建立本身的保安系統，且須與警方

保持密切聯繫，以共同預防違序及犯罪行為。以確實有效的處理發生在觀光賭場內外的治安問題。

◆ **犯罪及社會問題抗制策略**

1. 問題賭徒須接受強制診療，警方發現有問題賭徒，立即轉介至「戒治中心」等相關社福單位輔導。

2. 警方每週或隔週執行「緝豺專案」，強力取締地下錢莊、高利貸放及債務催收公司暴力討債，並配合法務部「洗錢防治中心」全力取締非法洗錢活動。

3. 警察成立「賭場特勤隊」（編制官警共約30人），成員須受過相關特殊專業訓練，專門負責偵辦觀光賭場內所發生之各類刑案，並處理賭場內之組織犯罪等特殊犯罪。

4. 因應衍生交通治安問題，警察局組織編制應予擴增；原有之編制警力員額，已不足以因應治安局勢的轉變，警局組編應予以擴增。

5. 博弈產業設置後，需有足夠經費擴增後勤警政設備支援工作，以因應日見繁重的治安狀況。

6. 劃歸一定比率博弈稅收分配，以充實警政因設置觀光賭場而擴增的經費。

7. 加強與拉斯維加斯、新加坡等設置觀光賭場地區警界進行經驗心得交換，以增進犯罪偵查專業，提升偵查相關犯罪之職能。

伍、馬祖國際觀光度假區市場評估分析

世界各國開放觀光賭場趨勢，目前國際上知名之賭場有美國的拉斯維加斯與大西洋城、法國的蒙特卡羅、澳洲的大溪地、南非的太陽城、韓國的華克山莊、德國的巴登、馬來西亞的雲頂、越南的塗山以及鄰近台灣的澳門、新加坡。關於設置馬祖IR之市場評估，主要參考同樣位於亞洲地區且IR發展已有相當規模與成效的澳門與新加坡為基礎進行分析。

澳門的主要參考資料來源為澳門統計暨普查局（Direcção dos Serviços de Estatística e Censos），新加坡的統計資料則以新加坡統計局（Department of Statistics Singapore）為主要資料來源。

一、遊客來源

根據Markham, Doran and Young (2014). "The spatial extents of casino catchments in Australia"一文指出，設立國際觀光度假區可吸引之遊客空間分布區分為三類：第一類是只能吸引local visitor，第二類是可吸引regional visitor，第三類是可以吸引national visitor。據此，由於馬祖為離島，因此遊客吸引之空間分布，可能來自鄰近地區觀光客之移動。假設空間分布移動至馬祖之來源亦提出三類遊客進行估算。第一類遊客來源：以來自中國的各省赴澳門之陸客移動至馬祖為基礎；第二類遊客來源：來自台灣出境遊客數；第三類遊客來源：原本蒞馬遊客數為基礎。根據假設空間分布移動至馬祖之來源之三類遊客，茲分別加以說明如下。

第一類遊客來源：以來自中國的各省赴澳門之陸客移動至馬祖為基礎。

當馬祖國際觀光度假區建設完成後，中國的各省航程1,500浬範圍，飛行時間約四小時左右之大陸各主要省分機場進行評估規劃，囿因於兩岸現有空運協議限制，兩岸航線必須經由特定交接點進出，故馬祖地區起飛之航班依規定不能直接穿越進入中國大陸空域。在此限制下，從馬祖地區起飛進入兩岸航線之班機，首先抵達之省分將為浙江省而非福建省，故福建省境內民眾前往馬祖地區，將以海運接駁方式較為可行。據此，估算移動至馬祖旅遊之客源為第一類遊客來源如圖7-14所示。

其中航空飛行二小時可抵馬祖之省市包括江西、安徽、江蘇、浙江及上海市（表7-20）；飛行三小時可抵馬祖之省市包括廣東、湖南、湖北、河南、山東、河北、北京市及天津市（表7-21）；飛行四小時可抵馬

圖7-14　航空飛行時間至馬祖之中國各省分布

表7-20　陸客航空來源：二小時可抵馬祖之省市與2011～2014年赴澳門人數

省市	江西	安徽	江蘇	浙江	上海市	小計
年度	人次	人次	人次	人次	人次	人次
2011	289,403	172,898	432,863	575,595	471,366	1,942,125
2012	343,042	215,146	479,708	620,196	505,280	2,163,372
2013	370,479	225,203	517,760	644,929	538,143	2,296,514
2014	454,682	254,248	581,939	694,678	547,739	2,533,286

資料來源：澳門統計暨普查局（2015）。

彩券、博彩與公益——觀光賭場篇

表7-21 陸客航空來源：三小時可抵馬祖之省市與2011～2014年赴澳門人數

省市	廣東	湖南	湖北	河南	山東	河北	北京市	天津市	小計
年度	人次	人次	人次	人次	人次	人次	人次	人次	人次
2011	8,196,139	533,495	411,302	269,786	176,230	162,702	314,696	100,585	10,164,935
2012	7,929,668	587,904	486,321	317,391	217,900	232,887	326,469	127,635	10,226,175
2013	8,200,118	655,432	553,959	365,956	268,247	241,581	357,283	125,174	10,767,750
2014	9,008,942	750,687	668,188	508,495	300,765	349,467	387,023	141,752	12,115,319

資料來源：澳門統計暨普查局（2015）。

祖之省市包括黑龍江、吉林、內蒙、四川、廣西、山西、陝西、遼寧及重慶市（**表7-22**）。另外由於福建省緊鄰馬祖，估計以海運航行移動至馬祖為主，其移動來源估計以其2011～2014年福建人口數為參考基礎，整理如**表7-23**所示。

表7-22 陸客航空來源：四小時抵馬祖之省市與2011～2014年赴澳門旅遊人數

省市	黑龍江	吉林	內蒙	四川	廣西	山西	陝西	遼寧	重慶市	小計
年度	人次	人次	人次	人次	人次	人次	人次	人次	人次	人次
2011	177,911	161,785	85,731	286,989	331,518	151,837	109,382	251,441	172,140	1,303,307
2012	214,412	176,323	127,064	342,861	370,515	218,425	145,548	263,020	194,420	1,534,789
2013	242,135	184,264	121,470	378,532	401,535	216,335	162,469	292,874	221,894	1,673,639
2014	312,103	232,265	142,822	396,421	504,575	248,850	201,313	344,360	257,409	1,952,928

資料來源：澳門統計暨普查局（2015）。

表7-23 陸客海運航行來源：福建省

年度	人口數
2011	37,200,000
2012	37,480,000
2013	37,740,000
2014	38,060,000

資料來源：福建省統計局（2015）。

　　以上**表7-20**至**表7-21**為航空飛行二至四小時可抵馬祖之省分，其2011～2014年該省份至澳門之旅遊人數，馬祖IR設置後可能移動之馬祖的遊客基礎；**表7-23**則為海運航行可能由福建省人口數移動至馬祖的遊客基礎。

　　第二類遊客來源：來自台灣出境遊客數，如**表7-24**所示（含gaming與non-gaming）。

表7-24　2011-2014年台灣出境遊客人數

年度	出境遊客數
2011	9,583,873
2012	10,239,760
2013	11,052,908
2014	11,844,635

資料來源：交通部觀光局（2015）。

　　第三類遊客來源：原本菎馬遊客數如**表7-25**（含日本、中國及港澳來台之遊客為主）。

表7-25　2011-2014年菎馬遊客人數

年度	菎馬遊客數
2011	98,247
2012	99,950
2013	106,413
2014	108,485

資料來源：交通部觀光局馬祖國家風景區管理處（2015）。

二、遊客成長量推估

　　根據上述馬祖設置國際觀光度假區之遊客三類來源，分別根據比率分析法（ratio analysis）以及灰預測方法用來推估馬祖設置國際觀光度假

區遊客之成長量。市場需求以中國大陸各省過去赴澳門之遊客數、台灣出境遊客於馬祖設置國際觀光度假區，旅遊地點轉向馬祖之需求進行估計，並以比率分析法及灰預測分別進行估計。

(一)比率分析法之應用

比率分析法為透過研究歷史統計資料中各比率關係，考慮未來情況變動，估計預測期間內之比率關係。此方法簡單易行，關鍵在於歷史資料之精確性，和對未來情況變動之估計。文獻中已被廣泛運用在財政分析（e.g., Al-Malkawi, 2012）、經濟預測（e.g., Anwar and Nguyen, 2011）、研發投入（e.g., Hu, et al., 2007）與社會經濟之永續發展分析（e.g., Singh and Aggarwal, 2013）。根據主要陸客以航空之二、三、四小時距離估算為基礎，移動比率分別以10%、5%與2.5%移動，並以福州人口數為基礎進行海運航行移動5%基礎估算，再進一步調整（即減去）與澳門重疊之航空遊客5%，據此計算從第一類陸客移動之總人數（**表7-26**）。

表7-26 第一類來源遊客數

年度	陸客空運			陸客海運		第一類來源
	10%, 5%, 2.5%	澳門重疊處	5%	福建人口數	5%	
2011	735,042	1,726,888	86,344	37,200,000	1,860,000	2,508,698
2012	766,016	1,992,229	99,611	37,480,000	1,874,000	2,540,404
2013	809,880	2,188,407	109,420	37,740,000	1,887,000	2,587,460
2014	907,918	2,554,697	127,735	38,060,000	1,903,000	2,683,183

另根據第一類來源遊客數按距離遠近移動2.5～10%比例估算，加上第二類來源數台灣出境遊客移動5%估算，以及原本蒞馬之第三類來源遊客數，估計馬祖設置IR後之遊客可能來源之總數（**表7-27**）。

(二)灰預測方法之應用

推估未來馬祖建設IR可能之潛在觀光遊客之需求人數，首先根據比

媽祖巨神像

馬祖戰爭與和平公園

表7-27　馬祖設置國際觀光度假區遊客總估計來源

年度	第一類來源	第二類來源（5%）	第三類來源	遊客總估計量
2011	2,508,698	479,194	98,247	3,086,138
2012	2,540,404	511,988	99,950	3,152,342
2013	2,587,460	552,645	106,413	3,246,518
2014	2,683,183	592,232	108,485	3,383,900

率分析法所得之2011～2014年之遊客來源總數相關資料，進行馬祖國際觀光度假區未來建置後之潛在觀光遊客需求趨勢預測。

　　灰色模式是灰色系統之基礎，也是灰色系統理論之核心。灰色系統理論將一切隨機變量看成是一定範圍內變化之灰色量，及與時間相關之灰過程。對灰色量之處理並非藉尋找統計規律之方法達成，而是將雜亂無章之原始數據經過處理後，來尋找數的內在規律性，經由處理過後之數列轉化為微分方程，建立模式。得馬祖建設IR後之第一年至第三年每年至馬祖遊客數之預測值（如**表7-28**）。

表7-28　馬祖國際觀光度假區建設後市場需求遊客預測

IR建設後	預測值
第一年	3,499,548
第二年	3,626,303
第三年	3,757,648

(三)求算市場需求成長率

　　計算公式如下：

　　市場需求成長率＝〔（比較期市場需求遊客數－前期市場需求遊客數）÷前期市場需求遊客數〕×100%

　　即　[(3,626,303－3,499,548)/3,499,548]×100%＝3.62%

(四)市場供給──可吸引觀光客估計

以新加坡2010年投資建設兩座IR之投入資金比率為基礎，估計可吸引觀光供給遊客數，最後以動態系統模式進一步模擬未來觀光客人數。

根據新加坡於2009年金沙IR投資55億美元以及聖淘沙IR投資60億美元增加之1,900,000人數，分兩年建設IR估算觀光客邊際成長為33,043人／億美元。據此估計未來馬祖投資50億美元金額設立IR可吸引觀光遊客數，計算每一億美元投入所吸引之遊客數，其算式為：（11,600,000－9,700,000）人／〔（55＋60）億／2年〕＝33,043（人／億美元）。再根據估計函數式(4)估算馬祖國際觀光度假區建設後市場供給可吸引遊客估計人數（**表7-29**）。

令

F：依投資金額估計吸引觀光人數之函數式

AT：每一億美元投入所吸引之遊客數

C：開始建設IR之該期所投資之金額

t：IR建設後之第t年，t=1…5

$$F(t) = C \times \frac{\ln(7-t)}{\sum_{x=1}^{5} \ln(x+1)} \times AT, \, t = (1, ..., 5) \qquad (4)$$

市場需求面參數根據灰預測模式估計之成長率3.62%，以及市場供給面每投入1億美元建設可吸引33,043觀光人次為基礎，加上其他相關176個變數進一步以動態系統模式估計，模擬情境50億投資金額、一般狀況之成長率3.622%，最高觀光人次可達291萬。另外，再分別以50億、30億、10億三個投資金額，以樂觀、一般、保守三個不同成長率作為情境模擬。以不預設投資開始年份，而以「D-day」作為IR投資開始年，分五年五期投資，逐年完成各期營運項目。於IR第一期項目在「D-day」開始投資（系統設定為第0年），需要兩年建設始完工營運，因此第一期將於系統第二

年完工營運、第二期將於系統第三年完工、第五期將於系統第六年完工。

表7-29　馬祖國際觀光度假區建設後市場供給可吸引遊客估計

建設IR後	以新加坡為參考： (11,600,000－9,700,000)/ [(55+60)/2]＝33,043(人/1億美元)	權重	依投資50億美金估計 可引觀光人數
第一年	50*[ln(6)/sumLn(6..2)]*33040	0.27233486	449,897
第二年	50*[ln(5)/sumLn(6..2)]*33040	0.24462326	404,118
第三年	50*[ln(4)/sumLn(6..2)]*33040	0.21070701	348,088
第四年	50*[ln(3)/sumLn(6..2)]*33040	0.16698136	275,853
第五年	50*[ln(2)/sumLn(6..2)]*33040	0.10535351	174,044

陸、馬祖國際觀光度假區區位構想及土地提供構想

　　馬祖包括連江縣四鄉五島，配合國土計畫範圍含括陸域、海岸及海域等三部分；主要由南竿（行政中心）、北竿、東莒、西莒、大坵、小坵、高登、亮島、東引、西引等島嶼所構成。由於大小坵、高登及亮島沒有居民居住，只有駐軍，因此大家習慣稱四鄉五島。四鄉指的是東引鄉、南竿鄉、北竿鄉和莒光鄉（西、東莒）；五島則是指東引（西引）、南竿、北竿、東莒及西莒。馬祖列島位於台灣海峽西北方，四面環海，隔海與大陸閩江口、黃岐半島及羅源灣相望；其中距離台灣本島114海浬，離黃岐（最近處）相距僅4.8海浬，離閩江口約54海浬，離福建沿海則約10海浬。全縣總面積為25,052公頃，其中陸域面積僅有2,952公頃，海域面積卻有22,100公頃。

　　馬祖全部隸屬於國家風景特定區範圍，受都市計畫管制；全區除都市發展用地與公共設施用地之外，其保護區劃設高達69%，能夠開發的土地資源非常稀少，因而不易規劃出具經濟規模的土地開發範圍。且都市計畫的檢討與變更程序又非常緩慢冗長，實不利於其土地的使用與管理。加

上馬祖擁有豐富生態資源及脆弱的環境,在開發時,亟需避開生態與自然
敏感區域。儘管馬祖有著海島的特性,面積狹小及特殊生態環境,使其在
土地開發上,有較多的限制,然為使馬祖能夠順利完成IR的開發,有效刺
激觀光發展並提升國際知名度,仍應審慎評估其開發區位的選擇,以兼顧
地方永續發展與經濟發展。

一、預定區位構想

馬祖全區隸屬於國家風景特定區範圍,受都市計畫管制,除都市發
展用地與公共設施用地之外,其保護區劃設高達69%,能夠開發的土地資
源非常稀少,因而不易規劃出具經濟規模的土地開發範圍。且由於過去處
於軍事管制,土地所有權紊亂,雖多為公有地,但多屬不同單位之所有權
(如軍方、縣府或風管處等),加上未定地或民地等相當複雜。因此,假
定未來南竿大橋成立情況下,建議以現有已開發的公有土地,南竿或北竿
機場擇一區位,或是建議以居民對IR區位偏好北竿尼姑山,為區位構想之
最佳預定區位。茲分別對南北竿兩座機場及尼姑山址內之土地權屬、都市
計畫調查、土地取得方式、取得時程與成本分析等,分析說明如下:

(一)南竿機場

◆土地權屬

南竿機場位於南竿島東側之復興村,占地38公頃,其東、南、北三
面臨海,西以雙線道連接連江縣政府、縣議會、福澳港、馬祖港等島上
之公路網。南竿機場原為軍方空投物資之小型機場,於2003年正式營運啟
用。相較其他區位,由於南竿機場是公有地,爭議小且面積大,倘若未
來建造南北竿跨海大橋,連結南竿與北竿,則島際間交通時程可因此縮
短,公有設施可共同使用,可將機場轉開發為IR,其擁有公頃土地,不僅
具有規模經濟,且可朝多功能方向發展。目前南竿機場所屬範圍內土地皆

彩券、博彩與公益——觀光賭場篇

256

為公有土地,位於復興段及介壽段兩個地段(如**圖**7-15、**圖**7-16),主管
機關為交通部民用航空局。

圖7-15　南竿機場

資料來源:TGOS地圖、本研究繪製。

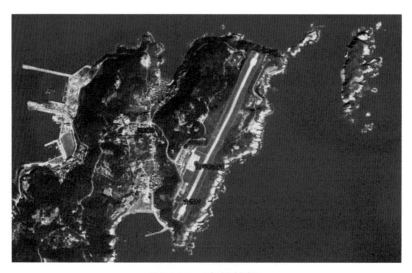

圖7-16　南竿機場

資料來源:Google Earth地圖。

◆都市計畫調查

　　南竿都市計畫於1990年發布「連江縣（南竿地區）主要計畫」、1991年發布細部計畫，於1996年發布「擬定連江縣（南竿地區）風景特定區主要計畫」，2001年發布「連江縣（南竿地區）風景特定區計畫（第一次通盤檢討）」，第二次通盤檢討，於2010年發布第一階段，2011年發布第二階段，2012年第三階段、2013年第四階段。根據連江縣（南竿地區）風景特定區計畫（第一次通盤檢討），南竿機場屬航空站用地，使用率100%。另外，南竿機場原為軍方空投物資之小型機場，於1997年12月31日經行政院經濟建設委員會決議同意辦理「馬祖南竿機場新建工程」計畫，於2002年12月完工，並於2003年1月23日正式營運啟用。

◆土地取得方式、取得時程與成本分析

　　南竿機場之基地範圍內土地皆為公有土地，主管機關為交通部民用航空局，位於都市計畫內之公共設施用地。依據「都市計畫法」規定，公有地部分得以撥用方式取得，因此在土地取得上較為容易。依「各級政府機關互相撥用公有不動產之有償與無償劃分原則」第一項第二款之規定，由主辦機關（連江縣政府）向交通部民用航空局申請辦理土地有償撥用。土地撥用之作業則依據「國有不動產撥用要點」之相關規定，依其第四點第一項，各級政府機關申請撥用國有不動產應檢具相關書件，報經其上級機關核明屬實後，轉財政部國有財產局辦理，由財政部代辦代判行政院稿逕行核定。換言之，連江縣政府須於辦理交通部民用航空局之土地撥用前，應先取得該管機關之同意函後，向財政部國有財產局提出撥用土地申請，其撥用作業程序如下：

1.公有土地地籍整理及分割。

2.函請土地管理機關同意。

3.填具撥用不動產計畫書件（含撥用不動產計畫書、清冊、有無妨礙都市計畫使用分區之證明文件土地謄本、地籍圖、土地使用計畫

圖、有償撥用之具體經費來源文件或預算編列證明）。

4.審核層報核准撥用。

5.土地及改良物補償及清除。

6.辦理管理機關變更登記或所有權移轉登記。

7.依撥用計畫使用土地。

　　另外，參照行政院公共工程委員會之《民間參與公共建設可行性評估及先期規劃作業手冊》，由於替選土地屬公有土地，且可由連江縣政府於BOT招商前先行取得土地，因此於土地取得上係屬可行。在辦理公地撥用程序前，應舉辦公聽會以及擬事業計畫經主管機關許可，並且進行公有地地籍整理及分割等先期作業，預計約需四個月時間。先期作業完成後，預計公地撥用程序則需約一年時間。

　　至於土地取得成本則包括地價補償費用。由於南竿機場有償撥用之公有土地皆為交通部民用航空局管理之國有土地，所以以公有土地有償撥用費用估算。因機場地籍、比數資料的取得須經繁瑣的行政公文申請程序，本段落研究暫以官網所公告之最新土地面積作為依據來做估算。目前南竿機場之土地面積為38公頃，依連江縣地政事務所105年3月之土地公告現值，復興段與介壽段皆約1,200元/m^2；以土地之公告現值加四成估算，總費用南竿機場約為6億3,800萬元。

(二)北竿機場

◆土地權屬

　　北竿機場則座落於北竿島塘歧與后澳間，原馬祖機場啟用，開辦民航業務（前身為軍方輕航機場），1994年開始營運。2000年進行改善工程，投入龐大經費將跑道東移160米，增建長1,150米，寬30米跑道一條，提供較大型航機起降，以增加運輸能量。2002年配合南竿機場關建，更名為北竿機場。2005年新航廈起用後，不僅提供旅客更舒適、便捷、安全之

航空服務外，且有助於地方繁榮與發展。北竿機場屬於公有土地，占地為30公頃，主要使用塘岐段機場用地，主管機關亦為交通部民用航空局（如圖7-17、圖7-18）。

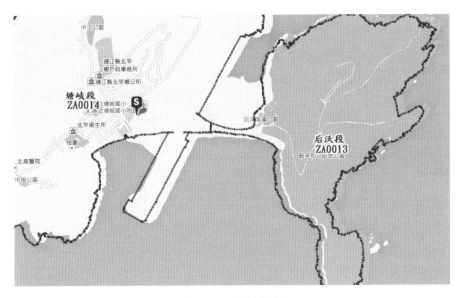

圖7-17　北竿機場

資料來源：TGOS地圖、本研究繪製。

◆都市計畫調查

　　北竿都市計畫於1990年發布主要計畫，1996年發布連江縣（北竿地區）風景特定區主要計畫及連江縣（北竿地區）風景特定區（塘岐地區）細部計畫。根據2001年實施辦理連江縣（北竿地區）風景特定區（第一次通盤檢討），北竿機場在都市計畫土地分使用上，是公共建設設施用地的航空站用地。第二次通盤檢討則於2010年發布實施。

馬祖芹壁村

2015年與研究團隊於壁山觀景臺鳥瞰北竿機場

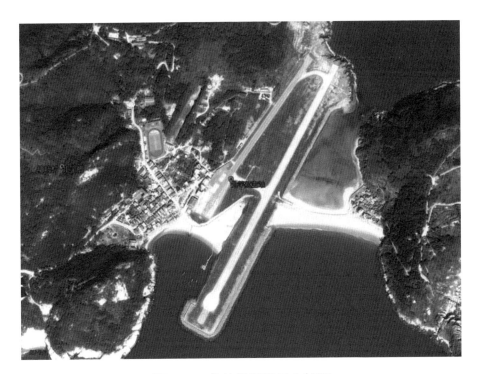

圖7-18 北竿機場衛星空拍圖

資料來源：Google Earth地圖。

◆土地取得方式、取得時程與成本分析

　　北竿機場的土地權屬亦為中華民國（交通部民用航空局）之土地，依「各級政府機關互相撥用公有不動產之有償與無償劃分原則」第一項第二款之規定，應由主辦機關（連江縣政府）向交通部民用航空局申請辦理土地有償撥用。

　　土地撥用之作業則依據「國有不動產撥用要點」之相關規定，依其第四點第一項，各級政府機關申請撥用國有不動產應檢具相關書件，報經其上級機關核明屬實後，轉財政部國有財產局辦理，由財政部代辦代判行政院稿逕行核定。縣政府須於辦理交通部民用航空局之土地撥用前，應先

取得該管機關之同意函後，向財政部國有財產局提出撥用土地申請。

另參照行政院公共工程委員會之《民間參與公共建設可行性評估及先期規劃作業手冊》，替選土地屬公有土地，可由連江縣政府於BOT招商前先行取得土地，因此於土地取得上係屬可行。在辦理公地撥用程序前，應舉辦公聽會以及擬事業計畫經主管機關許可，並且進行公有地地籍整理及分割等先期作業，預計約需四個月時間。先期作業完成後，預計公地撥用程序則需約一年時間。

在土地取得成本包括地價補償費用，以公有土地有償撥用費用估算。由於機場之地籍、筆數等資料取得不易，因此本段落研究以官網提供之數據資料為依據來估算。目前北竿機場之土地面積為30公頃，依連江縣地政事務所105年3月之土地公告現值，以塘岐段為例約1,500元/m²，以每筆土地之公告現值加四成估算，總費用北竿機場約為6億3,000萬元。

(三)北竿尼姑山

◆土地權屬

尼姑山海拔123公尺，位於北竿島南側，土層淺薄而草木不生，昔日為地區畜牧重地。多屬於私有土地，部分為無人占地約為30公頃，主要使用白沙段附近相關土地計約32筆，總計面積為13.8公頃，其中私有土地約21筆，面積約0.87公頃，約占總面積之6.31%；其餘目前尚無人聲請登記之土地即無主地，共11筆，面積為12.93公頃。請詳如**圖7-19**、**圖7-20**、**圖7-21**及**表7-30**白沙段土地分析表。

◆都市計畫調查

根據2001年實施辦理連江縣（北竿地區）風景特定區（第二次通盤檢討），北竿尼姑山基地在都市計畫土地分使用分區上是保護區；土地使用現況為農地、林地使用以及草生地，面積13.8公頃，占北竿總保護區面積百分比2.68%。

圖7-19　北竿尼姑山

資料來源：TGOS地圖、本研究繪製。

◆**土地取得方式、取得時程與成本分析**

　　尼姑山基地範圍內土地多為無人土地，少數為私人土地。根據「土地法」第57條規定：「逾登記期限無人聲請之土地或經聲請而逾限未補繳證明文件者，其土地視為無主土地，由該管直轄市或縣（市）地政機關公告之，公告期滿，無人提出異議，極為國有土地之登記。」土地權屬為無主地，在土地取得方式可以暫以公有地方式有償撥用方式處理。即依「各級政府機關互相撥用公有不動產之有償與無償劃分原則」之規定，可由主辦機關（連江縣政府）向各土地管理機關申請辦理土地有償撥用。

彩券、博彩與公益——觀光賭場篇

264

圖7-20　北竿尼姑山衛星空拍圖

資料來源：Google Earth地圖。

　　尼姑山基地私人土地22筆土地，共計約0.87公頃，屬保護地，依「都
市計畫法」第48條之規定，以徵收方式取得土地。私有土地徵收程序：
(1)舉行公聽會，聽取土地所有權人及利害關係人之意見。依「土地徵
收條例」第10條第二項之規定，「需用土地人於事業計畫報請目的事業
主管機關許可前，應舉行公聽會，聽取土地所有權人及利害關係人之意
見」；(2)取得主管機關許可，始可辦理土地徵收作業。依「土地徵收條
例」第10條第一項之規定，「需用土地人於興辦之事業依法應經目的事業
主管機關許可者，於申請徵收土地或土地改良物前，應先將其事業計畫報
經目的事業主管機關許可」。

圖7-21　尼姑山土地地號圖

資料來源：本研究繪製。

　　由於尼姑山基地因屬於無主地，暫以公有地方式處理。可參照行政院公共工程委員會之《民間參與公共建設可行性評估及先期規劃作業手冊》，可由連江縣政府於BOT招商前先行取得土地，因此於土地取得上係屬可行。在辦理公地撥用程序前，應舉辦公聽會以及擬事業計畫經主管機關許可，並且進行公有地地籍整理及分割等先期作業，預計約需四個月時間。先期作業完成後，預計公地撥用及私地徵收程序則需約一年時間。

　　至於地價補償費用，(1)土地有償撥用費用估算，暫以公有地方式有償撥用方式計算，尼姑山基地之無主地面積約為12.93公頃，依連江縣地政事務所105年3月之土地公告現值，以白沙段為例約360元/m²，以每筆土

表7-30　白沙段土地分析表

白沙段段號	地號	面積（平方公尺）	公告地價	總價	土地所有
0019	331	38559.11	360	13,881,279.60	無
0019	331-1	1806.52	360	650,347.20	無
0019	331-2	6515.81	360	2,345,691.60	無
0019	351	1578.07	360	568,105.20	私有
0019	352	335.77	360	120,877.20	私有
0019	353	867.55	360	312,318.00	私有
0019	354	95.15	360	34,254.00	私有
0019	355	160.25	360	57,690.00	私有
0019	356	623.82	360	224,575.20	私有
0019	357	543.52	360	195,667.20	私有
0019	358	134.18	360	48,304.80	私有
0019	359	319.78	360	115,120.80	私有
0019	360	144.96	360	52,185.60	私有
0019	361	39.24	360	14,126.40	私有
0019	362	306.02	360	110,167.20	私有
0019	364	831.05	360	299,178.00	無
0019	365	147.00	360	52,920.00	私有
0019	366	712.93	360	256,645.80	私有
0019	367	24.77	360	8,917.20	無
0019	368	61.31	360	22,071.60	無
0019	369	2241.18	360	806,824.80	無
0019	447	656.78	360	236,440.80	私有
0019	448	328.41	360	118,227.60	私有
0019	449	440.54	360	158,594.40	私有
0019	450	64.63	360	23,266.80	私有
0019	451	142.71	360	51,375.60	私有
0019	452	180.53	360	64,990.80	私有
0019	453	891.73	360	321,022.80	私有
0019	454	54780.14	360	19,720,850.40	無
0019	456	7550.67	360	2,718,241.20	無
0019	458	8734.44	360	3,144,398.40	無
0019	460	8188.07	360	2,947,705.20	無
	32筆	138006.6		49,682,381.40	

地之公告現值加四成估算，無主地土地費用約為4,600萬元；(2)私有土地徵收費用估算，私有土地共計11筆，土地總面積約為 0.87公頃，依連江縣地政事務所105年3月之土地公告現值，以白沙段為例約360元/m²，以每筆土地之公告現值加四成估算，私人土地費用約為300萬元。總計北竿尼姑山土地總費用約為4,900萬元。

(四)小結

由於設置IR很重要的考量因素就是交通和腹地，考量馬祖四鄉中，東引及莒光因東北季風風浪大，交通不便以及腹地較小，因此暫不考慮。而比較南竿和北竿地區現有土地權屬狀況以及都市計畫現況，雖多為公有地，但多屬不同單位之所有權（如軍方、縣府或風管處等），而私有土地就必須徵收，較為困難。

若馬祖未來有建造連接南北竿的跨海大橋，島際間交通海運時程勢必縮短與節省，建議未來可考慮僅保留南竿機場或北竿機場其中一座機場，另一座則可採BOT方式釋出。由於兩座機場都擁有數十公頃的土地可供開發利用，在未來經濟的產值上應當是相當可觀。政府也可以設定地上權方式提供未來得標的投資廠商使用，並供計畫範圍用地使用同意書，最後再辦理土地撥用。

另外，依據「離島建設條例」第3條離島重大建設投資計畫認定標準第三條規定，由政府並案呈報，以認定發展IR為離島重大建設投資計畫。因此，本段落研究建議馬祖IR區位構想及土地提供構想，可以考慮現有已開發基地，南竿機場及北竿機場，兩址皆屬公有用地，土地所有權較單純，且土地面積大，具備規模經濟。由於在用地取得上，爭議小且面積夠大，實可作為IR區位考量的預定地量。綜合分析上述二址建議區位之土地權屬、都市計畫調查、土地取得方式及難易度分析、用地取得時程及成本分析如**表**7-31。

彩券、博彩與公益——觀光賭場篇

268

表7-31　南竿機場、北竿機場及尼姑山基地之比較分析

項目		南竿機場	北竿機場	北竿尼姑山
土地權屬	座落段	復興段、介壽段	塘岐段	白沙段
都市計畫調查	權屬	公有地	公有地	11筆無主地、21筆私有地
	土地使用分區	航空站用地	航空站用地	保護區（農地、林地使用及草生地）
	面積（公頃）	38公頃	約30公頃	13.8公頃
土地取得方式及難易度分析		有償撥用	有償撥用	有償撥用（包含公有及私有土地地價補償費用）
土地取得時程分析		先期作業，約需四個月，公地撥用程序則需約一年	先期作業，約需四個月，公地撥用程序則需約一年	先期作業，約需四個月，私地徵收價購程序約需一年
成本分析	公定地價	約1,200m元／m²	約1,500元／m²	約360元／m²
	總價	6億3,800萬元	6億3,000萬元	4,900萬元
建議最佳預定區位		南竿機場		

二、建議最佳預定區位研析

(一)建議最佳預定地——南竿機場

　　最後本段落研究所評估分析之建議預定區位中，由於南北竿機場皆屬於航空站站用地，為公共建設設施用地的公有土地，二址日後若有開發使用，可採用撥用方式將會比向人民徵收、價購及租用等在土地取得上較為容易些。

　　若未來開發IR，二址之交通皆十分便利，但考量經濟規模，面積大者，在未來開發上，可朝多功能方向發展，是建設的優先考慮；因此在腹地規模，二址中以南竿機場為優。再者，若馬祖未來有建造連接南北竿的跨海大橋，島際間交通海運時程勢必縮短與節省，建議未來可考慮僅保留一座機場或擴建為國際機場，另一座則可採BOT方式釋出，作為觀光開發之用地。故本研究所建議之最佳預定區為南竿機場。

(二)替選方案——填海造陸

隨著科學的發展與進步，沿岸海域之開發及人們對海域之關係，如何使沿岸海域開發與利用，對環境影響不致太大，是日後沿岸開發所要面臨的課題之一。由於馬祖土地面積狹小，在現有陸地之發展逐漸受到限制，如何有效利用四周廣闊的海域，提高海域空間的利用，是另一區位構想可思考的方向。因此，建議區位構想的替選方案可為海域面積的開發。然而填海造陸並非本段落研究重點和重點，因此下述僅提供作為選址的替選方案之參考用。

以下茲就GIS疊圖中時所分析出南竿與北竿機場附近之海域及陸地區位，提出未來填海造地建議之參考，但實務上，須視未來執行廠商規劃為依據。

本段落建議二址之填海造陸地點及範圍，說明如下：

1. 南竿機場外海的無人島黃官嶼，若考量IR中之5%賭場部分能與居民生活作一區隔，南竿機場外海的無人島黃官嶼的開發是可以考慮的。黃官嶼位在南竿機場外海，是一座無人島礁，又稱外官嶼，連接至黃官嶼這其間海域可變成避風港，但須考量興建兩島之間填海造陸之成本以及環境評估，如**圖**7-22。
2. 北竿塘后沙灘，同樣考量IR興建能與居民生活作一區隔，北竿則建議從北竿塘后沙灘旁北竿到大沃山之間的海域，預計可填海造地出20公頃以上的路基，如**圖**7-23。

最後綜合本段落研究之評估，由於離島馬祖土地面積狹小，現有陸地之發展，有其一定之限制，因此適度且有效利用其四周廣闊的海域，以及如何提高海域空間的有效利用成效，是可作為未來努力發展的目標。因此，除陸地建議的預定區位外，有關沿岸的填海造地，比較上述兩處之填海造地的海域，北竿塘后沙灘旁北竿到大沃山之間海域的填海造地出的路基較為合適，建議相關單位日後可進行後續填海造陸之可行性評估與研究。

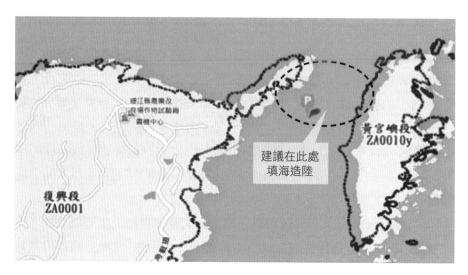

圖7-22　無人島黃官嶼

資料來源：本研究繪製。

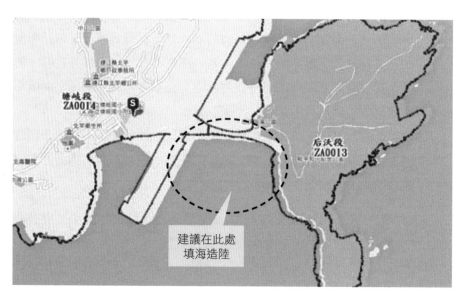

圖7-23　北竿機場

資料來源：TGOS地圖、本研究繪製。

柒、馬祖國際觀光度假區開發期程建議

一、開發期程各階段所需時間

原則上開發期程包含投資計畫需求公告、遴選委員徵選、開發團隊甄選與簽約、開發團隊規劃與設計、營建相關法規審查、第一期工程與營運等，各階段所需時間如下：

1. 投資計畫需求建議書（Request For Proposal, RFP）上網公告與遴選委員徵選6～9個月。
2. 開發團隊甄選與簽約6～9個月。
3. 開發團隊作業階段12～18個月（含完成整體規劃書圖與第一期硬體設施規劃設計）。
4. 營建法規審查24～48個月（開發許可審查、環境影響評估、都市計畫變更、公私有土地取得、都市設計審議、建築執照審查……）。
5. 第一期工程與營運36～48個月（含大地與基礎工程施工、各項執照取得與試營運……）。
6. 第二期工程與營運36～48個月。

二、開發期程建議

根據上述規劃開發期程各階段所需時間，並參考我國重大工程開發期程經驗，擬定馬祖國際觀光度假區可能開發期程如下：

1. D期：通過「離島觀光賭場管理條例」。
2. D+（6～9月）：招商前置作業，投資計畫需求建議書（RFP）上網公告與遴選委員徵選。
3. D+（12～18月）：招商前置作業，開發團隊甄選與簽約（含完成

2015年與研究團隊於
東引安東坑道

東引酒廠

整體規劃書圖與第一期硬體設施規劃設計）。

4. D+（24～36月）：開發團隊作業階段，包含完成整體規劃書圖與第一期硬體設施規劃設計。

5. D+（48～84月）：營建法規審查，包含開發許可審查、環境影響評估、都市計畫變更、公私有土地取得、都市設計審議、建築執照審查等。

6. D+（72～114月）：第一期營建與裝修工程，各項執照取得與試營運。

7. D+（75～120月）：國際觀光度假區開始營運。

捌、馬祖國際觀光度假區開發公共效益評估

本節主要利用建構之馬祖國際觀光度假區系統動態模型，評估開發國際觀光度假區對馬祖連江縣預期產生之開發效益，包括經濟效益、財務效益、就業效益及社會效益等，分別說明如下：

一、經濟效益

許多研究顯示IR能促進觀光，可帶動住宿、餐飲、零售、交通運輸等相關產業發展，使設置IR成為一項影響經濟發展之政策工具，也因此，許多國家藉由發展IR促進觀光振興經濟，並增加就業機會。針對馬祖國際觀光度假區開發之經濟效益，可以從國際觀光度假區所貢獻的稅費、周邊產業的產值及營利事業所得稅來探討。

根據「離島觀光賭場管理條例」草案規定，為增裕財源，觀光博弈業應繳納稅費以協助觀光及經濟發展，改善離島基礎建設，其項目包含觀

光博弈業特許費、博弈特別稅[11]，同時亦規定觀光博弈業應提繳部分博弈營業收入，供作公益使用；另為降低開放博弈產生之嗜賭問題，參考新加坡等國之做法，由業者提撥部分營業收入，捐贈財團法人嗜賭防制基金會辦理嗜賭防制事項。以50億美元投資規模及保守、一般、樂觀三種情境模擬馬祖設置IR後可獲得之博弈特許費、博弈特別稅及提撥基金，根據系統模擬結果如**表7-32**，分別說明如下：

(一)博弈特許費

依「離島建設條例」第16條規定，博弈特許費為離島建設基金財源之一，為充裕中央財源，使負責立法及執行之中央機關有足夠財源支應監理成本及規劃相關配套措施，觀光博弈業應按觀光賭場每月博弈營業收入之一定比率繳交觀光博弈特許費，目前「離島觀光賭場管理條例」草案規定第一至十五年為7%；第十六年至第二十五年為8%；第二十六年起為9%。

如**表7-32**所示，在IR營運第一年（D+2期）中央政府博弈特許費收入約9.4億元新台幣（以下同幣制），營運第五年（D+6期）約30億元，保守狀況在IR營運第二十六年（D+27期）突破50億元可達54.28億元，一般及樂觀狀況則在營運第十六年（D+17期）突破50億元，分別達50.63億元及57.05億元。在營運第三十年（D+31期），保守、一般及樂觀三個狀況，分別收入為54.28億元、63.12億元及73.33億元，模擬趨勢如**圖7-24**所示。

(二)地方博弈特別稅

「離島建設條例」第10-2條第四項規定開徵博弈特別稅，依「財政收支劃分法」第12條，特別稅屬直轄市及縣（市）稅，稅收應歸觀光賭場所在縣（市）政府。雖其開徵與否屬地方權限，但特別稅率高低與投資效益

[11] 為使中央政府有充裕財源以為妥適監督管理觀光博弈業，觀光博弈業應按年繳納觀光賭場特許營運執照費，以為支應監理成本財源之一，特許營運執照費之計費期間採曆年制；其繳納數額、期間、方式及其他應遵行事項之辦法，由主管機關定之。惟因離島觀光賭場管理條例草案尚未通過，有關特許營運執照費之繳納辦法尚無從制訂，因此暫不納入討論。

表7-32　馬祖國際觀光度假區博弈特許費、博弈特別稅及提撥基金數額表

期數	中央博弈特許費			地方博弈特別稅			嗜賭防治基金			公益目的基金		
	50億保守	50億一般	50億樂觀	50億保守	50億一般	50億樂觀	50億保守	50億一般	50億樂觀	50億保守	50億一般	50億樂觀
0	0.00	0.00	0.00	0.00	0.00	0.00	0.00	0.00	0.00	0.00	0.00	0.00
1	0.00	0.00	0.00	0.00	0.00	0.00	0.00	0.00	0.00	0.00	0.00	0.00
2	9.40	9.40	9.40	9.40	9.40	9.40	0.67	0.67	0.67	0.67	0.67	0.67
3	16.21	16.21	16.21	16.21	16.21	16.21	1.16	1.16	1.16	1.16	1.16	1.16
4	22.07	22.07	22.07	22.07	22.07	22.07	1.58	1.58	1.58	1.58	1.58	1.58
5	26.71	26.71	26.71	26.71	26.71	26.71	1.91	1.91	1.91	1.91	1.91	1.91
6	30.28	30.55	30.82	30.28	30.55	30.82	2.16	2.18	2.20	2.16	2.18	2.20
7	31.00	31.59	32.18	31.00	31.59	32.18	2.21	2.26	2.30	2.21	2.26	2.30
8	31.74	32.67	33.61	31.74	32.67	33.61	2.27	2.33	2.40	2.27	2.33	2.40
9	32.50	33.78	35.11	32.50	33.78	35.11	2.32	2.41	2.51	2.32	2.41	2.51
10	33.27	34.94	36.68	33.27	34.94	36.68	2.38	2.50	2.62	2.38	2.50	2.62
11	34.07	36.14	38.32	34.07	36.14	38.32	2.43	2.58	2.74	2.43	2.58	2.74
12	34.89	37.38	40.03	34.89	37.38	40.03	2.49	2.67	2.86	2.49	2.67	2.86
13	35.73	38.67	41.83	35.73	38.67	41.83	2.55	2.76	2.99	2.55	2.76	2.99
14	36.59	40.00	43.72	36.59	40.00	43.72	2.61	2.86	3.12	2.61	2.86	3.12
15	37.47	41.39	45.69	37.47	41.39	45.69	2.68	2.96	3.26	2.68	2.96	3.26
16	38.37	42.82	47.76	38.37	42.82	47.76	2.74	3.06	3.41	2.74	3.06	3.41
17	44.91	50.63	57.05	39.30	44.30	49.92	2.81	3.16	3.57	2.81	3.16	3.57
18	46.00	52.39	59.64	40.25	45.84	52.18	2.87	3.27	3.73	2.87	3.27	3.73
19	47.11	54.21	62.35	41.22	47.44	54.55	2.94	3.39	3.90	2.94	3.39	3.90
20	48.25	56.10	65.18	42.22	49.09	57.04	3.02	3.51	4.07	3.02	3.51	4.07
21	48.25	56.10	65.18	42.22	49.09	57.04	3.02	3.51	4.07	3.02	3.51	4.07
22	48.25	56.10	65.18	42.22	49.09	57.04	3.02	3.51	4.07	3.02	3.51	4.07
23	48.25	56.10	65.18	42.22	49.09	57.04	3.02	3.51	4.07	3.02	3.51	4.07
24	48.25	56.10	65.18	42.22	49.09	57.04	3.02	3.51	4.07	3.02	3.51	4.07
25	48.25	56.10	65.18	42.22	49.09	57.04	3.02	3.51	4.07	3.02	3.51	4.07
26	48.25	56.10	65.18	42.22	49.09	57.04	3.02	3.51	4.07	3.02	3.51	4.07
27	54.28	63.12	73.33	42.22	49.09	57.04	3.02	3.51	4.07	3.02	3.51	4.07
28	54.28	63.12	73.33	42.22	49.09	57.04	3.02	3.51	4.07	3.02	3.51	4.07
29	54.28	63.12	73.33	42.22	49.09	57.04	3.02	3.51	4.07	3.02	3.51	4.07
30	54.28	63.12	73.33	42.22	49.09	57.04	3.02	3.51	4.07	3.02	3.51	4.07
31	54.28	63.12	73.33	42.22	49.09	57.04	3.02	3.51	4.07	3.02	3.51	4.07

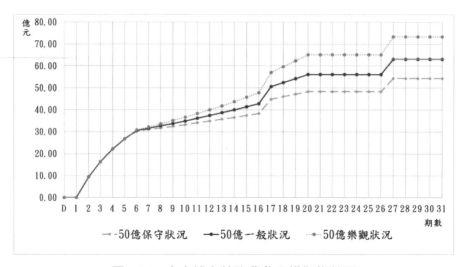

圖7-24　中央博弈特許費收入模擬趨勢圖

及支出成本高度相關，為利業者確實評估投資效益、保障投資安定性，並避免地方政府任意巨幅變動稅率，「離島觀光賭場管理條例」草案以觀光博弈業收入為課稅基礎，設徵收課稅基礎及稅率上限為7%。

　　如**表7-32**所示，在IR營運第一年（D+2期）地方博弈特別稅收入約9.4億元新台幣（以下同幣制），營運第五年（D+6期）約30億元，保守狀況在IR營運第十七年（D+28期）達40.25億元，最高於營運第三十年（D+31期）達42.22億元；一般狀況在營運第十三年（D+14期）達40億元，最高於營運第三十年（D+31期）達49.09億元；樂觀狀況在營運第十一年（D+12期）達40.03億元，於營運第十七年（D+18期）突破50億元達52.18億元，最高於營運第三十年（D+31期）達57.04億元，模擬趨勢如**圖7-25**所示。

(三)公益目的基金

　　「離島觀光賭場管理條例」草案規定，為回饋全民及健全觀光博弈業發展，博弈營業收入應有部分提撥作為公益推動之用，專供教育部、文

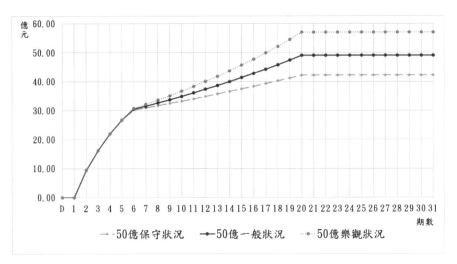

圖7-25　地方博弈特別稅收入模擬趨勢圖

化部、內政部及行政院衛生署作為提升及改善教育、文化、社會福利、醫療及公共衛生之用，經綜合考量特許費及特別稅等其他博弈業者應繳稅費，觀光博弈業每年應提撥0.5%之博弈營業收入作為公益目的之用。

　　如表7-32所示，在IR營運第一年（D+2期）挹注約0.67億元新台幣（以下同幣制），營運第五年（D+6期）保守狀況約2.16億元，一般狀況約2.18億元，樂觀狀況約2.2億元；營運第十五年（D+16期）保守狀況約2.74億元，一般狀況約3.06億元，樂觀狀況約3.41億元；營運第三十年（D+31期）保守狀況約3.02億元，一般狀況約3.51億元，樂觀狀況約4.07億元，模擬趨勢如圖7-26所示。

(四)嗜賭防制基金

　　「離島觀光賭場管理條例草案」規定，為積極面對嗜賭防制問題，減輕開放觀光賭場所生嗜賭現象，應設嗜賭防制專責機構即財團法人嗜賭防制基金會，為有適足財源成立及維持該基金會，觀光博弈業每年應提撥博弈營業收入0.5%之金額，捐贈該基金會。

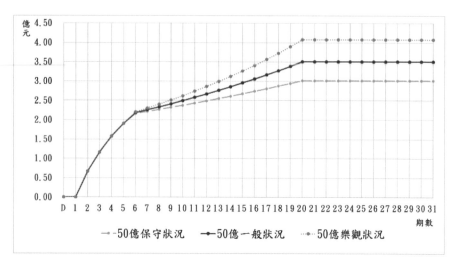

圖7-26　公益目的基金模擬趨勢圖

　　如**表7-32**所示，在IR營運第一年（D+2期）挹注約0.67億元新台幣（以下同幣制），營運第五年（D+6期）保守狀況約2.16億元，一般狀況約2.18億元，樂觀狀況約2.2億元；營運第十五年（D+16期）保守狀況約2.74億元，一般狀況約3.06億元，樂觀狀況約3.41億元；營運第三十年（D+31期）保守狀況約3.02億元，一般狀況約3.51億元，樂觀狀況約4.07億元，模擬趨勢如**圖7-27**所示。

　　觀光產業的範疇相當的廣，博弈娛樂事業也是觀光產業的一種，若一地區設立了觀光賭場，吸引大量的觀光客，所創造的就業機會也將使馬祖居住人口增加，由於觀光客及人口的成長，也帶動了周邊產業的發展，如IR周邊與觀光活動相關之住宿服務業、餐飲業、陸上運輸業、航空運輸業、汽車租賃業、旅行業、藝文及休閒服務業、零售業等。以50億美元投資規模及保守、一般、樂觀三種情境，模擬馬祖設置IR後周邊產業產值及IR營利事業所得稅之變化，根據系統模擬結果如**表7-33**，分別說明如下：

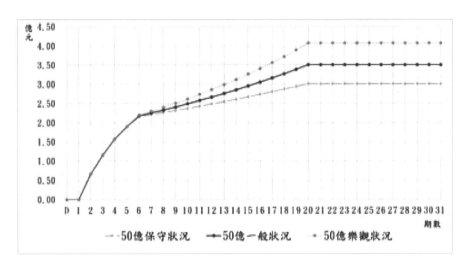

圖7-27　嗜賭防制基金模擬趨勢圖

(五)周邊產業產值

　　IR房間數無法滿足觀光客住宿需求，觀光客勢必往IR園區以外住宿及消費，將刺激IR周邊與觀光活動相關之住宿服務業、餐飲業、陸上運輸業、航空運輸業、汽車租賃業、旅行業、藝文及休閒服務業、零售業等，帶來人潮與商機。如**表7-33**所示，保守狀況在IR營運第五年（D+6期）可創造周邊產業產值約77.84億元新台幣（以下同幣制），營運第十五年（D+16期）約98.65億元，到營運第十九年（D+20期）達最高約108.55億元；一般狀況在IR營運第五年（D+6期）可創造周邊產業產值約78.54億元新台幣，營運第十五年（D+16期）約110.09億元，到營運第十九年（D+20期）達最高約126.21億元；樂觀狀況在IR營運第五年（D+6期）可創造周邊產業產值約79.23億元新台幣，營運第十五年（D+16期）約122.78億元，到營運第十九年（D+20期）達最高約146.64億元，周邊產業產值模擬趨勢如**圖7-28**所示。

表7-33　馬祖國際觀光度假區周邊產業產值及IR營利事業所得稅數額表

單位：新台幣億元

期數	周邊產業產值			IR營利事業所得稅		
	50億樂觀	50億一般	50億保守	50億樂觀	50億一般	50億保守
0	23.48	23.48	23.48	0.00	0.00	0.00
1	23.48	23.48	23.48	0.00	0.00	0.00
2	24.17	24.17	24.17	10.36	10.36	10.36
3	41.67	41.67	41.67	18.69	18.69	18.69
4	56.74	56.74	56.74	25.69	25.69	25.69
5	68.68	68.68	68.68	30.98	30.98	30.98
6	77.84	78.54	79.23	36.43	36.82	37.22
7	79.69	81.21	82.74	37.74	38.60	39.46
8	81.60	83.98	86.42	39.06	40.42	41.79
9	83.55	86.85	90.26	40.41	42.28	44.21
10	85.55	89.83	94.29	41.77	44.20	46.73
11	87.59	92.91	98.51	43.16	46.17	49.34
12	89.70	96.11	102.93	44.57	48.20	52.06
13	91.85	99.42	107.55	46.00	50.28	54.90
14	94.06	102.85	112.40	47.45	52.43	57.84
15	96.33	106.40	117.47	48.93	54.64	60.91
16	98.65	110.09	122.78	50.44	56.92	64.11
17	101.03	113.91	128.34	51.01	58.19	66.23
18	103.48	117.86	134.16	52.55	60.57	69.65
19	105.98	121.96	140.26	54.12	63.02	73.22
20	108.55	126.21	146.64	55.71	65.56	76.94
21	108.55	126.21	146.64	55.87	65.72	77.10
22	108.55	126.21	146.64	56.03	65.87	77.26
23	108.55	126.21	146.64	56.18	66.02	77.41
24	108.55	126.21	146.64	56.32	66.16	77.55
25	108.55	126.21	146.64	56.46	66.30	77.69
26	108.55	126.21	146.64	56.59	66.44	77.82
27	108.55	126.21	146.64	55.70	65.37	76.57
28	108.55	126.21	146.64	55.82	65.50	76.69
29	108.55	126.21	146.64	55.95	65.62	76.82
30	108.55	126.21	146.64	56.06	65.74	76.93
31	108.55	126.21	146.64	56.18	65.85	77.05

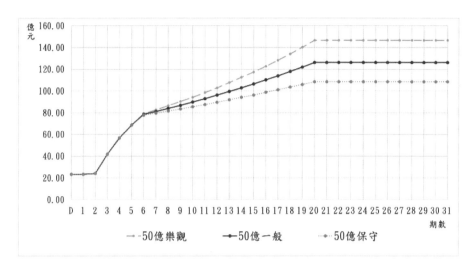

圖7-28　周邊產業產值模擬趨勢圖

(六)IR營利事業所得稅

依「離島建設條例」第10-2條規定，國際觀光度假區之設施除觀光賭場外，應另包含國際觀光旅館、觀光旅遊設施、國際會議展覽設施、購物商場及其他發展觀光有關之服務設施，所以除了小部分博弈營業場所之博弈營收依照「離島觀光賭場管理條例」草案必須課以相關稅費外，其他休閒娛樂設施如餐廳、酒館、美食街、會議展場空間、購物中心、主題餐廳等營收則依所得稅法課以稅前淨利17%之營利事業所得稅。

如**表**7-33所示，保守狀況IR在營運第五年（D+6期）貢獻營利事業所得稅約36.43億元新台幣（以下同幣制），營運第十五年（D+16期）約50.44億元，到營運第三十年（D+21期）約56.18億元；一般狀況在IR營運第五年（D+6期）約36.82億元新台幣，營運第十五年（D+16期）約56.92億元，到營運第三十年（D+21期）約65.85億元；樂觀狀況在IR營運第五年（D+6期）約37.22億元新台幣，營運第十五年（D+16期）約64.11億元，到營運第三十年（D+21期）約77.05億元，IR營利事業所得稅模擬趨勢如**圖**7-29所示。

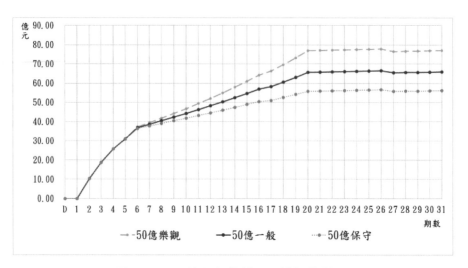

圖7-29　IR營利事業所得稅模擬趨勢圖

二、財務效益

　　以投資者角度探討馬祖設置國際觀光度假區之財務效益，參考澳門、新加坡之賭場度假村營運狀況，預估IR業者之營運成本及收入，模擬IR營運各期之博弈營收、非博弈營收、損益、報酬率及代表淨現金流入之累計損益，以評估此開發案是否具財務效益及投資價值。

　　根據「離島觀光賭場管理條例」草案定義，博弈營收指觀光博弈業賭金收入扣除支付客戶從事博弈活動所贏取獎金後之金額，且參考國際共通做法，以不扣除折舊及費用之觀光賭場賭金收入，扣除獎金支出後為博弈營收，以為中央政府特許費、地方政府博弈特別稅、公益目的基金、嗜賭防治基金等政府相關稅費之計算基礎；非博弈營收則包含IR業者之住宿、餐飲、零售等營業收入。以50億美元投資規模及保守、一般、樂觀三種情境，模擬IR之非博弈營收、博弈營收，根據系統模擬結果如**表7-34**，分別說明如下：

(一)博弈營收

　　如**表7-34**所示，IR營運第一年（D+2期）博弈營收約134.33億元新台幣（以下同幣制），營運第五年（D+6期）保守狀況約432.53億元，一般狀況約436.39億元，樂觀狀況則為440.25億元；保守狀況在營運第十二年（D+13期）突破500億達到510.38億元，在營運第十九年（D+20期）達最高603.15億元；一般狀況在營運第10年（D+11期）突破500億達到516.27億元，在營運第十九年（D+20期）達最高701.28億元；樂觀狀況在營運第八年（D+9期）突破500億達到501.55億元，在營運第十九年（D+20期）達最高814.81億元，博弈營收模擬趨勢如**圖7-30**所示。

(二)非博弈營收

　　如**表7-34**所示，IR營運第一年（D+2期）非博弈營收約33.58億元新台幣，營運第五年（D+6期）三種情境狀況均突破百億，保守狀況約108.13億元，一般狀況約109.1億元，樂觀狀況則為110.06億元；保守狀況在營運第十五年（D+16期）約137.04億元，在營運第十九年（D+20期）

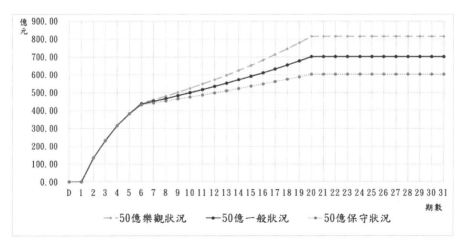

圖7-30　IR博弈營收模擬趨勢圖

表7-34　國際觀光度假區投資者營收數額表

單位：新台幣億元

期數	非博弈營收			博弈營收			總營收		
	50億保守狀況	50億一般狀況	50億樂觀狀況	50億保守狀況	50億一般狀況	50億樂觀狀況	50億保守狀況	50億一般狀況	50億樂觀狀況
D	0.00	0.00	0.00	0.00	0.00	0.00	0.00	0.00	0.00
1	0.00	0.00	0.00	0.00	0.00	0.00	0.00	0.00	0.00
2	33.58	33.58	33.58	134.33	134.33	134.33	167.91	167.91	167.91
3	57.89	57.89	57.89	231.54	231.54	231.54	289.43	289.43	289.43
4	78.82	78.82	78.82	315.28	315.28	315.28	394.10	394.10	394.10
5	95.41	95.41	95.41	381.64	381.64	381.64	477.05	477.05	477.05
6	108.13	109.10	110.06	432.53	436.39	440.25	540.66	545.49	550.31
7	110.71	112.81	114.94	442.83	451.25	459.75	553.54	564.06	574.69
8	113.35	116.66	120.04	453.40	466.65	480.17	566.74	583.31	600.21
9	116.06	120.65	125.39	464.23	482.61	501.55	580.29	603.26	626.94
10	118.83	124.79	130.99	475.34	499.14	523.94	594.17	623.92	654.92
11	121.68	129.07	136.85	486.73	516.27	547.38	608.41	645.34	684.23
12	124.60	133.51	142.98	498.41	534.03	571.93	623.01	667.53	714.91
13	127.60	138.11	149.41	510.38	552.43	597.63	637.98	690.53	747.03
14	130.67	142.87	156.14	522.66	571.49	624.54	653.33	714.36	780.67
15	133.81	147.81	163.18	535.25	591.24	652.72	669.06	739.05	815.90
16	137.04	152.93	170.56	548.16	611.71	682.22	685.20	764.64	852.78
17	140.35	158.23	178.28	561.40	632.92	713.12	701.74	791.15	891.40
18	143.74	163.73	186.37	574.97	654.90	745.47	718.71	818.63	931.83
19	147.22	169.42	194.83	588.88	677.68	779.34	736.10	847.10	974.17
20	150.79	175.32	203.70	603.15	701.28	814.81	753.94	876.60	1,018.51
21	150.79	175.32	203.70	603.15	701.28	814.81	753.94	876.60	1,018.51
22	150.79	175.32	203.70	603.15	701.28	814.81	753.94	876.60	1,018.51
23	150.79	175.32	203.70	603.15	701.28	814.81	753.94	876.60	1,018.51
24	150.79	175.32	203.70	603.15	701.28	814.81	753.94	876.60	1,018.51
25	150.79	175.32	203.70	603.15	701.28	814.81	753.94	876.60	1,018.51
26	150.79	175.32	203.70	603.15	701.28	814.81	753.94	876.60	1,018.51
27	150.79	175.32	203.70	603.15	701.28	814.81	753.94	876.60	1,018.51
28	150.79	175.32	203.70	603.15	701.28	814.81	753.94	876.60	1,018.51
29	150.79	175.32	203.70	603.15	701.28	814.81	753.94	876.60	1,018.51
30	150.79	175.32	203.70	603.15	701.28	814.81	753.94	876.60	1,018.51
31	150.79	175.32	203.70	603.15	701.28	814.81	753.94	876.60	1,018.51

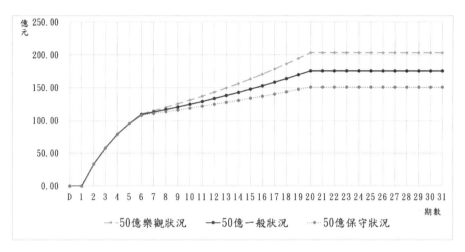

圖7-31　IR非博弈營收模擬趨勢圖

達最高150.79億元；一般狀況在營運第十五年（D+16期）約152.93億元，在營運第十九年（D+20期）達最高175.32億元；樂觀狀況在營運第十五年（D+16期）約170.56億元，在營運第十九年（D+20期）達最高203.7億元，非博弈營收模擬趨勢如**圖**7-31所示。

(三)總營收

　　如**表**7-34所示，IR營運第一年（D+2期）博弈營收加上非博弈營收之總營收約167.91億元新台幣（以下同幣制），營運第五年（D+6期）三個模擬情境均突破500億，保守狀況約540.66億元，一般狀況約545.49億元，樂觀狀況則為550.31億元；在營運第十九年（D+20期）三者總營收均達最高，保守狀況為753.94億元；一般狀況為876.6億元；樂觀狀況為1,018.51億元，總營收模擬趨勢如**圖**7-32所示。

　　以50億美元投資規模及保守、一般、樂觀三種情境，模擬IR之每期損益、累計損益及投資報酬率，根據系統模擬結果如**表**7-35，分別說明如下：

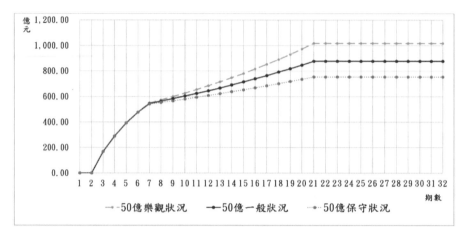

圖7-32　IR總營收模擬趨勢圖

(四)每期稅後淨損益

如**表7-35**所示，IR營運第一年（D+2期）稅後淨利約50.57億元新台幣（以下同幣制），營運第五年（D+6期）保守狀況約177.87億元，一般狀況約179.79億元，樂觀狀況則為181.72億元；保守狀況在營運第十五年（D+16期）約246.24億元，營運第三十年（D+31期）約274.28億元；一般狀況在營運第十五年（D+16期）約277.89億元，營運第三十年（D+31期）約321.52億元；樂觀狀況在營運第十五年（D+16期）約313.01億元，營運第三十年（D+31期）約376.17億元，稅後淨損益模擬趨勢如**圖7-33**所示。

(五)累計損益

以每期累計淨現金流入衡量累積損益，如**表7-35**所示，IR營運第一年（D+2期）因為初期資本支出金額較大，短期無法收回，累計淨現金流出約901億元（以下同幣制），營運第五年（D+6期）起因為不再投入資本支出，現金流入大於現金支出，累計損益的曲線開始向上，當期累計淨

表7-35 國際觀光度假區投資者損益及報酬率表

單位：新台幣億元

期數	IR投入成本			稅後淨損益			IR業者累計損益			IR投資報酬率		
	50億保守狀況	50億一般狀況	50億樂觀狀況	50億保守狀況	50億一般狀況	50億樂觀狀況	50億保守狀況	50億一般狀況	50億樂觀狀況	50億保守狀況	50億一般狀況	50億樂觀狀況
D	0.00	0.00	0.00	0.00	0.00	0.00	0.00	0.00	0.00	0.00	0.00	0.00
1	591.00	591.00	591.00	-10.00	-10.00	-10.00	-591.00	-591.00	-591.00	-1.69	-1.69	-1.69
2	300.00	300.00	300.00	50.57	50.57	50.57	-901.00	-901.00	-901.00	5.74	5.74	5.74
3	305.06	305.06	305.06	91.23	91.23	91.23	-1,155.49	-1,155.49	-1,155.49	7.69	7.69	7.69
4	309.12	309.12	309.12	125.43	125.43	125.43	-1,373.38	-1,373.38	-1,373.38	8.39	8.39	8.39
5	312.54	312.54	312.54	151.23	151.23	151.23	-1,560.49	-1,560.49	-1,560.49	8.37	8.37	8.37
6	15.12	15.12	15.12	177.87	179.79	181.72	-1,424.38	-1,424.38	-1,424.38	9.76	9.86	9.97
7	17.79	17.98	18.17	184.25	188.44	192.68	-1,264.30	-1,262.57	-1,260.84	10.01	10.24	10.47
8	18.43	18.84	19.27	190.72	197.32	204.06	-1,098.48	-1,092.97	-1,087.43	10.26	10.61	10.97
9	19.07	19.73	20.41	197.29	206.44	215.87	-926.83	-915.38	-903.78	10.50	10.98	11.48
10	19.73	20.64	21.59	203.95	215.80	228.15	-749.27	-729.59	-709.40	10.75	11.36	11.99
11	20.39	21.58	22.82	210.71	225.43	240.92	-565.72	-535.37	-504.16	10.98	11.73	12.51
12	21.07	22.54	24.09	217.58	235.32	254.20	-376.08	-332.48	-287.33	11.22	12.10	13.04
13	21.76	23.53	25.42	224.57	245.51	268.02	-180.25	-120.69	-58.55	11.45	12.48	13.57
14	22.46	24.55	26.80	231.67	255.99	282.41	21.86	100.26	182.66	11.68	12.85	14.11
15	23.17	25.60	28.24	238.89	266.78	297.39	230.36	330.65	436.83	11.90	13.22	14.65
16	23.89	26.68	29.74	246.24	277.89	313.01	445.37	570.75	704.48	12.13	13.59	15.20
17	24.62	27.79	31.30	249.07	284.10	323.37	666.99	820.85	986.19	12.12	13.71	15.47
18	24.91	28.41	32.34	256.58	295.72	340.07	891.15	1,076.54	1,277.22	12.33	14.08	16.02
19	25.66	29.57	34.01	264.22	307.71	357.49	1,122.07	1,342.69	1,583.28	12.55	14.44	16.57
20	26.42	30.77	35.75	272.02	320.07	375.66	1,359.87	1,619.62	1,905.02	12.76	14.81	17.13
21	27.20	32.01	37.57	272.79	320.85	376.44	1,604.68	1,907.68	2,243.11	12.63	14.63	16.88
22	27.28	32.08	37.64	273.55	321.60	377.19	1,850.20	2,196.44	2,581.91	12.51	14.45	16.63
23	27.35	32.16	37.72	274.27	322.33	377.92	2,096.39	2,485.88	2,921.38	12.39	14.28	16.39
24	27.43	32.23	37.79	274.98	323.03	378.62	2,343.23	2,775.98	3,261.51	12.27	14.11	16.16
25	27.50	32.30	37.86	275.66	323.71	379.30	2,590.71	3,066.70	3,602.27	12.15	13.94	15.93
26	27.57	32.37	37.93	276.31	324.37	379.96	2,838.80	3,358.04	3,943.64	12.03	13.78	15.71
27	27.63	32.44	38.00	271.94	319.18	373.83	3,087.48	3,649.97	4,285.60	11.70	13.37	15.21
28	27.19	31.92	37.38	272.56	319.79	374.45	3,332.23	3,937.23	4,622.05	11.59	13.22	15.01
29	27.26	31.98	37.44	273.15	320.39	375.04	3,577.53	4,225.04	4,959.05	11.48	13.07	14.81
30	27.31	32.04	37.50	273.72	320.96	375.61	3,823.37	4,513.39	5,296.59	11.38	12.93	14.62
31	27.37	32.10	37.56	274.28	321.52	376.17	4,069.72	4,802.26	5,634.64	11.27	12.79	14.43

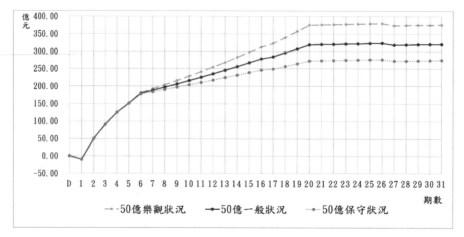

圖7-33　IR稅後淨損益模擬趨勢圖

現金流出約1,424.38億元；三個模擬情境在營運第十三年（D+14期）起累計現金流量開始由負轉正，保守狀況累計淨現金流入為21.86億元，一般狀況為100.26億元，樂觀狀況為182.66億元；在營運第三十年（D+31期）保守狀況累計淨現金流入達最高為4,069.72億元，一般狀況為4,802.26億元，樂觀狀況則突破五千億，高達5,634.64億元，累計損益模擬趨勢如**圖7-34**所示。

(六)投資報酬率

　　如**表7-35**所示，三個模擬情境之投資報酬率在IR籌備興建期間（D+1期）因尚未營運無收入，故報酬率為-1.69%，自IR營運第一年（D+2期）投資報酬率由負轉正，約5.74%。IR營運初期因業者持續投資擴充營運規模，觀光客人次、營收獲利與投資報酬率成長較快，爾後因為觀光客人次成長較為緩慢，投資報酬率成長的幅度較低。投資報酬率在營運第十九年（D+20期）達最高，之後明顯開始降低，主要是因後期觀光客人次不再成長，且中央政府特許費調增，因此降低了每年淨利，加上業者每年盈餘轉公積及投入每年維持營運的經常性支出，使總投入資本逐年累積

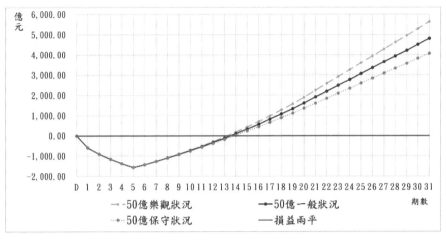

圖7-34　IR累計損益模擬趨勢圖

增加,稀釋了報酬率所致,營運第十九年(D+20期)保守狀況投資報酬
率為12.76%,一般狀況為14.81%,樂觀狀況為17.13%;在營運第三十年
(D+31期)保守狀況投資報酬率為11.27%,一般狀況為12.79%,樂觀狀
況為14.43%,投資報酬率模擬趨勢如**圖7-35**所示。

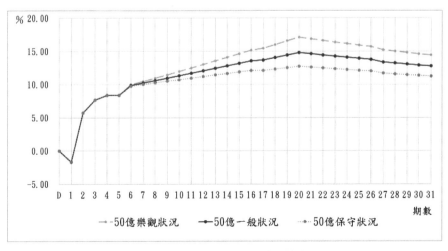

圖7-35　IR投資報酬率模擬趨勢圖

三、就業效益

　　觀光產業的範疇相當的廣，博弈娛樂事業也是觀光產業的一種，若一地區設立了觀光賭場，將提升觀光業產值，並且會連帶的帶動了其他相關產業的發展，所創造的就業機會也將使馬祖居住人口增加，由於觀光客及人口的成長，也帶動了周邊產業的發展，如IR周邊與觀光活動相關之住宿服務業、餐飲業、陸上運輸業、航空運輸業、汽車租賃業、旅行業、藝文及休閒服務業、零售業等所產生的影響與效益，增加更多的工作機會。過去許多研究皆顯示開放賭場確實能增加就業機會，賭場產業直接與間接創造了工作機會和薪資收入，且賭場的營業提供了立即的工作機會，並因其給付的工資與稅賦而影響了當地經濟，賭場設立對於工作機會的增加獲得大多數學者專家與研究機構所支持。

　　關於馬祖國際觀光度假區開發之就業效益，以50億美元投資規模模擬馬祖設置IR後所增加之工作機會，將有11,372個IR員工直接工作機會及17,058個間接工作機會，而在保守、一般、樂觀三種情境模擬下，其他觀光產業工作機會在保守狀況下增加4,560個，一般狀況下增加5,786個，樂觀狀況下增加7,183個。總計，50億美元投資規模在保守情況共計增加32,990個工作機會，一般狀況共計增加34,216個工作機會，而在樂觀狀況下共計增加35,613個工作機會（如**表7-36**）。

表7-36　馬祖設置IR投資規模與發展情境工作機會模擬結果

投資規模情境 工作機會	50億保守狀況	50億一般狀況	50億樂觀狀況
IR員工直接工作機會	11,372	11,372	11,372
間接工作機會	17,058	17,058	17,058
其他觀光產業工作機會	4,560	5,786	7,183
合計	32,990	34,216	35,613

四、社會效益

　　有關國際觀光度假區產生社會效益的相關文獻，行政院經建會委託專題研究計畫「開放觀光賭場之社會影響評估」曾做過研究，在台灣離島設置觀光賭場，對離島產生的社會效益包括：(1)增加國外觀光客人數；(2)帶動觀光相關產業發展、提高就業機會；(3)增加國家稅收、增加每人所得；(4)延長觀光客平均停留時間；(5)增加大量資本投資；(6)增加休閒娛樂活動和設施；(7)提供發財機會；(8)使當地居住人口增加等。

　　李有珠（2009）歸納澎湖設置觀光賭場可能的社會效益有：(1)增加就業機會及每人所得，提振當地經濟；(2)減少國人出國旅遊外匯支出，增加外匯收入；(3)引進外資促進地方建設；(4)提供正當合法休閒娛樂，抑制地下非法賭博；(5)解決冬季旅遊困境，營造終年商機帶動相關產業蓬勃發展；(6)外出工作人口回流，得享天倫之樂；(7)特別稅收挹注社會福利及教育經費等。

　　國外也有學者認為觀光賭場可以帶來相關的社會效益，例如Aasve 等人（1995）認為觀光賭場的稅收可成立慈善機構基金、提供就業機會、帶動經濟成長；Lee和Back（2003）指出博弈產業被認為是觀光產業的催化劑，它為觀光產業的發展提供了更多的顧客群體，新的收入來源和更多的就業機會；Eadington和Christiansen（2009）指出，實際上IR是在觀光賭場基礎上，發展大規模娛樂業，儘管觀光賭場占總樓地板面積不到10%，卻是吸引遊客前來的誘因，並對政府的稅收、利息與公債有著相當大的貢獻；So et al.（2011）也指出，觀光賭場是引發遊客到IR的動機，以支持IR的會議與展覽中心、飯店、大型購物商城以及其他娛樂設施。

　　馬祖發展觀光博弈，主要目的在於以小搏大，透過開放小規模的博弈事業，來帶動大型的觀光事業投資，藉由國際觀光度假區之設置，可以澈底改善馬祖對外交通，引進觀光人潮，帶動馬祖地區的就業和經濟發展。馬祖國際觀光度假區開發的重點項目包括機場、南北竿大橋、碼

頭、港口、聯外道路、大學、國際觀光旅館、渡輪、快艇和其他周邊交通設施等，此項國際度假區之開發勢必使得馬祖地區澈底脫胎換骨，站上國際舞台，提升馬祖國際能見度。來自中國大陸的客源將會是未來觀光度假區及觀光博弈要積極爭取的對象。亞洲近年來博弈產業蓬勃發展，馬祖與大陸福州距離近的地理優勢，加上獨特海島風情，設立國際觀光度假區之後將能吸引來自日本、韓國、大陸與東南亞的遊客，極具商機。

馬祖設置國際觀光度假區將產生許多社會效益，包括：(1)縮小馬祖與世界接軌的城鄉差距；(2)吸引外資及觀光客；(3)改善馬祖產業結構；(4)帶動相關產業及完備基礎建設；(5)增加政府稅收；(6)創造就業機會；(7)增加財政收入改善生活水準；(8)塑造我國觀光博弈典範；(9)提升社會福利；(10)提供更多休閒活動等，除可藉此有效改善馬祖對內和對外聯絡的交通設施和帶動當地觀光產業的發展外，更可藉此有效提升馬祖國際地位，對於馬祖當地的教育、文化、人文、歷史等能夠與國際接軌。亦能加強馬祖居民與包括大陸觀光客及部分國際觀光客有更多的互動機會，可使馬祖漸漸地提升整體經濟發展水準。

玖、要求投資者承諾事項、政府承諾配合事項及地方說明會

一、要求投資者承諾事項

首先列出馬祖所需要求投資者承諾投資之公共或公益建設之項目及需求優先順序，接著建議投資者回饋配合與政府歸還墊款或減稅建議配合模式，以為評選投資者之參據。

(一)公共或公益建設需求優先順序

馬祖發展觀光博弈，主要目的在於以小博大，希望藉由開放博弈事

業，引進國際業者挹注資金，改善基礎建設並帶動觀光產業發展。透過地方說明會蒐集之居民意見，並透過對專家、學者及投資者的訪談研討，在經濟層面包含如何帶動相關產業、完備基礎建設以及對當地經濟可能的衝擊，在社會層面則包含如何增加財政收入、提升社會福利以及社會成本的負擔等，各島居民意見大致可區分「交通建設」、「觀光資源整合」、「基礎民生設施」、「社會回饋」及「其他對任何對馬祖發展的有利條件」等五個面向。

綜合居民意見及分析，提出要求投資者承諾投資之公共或公益建設之項目及需求優先順序建議如下：

1.機場儀降設備及跑道提升。
2.南北竿跨海大橋之建置。
3.水、電、垃圾處理基礎設施。
4.大學之建置。
5.東、西莒跨海大橋之建置。
6.莒光鄉、東引鄉聯外交通之規劃。
7.對地方商業活動衝擊之規劃。
8.古蹟保存及遺址開發。
9.醫療設施之改善。
10.其他。

(二)建議投資者與政府配合模式

由於現階段國際觀光度假區相關法規均未通過，目前馬祖居民期盼之回饋項目可能因未來時空環境不同而有改變，建議可用「總回饋金額」作為評選投資者之參據，亦即，以投資商所提出回饋項目的總金額或提出一筆回饋基金之高低，作為投資計畫審查時的評分標準。

回饋基金的方式可由投資者每年提撥，並按照馬祖的需求提出建設計畫，經縣府同意之後由投資者負責完成，優點是對投資者負擔較輕，執

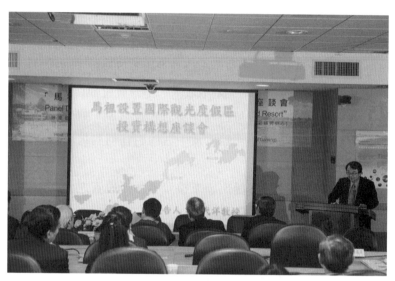

2012年馬祖設置國際觀光度假區投資構想座談會

行上也較為單純，缺點則是擔心投資者經營不善無法永續；投資者或可直接將承諾回饋金總額一次交付縣府運用，由縣府來完成馬祖各項需求，優點是縣府有充裕資源可以運用，缺點是投資者負擔較大，提出此方案意願較低。

二、縣政府承諾配合事項

基於縣府在本案開發國際觀光度假區扮演重要角色，提出縣政府應承諾配合事項之建議：

(一)行政配合協調之協助

投資商因執行本開發案而須向相關機構申請證照或許可時，縣府在法令許可及權責範圍內，協助投資商與相關機構進行協調。但投資商應自行負責時程掌握及證照或許可之取得。

(二)土地取得之協助

　　縣政府視國際觀光度假區及馬祖觀光整體發展需要，訂定土地使用開發審查要點，並依「離島建設條例」第7條：「為鼓勵離島產業發展，經中央主管機關核定為重大建設投資計畫者，其土地使用變更審議程序，自申請人送件至土地使用分區或用地變更完成審查，以不超過一年為限。……重大建設投資計畫其都市計畫主要計畫及非都市土地使用變更由縣（市）政府核定之，不受都市計畫法、非都市土地使用管制規則暨相關法令之限制。」提供投資商開發土地取得之各項行政協調協助。

(三)協助辦理必要公共設施工程

　　縣府配合國際觀光度假區開發基地之外之各項基礎建設，如水、電、道路等基礎設施設備之建置、提升，結合IR提高馬祖旅遊吸引力及各項接待服務能量，以提升整體開發綜效。

(四)居民意見之溝通

　　基於居民對本案的感知和態度是本案成功開發、行銷的一個重要因素，縣府配合在本案開發過程與營運過程中，持續與居民溝通並聽取居民意見，獲得居民對本案的支持，減少投資商、觀光客與居民之間衝突。

(五)其他

　　如有其他需縣府辦理及協助事項，投資商得於申請參與本開發案時，於投資計畫書內容中提出，經評選會及主辦機關認可者，列入投資契約中據以執行。

三、請求中央政府協助事項

　　依研究分析及系統模擬結果，針對本案開發有關中央政府權責，須

請中央主管機關協調或協助及評估事項，說明如下：

(一)土地

除國際觀光度假區開發基地需有大面積完整土地，因觀光發展而帶動之相關產業如旅館飯店、商場等，或基礎設施、道路等均需土地開發，應建請國防部檢討閒置營區土地釋出，或將戰地遺址活化再利用以塑造馬祖獨特戰地觀光資源。

(二)交通

馬祖如欲發展國際觀光度假區，機場硬體設施必須改善，由於機場長年受天候因素影響甚多，應朝改善提升機場跑道設置及助導航裝備方向著手，而海運硬體設施部分，由於未來觀光客多數由海運前往馬祖，則可朝提升旅運大樓之軟硬體，提供海運觀光客舒適旅遊體驗。應視投資商承諾項目，請交通部協助海、空運交通設施之提升。

(三)供水

根據50億美元投資金額模擬分析，若不計IR園區用水，馬祖每日用水需求將成長為27,222～32,601CMD，若計入IR園區用水，馬祖每日用水需求將成長為32,046～37,424CMD，均已大幅超過馬祖現有之供水能量，應視投資商承諾項目，請經濟部水利署協助增建補充供水缺口之海水淡化廠及後續之營運維護。

(四)供電

根據50億美元投資金額模擬分析，若不計IR園區用電，馬祖尖峰用電負載將成長為68,907～86,312千瓦，若計入IR園區用電，馬祖尖峰用電負載將成長為111,782～129,186千瓦，均已大幅超過馬祖現有之發電能量，應視投資商承諾項目，請經濟部能源局協助增置補充供電缺口之機組及後續之營運維護。

(五)醫療

因應國際觀光度假區發展，馬祖人口及觀光客人數將大幅增加，應請衛福部提升醫療資源及品質，尤其提升醫院強化急重症醫療照護、逐步充實各島均能有充足醫師及牙醫或醫事人員。

(六)警政消防

因應國際觀光度假區發展，整體治安維護、消防安全及觀光發展需要，應就未來警力及裝備整體需求評估持續向警政署爭取員額派補，並請內政部消防署逐年充實消防、救護車輛及救災、救護裝備、器材，強化救災能力。

四、地方說明會

(一)四鄉五島居民說明會

考量馬祖各個離島面積大小不一，各地發展特性、條件及觀光條件並不相同，另外，國際觀光度假區綜合娛樂城之開發尚且涉及土地取得、變更使用及與行政單位溝通協調等，許多相關事宜涉及地方政府權責，因此對於當地瞭解程度及其未來發展，從因地制宜及符合未來發展需求之考量，國際觀光度假區之發展應先徵詢地方的意見和想法，同時考量離島之發展條件、環境、適宜發展之基地規模、位置及相關設施需求及要求投資廠商提出承諾事項，以研擬整體發展計畫及整體效益評估建議書。

分別於2012年11月23日至12月2日期間赴馬祖四鄉五島：南竿、北竿、東莒、西莒、東引舉辦五場公開說明會，如表7-37所示。一方面讓所有馬祖各島嶼居民充分掌握觀光博弈特區相關資訊；一方面聽取馬祖各島嶼居民對設置博弈特區的想法和意見，以作為最後研擬出適當而可行的具體方案，並作為向中央主管機關關研提發展計畫建議書的重要參考依據。

表7-37　地方說明會場次時間表

「馬祖博弈公投通過後因應措施方案」四鄉五島地方說明會場次時間表			
場次	辦理時間	辦理地點	備考
南竿	11月23日	南竿介壽堂	
北竿	12月1日	北竿中正堂	
西莒	11月24日	莒光鄉公所會議室	
東莒	11月24日	東莒國小樂活教室	
東引	12月2日	東引鄉公所活動中心	

(二)四鄉五島居民的意見與訴求

　　依連江縣選舉委員會公投公告主文「馬祖是否要設置國際觀光度假區附設觀光賭場」，其理由書係依據「離島建設條例」、「公民投票法」以及「連江縣公民投票自治條例」等相關規定提出公民投票案。其中所提理由第八項：「馬祖地方公共建設，包括機場、港口、道路、水電，以及環境管理等方面，在政府多年之協助經營下，民生基礎設施已具成果，未來只要確定馬祖設置國際觀光度假區附設觀光賭場，相關的基礎

2012年於馬祖莒光鄉辦理設置國際觀光度假區地方說明會

2012年於馬祖東引鄉辦理設置國際觀光度假區地方説明會

建設將會藉此通盤檢討提升，馬祖的長遠發展才有希望。」另依據馬祖連江縣政府「發展觀光博弈產業說分明」的宣導資料顯示，國際觀光博弈將帶給馬祖一個嶄新的未來，馬祖在未來將會有購物中心、五星級旅館、4C等級的機場、大型國際表演場地、會議展覽中心，以及南北竿跨海大橋等。

馬祖連江縣在2012年7月7日以57％對43％的比例通過在地公民投票，同意在國際觀光度假區內設置觀光賭場，民眾在這場地區公民投票中投下贊成票的主要原因，是為求有效改善交通基礎設施，以及希望能夠帶動馬祖地區整體觀光產業發展，公投的通過實際反映當地居民的心聲和需求。分別於11月23日至12月2日期間赴馬祖四鄉五島舉辦五場公開說明會，除向馬祖居民說明初步研究簡報並作意見交流，協助馬祖各島嶼居民充分掌握觀光博弈特區相關資訊；一方面也蒐集馬祖各島嶼居民對設置博弈特區的想法和意見，以作為研究參考依據。各島居民意見彙整區分

「交通建設」、「觀光資源整合」、「基礎民生設施」、「社會回饋」及「其他對任何對馬祖發展的有利條件」等五個類別分述如後：

◆交通建設

1. 馬祖長期面臨交通的問題和地方建設的窘境，希冀藉由觀光博弈來改善馬祖的交通、觀光、生計、福利以及就業的機會等。
2. 馬祖通過博弈公投，最主要的目的就是機場建設，縣府要注意評估與預防業者不遵守承諾投資機場的風險。
3. 冀望縣府能在對於廠商要求的事項中，規劃南竿北竿交通的同時，亦能把東引的交通納入考量。
4. 莒光要如何與南北竿做連結？如何變成經濟共同圈？莒光與西莒之間的交通要如何解決？倘若船運無法加強，是否可考量興建跨海大橋？
5. 將來莒光能否有另外的交通航線與大陸對岸做聯繫，而不要非經過南竿北竿不可。
6. 當人潮多的時候，僅有一艘交通船輸運，對莒光的交通需求是不敷使用的，如何先求有再求大，希望縣府可以將此想法納入考量。
7. 冀望四鄉五島能夠相互連結、改善東引的交通設施，讓觀光客也可以到東引遊覽。鄉親比較關切交通方面的改善，以及未來對東引的回饋，也很關心觀光博弈落實的時間點，也盼此願景能早日達成。
8. 開發公司應考量並規劃如何連結各離島之間的交通。

◆觀光資源整合

1. 設置觀光度假區後，政府應對地方商業、產業的衝擊事先規劃具體的因應措施，讓馬祖地方的產業能夠因此繁榮壯大。
2. 先期應規劃馬祖古蹟和遺址的保存，以及可以提供觀光客的資源。
3. 未來在觀光飯店裡，設置東引和莒光的旅遊服務中心，藉以吸引觀光客到東引及莒光旅遊。

4.開發案應以馬祖四鄉五島作整體的規劃概念，須通盤考量到四鄉五島的所有狀況。

5.未來第二期博弈的開發，應納入東引和莒光的觀光專區開發規劃。另外，開發公司的配套措施亦應考量到各鄉的後續發展狀況。

◆ 基礎民生設施

1.馬祖的水、電、公路等基礎建設是否能因應博弈的發展？基礎建設的經費又從何而來？

2.水電基礎設施理應是地方政府該做的，不能一昧的要求業者照單全收。

◆ 社會回饋

1.稅收回饋金之分配方式為何？應加以說明清楚。

2.冀望未來得標的投資廠商能夠協助馬祖完成部分公共建設。未來博弈若設在北竿，後續盈餘的分配，北竿居民分配比例應該多一些，且能將此項目納入對廠商評估的條件中。

3.未來7%特別稅收的分配方式，冀望縣府及議會能到各鄉辦理說明會，並聽取鄉親意見。

4.將醫院等醫療體系設施納入對廠商要求的條件中。

5.應將有關教育層面的專案評估納入考量。

◆ 其他任何對馬祖發展的有利條件

1.博弈專法應訂定出社會保障的管制及防弊措施。

2.冀望在未來的招商審核委員會裡，至少有兩位北竿鄉代表的名額，一位為鄉公所代表成員，一位為代表會成員，如此才可確切表達出北竿鄉民的需求和意願。

3.希望縣府能把程序進行的進度，適時告知鄉親。另外，在推動相關活動時，也盡可能擴大致使全縣居民皆知。

4.未來博弈專法通過後，地點是否確定在北竿設置？希望縣府能將廠商開發計畫及內容的藍圖，逐步地向民眾說明並將執行進度透明化。

5.未來將會有很多人將戶籍遷入馬祖，縣府應該訂定管制措施；也應將福利分配的政策辦法草案訂定出來。

6.對於環境影響的評估與配套措施應予重視。

7.投資商選擇的地點以及規劃，冀望能將博弈度假區和社區作區隔。

8.開發商計畫應納入全民投資的概念，使馬祖居民可以轉投資，支持博弈開發長久的發展。

9.重大開發案一定會影響海洋生態，東引是一個釣魚的天堂，倘破壞海洋生態後，還要大量投放人工魚礁以留住海洋資源創造漁場。

(三)馬祖居民對發展「國際觀光度假區」的條件訴求

馬祖發展觀光博弈，主要目的在於以小博大，希望藉由開放博弈事業，引進國際業者挹注資金，改善基礎建設並帶動觀光產業發展。然因馬祖民風純樸，民眾不免憂心博弈所帶來的衝擊。辦理馬祖地方說明會，參與居民均踴躍發表意見，展現對發展博弈議題的關切，並充分表達對發展「國際觀光度假區」的條件訴求。民眾的意見在經濟層面，包含如何帶動相關產業、完備基礎建設以及對當地經濟可能的衝擊，在社會層面則包含如何增加財政收入、提升社會福利以及社會成本的負擔等。

彙整馬祖居民對發展「國際觀光度假區」的十三項條件訴求，為向中央主管機關關研提發展計畫建議書的重要參考依據：

1.4C等級的機場。

2.南北竿跨海大橋。

3.大學。

4.東、西莒跨海大橋。

5.東引醫療設施及聯外交通。

6.對地方商業活動衝擊之規劃。

7.水、電、垃圾處理基礎設施。

8.莒光鄉和南北竿交通之連結。

9.莒光鄉和大陸之交通連結。

10.古蹟保存及遺址開發。

11.如果IR設在北竿，北竿要有兩名代表加入未來投資計畫審查委員。

12.北竿醫療設施之改善。

13.其他。

2012年馬祖設置國際觀光度假區專家學者座談會與指導博士生、研究生合影

2016年「博彩管制與產業分析」課後與EMBA於台科大哈佛個案教室合影

參考文獻

一、中文

內政部營建署（2002）。《台灣地區家庭污水量及污染量推估研究》。台北市：
　　內政部營建署。

內政部警政署（1995）。《台灣地區應否設立觀光賭場座談會參考資料》。台北
　　市：刑事警察局。

台灣電力公司（2007）。《台灣～澎湖161kV電纜線路工程環境影響說明書》。台
　　北市：台灣電力公司

交通處旅遊事業管理局（1995）。《澎湖設置觀光娛樂特區可行性與觀光發展之
　　關係初探》。台中市：台灣省政府交通處旅遊事業管理局。

交通部民用航空局（2012）。《2012民航統計年報》。台北市：交通部民用航空
　　局。

交通部運輸研究所（2012）。《台灣與各離島間（含兩岸航線）海運整體運輸規
　　劃》。台北市：交通部運輸研究所。

交通部觀光局（1994）。《賭博性娛樂事業的發展趨勢及階段性策略之研究》。
　　台北市：交通部觀光局。

交通部觀光局（1996）。《台灣地區設置觀光賭場之研究》。台北市：交通部觀
　　光局。

交通部觀光局（1996）。《台灣地區開放觀光賭場之可行性評估》。台北市：交
　　通部觀光局。

交通部觀光局澎湖國家風景區管理處（2009）。《澎湖國家風景區遊客調查、旅
　　遊人次暨產值推估模式建立規劃》。澎湖縣：交通部觀光局澎湖國家風景區
　　管理處。

吳吉裕、余育斌（2006）。〈觀光賭場對社會、治安、產業造成之影響及其因應
　　策略之探討〉。《中央警察大學警學叢刊》，27 (4)，77-116。

李有珠（2009）。《澎湖發展觀光博弈產業對經濟及社會影響之分析與預應》。
　　國立中山大學公共事務管理研究所，高雄市。

官政哲、陳耀宗（2006）。《澎湖地區設置觀光博弈事業對治安影響與對策》。
　　博弈產業與安全管理學術研討會論文集，桃園市。

孫義雄（2009）。〈當台灣觀光博弈頁啟扉時——賭博行為如何適切規範博弈產業如何安全管理〉。《月旦法學》，169，206-217。

財政部（1995）。《稅法輯要》。財政部編印。

國家發展委員會（2012）。《都市及區域發展統計彙編》。台北市：國家發展委員會。

經濟部水資源局（2001）。《節約用水措施推動計畫（7/8）——民生／公共用水合理指標體系評估研究》。台北市：經濟部水資源局。

劉代洋（2007）。漫談「開放澎湖設置觀光賭場」。財團法人國家政策研究基金會國政評論。取自https://www.npf.org.tw/1/1007。

劉代洋（2007）。澎湖發展觀光賭場之可行性分析。財團法人國家政策研究基金會國政評論。取自https://www.npf.org.tw/1/1106。

劉代洋、方崇懿、劉培林（2015）。〈國際觀光度假區系統動態模式建構——以澎湖為例〉。《管理與系統》，22 (4)，431-458。

劉代洋、孫義雄、李峻霖（2014）。《澎湖推動國際觀光度假區之可行性分析》。澎湖觀光發展研究會委託研究成果報告。澎湖縣：澎湖觀光發展研究會。

劉代洋、張光第（2008）。《台灣發展觀光賭場之策略規劃》。行政院經濟建設委員會委託研究成果報告。台北市：行政院經濟建設委員會。

劉代洋、郭介恆（1996）。《博彩事業管制與稅制規劃》。台北市：行政院研究發展考核委員會。

劉代洋、薛承泰、張琬喻（2008）。《開放觀光賭場之社會影響評估》。行政院經濟建設委員會委託研究成果報告。台北市：行政院經濟建設委員會。

劉代洋等（2013）。《馬祖博弈公投通過後因應措施方案》。連江縣政府委託研究成果報告。連江縣：連江縣政府。

劉代洋等（2016）。《馬祖國際觀光度假區整體開發計畫研究評估》。連江縣政府委託研究成果報告。連江縣：連江縣政府。

澎湖縣警察局（2006）。《澎湖地區設置觀光博弈事業對治安影響與對策之研究》。澎湖縣：澎湖縣警察局。

二、英文

Aasved, M. J., Schaefer, J. M., & Merila, K. (1995). Legalized gambling and its impacts in a central Minnesota vacation community: a case study. *Journal of Gambling Studies, 11*(2), 137-163.

Albanese, J. S. (1999). *Casino Gambling and White-Collar Crime: An Examination of the Empirical Evidence*. Report to the American Gaming Association.

Al-Malkawi, H., Marashdeh, H. A., & Abdullah, N., (2012). Financial development and economic growth in the UAE: Empirical assessment using ARDL approach to co-integration. *International Journal of Economics and Finance, 4*(5), 105-115.

Altheimer, J. M. (1997). Casino and crime: An analysis of the evidence: An examination of the empirical evidence. Report to the American Gaming Association.

Anwar, S., Nguyen, L. P. (2011). Financial development and economic growth in Vietnam. *Journal of Economics and Finance, 35*(3), 348-360.

APA (1994). *Diagnostic and Statistical Manual of Mental Disorders* (4 ed.). Washington, DC: American Psychiatric Association.

Australia Productivity Commission (1999). *Australia's Gambling Industries: Inquiry Report*. AusInfo: Canberra.

Baxandall, Phineas & Bruce Sacerdote (2005). *The Casino Gamble in Massachusetts: The Full Report and Appendices*. Rappaport Institute for Greater Boston, Harvard University.

Bieger, T., & Wittmer, A. (2006). Air transport and tourism- Perspectives and challenges for destinations, airlines and governments. *Journal of Air Transport Management, 12*(1), 40-46.

Bishop, Matthew, John Kay & Colin Mayer (1995). *The Regulatory Challenge*. Oxford University Press, Oxford, U.K.

Cabot, Anthony N., William N. Thompson, & Andrew Tottenham ed. (1993). *International Casino Law, Institute for the Study of Gambling and Commercial Gaming*. Reno, Nevada.

Castellani, B., Wootton, E., Rugle, L., Wedgeworth, R., Prabucki, K., & Olson, R. (1996). Homelessness, negative affect, and coping among veterans with gambling

problems who misused substances. *Psychiatric Services, 47*(3), 298-299.

Curran, D., & Scarpitti, F. (1991). Crime in Atlantic City: Do casinos make a difference?. *Deviant Behavior, 12*, 431-449.

Eadington, W. R. (1995). The emergence of casino gaming as a major factor in tourism markets: policy issues and considerations. *Change In Tourism: People, Places, Processes*, 159-186.

Eadington, W. R., & Christiansen, E. M. (2007). Tourist Destination Resorts, Market Structures, and Tax Environments for Casino Industries: An examination of the global experience of casino resort development. In *Proceedings... Annual Conference on Taxation and Minutes of the Annual Meeting of the National Tax Association* (Vol. 100, pp. 225-235). National Tax Association.

Eadington, W. R., & P., Collins. (2007). Managing the Social Costs Associated with Casinos: Destination Resorts in Comparison to Other Types of Casino-Style Gaming.

Eadington, W. R. (1991). Public Policy Considerations and Challenges and the Spread of Commercial Gaming, in William R. Eadington and Judy A. Cornelius (eds.), *Gambling and Public Policy: International Perspectives*. Reno: Institute for the Study of Gambling and Commercial Gaming. University of Nevada Reno, 3-12.

Eadington, W. R. (1994). Gambling in Canada: Policy Issues in the 1990s, in Colin Campbell (ed.), *Gambling in Canada: The Bottom Line*. Vancouver: School of Criminology, Simon Fraser University, 1-13.

Eadington, W. R. (1994). *Times Picayune Report on Casino*. New Orleans, Nov. 16.

Eadington, W. R. (1995). Casino Gaming-Origins, Trends and Impacts, paper presented at the second Asia-Pacific Conference on casino gaming at Gong Kong. March, 29-31.

Eadington, W. R. (1999). The Economics of Casino Gaming. *Journal of Economic Perspectives, 13*(3), 173-92.

Forrester, J. W., & Senge, P. M. (1980). Tests for Building Confidence in System Dynamics Models. *Time Studies in the Management Sciences, 14*, 209-228.

Gazel, R., Rickman, D. S., & Thompson, W. N. (2000). The Sources of Revenues for Wisconsin Native American Casinos: Implications for Casino Gaming as a Regional

Economic Development Tool. *Review of Regional Studies, 30*(3), 259-274.

Goodwin, J. R. (1985). *Gaming Control Law- The Nevada Model*. Publishing Horizons, Inc. Colombus, OH.

Hing, N., & Breen, H. (2005). Gambling amongst gaming venue employees: Counsellors' perspectives on risk and protective factors in the workplace. *Gambling Research: Journal of the National Association for Gambling Studies (Australia), 17*(2), 25.

Hu, B., Wang, L., Yu, X. (2007). R & D and economic growth in china on the basis of data envelopment analysis. *Journal of Technology Management in China, 2*(3), 225.

Kent-Lemun Nigel (1995). A New Approach to Casino Licensing Problem in the United Kingdom. *Journal of Gambling Studies, 10*(4), 295-304.

Kent-Lemun Nigel (1995). Opportunities and Threats For Casinos in the Future, Paper presented at the 1995 Asia Pacific Casinos and Gaming Conference and Exhibition, Hong Kong, March, 29-31.

Kuo, N.-W. & Chen, P.-H. (2009). Quantifying Energy Use, Carbon Dioxide Emission, and Other Environmental Loads from Island Tourism Based on a Life Cycle Assessment Approach. *Journal of Cleaner Production. 17*(15), 1324-1330.

Lee, C. K., & Back, K. J. (2003). Pre-and Post-Casino Impact of Residents' Perception. *Annals of Tourism Research, 30*(4), 868-885.

Lionel Sawyer & Collins (1995). *Nevada Gaming Law* (2nd ed.). Las Vegas, Nevada.

Liu, D. Y., Fang, C. Y., & Liu, P. L. (2016). A System Dynamics Model for Integrated Resorts: A Case Study of Matsu Island. *International Journal of Business and Social Science, 7*(5), 136-143.

Markham, F., Doran, B., & Young, M. (2014). The Spatial Extents of Casino Catchments in Australia. *Growth and Change, 45*(1), 60-78.

McMillen, J. (1996). Understanding Gambling. *Gambling Cultures: Studies in History and Interpretation*, 6-42.

Morasco, B. J., Pietrzak, R. H., Blanco, C., Grant, B. F., Hasin, D. & Petry, N. M. (2006). Health Problems and Medical Utilization Associated with Gambling Disorders: Results from the National Epidemiologic Survey on Alcohol and Related Conditions. *Psychosomatic Medicine, 68*(6), 976-984.

Nevada Gaming Commission (1992). *Index to Subjects and Definitions in the Nevada*

Gaming Statutes and Regulations. Las Vegas, Nevada.

New Jersey Casino Control Commission (1998). *Atlantic City Housing Authority and Redevelopment.* Agency by Economic Research Associates.

Ng, J. (2004). *Economic Gains From Casino May Be Exaggerated, Says Expert at Forum, Channel NewsAsia.* Singapore. Accessed on 28th.

Omar, M. (2005). An Assessment of Crime Volume Following Casino Gaming Development in the City of Detroit. *UNLV Gaming Research & Review Journal, 9*(1), 15-28.

Prideaux, B. (2000). The Role of the Transport System in Destination Development. *Tourism Management, 21*(1), 53-63.

Reuter, P. (1997). *The Impact of Casino on Crime and Other Social Problems: An Analysis of Recent Experiences.* MD.: Greater Baltimore Committee.

Rosenberg, S. (2005). Let's Consider a Casino in Chicago. Chicago Maroon, US. Accessed on 20th December, 2005.

Shaffer, H. J., & Hall, M. N. (2001). Updating and Refining Prevalence Estimates of Disordered Gambling Behaviour in the United States and Canada. *Canadian Journal of Public Health, 92*(3), 168-172.

Singh, H., Aggarwal, N., (2013). Achieving Sustainable Development Goals Through Elevating Socio-Economic Status. *Competitiveness Review, 23*(4), 398-407.

Siu, R. (2006). Evolution of Macao's Casino Industry from Monopoly to Oligopoly: Social and Economic Reconsideration. *Journal of Economic Issues, 40*(4), 967-990.

So, S. I. A., Li, M., & Lehto, X. (2011). Perceptions of Convention Attendees towards Integrated Resort: A Case Study of Macau.

Sterman, J. D. (2000). *Business Dynamics: Systems Thinking and Modeling For a Complex World.* McGraw-Hill, New York.

Stewart, D. (2011). Demystifying Slot Machines and Their Impact in the United States. American Gaming Association White Paper.

Thomas, D. (2005). Get Rich Quick? Is Legalised Gambling a Winning Proposition. Planning. *American Planning Association, 71*(6), 32-36.